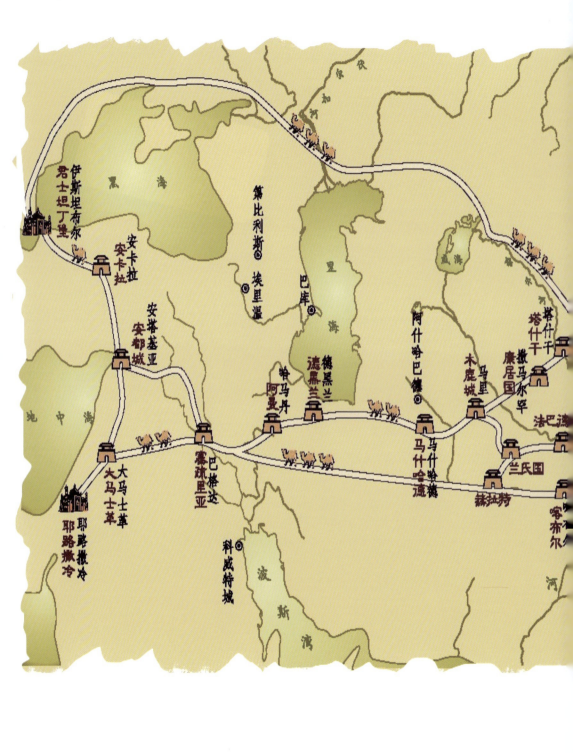

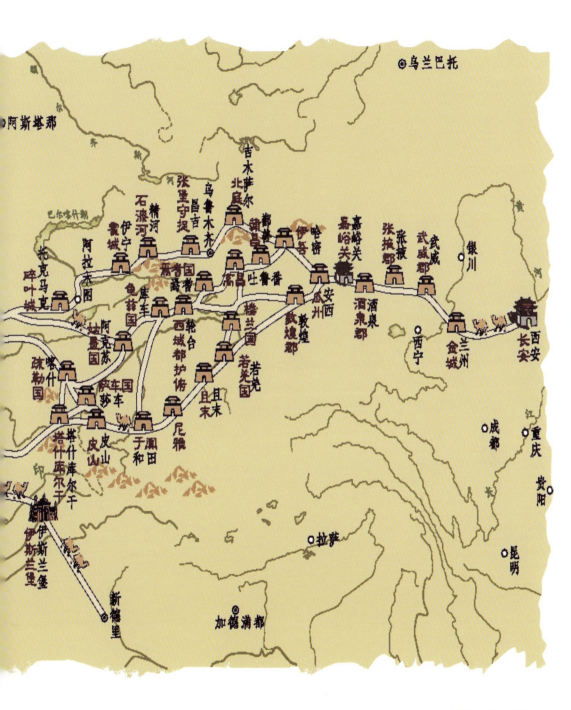

丝绸之路全图

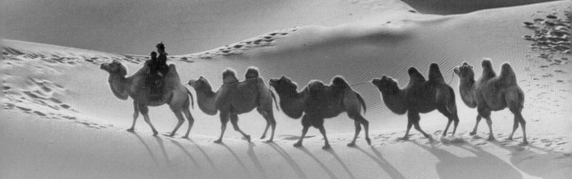

杜亚雄 周吉 / 著

丝绸之路的音乐文化

苏州大学出版社
Soochow University Press

图书在版编目（CIP）数据

丝绸之路的音乐文化 / 杜亚雄，周吉著.--苏州：苏州大学出版社 2015.7
ISBN 978-7-5672-1354-8

Ⅰ.①丝… Ⅱ.①杜… ②周… Ⅲ.①丝绸之路—音乐文化—研究 Ⅳ.①J609.2

中国版本图书馆CIP数据核字（2015）第127601号

书　名：丝绸之路的音乐文化
著　者：杜亚雄　周吉
责任编辑：巫　洁
装帧设计：吴　钰
出版人：张建初
出版发行：苏州大学出版社（Soochow University Press）
社　址：苏州市十梓街1号　邮编：215006
印　刷：苏州市深广印刷有限公司
邮购热线：0512-67480030
销售热线：0512-65225020
开　本：700×1000　1/16　印张：19.25　字数：346千
版　次：2015年7月第1版
印　次：2015年7月第1次印刷
书　号：ISBN 978-7-5672-1354-8
定　价：48.00元

凡购本社图书发现印装错误，请与本社联系调换。
服务热线：0512-65225020

内 容 简 介

 从我国陕西省出发,通过甘肃、青海、新疆三省(区),越过帕米尔高原,抵达地中海东岸的丝绸之路,是古代东西方进行贸易的交通要道,也是生活在亚、非、欧三大洲的诸多民族进行音乐文化交流的桥梁。2014年6月22日,在卡塔尔首都多哈举行的第38届世界遗产大会上,中国、吉尔吉斯斯坦、哈萨克斯坦三国联合申请的"丝绸之路:起始段和天山廊道的路网"项目通过审议,正式列入"世界遗产名录",成为我国的第33项世界文化遗产。

 现今住在丝绸之路上的各民族音乐丰富多彩、品种纷繁,在历史上都通过丝绸之路吸收过其他民族音乐文化的营养,目前也都不同程度地保存了古代音乐的因素。本书是两位作者多年研究丝绸之路音乐文化的成果之一,对生活在丝绸之路上的中、外诸民族音乐进行了全面、系统的介绍,对了解丝路音乐,研究古代音乐文化,考察中外音乐交流史等颇有助益,可供音乐院校师生、音乐工作者、音乐爱好者、文史等学科的研究者学习参考之用。

Contents 目录

第一章　千里古道寻乐 …………………………………………… [001]

第二章　从长安到阳关 …………………………………………… [025]

　　长安鼓乐声声 ………………………………………………… [025]

　　关中听乱弹 …………………………………………………… [034]

　　黄土地上的歌 ………………………………………………… [042]

　　"花儿"与"少年" …………………………………………… [054]

　　凉州和西凉乐 ………………………………………………… [065]

　　昭武故城怀古 ………………………………………………… [072]

　　敕勒遗风 ……………………………………………………… [079]

　　石窟中的宝藏 ………………………………………………… [087]

　　世界屋脊奇葩 ………………………………………………… [095]

第三章　横贯戈壁瀚海 …………………………………………… [107]

　　从"哪里来的骆驼客"说起 ………………………………… [108]

　　达斯坦与苛夏克、买达 ……………………………………… [116]

　　众多的乐器　动人的乐曲 …………………………………… [124]

形形色色的麦西热甫·······················[134]
　　名扬四海的维吾尔族木卡姆················[141]

第四章　越葱岭　跨河中·························[149]
　　西部天山之声——柯尔克孜传统音乐·········[150]
　　帕米尔的颂歌——塔吉克传统音乐···········[162]
　　丝路花朵——阿富汗传统音乐···············[173]
　　绿洲硕果——乌兹别克传统音乐·············[180]
　　河中瑰宝——莎什木卡姆···················[191]
　　天马故乡的歌——土库曼斯坦传统音乐·······[197]

第五章　北渡茫茫草原···························[205]
　　长调与短调的旋律························[206]
　　潮尔、叶克勒、楚吾尔和托布秀尔··········[219]
　　歌海中的人生····························[228]
　　哈萨克族的乐器··························[239]

第六章　西接安息大秦···························[247]
　　天竺的拉格和塔拉························[248]
　　安息的达斯特加赫和木卡姆················[257]
　　阿拉伯音乐和玛卡姆······················[265]
　　巴勒斯坦和以色列的音乐文化··············[273]
　　马格里布的努巴··························[281]
　　土耳其音乐和巴托克的发现················[289]

后　记··[300]

第一章　千里古道寻乐

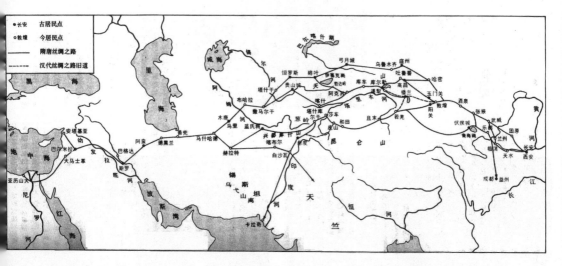

丝绸之路图

在成书于公元前3世纪的《吕氏春秋·古乐篇》中，记载了一个有趣的故事：很早很早以前，黄帝令他的大臣伶伦制定乐律，伶伦便到了大夏国西边的昆仑山下，在山北面的嶰溪之谷砍了12根竹子，削去竹节，用两

个竹节之间的那一段,做成了 12 根管子。管子做成了,一吹便可以发出声音来。但是,那声音很不和谐。正在这时,飞来一对凤凰,凤叫了 6 声,凰叫了 6 声,异常美妙动听。于是,伶伦便根据凤凰的鸣叫制成了 12 根律管。伶伦回到中原,按 12 根律管的音高,铸了 12 口钟。从此,人们才有了创作乐曲和演奏音乐的规范和依据。

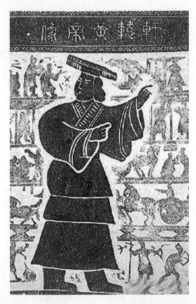

图 1-1　黄帝画像

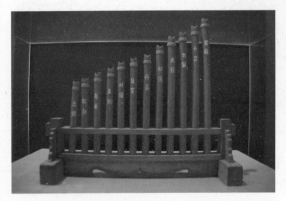

图 1-2　古代的十二支律管

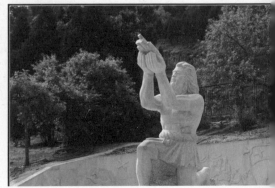

图 1-3　黄帝陵中伶伦献律管的塑像

当然,这只是一个美丽的传说,世界上本没有凤凰,人们也不可能只根据鸟鸣而发明音乐。然而,这个传说却不能不引起人们的遐想和推测:远古时代,生活在中原的华夏民族会不会就和居住在昆仑山下、塔里木盆地南缘的少数民族有所交往?那时候,流行在新疆的少数民族音乐会不会已对中原音乐产生了影响?这种可能性是存在的。

在甘肃省灵台县西周墓葬和河西走廊史前遗址中发现了用新疆和田玉制成的人像和玉片、玉瑗。在新疆罗布泊的原始社会墓群中,发现过只产于我国东南沿海的海菊贝制珠饰。如果远古时没有人在丝绸之路上通行,这些东西怎么会出现在上面提到的古墓和遗址中呢?

周穆王是中国历史上最富有传奇色彩的帝王之一,此人"不恤国事,不乐臣妾,肆意远游"。《穆天子传》中说他在公元前9世纪,曾带着一个规模颇大的乐队到西方去旅游,在"玄池"岸边举行了盛大的歌舞演出,连续演了三天才结束;后来,他在"漯国"这个地方,为了祭祀一只死去的白鹿,又举行了大规模的演出。据说他还在新疆博格达峰上的天池和一位称为"西王母"的女王见过面,并在会见时对歌联欢。《穆天子传》约成书于春秋、战国之间,其中既有真人真事,也记录了大量神话传说,是一部史实和虚构的故事相交织的作品。如果上面说的三个故事是事实,周穆王西巡便是中原音乐第一次大规模向西域传播的有关记载了。

图1-4 宝鸡公园中周穆王见西王母塑像

图 1-5 天池风光

《史记·秦本纪》中记载秦穆公"以女乐二八遗戎王"和《西京杂记》记载汉高祖刘邦的妃子戚夫人在宫中"作于阗乐"之事,说明在丝绸之路正式成为国际商道之前,连接中原和西域的大道首先是一条"音乐运河"。沿着它,中原的乐舞传入西域,西域的乐舞也传到了中原。虽然当时它还不那么长,不那么宽,也不很深,只有几叶扁舟在河面上荡来荡去,但这几叶扁舟使当时我国各民族的音乐文化得以互相沟通、交相辉映,推动了各民族音乐的发展。

汉代,随着丝绸之路成为连接东西方的大动脉,"音乐运河"也被拓宽、加长,航行在这条运河上的船只越来越大,越来越多。沿着这条音乐运河,琵琶、竖箜篌、胡笳、羌笛等少数民族和外国乐器传入中原;印度和西域的佛教音乐也走进了中国千百座寺院的殿堂;缅甸的音乐家和罗马帝国的杂技表演艺术家来到洛阳献艺。

西汉初年,住在甘肃省河西走廊一带的月氏族和乌孙族,由于受到匈奴的逼迫,沿着"音乐运河"西迁。乌孙人后来在伊犁河流域和伊塞克湖一带定居,月氏人则经由中亚到了今天的阿富汗和巴基斯坦北部的大夏。与此同时,原居住在伊犁河流域的塞族人,也西迁到了伊朗东部和克什米尔一带。他们的迁徙一定会把中国少数民族的音乐带到中亚和南亚。

公元前 105 年,西汉以宗室女细君与乌孙王和亲,以"分匈奴西方之援国"。细君死后,又以解忧公主和亲。解忧和乌孙王的女儿第史很有音乐才能,第史曾在长安"学习音乐",学成之后回西域嫁给了爱好音乐的龟兹(今新疆库车一带)王绛宾。第史成为皇后之后,亲自领导龟兹的乐舞机构创制新曲,推动了当地音乐文化的发展。公元前 65 年,绛宾和第史带着许多龟兹乐器到长安朝贺,汉宣帝留他们在长安住了一年,在他们回西域时,又赠给他们一个几十人的新乐舞队,把中原的乐舞和乐器带到了龟兹。绛宾朝贺是西域、中原又一次大规模的音乐文化交流。在中原和西域诸国的影响下,在富有艺术才华的第史公主的指导和提倡下,龟兹的音乐艺术得到了长足的发展,龟兹很快成为举世闻名的歌舞之乡。

除大月氏和乌孙之外,汉代还有一个民族沿着"音乐运河"西迁,并把中华民族的音乐文化带到了遥远的欧洲。这个民族便是在中国历史上赫赫有名的匈奴。

匈奴是中国古代民族之一,居住在北方草原上。他们是夏民族的后裔,与殷、周并为中原上古时代三个较大的氏族集团。《史记·匈奴列传》中说:"匈奴,其先祖夏后氏之苗裔也,曰淳维。唐虞以上,有山戎、猃狁、獯鬻,居于北蛮,随畜牧而转移。"从这段文字中可知匈奴原叫淳维,是夏民族的后裔。在商、周、秦各个不同的历史时期中,或叫猃狁,或叫獯鬻,到汉代叫匈奴,都是一音的转变。公元 46 年,匈奴分裂为南、北两部,南匈奴附汉,北匈奴则西迁到中亚的撒马尔罕一带。在那里住了几十年后,又继续西迁,于公元 374 年出现在东欧,并在匈奴王阿提拉(Attila)的领导下建立了一个强大的匈奴帝国。

东罗马帝国的史学家普里库斯访问过坐落在多瑙河畔的阿提拉的宫殿,并出席了匈奴人的晚会。他在回忆录中描写了弹唱诗人怎样在阿提拉的面前吟唱。他们"吟诵他们自己创作的诗篇,来祝颂他的英武和他的胜利。厅堂里一片沉静,客人们的注意力被合唱的歌声吸引住了,唤醒和保持了他们勋绩的记忆;跃跃欲试的战士们眼里闪出了战斗的热情"。匈奴民歌的旋律,曾伴着多瑙河的涛声,在东欧大地上回荡。

魏晋南北朝是中国历史上一个动荡的时代,"音乐运河"上却是乐声盈耳,空前繁忙。有许多少数民族和外国音乐家来到中原定居。他们不

但带来了一些人们从来没有见过的乐器,还带来了许多优美的乐曲,其中有印度的天竺乐,中亚细亚的康国乐、安国乐,新疆的高昌乐、龟兹乐、悦般乐、疏勒乐,等等。西域的一套非常著名的大曲《摩诃兜勒》也在这时传入中原。

十六国时(公元317—420),前秦苻坚派大将军吕光率兵7万远征龟兹。公元384年,吕光灭龟兹国之后,被龟兹瑰丽的文化艺术所倾倒。翌年,在班师东归时,吕光用两万只骆驼驮着龟兹的乐舞艺人和珍宝回到甘肃武威。当时前秦已灭亡,吕光便在武威建立凉国。他建立了一支庞大的歌舞队,为龟兹乐的东传和后来西凉乐的形成做出了贡献。

公元568年,北周武帝宇文邕派使臣向突厥可汗求婚,请求娶精通音乐的阿史那公主为皇后。突厥可汗应允了这门亲事,并将一支由龟兹、疏勒、安国、康国等地300人组成的庞大的西域乐舞队,作为陪嫁送至长安。阿史那公主嫁到中原,把西域优秀的乐舞艺术大规模地输入中原,极大地丰富了中原艺术宝库。她带来的不少艺术家后来都成为中国音乐史上的重要人物,为繁荣中原音乐文化做出了贡献。其中贡献最大的一位是来自龟兹的音乐理论家苏祗婆,他出生在龟兹一个音乐世家,善弹琵琶、精通乐理,曾把龟兹乐律"五旦七声"理论传授给一个叫郑译的汉族音乐家。"五旦七声"的理论的确立和运用,有力地促进了中华民族乐律体系的完善,不仅为音乐确立了规范,而且对隋唐燕乐的发展产生了深远的影响。

隋唐时期是中国封建文化发展的巅峰时代。当时"音乐运河"上人如潮、歌如海、乐工咸集、歌舞升平。在那里,不仅能听到国内各地区、各民族的歌曲,还能看到来自许多国家的舞蹈。百花盛开的隋唐乐苑,集英荟萃,华光璀璨,涌现出大批杰出的音乐家和许多至今我们仍能引以为豪的伟大作品。

正如当时的音乐家多为少数民族人士一样,当时的音乐作品也多为少数民族音乐。在民间,"家家学胡乐",宫廷音乐也以少数民族音乐为主。以燕乐为代表的隋唐宫廷音乐中有来自新疆的龟兹乐、高昌乐和疏勒乐,来自甘肃的西凉乐和来自中亚的康国乐、安国乐等。在这些音乐中,龟兹乐占有重要的地位,被称为"胡部之首"。唐代高僧玄奘在《大唐西域记》中记载了他经过西域诸国,耳闻目睹各国音乐之后的感受,指出

龟兹"管弦伎乐,特善诸国",说明龟兹乐在当时代表了西域各类乐舞的最高水准。在唐代宫廷乐中,龟兹乐亦占据着统领地位。《旧唐书·音乐志》曾提到当时燕乐的坐部伎和立部伎的表演中,"鼓舞曲多用龟兹乐"。立部伎八部乐舞中,"自《破阵乐》以下(六部),皆擂大鼓,杂以龟兹之乐";坐部伎六部乐舞中,"自《长寿乐》以下(五部),皆用龟兹乐"。由此可见龟兹乐在当时宫廷音乐中真可称得上称雄一时。

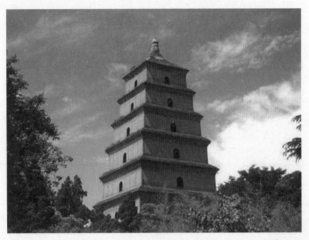

图1-6　建于唐代的西安大雁塔

图1-7　西安大雁塔旁的玄奘塑像

作为诗歌、器乐、舞蹈综合一体的唐代大曲,也吸收了许多少数民族音乐和外国音乐的成分。唐代崔令钦的《教坊记》中,记有46首唐大曲的名字,其中常为人提到的有《绿腰》《凉州》《伊州》《甘州》《霓裳》《后庭花》《柘枝》《水调》《浑脱》《剑器》《胡旋》《破阵乐》《春莺啭》等。在这些乐曲中最为著名的是《霓裳》,即唐玄宗李隆基编创的《霓裳羽衣曲》。

《霓裳羽衣曲》共有36段。开始是"散序"6段,是器乐的独奏和轮奏,没有歌和舞。中间部分是"中序"18段,开始歌、舞,是抒情的慢板,表演者上身穿着饰有多彩羽毛的衣服,下身拖着有闪光花纹的白裙,完全是仙女的打扮,舞姿轻盈,歌声幽雅。最后是"破"12段,节奏急促,舞蹈欢快,终止时引一长声,袅袅而息。

图1-8 临潼华清广场上的霓裳羽衣舞塑像

关于《霓裳羽衣曲》创作的过程,有几种不同的说法。《全唐诗·霓裳辞十首注》中说,有一个道士曾引唐玄宗游月宫,在月宫中看到几百个"素练霓裳"的仙女舞蹈。玄宗"默记其音调",后来靠记忆写了一半曲调。当时,正赶上西凉节度使杨敬述进献了一首《婆罗门》曲,曲调和玄宗在月中听到的相近,便以那月中听到的曲调为散序,以杨敬述献的《婆罗门》为散

序后的乐章,写成了《霓裳羽衣曲》。这个传说有荒诞离奇的成分,不足凭信。但其中讲《霓裳羽衣曲》汲收外来音乐的成分,是"华夏旧音"与"胡部新声"共融一体的作品,则是可以信赖的。盛唐音乐是在中国各民族音乐文化相互交流、共同繁荣的基础上,大量吸收外国音乐的精华,经过一番熔炼铸造而成的。没有我们所说的这条"音乐运河",没有中国各民族之间和中外各国间的音乐文化交流,就不会有为后世倍加赞赏的盛唐乐舞和大唐之音。

沧海桑田,神州迭变,海路航道繁荣之后,丝绸之路渐渐地被冷落。随着丝路上的驿道一段段地被遗弃,城市一座座地被流沙吞没,良田一块块地变为戈壁,"音乐运河"也逐渐地干涸了。随着"音乐运河"的干涸,那些曾在中国音乐史和人类文明史上放射过灿烂光芒的伟大作品,仿佛也消失了。

秦汉至隋唐,丝绸之路经过的西北地区,一直是我国经济政治文化的中心。然而随着丝路的沉寂、"音乐运河"的干涸,西北地区也在经济、文化上一步步地落伍,逐渐成为全国经济、文化、交通等方面的落后地区之一。昔日的遥遥领先和今日之远远落后形成极为强烈的反差,这反差引起了诗人们的感叹、哲学家们的争论和志士仁人的沉思。

"百川东入海,何时复西归",人们一千次、一万次地赞美盛唐乐舞,一千次、一万次地呼唤大唐之音,从这些赞美和呼唤声中,我们听见整个中华民族在呐喊——"你何时才能重新升起,曾经光照寰宇的大唐的太阳?"

年复一年,日复一日,大唐的太阳没有再升起,人们上下而求索的大唐之音也没能重响。中华民族的子孙们,只能通过读前人的文学作品,想象"大唐之音"的宏伟音响;只能站在莫高窟的壁画前,通过美丽的画像,揣度"盛唐乐舞"演出的盛大场面。然而,人们的希望一直没有泯灭。陕西的农民在民间鼓乐谱后写上"大唐开元五年"的字样,江南的文人把民间乐曲《月儿高》的标题改为《霓裳曲》,他们在"求之不得,寤寐思服,优哉游哉,辗转反侧"之后,采取了自欺欺人、伪造古董的办法。这种做法不足取。然而我们也应看到,在这种荒谬做法的背后,隐藏着人们对祖先光辉成就的尊敬和向往,也表现出不甘落伍的精神和光复旧物的理想。

20世纪70年代末,当改革开放的春风吹遍神州大地的时候,中国舞

坛上出现了一股"丝路热"。舞剧《丝路花雨》《龟兹乐舞》，舞蹈《敦煌彩塑》《飞天》等一个接一个地涌现出来。这些作品通过描绘盛唐时期的灿烂文化，赞扬唐代的开明政策，讴歌今日之改革开放，欢呼新时期的到来，受到亿万观众的热烈欢迎和专家学者的交口称誉。舞坛上的"丝路热"尚未过去，音乐理论界又掀起了一股解读古谱的热潮。许多音乐学家废寝忘食、反复揣测，希望通过解读保留在日本、法国的我国唐代乐谱，使大唐之音重新响彻云霄。古谱解读的热潮方兴未艾，20世纪80年代末，歌坛上又刮起了一阵强烈的"西北风"。在很短的时间内，一大批具有西北民歌风格的流行歌曲，唱遍了长城内外、大江南北。神州大地之上，"西北风"几乎无处不在，海外华侨当中，"西北风"同样风靡一时。与其说人们是接受了，不如说是选择了过去由先进变为落后，现在正在艰苦奋斗、急起直追的西北地区的音调，满怀激情地唱着，有时甚至是声嘶力竭地喊着。"丝路热""古谱寻声""西北风"的出现，绝非偶然。这是中华民族对盛唐乐舞的又一次赞美，对大唐之音的又一次呼唤。

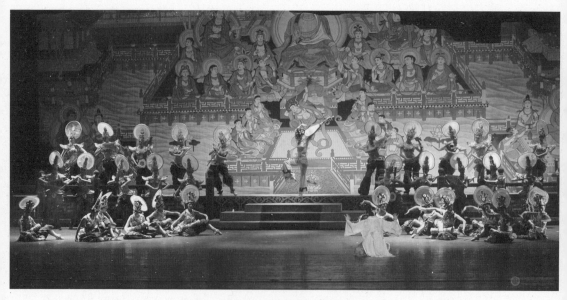

图1-9 《丝路花雨》演出场面

第一章　千里古道寻乐

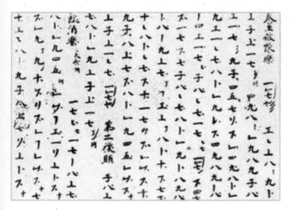

图1-10　唐代乐谱

图1-11　陈应时解读之唐代乐谱

　　大唐之音在哪里呢？我们能够找到它们的遗响吗？在回答这个问题之前，让我们先来看看音乐艺术的特点。

　　音乐作为一种时间艺术，只能在时间中展开，在运动状态中存在。一首歌唱完了，掌声响起来，歌声也就不复存在了。要想再听，在没有录音技术的古代，除非请歌唱家再唱一遍。转瞬即逝，这是包括音乐在内的所有时间艺术的特点。

　　音乐不仅是转瞬即逝的、暂存的，同时又可以是世代传承的、永恒的。自然界的河流有干涸的时候，"音乐运河"也可能消失，然而和人民生活密切相连的音乐却一直被演唱、演奏着，中华民族音乐传统的大河也从未停止过流动。音乐在人民中间，口传心授，爷爷教给父亲，父亲又传给儿子，子子孙孙，代代相传。正因为音乐有传承性的特点，它的保守性比其他艺术要强，也更具有稳定性。今天流行在江浙一带的民歌《茉莉花》和明代乐工用工尺谱记录下来的这首歌没有什么区别。1978年在湖北省随县出土的2400多年前的曾侯乙墓编钟和今天流传在当地的民歌有基本相同的音阶构成。20世纪50年代在西安半坡村遗址发现的距今6700多年的陶埙就已具备了作为今天中国各民族民间音乐主要音阶——五声音阶的特征音程小三度。这些例子都能证明民间音乐的传承性和稳定性。因为民间音乐具有这种特性，所以大唐之音和盛唐乐舞中必有一部分至今依然在民间存活着。昔日"音乐运河"两岸，丝绸之路沿线的各民族民间音乐可称为"丝路音乐"，"丝路音乐"中一定会保存着昔日"音乐运河"

中的水,我们不仅可以通过"丝路音乐"追寻盛唐乐舞和大唐之音,还可以从民间音乐继承流传的脉络中,窥视出各民族的历史背景、社会形态和文化发展,探索和揭示诸民族民间音乐发展的道路和轨迹。

既然民间音乐有很强的传承性,大唐之音会不会原原本本地保存在"丝路音乐"中呢?

音乐作为一种社会意识形态和不断发展着的传统文化,具有变异性也是它的一个特征。在音乐的传承过程中,它的内容乃至形式也会有一定的变化。

在丝绸之路上,音乐不仅在历史的长河中传承,而且往往出现跨民族传承的情况。地理环境和民族文化传统的差异,使各民族形成了不同的音乐观和音乐审美观。在音乐传承的过程中,人们往往对源于其他地区、其他民族的音乐进行加工和改造,注入新的内容,创造出新的形式来。

佛教传入中原时,源于印度和西域的佛教音乐,也被带到了汉族地区。然而"梵音重复,汉语单奇。若用梵音以咏汉语,则声繁而偈促;若用汉曲以咏梵文,则韵短而辞长"(慧皎:《高僧传》)。怎么办呢?和尚们为了传播教义,不仅在汉族民间音乐的基础上创造了许多新的佛教音乐,还对传入的佛教音乐进行了改造,采取了一切群众所喜闻乐见的形式,以至民歌、小调、杂技、戏剧,无所不用。每逢宗教节日,寺院内外,鼓乐声声,实际形成了规模宏大的文艺会演。与此同时,僧人们为了在宗派之争中强调自己的"正宗"地位,又把从印度和西域传来的佛曲视为神圣,用梵语演唱"真言"、"咒"等,并使之代代传承。古代流传在中原的佛教音乐,既不同于当时印度和西域传来的佛教音乐,也不同于当时的汉族民间音乐,而是两者结合的产物。今天的佛教音乐,是古代佛教音乐传承和发展的结果,它既保存了许多古代汉族民间音乐的因素,又保留了一些印度古代佛教音乐的特征。

从佛教音乐在中原发生变异的情况,我们可以看到音乐在变异中传承,在传承中又会有变异。正因为如此,今天的丝路音乐才会如此丰富多彩。因为民间音乐有变异性,所以丝路音乐不是原原本本的大唐之音,而是有所变化、有所发展、有所创造、有所前进的大唐之音,是大唐之音的嫡传后裔。这些大唐之音的后裔是中华民族音乐文化的宝贵财富,是民族

音乐走向未来的现实基础。千里之行,始于足下,要想使我们民族新的"大唐之音"响彻云霄,光照寰宇,首先要了解丝路音乐。

丝路沿线,关山秀丽,文物古迹繁富,丝路音乐更是多彩多姿,美不胜收。这是一笔至今鲜为人知的巨大财富,它不仅可以弥补古代文献记载的不足,而且可以提供许多丰富的、活生生的音响资料。丝路音乐宛如一轴横陈万里的画卷,期待着爱好者来欣赏,又像一部硕大无比的音乐历史,恭候着求知者去捧读。

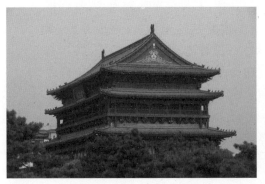
图1-12 西安鼓楼

图1-13 西安朱雀门

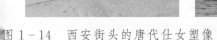
图1-14 西安街头的唐代仕女塑像

图1-15 在西安城墙上

现在让我们看看丝路古道和分布在丝绸之路上的各民族音乐的概况吧!

关于丝绸之路的具体走向,近年来国内外学术界研究颇殷,诸说迭出。但大体上有两种说法,即绿洲丝绸之路和草原丝绸之路。而这两条丝绸之路的起点,都是现在陕西省的西安市。

西安古称长安,已有3000多年的历史,从公元前1162年起,先后有十多个王朝在此建都,是我国六大古都之一。汉、唐时代的西安"凡万里之会,四季之来,天下道涂,毕出于邦畿之内",不仅是东西交通、贸易的枢纽,而且是中外文化交流的集中地。丝绸之路从这里始发,连绵万里,横贯亚洲,西达地中海东岸。在这座古城中,保存着许多古代音乐,其中有号称梆子腔鼻祖的古老地方戏曲秦腔和大型古典吹打乐西安鼓乐。西安鼓乐在2009年被联合国教科文组织列入人类非物质文化遗产代表作名录。

绿洲丝绸之路,即从长安出发,经甘肃和青海、新疆而达中亚、西亚的一条路。这条路在我国西北甘肃、青海境内的具体路线大致有北、中、南三条。

北路:从长安出发,经泾河流域的泾川、平凉,过六盘山,向西沿祖厉河而下,在靖远附近渡黄河,再经景泰、大靖至武威,沿河西走廊西行。这一条路通行于秦汉,可能是较早的驿道。选择这样一条道路,可能因地理距离最短,而又囿于当时抗击匈奴的客观军事形势。在这条古道上,现居住着汉族和回族人民。当地的汉族民间音乐有民歌、歌舞、说唱、戏曲和器乐等体裁。民歌中比较著名的有流行在陕西、甘肃一带的小调,流行在陕北、陇东一带的山歌——信天游。歌舞有陇东秧歌、河西秧歌。说唱有著名的陇东道情、凉州贤孝,戏曲有由陇东道情发展成的陇剧和陇东碗碗腔。器乐有陇东唢呐曲牌等。回族的音乐则以流行在宁夏南部山区的"干花儿"最为著名。

南路:从长安出发,大致经天水、秦安、陇西至临洮、兰州。这一带汉代属于陇西郡,张骞通西域、霍去病击匈奴,都出自陇西郡,唐玄奘也是经这里去西域的。临洮城的西南边,有一座五峰并立、远观如莲的莲花山。这一带是汉族山歌"花儿"的流行地。除"花儿"之外,这条古道上流行的

民间音乐还有说唱兰州鼓子,戏曲陇南影子腔和歌舞太平鼓、铁信子等。2009年,"甘肃花儿"被联合国教科文组织列入人类非物质文化遗产代表作名录。

中路:由长安、平凉过六盘山,经华家岭、定西、榆中至兰州入河西大道。这条路虽然宋代以后才开辟,但开辟之后走者极多。直至明、清,仍是陕、甘间的主道。中路流行的民间音乐以陇中山歌最为驰名。这种山歌和宁夏的"干花儿"是同一个歌种,也有学者称为"陇中花儿",但它和南路上的"花儿"有不同的音乐风格。

南路自临洮、兰州向西还有几种走法。第一种走法是择道扁都口。由兰州向西经青海民和、西宁、大通、俄博,越祁连山和扁都口(古代称大斗拨谷,在今甘肃省民乐县境内),在张掖入河西大道。晋代名僧法显就曾走过这条路。现在在这条古道及南路其他古道上生活的有汉族、回族、东乡族、保安族、撒拉族、土族、藏族、裕固族等民族。当地流行一种叫"少年"的山歌,是这8个民族共同拥有的一种民歌形式。此外,汉族的小调,回族、东乡族、保安族、撒拉族的宴席曲,藏族的山歌、酒歌,土族的赞歌、问答歌,裕固族的历史歌、奶幼畜歌都是在当地乃至全国有影响的民歌品种。各民族都拥有本民族的舞蹈,说唱主要有汉族的平弦、贤孝,藏族的八弦琴弹唱等,戏曲形式有青海平弦戏和2009年被联合国教科文组织列入人类非物质文化遗产代表作名录的藏戏等。

第二种走法是走纵贯青海东西、到新疆罗布泊南、入新疆南道的路。因为青海曾属吐谷浑国,因此我国历史学家黄文弼把它称为"吐谷浑道"。这条路从兰州至西宁、湟源、青海湖西北的都兰,经柴达木盆地北至新疆罗布泊南的鄯善,其走向大体与今青新公路同。晋代高僧宋云、惠生去西域曾走过这条路。我国著名考古学家裴文中教授,1947年考察青海和河西走廊新石器文化后,曾认为"张骞通西域之前,丝路未开之前,东西交通之主要路线,非甘肃河西走廊,实为此青海至南疆之路,即现青新公路"(裴文中:《史前时期之西北》)。这一推断强调了吐谷浑道的重要性,为研究河西大道开发之前的丝路开辟了另一蹊径。吐谷浑是古代源于我国东北辽宁东部的少数民族,公元4世纪初西迁到青海高原。公元663年,吐谷浑为吐蕃所灭,一部分人仍留居青海。从地域上看,现今土族的主要聚

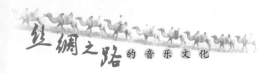

居区,曾是吐谷浑人的活动地区。现今互助和大通的土族地区有十几个村庄,土族话叫"吐浑",可能因吐谷浑而得名。据《魏书·吐谷浑传》记载,"(吐谷浑)妇人以金花为首饰,辫发素后,缀以珠贝,以多为贵"。过去土族妇女也有类似的头饰,称为"吐浑头饰",这种称呼似乎与吐谷浑有关。今天土族的音乐在某些方面和东北少数民族的音乐有共同之处,可能是古代吐谷浑音乐的遗存。除土族之外,在这条丝路古道上还居住着一些蒙古族人,他们是明末从新疆迁徙来的,其音乐和新疆蒙古族有许多共同之处。

第三种走法:从临洮到今临夏东面的枹罕,再由炳灵寺附近的临津关或大夏河口渡黄河至民和,经西宁、扁都口入河西;或经西宁与青海北至新疆罗布泊南入西城南道。这条路汉代就已通行,北宋时曾为于阗贡道。在这条古道上居住的主要是汉族、藏族和土族人民。

第四种走法:由兰州至青海日月山至格尔木,南下西藏拉萨,越过喜马拉雅山入尼泊尔和印度。这条路见之于文献是在文成公主嫁到西藏之后。唐代名僧玄照,于贞观十五年(641)之后,在文成公主的帮助之下,从西藏经尼泊尔到达印度。生活在这条古道上的主要是藏族人民。藏族人民以能歌善舞而著称,藏族有丰富的音乐文化遗产,藏族音乐特色鲜明、品种多样,包括民间音乐、宗教音乐和宫廷音乐三大类别,民间音乐又分为民歌、歌舞、说唱、戏曲、器乐等体裁,宗教音乐有诵经音乐、宗教乐舞羌姆和寺院器乐,宫廷音乐包括嘎尔、囊玛等。《格萨尔王传》是藏族音乐的珍品,藏族人民的骄傲。这部史诗是目前世界上篇幅最长、规模最宏伟的史诗,据不完全统计,约有三十余部,一百数十万行,一千多万字。它不仅卷帙浩瀚,场景壮丽,色彩灿绚,形象鲜明,而且包含着多种音乐曲调,有很浓郁的民族风格和艺术特色,堪称中华民族的瑰宝,也是世界各民族音乐宝库中放射着异彩的一颗明珠。2009年,它被联合国教科文组织列入人类非物质文化遗产代表作名录。

丝绸之路跨越甘肃、青海,西出阳关之后,便进入了新疆。横贯新疆的天山山脉,自西向东,宛如一只展翅欲飞的凤凰,其南北两麓恍若羽毛斑斓的双翼。天山南侧是塔里木盆地,这里是以喀什噶尔为中心的南疆地区,天山北麓俗称北疆,而哈密、吐鲁番一带,则称为东疆。

丝路在新疆境内，汉代有众所周知的沿塔里木盆地的南北两道，即"从鄯善傍南山北，循河西行至莎车为南道；南道西逾葱岭则出大月氏、安息。自车师前王庭随北山，沿河（塔里木河）西行至疏勒，为北道；北道逾葱岭则出大宛、康居、奄蔡焉"（《汉书·西域传上》）。三国时，又有从玉门关西行，过莫贺延碛至伊吾，沿天山北麓经蒲类（今新疆巴里坤哈萨克族自治县）、北庭（今吉木萨尔县）与塔里木盆地北道合于库车，谓之北新道。隋唐时，又有从玉门关西行，经伊吾、巴里坤、吉木萨尔、乌苏、弓月城（今伊宁市附近）而至碎叶的北路，现习惯称之为北道，而将汉代塔里木盆地北缘的大道称为中道，它们与塔里木盆地南缘的南道，合称新疆的南、北、中三道。除此之外，尚有"热海道"，即从库车到哈喇玉尔滚，然后折向西北，越天山西行到伊塞克湖，渡碎叶河进入费尔干纳盆地的道路。汉代陈汤远征康居，唐玄奘去印度取经都曾走过这条路。

新疆自古以来就是人类游牧、迁徙、征战的舞台，伊兰人（即亚洲雅利安人）、塞人、月氏人、匈奴人、乌孙人、恹哒人、突厥人、汉人、羌人、粟特人等许多民族都曾涉足此地。随着他们的到来，各种不同文化的交流、汇聚想必在人类文明之初就已在这里开始。丝绸之路开辟之后，新疆更成为中国、印度、波斯、伊斯兰、希腊、罗马文明汇流的地方。在丝路中枢新疆产生的乐舞艺术，不仅促进了中原音乐文化的发展，还通过中原，传到日本、朝鲜等国，对他们的音乐文化产生了深远的影响。古代新疆还产生了一大批音乐家，他们曾以就职朝廷、掌管音乐、传艺演奏、卓有成就而被载入史册。

公元840年，漠北回纥人从鄂尔浑河流域西迁，其中的两支分别以现吐鲁番和喀什为中心建立了高昌回纥汗国和喀拉汗王朝。西迁而来的回纥人与塔里木盆地四缘、天山南北各绿洲上的土著居民（包括当地的回纥人）及前后来新疆的各民族、各部落人民在长期的交往中逐渐融合，成为维吾尔族。

这个地区文化史上的另一件大事是源于阿拉伯半岛的伊斯兰教从公元10世纪末起自西往东传入，经数世纪的征战，伊斯兰教终于取代萨满教、摩尼教、佛教和景教成了维吾尔族普遍信仰的宗教。

维吾尔族有700多万人，是新疆的主体民族。他们的语言属阿尔泰

语系突厥语族,有以阿拉伯字母为基础的文字。当代维吾尔人以绿洲农耕为主要生产方式,亦有兼营或专营畜牧业、手工业、商业及其他职业者。

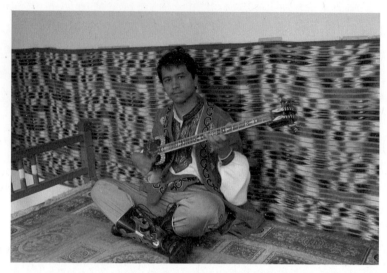

图1-16　弹热瓦甫的维吾尔族青年

维吾尔族音乐继承了古代塔里木音乐文化的优秀传统,在发展过程中,又从东亚、西亚、波斯、阿拉伯、南亚等地区的音乐中吸收过各种不同的营养,从而使自己进一步丰富和完善。维吾尔族音乐包括民间音乐、宗教音乐和古典音乐三大类别,有民歌、歌舞、说唱、器乐和木卡姆等体裁与形式。

维吾尔族古典音乐木卡姆是中华民族音乐文化宝库中又一颗灿烂夺目的明珠,是丝路音乐的瑰宝。2005年,维吾尔族木卡姆艺术被联合国教科文组织列入人类非物质文化遗产代表作名录。

木卡姆是一种包括古典叙诵歌、民间叙事组歌、舞曲和器乐曲在内的大型套曲,因流行地区不同而分为"南疆木卡姆""刀郎木卡姆""吐鲁番木卡姆""哈密木卡姆"和"伊犁木卡姆"五种,其中以"南疆木卡姆"规模最宏大,结构最完整。12套中的每套都包括穹乃额曼、达斯坦和麦西热普三部分。12套木卡姆包括近300首乐曲,连续演唱一遍需要24个小时。

维吾尔族音乐的鲜明特点还表现在民族乐器的多样性上。远在隋唐以前,塔里木盆地一带就盛行五弦、曲项琵琶、箜篌、筚篥等乐器,并伴随

西域音乐而传入中原。现在维吾尔族的民族乐器，继承古西域乐器的精华，并有所发展。维吾尔族乐器现有数十种，主要有弦鸣的独它尔、弹拨尔、扬琴、艾捷克、热瓦甫、沙塔尔，气鸣的唢呐、巴拉曼、笛子，体鸣的萨巴依、它石，膜鸣乐器手鼓纳格拉鼓，等等。

除维吾尔族之外，新疆还居住着哈萨克族、柯尔克孜族、乌孜别克族、蒙古族、锡伯族、达斡尔族、塔吉克族、塔塔尔族、俄罗斯族、回族等十几个少数民族。他们各自的民间音乐也十分丰富。

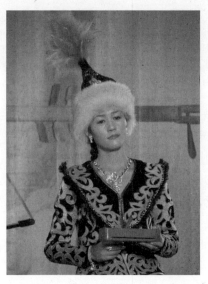

图1-17　哈萨克族姑娘

哈萨克族主要居住在绿洲丝绸之路的北道上，世代在草原上从事牧业。哈萨克族酷爱音乐，他们的游牧生活又离不开马，所以谚语中就有"骏马和歌是哈萨克人的两只翅膀"之说。哈萨克民歌非常丰富，表现了生活的各个侧面，其调式和曲式虽然都不太复杂，曲调却十分优美动听，节奏多变，具有浓厚的草原文化特色。哈萨克族主要有冬不拉、库布孜等弦鸣乐器和斯布斯额等气鸣乐器，器乐曲常常包括一个优美动人的故事。辽阔的草原养育了哈萨克音乐，哈萨克音乐也为美丽的草原增添了斑斓的色彩。

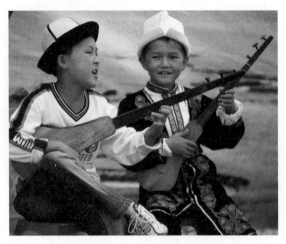

图 1-18 弹奏库姆孜的柯尔克孜族小朋友

柯尔克孜族音乐同样散发着草原的气息。柯尔克孜人居住在帕米尔高原脚下和天山南麓一带的草原上，他们具有说唱叙事诗和史诗的传统。柯尔克孜民间音乐作品中最有代表性的是规模宏伟、色彩瑰丽的民间英雄史诗《玛纳斯》。《玛纳斯》共有8部，长20多万行。它通过描绘玛纳斯家族八代英雄的生活和业绩，歌颂了柯尔克孜人民反抗奴役的斗争，表现了他们争取自由、渴望幸福生活的理想和愿望，2009年被联合国教科文组织列入人类非物质文化遗产代表作名录。柯尔克孜族的乐器有弦鸣的库姆孜、克雅克，气鸣的曲奥尔和铁制的单簧口弦奥合孜库姆孜，等等。

散居在新疆各主要城市的乌孜别克族人，其先民是古代沿着丝绸之路从中亚撒马尔罕一带迁徙到新疆来的。撒马尔罕一带因地处阿姆河和锡尔河之间，我国古代称其为河中地。唐代河中地属陇右道，归安西都护府管辖。产生在河中地的安国乐和康国乐，在唐代曾风靡一时。乌孜别克民间音乐继承了古代安国乐、康国乐的传统，有民歌、器乐、歌舞音乐和木卡姆等体裁形式。

新疆的蒙古族民间音乐也很丰富多彩，他们的民歌和其他地区蒙古族民歌一样分为散板的长调和节拍严整的短调两类，且具有鲜明的地方特色，史诗歌曲《江格尔》是其中的代表作。新疆蒙古族大部分属于卫拉特部，卫拉特部在16世纪时分为准噶尔、杜尔伯特、土尔扈特、和硕特四

部。明末,土尔扈特部移牧于伏尔加河下游,后于清乾隆三十六年(1771),挣脱了沙俄的奴役,返回新疆。在土尔扈特部的民歌中有许多歌颂这次东迁的作品。新疆蒙古族人民喜爱的民族乐器有弦鸣的托布秀尔、气鸣的楚吾尔等。

图 1-19 唱长调的蒙古族歌手　　　　图 1-20 吹鹰笛

　　塔吉克族世代生活在帕米尔高原上,绿洲丝绸之路中道和南道在这里汇合。塔吉克族的音乐具有热情奔放的特点,塔吉克人常吹起鹰笛,在手鼓和塔吉克热瓦甫的伴奏下,引吭高歌,一唱众和,载歌载舞,舞姿翩翩,音乐悠扬,令人陶醉。

　　除了上述民族之外,新疆还有许多从国内其他地区和国外迁徙来的民族,如从东北迁来的锡伯族、达斡尔族,从甘肃、青海迁来的回族,从俄罗斯迁来的俄罗斯族、塔塔尔族。这些民族的民间音乐也很丰富。达斡尔族的"扎恩达勒"、锡伯族的"田野歌"、俄罗斯族的多声部民间合唱、回族的"少年"和塔塔尔族的歌舞曲,都是盛开在丝路乐坛上的奇葩,受到全中国各族人民的热爱。

　　古代丝绸之路上的西行者经过千难万险横贯戈壁瀚海之后,又遇到崇山峻岭的阻拦。以"世界屋脊"帕米尔(古名葱岭)为连接点的天山、昆仑山、喀喇昆仑山、兴都库斯山等连绵巍峨的山脉成了东西方文明交接、会聚的又一个障碍。

　　路是人走出来的。在漫长的岁月里,人类以其聪慧的心灵和坚韧不

拔的精神寻觅到能穿越葱岭的河谷,历经筛选,形成了以下三条大道:

(1)天山道。自温宿、姑墨越天山,出伊塞克湖之西,绕葱岭之北,而至柘支(今塔什干)和河中地。

(2)疏勒西道。自疏勒(今喀什)沿喀什河向西,经铁列克达坂越葱岭到大宛(今乌兹别克斯坦之费尔干纳)和康居。

(3)葱岭南道。自今和田西行至皮山,折向西南至印度河上游,越悬度山而到克什米尔,然后南去印度或西去中亚。或自莎车越呼健谷(今库克雅尔)往揭盘陀(今塔什库尔干)西折至钵锋列那(今阿富汗东北之巴达克山)再南行或西行。

丝绸之路在跨越帕米尔高原之后,向南经过河中地、阿富汗和巴基斯坦到达北印度,向西则通过伊朗、伊拉克到地中海东岸,然后再从那里通过海路或陆路通向希腊、罗马和埃及、马格里布各国。阿富汗和中亚地区的"木卡姆"、印度和巴基斯坦的"拉格"、伊朗的"达斯特加赫"、伊拉克的"玛卡姆"、巴勒斯坦和以色列的传统音乐、埃及的"多尔"和马格里布诸国的"努巴",是丝路中、西段上具有悠久历史和世界影响的著名音乐。

图1-21 蒙古草原

这些音乐都是当地古代音乐传承发展的结果,而当地古代音乐又通过丝绸之路或多或少地与我国古代音乐进行过交流和接触。因此,这些音乐和我国丝路音乐,特别是维吾尔族木卡姆之间有许多联系。如:它们

在律学上都属于四分之三音体系,有中立音程;在调性方面都有固定的安排;都是组曲形式;采用某些相同或相近的乐器;都有即兴演唱和演奏的特点;节奏上也有类同之处。学习和研究这些音乐对了解我国丝路音乐及其发展大有裨益。

草原丝绸之路是广义的丝绸之路的一部分,是丝绸之路的支线。从现在得到的资料来看,它大约早于绿洲丝路,在先秦时代就已开通。

美国《全国地理》杂志1980年3月号刊载了乔治·比尔的《从一座凯尔特墓里出土的瑰宝》,文中讲到在德国南部斯图加特附近发掘的一个2500年前的古墓中,发现了中国丝绸的残片。另在俄罗斯戈尔诺阿尔泰省乌拉干区曾发现古代阿尔泰人的石冢墓群,学术界认为这些古墓的入葬时间相当于中国战国时代。在这些古墓中发现了大量中国丝织品。这两处古迹告诉我们,在张博望"凿空"之前,从我国漠北草原经西伯利亚、哈萨克和南俄草原已经有着一条交通要道。

汉代以后,草原丝绸之路经常通行的有以下几条:

阿尔泰山道:从蒙古国的鄂尔浑河、色楞格河上游,过杭爱山,经科布多盆地,穿过阿尔泰山,沿乌伦古河,向西南至塔城直趋塔拉斯河及河中地区。这条路古已有之,至元代更通行无阻。在这条古道上主要流行蒙古族和哈萨克族的音乐。在这些音乐中,一种被称为"浩林潮尔"的蒙古族乐曲引起了全世界音乐学家的极大兴趣和关注。"浩林潮尔"是以一种特殊的发声方法独唱的两声部乐曲,一个声部是以基音构成的持续低音,另一个声部则是以泛音构成的优美旋律。20世纪末,这种被奇特的音乐在蒙古国西部和我国阿尔泰山区尚有保存。目前,这种称为"呼麦"的唱法已经在蒙古人生活的地区普及开来,2009年被联合国教科文组织列入人类非物质文化遗产代表作名录。

天山道:从长安出发,穿过陕北高原和鄂尔多斯地区,渡黄河西行。经居延、巴里坤、吉木萨尔,入天山间的草原通道,直达伊犁、伊塞克湖而达河中,与绿洲丝绸之路会合。这条道路沿线,东段主要居民是汉族和蒙古族,陕北和鄂尔多斯素有"歌海"之称,汉族的"信天游""爬山调",蒙古族的"长调""短调"是这里流行的主要民歌品种。此外,还有一种叫"蒙汉调"(亦称"漫瀚调")的民歌,流行在河套一带的蒙古族、汉族杂居地区。

这种民歌是蒙汉两个民族音乐文化交融的产物，歌词以汉语为主，掺杂一些蒙古语词汇，曲调既有蒙古族民歌的特色，又有汉族民歌的音调，形成了一种十分独特的风格。

除阿尔泰山道和天山道之外，草原丝绸之路还有从贝加尔湖以南，向西沿着叶尼塞河、鄂毕河上游，绕阿尔泰山以北直至斋桑泊的漠北道和从额济纳旗到色楞格河、土拉河、鄂尔浑河上游的居延道。古代居住在漠北道和居延道的民族，语言都属于阿尔泰语系，如维吾尔族和裕固族的先民回纥、柯尔克孜族的先民坚昆和生活在我国东北的鄂温克人的先民等。现在，当年居住在这里的民族有些已经向南、向西或向东迁徙。然而曾经居住在这里的民族和现在生活在这里的民族的民歌之间有许多十分相似的曲调，而且都采用五声音阶，后半部分常常移低五度重复前半部分，这种形式被称为"五度结构"。如果一首民歌的上句为 mi－sol－la－sol－mi，下句则为 la－do－re－do－la，一问一答，音调和谐，章法严谨。具有五声音阶和五度结构的、彼此间非常近似的民歌不仅在漠北道和居延道出现，而且在伏尔加河流域、小亚细亚及喀尔巴阡盆地出现，这一现象引起了许多音乐学家的注意。虽然他们对这一现象做了各自不同的解释，但都认为这种现象不是偶合，说明现生活在伏尔加河流域、小亚细亚和喀尔巴阡盆地的民族在遥远的古代曾和生活在漠北道和居延道上的民族居住在一起或有过密切的接触。

实际上，丝绸之路不仅是东西方经济和文化交流的桥梁，也是欧亚大陆诸多民族迁徙的大道。在历史上有不少民族，如匈奴、柔然、突厥沿着草原丝绸之路西迁；又有不少民族，如回族、乌孜别克族、撒拉族和塔塔尔族的先民则沿着绿洲丝绸之路东来。从这个意义上讲，丝绸之路是人类历史上生活和活动的一条大动脉。正因为如此，丝绸之路引起了许多考古学家、历史学家、地理学家、文学家、美术家、语言学家乃至生物学家和地质学家的极大兴趣，在世界范围内不止一次地掀起了研究丝绸之路的热潮。随着 2014 年丝绸之路"申遗"成功，丝路音乐也将会受到越来越多的中外学者和音乐爱好者的关注和重视。

如果你想了解丝路音乐，就请您随着我们从长安出发，沿着丝绸之路，做一次音乐旅行吧！

第二章　从长安到阳关

长安鼓乐声声

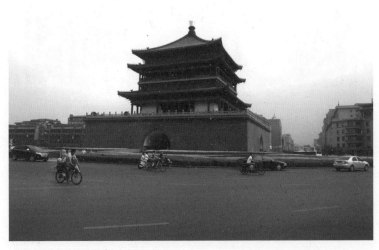

图 2-1　西安鼓楼

　　位于八百里秦川中部的西安,古称"长安",是我国西北最大的城市,也是丝绸之路最东头的历史文化名城。西安周围风景如画,田园似绣,城西北十余里的渭水之南,有被称为"斗城"的西汉长安城遗址。西汉时代,出"斗城"西门西行,就算是开始了万里的丝路之行。唐代长安城在"斗城"东南,据宋代钱易所著《南部新书》记载,唐长安城西开远门外,有一立在土墩上的石碑,上写"西去安西九千九百里",表明唐代丝路以此为起点。古人去西域,出长安城后,常在咸阳东北的渭城停留。送行者就此止步,达官贵人、文人学士、至亲好友在此设宴赋诗饯行。远行者壮行千里,亲友依依惜别,留下了许多动人的诗篇。

　　在西安城南12千米的神禾原畔上,有一个叫何家营的村子。唐代,这里曾是何将军花园,大诗人杜甫曾游览过这座花园,并写下了15首诗来记叙它的美丽景色和何将军的身世。从诗中的"床上书连屋,院前柳拂云。将军不好武,稚子总能文"等句可看出,这位何将军家中藏书很多,晚年退居山林,偃武修文。现在,这座村子的居民大多数都姓何,据说是何将军的后代。

　　今天,何将军花园已不复存在,村边只有一个小花园,是村民们为了纪念曾在这里居住并写了《创业史》的作家柳青而修建的。然而每年仍有许多客人不远万里来到这里参观、访问,半个世纪以来,从未间断过。这

图 2-2　长安何家营

些客人中既有白发苍苍的学者,也有朝气蓬勃的青年,还有来自大洋彼岸的外国朋友。他们不是来凭吊古迹,而是来聆听至今还活在民间的一种古老的音乐——西安鼓乐,来参观中国第一座民间自办的音乐博物馆——何家营西安鼓乐陈列馆。

图2-3 西安鼓乐陈列馆

图2-4 何家营花园

西安鼓乐是流行在西安市区及所属长安、周至、蓝田等几县农村的一种以鼓为主奏乐器的吹打乐。每年夏秋之间,古长安的市民和农民们,为了庆贺丰收,到处举行乡会、庙会,尤以农历六月的终南山南五台古会最盛。逢会期间,各地鼓乐社纷纷朝山聚会,进行演出,人们能在街头或庙会上听到西安鼓乐的演奏。于是,这座古老的长安城,便充满了音乐的气氛和欢乐的情绪。明、清时西安附近的鼓乐社曾达20余家,民初以后,时兴时衰。现在能够保持活动的,还有四五家。

鼓乐的派别,依其师承,原分玄、释两门,即道、僧两派。道家相传为城隍庙道士所传,僧家相传为一位姓毛的和尚所传,其演奏者多为市民。像何家营那样的农民乐社虽近于僧家,但由于长期掌握在农民手中,且不断吸收其他民间音乐并受其影响,已异于僧门。今按演奏的不同特点与风格,已形成僧、道、俗三个流派。

鼓乐有"坐乐"和"行乐"两种演奏形式。行乐是在行走或站立时演奏的,曲调为单牌子的散曲,节奏规律、严整,配器也比较简单。坐乐则是坐着,以多牌子的乐曲与各种打击乐混合演奏的一种套曲形式。

坐乐,从其体裁结构来看,是一种有固定程式的大型套曲,它分为前后两大部分,从曲式结构来看,又分八拍鼓段坐乐全套和花鼓段坐乐全套两种。八拍鼓段坐乐全套的演奏次序是:开场鼓、起、头匣、耍曲、二匣、耍曲、三匣、前退鼓(以上为前部)、帽头子、引令。正曲、行拍、赶东山、扑灯娥、赶东山、后退鼓(以上为后部)。花鼓段坐乐全套的结构与八拍鼓段坐乐全套大体相同,只是在前半部分三匣和前退鼓两段之间,加花鼓段和垒鼓;后半部在帽头子之间加有"别子",并在"赶东山"和"后退鼓"之间加有一段分头、身、尾的"赞"。

坐乐所使用的乐器分旋律乐器和节奏乐器两类。旋律乐器有笛、笙、管、双云锣、方匣子五种,笛为主奏乐器。众笙群合,以协笛声。管子有时用,有时不用。必要时,双云锣和笛相映生辉,显现出一种特殊的效果。节奏乐器,有四种鼓,即座鼓、战鼓、乐鼓、独鼓;五种铙钹,即大铙、大钹、小钹、苏铰、苏铙;六种锣,即大锣、钩锣、马锣、供锣、小吊锣、三星锣;另外,还有大、小木梆、木鱼、摔子(铃)等乐器,共计二十余种。节奏乐器在这里并不居于次要位置,而且在许多部分中,还会以主角的面目出现,特

别是四种形状、音响、性能各不相同的鼓,极富表现力,使坐乐获得了非常丰富而独特的风采。其他十多种不同的乐器,如铙钹、锣和木鱼等,也都由于配器技巧获得的特殊效果,在整个演奏中起到重要的作用。

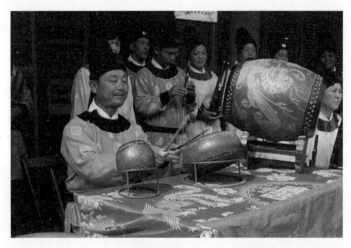

图2-5　击鼓

图2-6　何家营村民练习坐乐

行乐是比较简单的演奏形式,它的演奏多以曲调为主,节奏乐器只起伴奏击拍的作用。行乐是在街道行进间和庙会的群众场合演奏的,届时,

各个乐社高举自己的旗帜,边走边奏,场面颇为壮观。为了适应这种环境,一方面在选曲上尽量要求短小优美;另一方面,在表现方法上也要比坐乐欢快自由一些。行乐中短小精悍的乐曲,大都源自民歌、小调或当地流行的其他器乐曲牌,很受群众的欢迎。行乐和坐乐一样,也有两种不同的形式,一种叫"同乐鼓"(又叫"高把子"),一种叫"乱八仙"(又叫"单面鼓")。这两种形式使用的旋律乐器和坐乐一样,都是以笛为主,笙管衬之,只是伴奏的节奏乐器有所不同。前者以高把鼓、钩锣、木梆子的联合伴奏形成了自己独有的风貌,而后者的风格,则是由单面鼓、苏铰等乐器的伴奏效果所决定的。21世纪初,何家营村专门建设了一个鼓乐广场,以供在节日期间演奏鼓乐。

图 2-7 何家营鼓乐广场

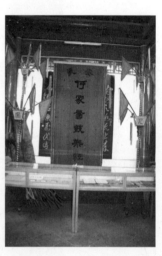
图 2-8 何家营鼓乐社的旗帜

鼓乐的乐谱,全系手抄本,现在发掘的各家乐谱,约有百册。鼓乐谱的乐谱谱式是由"㇀、丨、乂、テ"等符号组成的,其谱字的读法为"合四一上各车工反料五乙上告趁工反"等。虽然这种乐谱也属于我国民间流行的工尺谱系统,但和在全国普遍流行的工尺谱有很大的不同,而和1907年在敦煌发现的唐代二十五首琵琶谱有很多相似之处。但经专家们鉴定,从鼓乐谱的整个谱式、谱字、音阶形式、定调法与读谱法等方面来看,它确是宋朝流传下来的,和南宋初期的诗人姜白石自度歌曲中所用的谱式基本一样。

第二章 从长安到阳关

鼓乐的读谱,采用固定唱名法,同时,艺人们总要用一种"哼哈"(又叫"扯落"或"而")来增加读谱时的韵味与色彩,他们把读谱叫作"韵曲"。

图 2-9 鼓乐谱

谱例一《殿前喜》是一首鼓段曲,根据西安城隍庙中保存的抄本翻译为五线谱。它只是一个骨干谱,音乐家们在演奏时"死谱活奏",还要加上许多称为"哼哈"的装饰性的乐音。

谱例一

殿 前 喜

西安鼓乐选曲

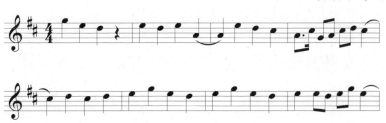

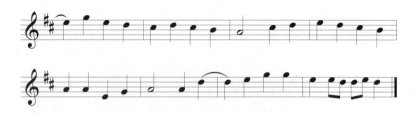

（下略）

节奏乐器也是有谱的，艺人们把它称为"鼓扎子"，不过这种鼓谱多以口授为主，虽然也有记载下来的，但由于不记"板眼"和"尺寸"，所以节拍和具体的时值，还需要师傅当面传授才能掌握。

鼓乐分六、尺、上、五四个调，其乐曲，包括一些同名异曲或有曲无名的在内，总计有1000余首。乐曲的形式有大乐、大板套曲（又称"套词"）、鼓段曲、别子、赞、耍曲以及构成上述四调坐乐中的四调《引令》、四调《宫门子》、四调《磊鼓》、四调《赶东山》、四调《玉抱肚》、四调《下水泉》《扑灯蛾》《曲破》四调念词、俗派坐乐的前扎子等。此外，各流派的鼓扎子（即锣鼓牌子）有四五十个。

在数以千计的乐曲中，仅从曲目名称来看，见于唐宋大曲的有《小梁州》《甘州》《曲破》《后庭花》《游声》《薄媚》等，见于唐宋杂曲的《十八拍》《南薄春》《格尺》等。有些曲牌，如《入梨园》《出梨园》，似乎和唐代宫廷的梨园有关。至于见于元明杂剧的那就很多了，这些大都在套词的正宫、黄钟、仙吕、仲吕、越调、双调等各宫调中所属。另外，在数以百计的耍曲中，有些既不多见于记载，在民间的其他乐种中，亦不见于流行，如《俸金杯》《华阴庙求妻》等，可能是一些古老的民歌。

西安鼓乐是我国存活至今的古老乐种之一，许多音乐学家认为它是唐代燕乐的遗音，甚至有人说它产生的年代可以追溯到唐宋时期。这种看法的根据有以下几点：

第一，鼓乐的乐谱用宋代谱式记写，而宋代谱式又与唐代琵琶谱有渊源关系。

第二，鼓乐所用的乐器有几种和唐代乐器有关，如方匣子令人联想起唐代的方响，大钹与出土的唐铙形制基本相同。鼓乐中的独奏、轮奏、合奏等演奏方式，也见于唐宋大曲中。鼓乐演奏时，鼓居于重要地位，而唐

宋大曲演奏时,鼓也是起指挥作用的。

第三,鼓乐中的曲牌,有些也见于唐宋大曲。它和日本民间音乐在形态上有联系,而日本民间音乐中也可能保留了许多唐代音乐的因素。

最令音乐学家们兴奋不已的是鼓乐中坐乐的结构形式和唐代大曲有很多相似之处,可以通过表 2-1 看出:

表 2-1　唐大曲与西安鼓乐之《八拍坐乐全套》形式结构比照表

	唐大曲的形式结构		西安鼓乐《八拍坐乐全套》的形式结构
散序	散序:节奏自由,由若干个独立的散板乐曲组成; 鞺:过渡到慢板的乐段。	前部	开场鼓《九环鼓》;以坐乐为主的全部节奏乐器合奏。 起:由六段(五种调式)散板乐曲组成。 匣: 头匣:节奏固定,曲鼓合奏,以鼓催曲,称之为鼓段;要曲:中板,清吹,民间乐曲;二匣:同头匣,乐曲不变,鼓有变化;要曲:中板,清吹,民间乐曲(乐曲要换);三匣:同头匣,乐曲不变,鼓有变化。 前退鼓(拍序或歌头)。
中序	排遍:以节奏固定的多段抒情慢板歌曲组成; 撷和正撷:过渡部分速度略快。	后部	帽头子:以乐鼓为主,配以钹、铰等的小型节奏乐器合奏,为后部开场; 引令:抒情慢板清曲,正曲的序曲,速度极慢,赠板; 行拍:正曲的尾声,速度稍快。(舞遍)
破	入破:散板乐曲; 虚催(破第二):由散板进入节奏固定的乐段; 衮遍:极快; 歇拍:忽慢; 煞衮:结束逐渐放慢。		赶东山(或曲破):由若干段散板乐曲开始,然后进入固定节奏的乐曲,再以散板乐曲演奏,速度较快,有舞蹈色彩; 扑灯蛾:节奏多变,快速、舞蹈色彩很浓; 赶乐山(或曲破)尾:速度由快突慢、徐缓结束全部演奏; 后退鼓:乐器同前退鼓,但更加丰富欢快,结束全部演奏。

从上述几个方面来看,西安鼓乐的确有不少和唐代大曲相似或相近之处,保存了唐代大曲的艺术传统。然而,西安鼓乐作为一种传统音乐和

传承文化，是一定社会土壤和文化背景的产物，是在长期的历史发展中积累而成的，它不可能原封不动地保存唐大曲的面貌，而必定会随着历史条件和文化背景的改变有所创新、补充和调整。2009年，西安鼓乐被联合国教科文组织列入人类非物质文化遗产代表作名录。

今天，我们可以这样说，西安鼓乐是经历了唐、宋、元、明、清各个朝代发展、衍变、积累形成的。它继承了唐宋以来的音乐文化传统，保存了唐宋大曲的痕迹，还保存了唐宋以来无名音乐家们加工、改编的乐曲和新作的许多古老的民歌曲调，堪称一部活的音乐发展史，也是我国民族音乐宝库中的一份瑰丽的文化遗产。

关中听乱弹

位于秦岭以北渭河两岸的关中平原，土地肥沃，物产丰富，远从一百多万年以前起，我们的祖先就劳动、生息、繁衍在这个地方，创造了绚丽灿烂的古代文化。这里文物古迹众多，民间音乐也十分丰富，仅戏曲就有秦腔、老腔、碗碗腔、弦板腔、阿宫腔、蛮戏、线胡戏、眉户、关中道情、商洛花鼓、韩城秧歌等十多种，其中历史最悠久、影响最大的是秦腔。

秦腔是陕西关中人最爱听、最爱唱的戏曲。在西安，不仅天天有秦腔的演出，许多公园里也有秦腔爱好者在练唱，而且有秦腔的塑像、秦腔的纪念碑，甚至还有用秦腔脸谱画成的斑马线。

秦腔原名"乱弹"，大概是由于文人学士嫌它乡土气息太重，不登大雅，才起了这么个名字。秦腔因以枣木梆子击节，又叫"梆子腔"，原是一种地方小戏。清乾隆四十四年，著名的秦腔演员魏长生进京，以"繁音促节"的声调和精彩的演技轰动了北京。从此以后，在剧坛上称雄明清两代，以典雅优美著称的昆曲便在高亢嘹亮、听之令人荡气回肠的秦腔面前败下阵来。至道光年间，大部分听众"所好为秦声、罗、弋，厌听吴骚，歌闻昆曲，则哄然散去"。有人甚至用"风云为之变色，星辰为之失度"来形容秦腔激越的音调。秦腔能这样快地风靡剧坛，和它令人耳目一新的音乐结构有很大关系。

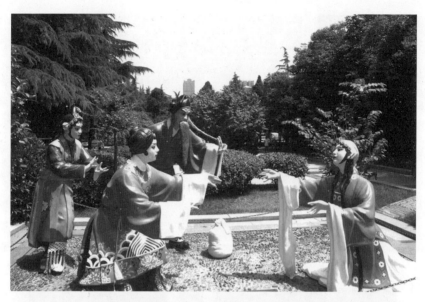

图 2--10　西安公园中的秦腔塑像

图 2-11　西安马路上的秦腔脸谱斑马线

图 2-12　西安的秦腔脸谱雕像　　　　　　图 2-13　西安唱秦腔的群众

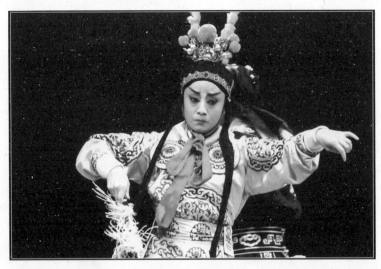

图 2-14　秦腔武生

 我国戏曲音乐虽然风格各异,声腔众多,但各剧种唱腔的主要结构形式不外两种——曲牌联缀体和板式变化体。

 曲牌连缀体又简称"曲牌体""联曲体"。属于这种形式的戏曲剧种,有许多个有独立意义的曲牌。一般唱腔常由数个有内在联系的曲牌联缀起来构成。在秦腔兴起之前,所有的戏曲都采用这种结构形式。

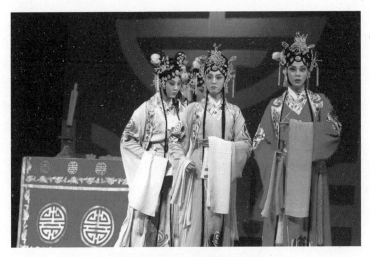

图 2-15 秦腔花旦

　　板式变化体又叫"板腔体"。采用这种结构形式的戏曲剧种,其音乐只以某一个或某几个曲调为基础,通过速度、节奏、旋律的扩充或减缩等变化,演化成一系列的板别,由这些板别构成一段唱腔和全剧的音乐。在中国戏曲史上,秦腔是第一个以板腔体结构形式和观众见面的剧种。板腔体的确立,标志着我国戏曲音乐已经走上了另一条广阔而有趣的道路。所以,秦腔对我国戏曲发展的贡献是巨大的,包括京剧在内的众多"皮黄腔"剧种,之所以能达到今天这样高度的成就,从秦腔得到师承是首先应当被肯定的,虽然它们同时也承袭了昆曲、高腔的许多优良传统。对于近代许多新兴的剧种来说,秦腔所给予的影响就更大了,一切以板腔体形式出现的戏曲唱腔,都直接或间接地受到秦腔的影响。河北梆子、河南梆子、评剧、吕剧等都曾广泛地学习秦腔的板腔结构,甚至直接采用秦腔的某些板式来丰富自己。

　　秦腔有两种完全不同色彩的曲调,一种叫"花音"(或称"欢音"),一种叫"苦音"(或称"哭音"),分别用来表现欢乐与哀愁两种不同的情感。它们各自形成一系列板腔,可以独立用在一出戏中。"花音"和"苦音"是由一个基调变化出来的,在同一板别中,"花音"和"苦音"的旋律骨架完全一样,都是以 sol、do、re 三个音为骨干,但其色彩音不同,花音是 la 和 mi,"苦音"是微升高的 fa 和微降低的 si(乐谱中一般用向上的箭头↑表示微升高,用向下的箭头↓表

示微降低），"花音"和"苦音"所用的偏音音高也不同。

秦腔的核心基调是"二六板"（又叫"二流板"），二六板由上、下两个乐句构成，最初每个乐句的唱词是七个字，后来又出现了十字句。二六板是一板一眼，相当于西洋音乐中的四二拍子，第一拍叫"板"，第二拍是"眼"。二六板的速度，常按剧情要求而变化，在表现大段唱词时，总是由慢到快。二六板无论七字句或十字句，每句都分两腔唱，第一腔唱六个或四个字，第二腔唱四个或三个字。第一腔眼起，第二腔板起，每一句都结束在板上。如下例《赵五娘吃糠》一剧中的《赵五娘端糠碗珠泪滚滚》就是苦音二六板，每句有两腔，第一腔眼起，第二腔板起。

谱例二

赵五娘端糠碗珠泪滚滚

秦腔选段

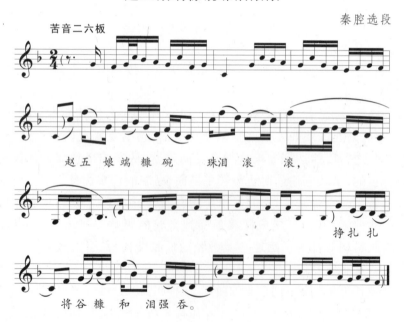

（下略）

把二六板的节奏放慢一倍，就变成慢板，慢板相当于西洋音乐中的四四拍。第一拍叫"板"，其他三拍依次称为"头眼""中眼""末眼"。慢板的

用途最广,抒情性强,悲痛、安适均能表现,在秦腔中占很重要的地位。

将二六板的节奏紧缩一倍,就成为"带板"。带板又叫"无眼板",通常记作四一拍。带板常用于气氛紧张、情绪昂激之处。

将二六板正规节拍去掉,使其自由,变为散板,就成为"垫板",为无板无眼。

如果伴奏依节拍进行,而唱腔又是自由的散板,就成为"紧打慢唱"。这样,一个基调就逐渐发展为五种节奏形式的唱调。再加上散节奏和非正规性唱词(五字句或散句)为吟诵性唱板——"滚板",就成了秦腔的六大板式,即"二六板""慢板""带板""二倒板""垫板""滚板"。秦腔大段唱腔的结构往往按散—慢—中—快—散的速度来设计安排,也就是说以散板的垫板开始,然后接抒情的慢板和中速的二六板,速度逐渐加快,变为有板无眼的带板,最后又结束在散板上。

秦腔由一个基本曲调通过板式变化发展成一段段唱腔和全剧音乐的手法同民间器乐曲中的"增减板变奏"手法非常相近,而这两种手法,都可以溯源到唐大曲采用过的"基调变奏"手法。

秦腔所使用的"散—慢—中—快—散"的节奏速度布局原则和唐大曲的布局原则完全一样,这可以从白居易的《霓裳羽衣舞歌》中看出。白居易的这首诗生动地记录了唐大曲音乐如何开始、如何发展、如何结束,是研究唐大曲结构的重要资料,诗中的"自注"也很值得注意:

散 { 散序六奏未动衣,阳台宿云慵不飞。
（自注:散序六遍无拍,故不舞也。）

慢 { 中序擘騞初入拍,秋竹竿裂春冰坼。
（自注:中序始有拍,亦名拍序。）
飘然转旋回雪轻,嫣然纵送游龙惊。
小垂手后柳无力,斜曳裾时云欲生。
（自注:四句皆霓裳舞之初态。）

中 { 螾蛾敛略不胜态,风袖低昂如有情。
上元点鬟招萼绿,王母挥袂别飞琼。
（自注:许飞琼、萼绿华,皆女仙也。）

快 { 繁音急节十二遍,跳珠撼玉何铿铮。
（自注：霓裳曲凡十二遍而终。）

散 { 翔鸾舞了却收翅,唳鹤曲终长引声。
（凡曲将毕，皆声拍促速，唯霓裳之末，长引一声也。）

 秦腔的板式结构和节奏布局原则继承了唐大曲的传统,它的基本曲调二六板又是从何而来的呢？

 关中地区流行着一种道士讲经劝善的"劝善调",它在民间庙会上也用来讲述故事。这种曲调的音阶是 sol, la, si, do, re, mi, fa, 其中的 fa 微升, si 微降, 和秦腔苦音用的音阶完全一样。由于只是一人演唱, 又无乐器伴奏, 加之对语调、字调又有所要求, 唱起来要"字正腔圆", 因此, 在演唱"劝善调"时, 为了避免单调, 不论在节奏还是旋律方面, 灵活性都相当大, 处理也很自由。秦腔的基调"二六板"与"劝善调"颇为相似, 因此, 有许多专家认为, "劝善调"就是秦腔"二六板"的胚胎。

 秦腔的基调源于"劝善调", "劝善调"则和唐代的"转变"有渊源关系。"转变"是唐代的一种说唱艺术, 在表演时, 往往与图画相配合, 一边向听众展示图画, 一边说唱故事。其图, 称为"变相", 而说唱的底本则叫"变文"。"变文"多为散、韵文相间, 唱词基本是整齐的七字句, 和劝善调是一致的。"转变"主要在寺院里或庙会上表演, 讲解经文及讲述佛经上和流行在民间的故事, 从演唱场合和演唱内容来看, 也和劝善调相同。因此, 劝善调和唐代的"转变"是有承袭关系的。

 秦腔所用的音阶和隋唐燕乐有关。隋唐燕乐是汉族民间音乐与西域少数民族音乐经过大交流、大融合而形成的。为了说明这一点, 我们可以做一些比较研究。

 将音阶中的各个音级之间的音分值测定出来并进行比较, 是对不同的音乐进行比较研究的重要方法, 这种方法最初为英国音乐学家、民族音乐学的创始人埃利斯所倡导, 为方便人们进行比较, 他建议将十二平均律中的一个半音划分为 100 音分。

 如果我们把秦腔苦音的音阶和南疆木卡姆中的一种音阶进行检测, 便会发现它们有惊人的相似之处:

唱名：	sol	la	si	do	re	mi	fa
"苦音"音分值：	0	213	316	498	702	884	1018
木卡姆音分值：	0	204	318	494	707	894	1003

不难看出,这两种音乐各个音级之间的音分值的差别很小,最小的si,只有2音分,而最大的fa,也只有15音分,这说明这两种音乐的音阶的确很接近,在历史上可能有亲缘关系。

旧时每年农历四月初八,秦腔艺人们要祭祀秦腔的祖师爷——庄王,这个庄王可能是五代后唐庄宗李存勖。据说他曾在宫中导演秦腔,以文官充文场,武官充武场,宫妃内侍充演员。据历史记载,戏曲这种艺术形式最早出现在南宋年间,唐庄宗在宫中所导演的当然不可能是秦腔,但秦腔音乐则很可能同唐代歌舞大曲和说唱形式"转变"有关系。

秦腔的伴奏乐队分文、武场,文场以板胡主奏,其他乐器还有笛子、三弦、京胡、月琴(四弦)、唢呐、低音唢呐、大号等。武场为打击乐,有指板、暴鼓、战鼓、大锣、手锣、马锣、大钱、小钱、水水等。

图 2-16 秦腔的主奏乐器:板胡

秦腔的角色,分四生、六旦、二净、一丑,计十三门,各门都曾有许多优秀的演员。秦腔不只重唱,也重功架、特技,如趟马、拉架子、担柴、担水、

喷火、梢子功、扑跌等表演都十分考究,脸谱也很有特色。这些都增加了秦腔的艺术魅力,不仅使它在关中和陕西流行,而且在甘肃、宁夏、青海、新疆等省区也成为人们喜爱和欢迎的戏曲品种。

图2-17　秦腔特技:喷火

黄土地上的歌

沿丝绸之路旅行,自古长安出发,可循渭河河谷向西,过陇山或经陇东到河西,走绿洲丝路;亦可自咸阳北上,顺着秦代的"直道"穿过陕北高原和鄂尔多斯高原,过黄河后向西,走草原丝路到天山以北。无论走哪条路,最初都要行进在黄土高原之上。

黄土高原是中华民族的发祥之地。这里,不仅发现过远古人类蓝田猿人的头盖骨、下颌骨化石,石器时代的遗址更是星罗棋布。这些遗址和大量遗物说明我们的祖先在距今7000多年前,已进入定居,经济生产也

已经以农业为主。西安半坡村遗址发现的一音孔陶埙,则证明在近7000年前,黄土地上不仅回荡着祖先们的歌声,而且有了最初的乐器。

图 2-18　黄土高原

图 2-19　半坡村遗址出土的陶埙

黄土高原在遥远的古代森林茂密、水草丰盛,是一个宜农宜牧的好地方。周代,这里"周原朊朊","梁山奕奕","山林川谷美、天材之利多"。司马迁在《史记·货殖列传》中说这一带"西有羌中之利,北有戎翟之畜,畜牧为天下饶"。黄土高原古代是很平、很大的一个整块,后因植被破坏,水土流

失,受大小河流的纵横切割和冲刷,平坦的黄土高原逐渐变成了今天这种沟谷纵横、梁峁交错的地貌。当地的人们把平坦的地方叫"原"或"塬",如陕西的"周原"、陇东的"董志塬"等。在古代,这些"原"都较大,后来随着水土流失,沟壑不断地伸展,"原"面逐渐缩小,"原"的数目却越来越多。黄土高原上的森林草原经历代乱垦滥牧、乱砍滥伐和战争摧残,遭到严重破坏。人们为生活所迫,不得不开垦坡地、耕种陡坡,然而越垦越穷,越穷越垦,形成了恶性循环。黄土地越来越贫瘠,人们的生活也越来越苦。

20世纪80年代,中国影坛掀起了"西部热",推出了一部叫《黄土地》的影片。虽然这部影片的上座率不太高,但其中由民间歌手演唱的、散发着浓郁黄土气息的插曲,吸引了许多青年。接着,歌坛上就刮起了那场铺天盖地而来的"西北风"。

"西北风"中流行的作品,大多是作曲家们模仿黄土高原民歌音调创作的歌曲,其中确有许多佳作,但在鱼龙混杂、泥沙俱下之时,也出现了不少充数的滥竽。现在,还是让我们听听真正的"西北风"——中华民族发祥之地的歌声吧!

黄土地虽然贫瘠,黄土地上的歌却很丰富,可分为山歌、号子、小调三类,其中在全国较有影响的是山歌中的信天游、号子中的夯歌和小调中的新民歌。

图 2-20 唱支信天游

第二章 从长安到阳关

信天游又叫"顺天游",主要流行在陕北、陇东和宁夏盐池一带。信天游的产生,与当地地理环境和人民生活有着密切的联系。陕北和陇东,山连着山,沟接着沟,人们在山上劳动,脚夫们赶着牲口,走在险峻的山路上,为了排遣心头的忧愁和寂寞,他们触景生情,即兴编唱,用高亢悠长的音调,酣畅淋漓地抒发自己的思想感情,信天游亦因此而得名。正如民间所流传的那样:"信天游,不断头。断了头,穷人无法解忧愁。"

信天游一般来讲不拘泥于一定的格式,没有固定的韵律,比较自由。其中7字一句为多,但也可多至10字、11字,或少至6字一句。一般每句4顿,一段是两句。有一段表明一个意思的,也有若干段组成一首有情节的歌曲的,但尚未发展成大型叙事歌曲。信天游的上句,多用比喻、联想,含蓄而深刻地刻画、烘托出下句歌词的内容。歌词的语言精练质朴,形象生动,句中常运用叠字,以增强语言的节奏感和表现力。信天游大都是情歌,以女性口气唱的尤多。在歌中,人们倾诉思恋之情,反抗封建礼教的束缚:

> 清水水玻璃隔着窗子照,
> 满口口白牙对着哥哥笑。
>
> 双扇门来单扇开,
> 叫一声哥哥你进来。
>
> 把住哥哥亲了个嘴,
> 肚子里想起的疙瘩化成水。
>
> 羊羔羔吃奶双膝跪,
> 搂上亲人我没瞌睡。
>
> 一对对田鸽朝南飞,
> 泼上奴命跟你睡。
>
> 墙头上跑马还嫌低,
> 面对面睡觉还想你。

那言词、音韵、旋律就像一股喷泉,从心底呼之而出,何等直率坦白,又何等勇敢泼辣!这位女子敢于把内心深处的感情拿到光天化日之下来

对心爱的人放声歌唱,明来明去,毫不遮掩,这也是对封建制度和旧礼教的反抗。

信天游的旋律由上、下两个乐段构成,两句相呼应,构成有机的统一体。旋律一般只用 sol、la、do、re 四个音,其中 sol、do、re 是骨干音,la 是经过音,起润饰作用。曲调大多终止于 sol 或 re,旋法以四度上、下行跳进最有特色。

信天游的曲调类型有两种。一种节奏比较自由,旋律起伏大,音域宽,音调高亢开阔,感情奔放,具有典型的高原风味。另一种结构较严谨规整,节奏匀称固定,旋律平和舒展,感情细致深沉,更具抒情性质。《脚夫调》(谱例三)是第一种类型的代表曲目,"脚户"是陕北黄土高原上为人们运送生活用品的劳动阶层,他们常年赶着毛驴、骡子,行走于高原的沟、壑、峁、梁,在寂寞之中,只能借歌抒怀,消愁解闷,他们既是信天游的创作者,又是它的传播者。

谱例三

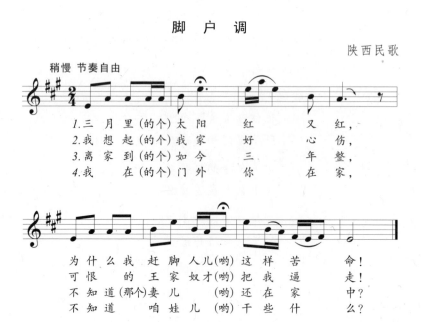

中国乐理中把 do、re、mi、sol、la 五个音称为五正声,它们的阶名分别是宫、商、角(读如"决")、徵、羽。《脚夫调》以徵、宫、商三音为骨干,组成"双四度"(sol—do—re—sol)音调框架,这是我国西北地区各类民间音乐中最典型的音调,《脚夫调》也因此成为黄土高原音乐风格的一个范例。

著名的陕北民歌《蓝花花》属于第二类的信天游,它叙述了一个妇女较长时期的经历,从美貌的少女时代说到被强迫、不满意的婚姻,说到她不合法的恋爱,而结局又说到这种恋爱关系的破裂。

黄土地上的夯歌有悠久的历史。《诗经》中的《大雅·绵》,对打夯有一段精彩的记述,然而从诗中看,当时筑墙打夯,似乎还没有夯歌,而是用鼓声助兴并指挥动作的。《吕氏春秋》中说"今夫举大木者,前呼'舆谚',后亦应之"。"大木"就是夯,"舆谚"可能是打夯号子中的衬词,也可能是呼声。《淮南子》中所谓"今夫举大木者,前呼'邪许',后亦应之,此举重劝力之歌也"的话,肯定是指打夯歌了。

图 2-21 打夯

遗憾的是,记谱法的产生要比文字晚得多,而且,有了记谱法之后,古代的文人乐工也不会用乐谱来记录夯歌。这样,古代夯歌的曲调,便无法从乐谱中去寻觅了。

夯歌在黄土高原流行很广,许多地方都传说当地的夯歌是秦始皇修

长城时留下来的。传说自不足信,又绝非全不可信。因为当地许多夯歌,保存了许多古老旋律音调的特征,完全可能产生于久远的过去。

夯歌大多是一领众和的,如果连续不停地打,有的地区就不用领唱了,大家一起反复地唱一个曲调。夯歌的唱词特点是见景生情、即兴编唱,语言质朴、明白晓畅,句式短小、变换灵活。

打夯过程的律动感,起夯落夯不断反复的规律决定了夯歌的基本节奏形式:曲调每拍都有拍头重音,强位无休止,节拍单纯,强弱均匀,节奏清晰,有力肯定。打夯动作的一起一落,表现在力度上是一强一弱,因此,夯歌的基本节拍是二拍子,它的基本节奏是:

| 起 落 | 起 落 |
| 强 弱 | 强 弱 |

夯歌的旋律音调,就其本源来说,来自打夯劳动的呼声,这种有力的呼喊音调,和夯歌节拍节奏的基本形式相结合,就产生了一拍一音、同音反复的音调,如谱例四《军民大生产》中的第二和第四小节。这个音调的确简单,甚至可以说是"原始",但它绝不平淡,也并非无特点,它有一种质朴刚劲的美,唱起来热情有力,非常动人。《军民大生产》是流行在陇东庆阳地区的一首夯歌,它流行全国、经久不衰,不正是由于以这个简单的音调为核心,具有音调铿锵之美吗?

谱例四

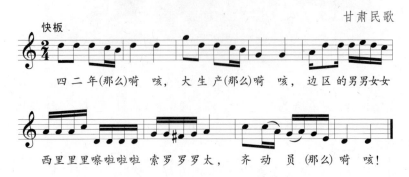

夯歌分单号子、双号子和联套三种形式。单号子是指一支曲调反复演唱。双号子是指两支曲调交替演唱,连续反复。联套,是由三四支甚至十多支曲调变换组合、接替演唱。

随着科学技术的进步、生产力的发展,人力打夯正在逐步为机械化所代替,黄土地上的夯歌也渐渐地不容易听到了。然而,敝帚亦当自珍,那些可能曾经伴随着祖先们建造过万里长城和无数城市、宫殿、高楼大厦的夯歌,更应当引起我们的重视和珍惜。

在中国,有谁没有听过《东方红》呢?又有谁不知道《咱们的领袖毛泽东》?尽管不同的人对这两首歌有不同的看法和评价,然而每个人都承认,这两首诞生在黄土地上的小调,是当代流传最广泛、影响最深远的民歌,它们都是从延安唱到全国、全世界的。今天,当我们站在延安宝塔山上远眺,俯瞰整个延安之时,耳边便回响起这两首歌的旋律。

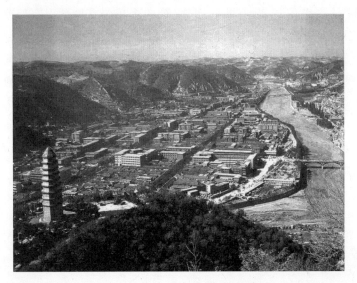

图 2-22 延安宝塔山远眺

黄土地上流行的小调数量相当多,从内容上看,70%～80%是情歌。这些情歌中有一些表达了青年男女对爱情生活的追求和向往,然而更多的是为旧时当地风俗习惯所不容的恋爱的表白。从这些情歌中我们可以看出封建主义的压迫和人民对这种压迫的反抗。这一类民歌,词句质朴、

感情真挚、音乐优美,听起来亲切真实,有深刻的艺术感染力。大概正因为如此,在抗日战争时期,用"旧瓶添新酒"的方式填词创作的新民歌,多采用了情歌的曲调。《东方红》的曲调叫"骑白马调",原是一首情歌,《打南沟岔》则是根据另一首流传很广的民歌《绣荷包》填词改编的。

黄土地小调中的情歌中有许多带有叙事性。三十里铺是陕西绥德的一个村子,《三十里铺》这首歌是这个村子的一个姓常的小伙子根据本村一件真实的故事编出来的。

歌中的"四妹子"叫王凤英,她是一个思想进步、敢于斗争的农村姑娘,她冲破了习惯势力的束缚和阻挠,和"三哥哥"郝增喜相爱。郝增喜加入八路军离开家乡,王凤英怀着依依不舍的心情为他送行。这首歌最初只有几段,在流传的过程中经过人们不断加工,逐渐丰富完美,成为流行全国、脍炙人口的民歌。《三十里铺》的曲调既抒情又融入了叙述因素,四个乐句中前三个乐句,都有共同因素,第四个乐句在调性上有所变化。全曲采用了罕见的"三上一下"的结构形式,风格独特。音调由高音区渐次低移,曲意也由明而暗,揭示了一种深切的思念和难舍之情。首句是全曲音调、音域、节奏的缩影,具有高度的艺术概括力;两个切分音的连续运用,蕴含了一种很强的内在推动力;后面的三句似乎是首句内聚力的依次释放,给人一种自然、顺畅之感。这种以首句确立乐旨、塑造形象的艺术手法具有先声夺人的艺术效果,也是汉族民歌旋律的一个重要特色。

谱例五

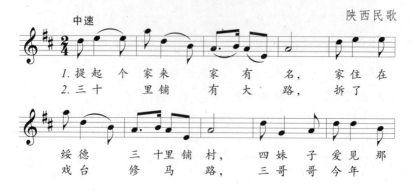

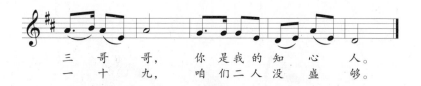

三 哥 哥， 你 是 我 的 知 心 人。
一 十 九， 咱 们 二 人 没 盛 够。

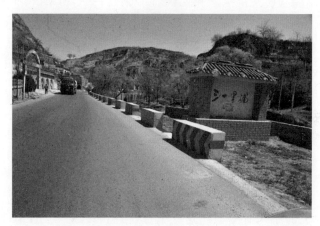

图 2-23　三十里铺有大路

歌中的"三哥哥"如今已辞世，"四妹子"依然健在，已经是一个年过九旬的老人了。然而《三十里铺》这首歌永远不会离开我们，也永远不会老，一定会世世代代地传唱下去。

小调和山歌信天游一样，多以徵、商、宫（即 sol、re、do）三个音为骨干，有人说它是徵调式，也有人说它是商调式或羽调式。实际上仅这三个音还不能算是一个完整的调式，只是一个调式框架，可以称为"双四度框架"，因为它排列起来，正好构成了两个四度。

```
         ┌─四度─┐  ┌─四度─┐
         商（re）── 徵（sol）── 宫（do）
```

双四度框架不仅是黄土地民歌的典型音调，也是整个西北地区汉族音乐的音调结构核心，西北地区的民歌、说唱、歌舞、器乐，乃至像秦腔、眉户、陇剧等戏曲的音调，都和双四度框架有密切联系。如果把西北地区的汉族民间音乐比做一条大河，它就是大河的源头。

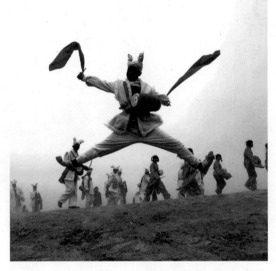

图 2-24　陕北腰鼓

黄土地上的小调有些只用这三个音,当然,只用三个音不能满足表现复杂内容的需要,要表现复杂的内容和深刻的情感,往往需要更多的音。"双四度框架"从商(re)向下扩展四度,便得到一个羽(la),加上原有的三个音,形成了一个四音音列:

```
    ┌─四度─┐ ┌─四度─┐ ┌─四度─┐
     羽(la)── 商(re)── 徵(sol)── 宫(do)
```

这个音列叫"徵色彩四音音列",信天游《脚夫调》便采用了这个音列,下面将要讲到的西北地区的山歌"花儿"和"少年"中的许多作品,也采用这个音列。从《脚夫调》的旋律我们可以看到,采用"徵色彩四音音列"的作品,强调的是徵、宫、商三个音,即构成"双四度框架"的音,羽音只是一个一带而过的经过音。"徵色彩四音音列"从羽音(la)再向下扩展四度,就有了五个音,构成了一个五声音阶:

```
  ┌─四度─┐ ┌─四度─┐ ┌─四度─┐ ┌─四度─┐
   角(mi)── 羽(la)── 商(re)── 徵(sol)── 宫(do)
```

第二章 从长安到阳关

西北地区民歌中的许多曲调都采用五声音阶,但它们和其他地区采用五声音阶的民歌不同。在构成五声音阶的五个音中,最强调的还是徵、宫、商三个音,即构成"双四度框架"的音,其次强调羽音,不强调角音。

"双四度框架"向下继续发展,就形成一个七声音阶,其中的 fa 是升高半音的,这个音阶在先秦文献中就已经有记载,称为"变徵",五声音阶加上变徵(#fa)和变宫(si)构成的七声音阶在我国音乐理论中叫"古音阶"。在这个音阶中,徵、宫、商(sol、do、re)是骨干音,角和羽(mi、la)是色彩音,而变徵(#fa)和变宫(si)是偏音。采用这个音阶的曲调,适于表现欢快、热烈的气氛和喜悦乐观的情绪,关中人称为"花音"或者是"欢音"。

```
         ↓                      偏音          ↓
徵 —— 羽 —— 变宫(si) —— 宫 —— 商 —— 角 —— 变徵(#fa)
             色彩音                      ↑
```

"双四度框架"向上扩展五度,首先出现清角(fa),然后出现清羽(降si),其后是角(mi)和羽(la)。这个音阶在中国音乐理论中叫"燕乐音阶"。顾名思义,它和隋唐时代的一种音乐——燕乐有关,而燕乐又和当时沿着丝绸之路传到首都长安的少数民族音乐有关。采用燕乐音阶的曲调适合表现悲哀、痛苦、愤怒、伤感等情绪,关中人称为"苦音",又叫"哭音"。

```
         ↓       偏音              ↓
徵 —— 羽 —— 清羽(♭si) —— 宫 —— 商 —— 角 —— 清角(fa)
             色彩音                     ↑
```

如果从"苦音"音阶中取一个色彩音清角(fa),从欢音音阶中取两个色彩音,就形成了由徵、羽、宫、商、角、清角(fa)构成的一个音阶。

```
         ↓    来自花音
徵 —— 羽 —— 宫 —— 商 —— 角 —— 清角(fa)
                             ↑
                           来自苦音
```

关中人称它为"半花半苦",认为采用这种音阶的曲调,有的具有平

和、抒情的性质,谱例五《三十里铺》就采用了这种音阶。

从历史记载中可知,"花音"采用的古音阶是中原音乐固有的,而"苦音"采用的"燕乐音阶"则是丝路开拓之后从西域传来的。因此,从音阶上看,"花""苦"并用,互相转化、互相渗透的黄土地上的歌,不正像《霓裳羽衣曲》一样是"华夏旧音"和"胡部新声"共融于一体的作品吗?

黄土地上的歌是中华民族发祥地之歌,学习它,研究它,使其发扬光大,是每个炎黄子孙的责任。

"花儿"与"少年"

在丝绸之路南路经过的甘肃临洮县附近,康乐、临潭、卓尼三县接壤地区的冶木河畔,峰岭叠翠,景色秀丽。在一片绿色的山峦之中,有一座耸入云霄的山峰,亭亭玉立,宛如一朵露水初绽的莲花,俊俏多姿。它,就是久负盛名的莲花山。

图 2-25 远望莲花山

第二章 从长安到阳关

莲花山是一座海拔3700米的石山,由花岗岩组成,山势雄峻嵯峨,气象万千。"莲花耸峰"是古洮州八景之一,莲花山上的庙宇也十分雄伟壮观。关于这座山峰和山上的庙宇,民间流传着一个美丽的传说:

很久很久以前,元霄、琼霄和碧霄三位仙女驾着彩云到西王母所居住的瑶池去参加蟠桃盛会,她们为西王母带了一枝非常漂亮的莲花作为礼物。行至古洮州一带,突遇冰雹,打坏了手中的莲花。三位仙女十分扫兴,一气之下将莲花掷向凡间。那莲花落地之后,便变成了一座五峰并立的大山,于是,人们也就叫它"莲花山"。

莲花山虽然像莲花一样美丽,然而缺乏绿叶的陪衬,使人们感到无比遗憾。于是,大伙儿就在莲花山上修起一座座宏伟的庙宇为其增色。一天,在庆贺山顶上的庙宇——玉皇阁落成之时,人们为如何庆贺而发生了争执,有人说应当唱戏,有人说应当念经,还有人说应当举行赛马大会。正争执不下,从天上飘来了三位十分美丽俊俏的仙女,她们脚踩祥云,手摇彩扇,擎着用莲叶做成的花伞,唱着悠扬的山歌。她们的唱法是一人唱一句,三句唱完之后,三人同用"花儿呀——莲叶儿"来合唱尾声,那歌声美妙极了。此时,人们方才顿开茅塞,都说这是三霄娘娘显圣了,让人们用唱山歌的方式庆祝玉皇阁的落成。人们也都和着仙女们的歌声唱了起来,这歌便是后来广泛流传在洮岷地区的"花儿"。

除了这个美丽的神话传说之外,有关"花儿"的尾声"花儿呀——莲叶儿"还有好多不同的说法。一说是莲花山群峰耸立,每峰犹如莲瓣,各山峰围着主峰呈圆形,似出水莲花,可叹无绿叶相衬,故此人们用"花儿"的尾声来弥补莲花山的美中不足;又一说莲花山石莲洞内每年六月开出无数石莲,可叹没有绿叶,人们用"花儿"的尾声为其补叶,表达人们的叹惜和遗憾;还有人说,人们把"花儿"比作男女双方的知心人,把"花儿呀——莲叶儿"唱成"花儿呀——俩人儿"来表达相互的爱慕之情。到底哪一种准确,还要进一步探讨。

"花儿"主要在庙会上演唱,庙会的来源则和丝绸之路有关。莲花山一带是昔日中原通往西域的要道之一,山下的唐坊滩一带很早便修起了馆驿、客栈。过往商贾每到此处投宿都要向山祈求吉祥,以得平安;焚香许愿,乞望发财。天长日久,便形成了许多大大小小的庙会,人们在庙会

期间朝山拜佛,也在此时唱"花儿"。后来,随着时代的发展,庙会的主要活动也就变成了唱花儿,人们也把庙会叫成"花儿会"。

图 2-26　花儿对唱

"花儿"主要流行在甘肃省的临潭、卓尼、岷县、康乐、临洮、渭源等县的汉族群众中,当地的藏族有时也喜欢唱。"花儿"具有独特的艺术风格,唱词表现手法异常丰富,语言质朴、泼辣、细腻、生动,结构也很特殊,有两种主要的格式——"单套"和"双套"。

单套每首三句,每句六字或七字,分两顿(三、三或四、三),如:

　　莲花山,山莲花,
　　想得心肝成疙瘩,
　　离开尕妹解不下。

双套一首多为六句或四句,句式与"单套"相同。如:

　　盖愣上的麻板茨,
　　我拿镰刀割柳呢。
　　见你披红戴花人前走,
　　我心里蜜水浸透呢,
　　想留你的话儿难出口,
　　给你点头呢吗招手呢?

根据音乐风格、演唱方式的不同,"花儿"主要分为南、北两个流派。南派又叫"南路",流行在岷县、卓尼一带,代表性的曲调是《铡刀令》,也叫《阿欧令》。演唱形式主要是一领众和。即由三四人或五六人组成一个演唱组,先由一人领唱,每句最后三个字大家接腔齐唱,对歌便是在此基础上组对组地进行的。《铡刀令》的基本结构是上下两个乐句,第三句词则以下句曲调变化反复唱出。北派亦称"北路",流行在康乐、临洮、临潭、渭源等地,代表性的曲调是《莲花山令》。演唱组(民间叫"歌摊儿")由三四人或五六人组成,其中有一位才思敏捷、情到词随的人专事编词,被叫作"串班长"或"串把式",其他数人则专司歌唱。《莲花山令》基本上是同一乐句的变化反复,分"头腔""二腔""三腔",每腔由一个人唱,一个接一个地唱下去。如果一人唱一句词,三人三句,即是单套;如果一人唱两句词,即构成了双套。在最后一句词唱完后,大家便一同加入齐唱"花儿呀——莲叶儿"做尾声,至此一个段落便告完成。对唱也是在歌摊儿之间进行。"花儿"的演唱均用假嗓,声调高亢,如语如诉,粗犷之中含有细腻,具有特殊的山野风味。

谱例六

莲花山的路盘盘

(花儿·莲花山令)

甘肃民歌

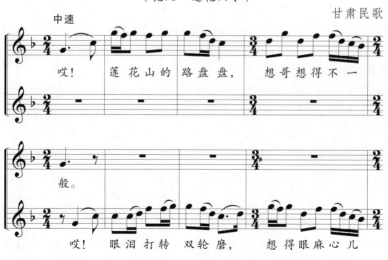

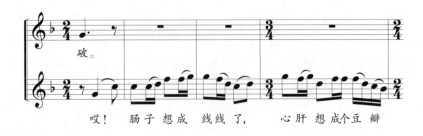

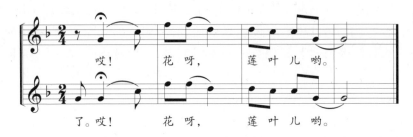

"花儿"的曲调和江南一带的山歌、田歌在音调、节奏上有较多的联系,而它的歌词所用的表现手法也和汉族古代民歌一脉相承。如:

莲花山,头一台,
妹把头儿抬了抬,
俊得活像牡丹开。

这首"花儿"中的"莲花山"是地名,也是对在莲花山上唱"花儿"的姑娘的一种称呼,"头一台"既有"第一层台阶"的意思又有"头一抬"的意思。这种利用一音(或一词)多意制造双关语的表现手法,是南朝民歌尤其是"吴声歌"的显著特色。

西晋灭亡之后,中国北方连年战乱,北方人民大量南迁,南方的音乐逐渐发达起来了,在南方民歌"吴声"与"西曲"的基础上,继承了北方相和歌的传统,出现了"清商乐",后来"清商乐"又传到了甘肃一带,"花儿"的曲调和歌词风格都和江南民歌有关,是不是受到过"清商乐"的影响呢?

在绿洲丝绸之路的中路经过的庄浪、静宁、清水、秦安、甘谷、武山、陇西、定西、通渭、会宁一带流行的陇中山歌,也有人称为"花儿",这种山歌大多两句一段,结构比较短小紧凑,调式运用以羽调式为主。另外,在宁夏六盘山区的回族群众中也流行一种叫作"干花儿"(民间又叫"山花儿")

的民歌，曲调为上下两句，歌词和"少年"相似，旋律又和"信天游"接近。这两种"花儿"亦很有特点。《下四川》是"山花儿"中具有代表性的曲调。

谱例七

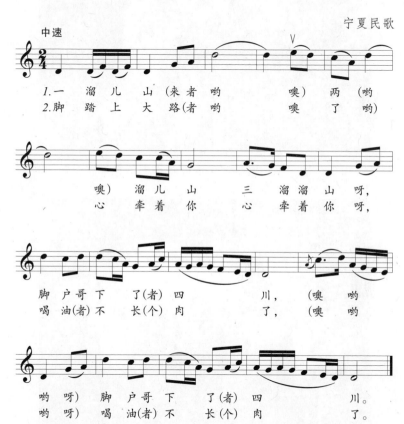

在绿洲丝绸之路的扁都口道上，流行着一种许多民族共有的民歌形式，当地群众称为"少年"，也有人叫"花儿"，其实"少年"和"花儿"的歌词和曲调都没有相同之处。

图 2-27　杜亚雄在青海采访时和各民族歌手合影

图 2-28　对唱少年

"少年"的演唱形式主要是独唱和两人对唱,它的歌词也有两种格式,一种是"头尾齐式",另一种是"折断腰式"。"头尾齐式"每首四句,每句三至四顿,单数句末顿字数为奇数,双数句是偶数。如:

上去|高山|望平川，
平川里|有一朵|牡丹；
看去|容易|摘去难，
摘不到|手里是|枉然。

"折断腰式"是在头尾齐式第一、第二和第三、第四句之间各加一个半截句，形成六句组成长短句结合的形式。如：

园子里|长的是|绿韭菜，
不要割
就叫它|绿绿地|长着，
尕妹是|阳沟|阿哥是|水，
不要断
就叫它|慢慢地|淌着。

图2-29 回族男歌手

图2-30 回族女歌手

"少年"源于甘肃临夏和青海省东部地区，流行于甘、宁、青等省区及新疆的北疆、东疆回族人集中居住的地区。演唱"少年"的有回族、汉族、藏族、东乡族、保安族、撒拉族、土族、裕固族等民族。各民族都用汉语演唱"少年"，由于它是各民族人民共有的艺术形式，其词自带有少数民族语言和诗歌的特点。在演唱"少年"的民族中，东乡族、保安族、撒拉族、土族、裕固族五个民族的语言属于阿尔泰语系，受这些民族语言的影响，"少年"的歌词中便出现了下列三种情况：

(1)名词有单、复数之分:歌词中用加"们"的手法把单数名词变为复数。如"今年的庄稼们太平""我把我的大眼睛们(哈)想着"。

(2)名词有格的变化:表示动作行为承受对象时用类似阿尔泰语系诸语言中名词和代词的与格形式而不用介词。如"你我(哈)当人者擦一把汗,你我(哈)送上个'少年'"。按汉语习惯,应当说:"我当着大伙儿的面给你擦一把汗,你给我唱一首'少年'。"歌词中略去了"给",用"哈"代表与格形式。

(3)用主—宾—谓式的语序,动词常放在全句最后。如"菊花碗里的菜喝""心上的'少年'慢来"等。

图2-31 撒拉族歌手

除了上述三种情况外,在"少年"的歌词中还常常出现少数民族语言的单词和句子。如:

撒拉的艳姑是好艳的姑,
(阿七毛告)艳姑的脚大是坏了。
脚大呀手大者甭嫌弹,(嫌弹:挑别之意)
(阿七毛告)走两步大路是干散。(干散:利落大方)

这首"少年"中的"艳姑"是撒拉语"大嫂"的意思,也是对妇女的尊称。衬词"阿七毛告"是藏语"啊!姑娘呀"的意思。在汉藏杂居地区,还流行

一种被称为"风搅雪"的"少年",它是藏汉两种语言夹杂、相互对照的。如:

　　　　沙马(豆子)尕当(白)白大豆,
　　　　让道(水磨)用磨里磨走,
　　　　阿若(朋友)索玛(新)新朋友,
　　　　察台(热炕)尕炕上坐走。

　　"少年"的曲调虽然各地区、各民族有所不同,然而结构大多是由两个乐句构成的单乐段,两个乐句之间加有一个小衬句。在演唱"头尾齐式"的歌词时,这个小衬句用衬词演唱或反复第一、第三句的末顿,唱"折断腰式"歌词时用来演唱半截句。

　　"少年"的曲调多为徵调式,而且大多只用四个音,旋律线呈波状进行,高潮大都在全曲的中间部分。上行多用四度跳进,尤以 re 跳到 sol,然后在 sol 上延长最有特色,下行多用级进。"少年"的终止式常在主音上延长,并用另一下滑的主音来收束,非常有特色。

谱例八

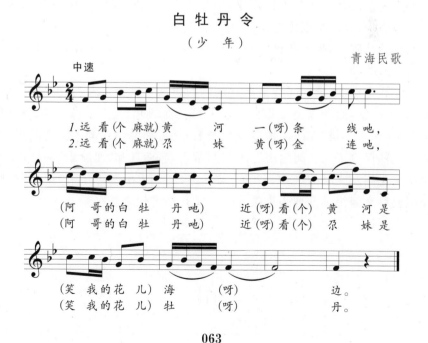

如果把"少年"和西南地区一些少数民族(如羌族、普米族、白族、纳西族)的民歌放在一起加以比较,就会发现它们之间有许多共同特点,有许多曲调不但调式、调性相同,节奏型和旋律进行也非常相似,令人惊讶的是,甚至结束时的下滑音也很相近。

现代羌族和纳西族是古代氐羌的后裔,白族和普米族也与古代氐羌有密切的血缘关系。据《汉书·西羌传》,羌人原散布在西北广大地区,大约公元前3世纪,秦国势力强大,羌人被迫集中居住在赐支河流域(指今甘肃西部、青海东部之黄河及其支流,也即河湟地区)。后来,有些部落逐渐经川西高原南迁,"子孙各别,各自为种,任随所之"。当时也有一部分羌族部落留在河湟地区,后来和汉族、回族、藏族等民族融合。"少年"与西南某些少数民族民歌曲调相似正说明古代羌人的民歌是"少年"的重要渊源之一。值得注意的是,"少年"这一歌种不为某一个民族所独有,而为八个民族所共有,而在这八个民族用本民族语言演唱的传统民歌中尚未发现有"少年"这种形式的民歌。也许这一歌种的雏形就是古代羌人的民歌,它们在后来的发展中不断吸收各民族民歌的因素,经过匈牙利音乐学家巴托克所说的"杂交再杂交",变成了一个新的歌种。由于留在河湟地区的羌人不是融合在一个民族中,而是逐步地融合在后来移居当地的不同的民族中,汉语又成为这些民族进行交流的共同语言,所以就在古代羌人民歌的基础上,吸收各民族民歌的因素,形成一种用汉语演唱的、各民族共有的歌种。

羌族是在汉、唐期间逐渐南迁的,《旧唐书·风音乐志》中说"西凉乐"是"中国旧乐,而杂以羌、胡之声也"。可见在唐代,羌族音乐在甘肃仍有很大影响。"少年"和西南地区少数民歌相似,则说明它虽用汉语演唱,在音乐上却保存了"羌、胡之声",不仅非常古老,而且和"西凉乐"一样,是各民族文化相互交融的产物。2009年,包括"少年"在内的甘肃"花儿"被联合国教科文组织批准列入人类非物质文化遗产代表作名录。

凉州和西凉乐

> 胡部笙歌西殿头，
> 梨园弟子和凉州。
> 新声一段高楼月，
> 圣主千秋乐未休。

这是唐代大诗人王昌龄所作的《殿前曲》中的一首诗，它生动地记述了起源于凉州的西凉乐在皇宫里演出的盛况。《旧唐书·音乐志》记载："自周、隋以来，管弦杂曲将数百首，多用西凉乐。"由此可见西凉乐在当时的音乐中占有非常重要的地位。隋唐时，西凉乐不仅盛行于宫廷，而且在民间也流传甚广，正如另一位大诗人杜牧所说："唯有凉州歌舞曲，流传天下乐闲人。"然而，凉州在哪里？西凉乐又是一种什么样的音乐呢？

图 2-32　富饶的河西走廊

告别了"花儿"与"少年"的故乡，跨过滔滔黄河，越过终年积雪不化的乌鞘岭，我们便进入了河西。这个地区南邻祁连，北枕合黎，西连沙碛，东

接中原,恰似一条宽阔的走廊,因为它又地处黄河以西,故称河西走廊。河西走廊不仅是我国古代连接欧、亚的著名通道,也是两千多年前开辟和捍卫丝绸之路的古代战场。有多少英雄的故事在这里流传,又有多少威武雄壮的事件在这里发生!

战国至秦代,河西走廊为大月氏所居。汉初,匈奴老上单于破月氏,杀其王,使之西徙大夏。河西走廊被匈奴占领之后,匈奴军队经常野蛮地袭扰客商,杀掠往来人员,使人们难以正常通行。

汉武帝为了保障东西交通和汉朝的安全,一方面派遣张骞出使西域,以联合月氏,夹击匈奴;另一方面命令骠骑将军霍去病,率兵将万骑出陇西,与匈奴作战。公元前121年,霍去病在河西打败匈奴,控制了整个河西地区。为了巩固和建设河西,汉武帝不仅先后数次徙关内吏民到河西实边,而且还先后在河西设置了武威、张掖、酒泉、敦煌四郡。

图2-33　酒泉泉湖公园中的汉军塑像

四郡最东的武威,就是王昌龄在《殿前曲》中提到的凉州。这座城市是河西走廊的东大门和丝绸之路的要隘,也是一个利于耕战、得天独厚的地方。古人有"河西捍御强敌,唯敦煌、凉州而已"的说法,可见武威在军事上的地位有多么重要。这里东接河套,历来是"匈奴往来冲要,汉家行

军旧道";北部的沙漠是"鸣镝之野,驰骛之场";南部紧邻西羌之地,自南向西是连峰叠巇的祁连山,一直延袤到酒泉。中部又有险峻的东西峡道。凉州的中心区位于四周高山环绕的盆地之中,这里有肥沃的平原和石羊河水系的灌溉,极利于发展农业。南部和西部草场丰茂,可耕可牧;北部地薄盐利,有很大的盐场。因而凉州素有"银武威"之称,又被古人看成是"兵食恒足,战守多利,斗粟尺布,人不病饥"的地方。

图 2-34 凉州城门

图 2-35 马踏飞燕纪念碑

汉代河西大捷、四郡确立之后,丝绸之路畅通了,西域、印度远至西亚、欧洲各地的商队、使节、学者、高僧在河西一带来往频繁。凉州当时不但商业发达,市容繁华,"人烟扑地桑柘稠",而且"车马相交错,歌吹日纵横",还有不少外国和少数民族的商人、音乐家在这里定居。凉州成为丝绸之路上一座极为重要的城市,中原的文化经过这里向西域传播,西域各国、各族的文化也通过这里介绍到中原去。凉州地方的音乐文化,有机会得到各国、各民族音乐文化的丰富滋养,迅速地发展了起来。

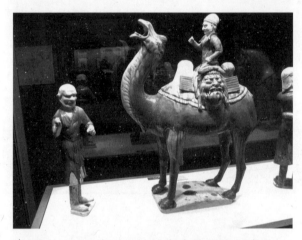

图 2-36 唐三彩骆驼和牵骆驼的西域人

图 2-37 唐三彩波斯人和黑人

第二章 从长安到阳关

公元 4 世纪中叶,天竺(即印度)音乐传到了凉州,歌曲有"沙石疆曲",舞曲有"天曲",乐器有凤首箜篌、琵琶、五弦、笛子、铜鼓、毛员鼓、铜钹、贝等几种,同时还有十二位音乐家前来。魏晋南北朝时,中原流行的清商乐也传到了凉州。公元 389 年,吕光西侵龟兹及焉耆一带,又把许多西域的乐器和乐曲带到凉州。据《隋书·音乐志》记载,西凉乐"起苻氏之末,吕光、沮渠蒙逊等,据有凉州,变龟兹声为之,号为秦汉伎。魏太武既平河西,得之,谓西凉乐。至(北)魏(北)周之际,遂谓之国伎"。从这段记载来看,西凉乐是龟兹乐舞和中原乐舞相融合而成的,后来曾改称"国伎"。又《旧唐书·音乐志》载:"西凉乐者,后魏平沮渠氏所得也。晋、宋末,中原丧乱,张轨据有河西,苻秦通凉州,旋复隔绝。其乐具有钟磬,盖凉人所传中国旧乐,而杂以羌、胡之声也。"所谓中国旧乐就是指中原地区流行的汉族乐舞,它们在传入凉州之后,与当地乐舞互相融合,又掺入了羌族及西域乐舞的成分,形成了西凉乐。

《隋书·音乐志》载,西凉乐的乐曲,歌曲有《永世乐》,解曲有《万世丰》,舞曲有《于阗佛曲》。歌曲即声乐部分,舞曲显然指舞蹈音乐,解曲是什么性质的乐曲呢?

《太平御览》第五八六卷上说:"凡乐,以声徐者为本,声疾者为解。"《乐书》卷一六四载:"凡乐,以声徐者为本,声疾者为解。自古奏乐,曲终更无他变。隋炀帝以《法曲》雅淡,每曲终多有解曲。"从上述记载中可知,"解"是快速的器乐曲,往往在慢速的歌曲之后演奏。

歌曲—解曲—舞曲的音乐结构在西域音乐中普遍流行。如龟兹乐中"歌曲有《善善摩尼》,解曲有《婆伽儿》,舞曲有《小天》,又有《疏勒盐》"。疏勒乐中"歌曲有《亢利死让乐》、舞曲有《远服》、解曲有《盐曲》"。安国乐中"歌曲有《附萨单时》、舞曲有《末奚》、解曲有《居和祇》"。由此可知,西凉乐的确是"变龟兹声为之",是包括歌曲、舞曲、器乐曲在内的一种乐舞形式。

西凉乐中的歌曲,《旧唐书》中说"最为娴雅",唐代《庆善乐》采用了西凉乐,它以安徐、娴雅为特征,"以象文德治而天下安乐也"。唐代诗人李频在听到一位歌伎演唱西凉乐中的歌曲后,写下的一首七言绝句中说:"闻君一曲古梁州,惊起黄云塞上愁。秦女树前花正发,北风吹落满城

秋。"从这些记载来看,西凉乐中的歌曲可能节奏比较徐缓,情调非常优美,风格也是十分典雅的。

西凉乐在唐代所用的乐器有钟、磬、弹筝、搊筝、卧箜篌、竖箜篌、琵琶、五弦、笙、箫、大筚篥、小筚篥、横笛、笛、腰鼓、齐鼓、檐鼓、铜钹、贝十九种。这些乐器中有的(如钟、磬、笙)是周秦以来的汉族乐器,有的(如铜鼓、贝)是印度乐器,琵琶、三弦、筚篥等乐器,则是由西域传来的。从乐队编制来看,西凉乐中的器乐曲可能是兼受印度音乐、西城音乐和中原汉族音乐的影响,并吸收河西当地音乐后形成的一种风格独特的乐曲。

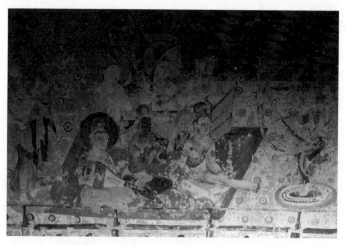

图2-38 敦煌壁画中的小乐队

西凉乐中的舞曲是《于阗佛曲》。于阗是一个民间歌舞十分发达的地方,玄奘在《大唐西域记》中说于阗"国尚乐音,人好歌舞",当地人又笃信佛教,《于阗佛曲》当是在于阗民间歌舞基础上发展而成的一种佛教舞蹈音乐,传入凉州后,变为具有河西地方色彩的乐舞。《于阗舞曲》如何表演,现在已不可考。《旧唐书·音乐志》上只记载了《白舞》由一个人表演,《方舞》由四个人表演,舞者头梳假髻,插玉支钗,身穿紫色丝面布里的夹衣、五彩接袖、白色宽大裤口的裤子,脚穿乌皮靴。

安史之乱之后,吐蕃侵占河西,凉州陷落,许多凉州人流离他乡,这时出现了一种类似歌舞剧的"西凉伎",以胡人与狮子的剧情,表现思乡的情绪。据说这种西凉伎就是以西凉乐和凉州流行的胡腾舞、狮子舞混杂而

成,伴有两个胡儿为角色的表演。

图 2-39　狮子舞

在西凉乐沉寂了 1000 多年后的今天,在河西走廊上还能找到它的痕迹吗?

回答是肯定的。

在河西农村,至今还有不少被称为"小唱会"的组织,他们所演唱的歌曲,结构庞大,号称"九腔十八调",曲调典雅,风格古朴。河西地区的民间器乐曲牌也十分丰富,往往用来伴奏民间舞蹈。这些民间舞蹈中还保留着一些在敦煌壁画上才能看到的舞姿。狮子舞至今在河西汉族农村十分流行,耍狮子的人还常常像白居易《西凉伎》中说的那样,扮成少数民族的形象,穿上少数民族的服装。这些都能使人联想到史书上有关"西凉乐"和"西凉伎"的记载。

1983 年夏天,在中国音乐学院主办的第二届华夏之声古谱寻声音乐会上,表演者演唱了由音乐学家何昌林解译的唐代声音曲《秦王破阵乐》。这首乐曲"发扬蹈厉,声韵慷慨",和西凉乐有所不同,然而《秦王破阵乐》的某些音调,却和河西的民歌有相近之处。据史书记载,《秦王破阵乐》是在汉族清商乐的基础上吸收龟兹乐的成分创作的,而西凉乐也兼收并蓄了龟兹乐和清商乐的成分。因此,何昌林解译的《秦王破阵乐》与河西民

歌相似,也就并非偶然了。

《西凉乐》是隋唐燕乐中最早的一部大曲,它的出现揭开了中国音乐史上光辉的一页,以隋唐燕乐为代表的音乐文化巅峰,伴随着它的出世而到来。今天,许多音乐家抛弃了大城市优越的生活环境和工作条件,离开了自己的家乡,到艰苦的河西走廊安家落户,数十年如一日,默默无闻、任劳任怨地去抢救、搜集、整理河西走廊各民族的民间音乐,不也正是为了创造出我们民族新的《西凉乐》吗?不也正是为了揭开中国音乐史上更加光辉、更加灿烂的一页而奋斗吗?

让我们向他们致敬吧!

昭武故城怀古

张掖是在武威以西位于河西走廊中部的丝路重镇。汉代,张掖不但是河西走廊中部抗击匈奴、保卫丝路的主要军事支撑点,而且是一个重要的交通枢纽。东西有直通长安和中亚、西亚的绿洲丝路,南北有从西宁、居延至北方蒙古的草原丝路,这两条丝路古道都以张掖为枢纽。张掖又是我国早期民族交汇的中心,月氏、匈奴、乌孙等都在此生活过。

图2-40 金张掖牌楼

第二章　从长安到阳关

图 2-41　张掖卧佛寺

图 2-42　张掖隋代木塔

图 2-43　节日的夜晚

张掖西面 20 千米处，有个临泽县。公元前 111 年，西汉王朝在河西一带置了武威、张掖、酒泉、敦煌四郡，张掖郡所领十县中的昭武县，治所就在今天临泽县鸭暖乡的昭武村，史书中称之为"昭武城"。

昭武是个富饶的地方，景色极佳，地方志描述说："昭武流霞，地当山麓。前临水湄，材埠林椒，天然幽胜。其夕日返照，明霞片片，落黑水中；而板屋烟树，掩映斜阳，寻常黄陌，不啻仙源也。"

昭武是月氏故城，《隋书·西域传》说："（月氏）王姓温，居祁连山之昭武。"《隋书·康国传》云："其王本姓温，月氏人也。旧居祁连山北昭武城。

因被匈奴所破,西逾葱岭,遂有其国。支庶各分王,故康国左右诸国,并以昭武为姓,示不忘本也。"清代撰写的《甘州府志》载:"昭武古城,在府城西北四十里。土人云遗址尚在,在今板桥东南。古月氏城,而汉县因之。晋避景帝讳(司马昭)改临泽,后魏时废。"

图 2-44　临泽沙河公园

图 2-45　昭武美景

月氏曾经是河西走廊上的主要民族,鼎盛时据有安西、酒泉、张掖、武威等地,公元前2世纪,被匈奴所迫,迁徙到中亚,并占据了西北方的游牧大国康居,月氏王当了康居国王。康居后改名为康国,唐太宗时曾遣使要求内附。公元658年,唐高宗置康居都督府,任命康国国王为都督。康国有八个附属国,即安国、曹国、石国、米国、何国、火寻国、戊地国、史国,因为它们都属昭武城西迁的月氏人所统治,故世称"昭武九姓国"。

魏晋南北朝和隋唐时期,昭武九姓国的人民有许多沿着丝绸之路回到河西走廊乃至中原居住。他们当中有不少杰出的音乐家,这些音乐家和他们的后裔,曾为发展中华民族的音乐文化做出了杰出的贡献。

"昭武九姓"的音乐家中,以曹姓最多见。如北魏时归来的曹婆罗门,世代以弹琵琶著称,其后裔曹妙达,由于琵琶弹得好而受到北齐皇帝高纬的宠爱,以至被封为日南王。直到隋唐数百年间,曹氏祖、父、子、孙、兄、妹多为著名的琵琶演奏家。唐代声名显耀的有曹保、曹善才、曹刚等祖孙三代。诗人李绅曾有悼念曹善才的诗,称它"紫髯供奉前屈膝,尽弹妙曲当春日"。据《乐府杂录》记载,善才之子曹刚善于运拨,拨动弦线如暴风急雨,然而他的左手按弦稍差;另一位琵琶演奏家裴兴奴则长于左手,右手运拨又较为欠缺。当时人们认为"曹刚有右手,兴奴有左手"。大诗人白居易在听完曹刚的演奏后,曾写过一首《听曹刚琵琶兼示重莲》的诗:

> 拨拨弦弦意不同,
> 胡啼番语两玲珑。
> 谁能截得曹刚手,
> 插向重莲衣袖中!

诗中的重莲,可能也是一位优秀的少数民族琵琶演奏家,所以说他和曹刚"两玲珑",然而诗中的后两句道出白居易的意思:"能使重莲奏出与曹刚同样技艺和风格的音乐吗?"含有对曹刚褒扬之口气。

唐代著名琵琶演奏家中还有许多"昭武九姓"人士,其中有贞元年间被长安人誉为"宫中第一"的康昆仑和歌唱家米嘉荣的儿子米和等。

在唐代,无论是在宫廷燕乐中还是在世俗音乐中,琵琶都是一种相当重要而且非常普遍的乐器。唐代诗人元稹描写当时琵琶乐曲之多,以及在歌舞表演中不同的音乐风格特点时说:"曲名无限知者鲜,霓裳羽衣偏

宛转。凉州大遍最豪嘈,六幺散序多笼燃。"在当时的歌舞伎表演中,琵琶也是乐队的主奏乐器。琵琶能有如此丰富的表现力和如此重要的地位,其主要原因不外乐器的改进,演奏技巧的创新与提高。而这些成就的取得,主要依靠了许多少数民族,特别是"昭武九姓"音乐家们一代代的努力。

图2-46　反弹琵琶

"昭武九姓"中琵琶演奏家之所以这样多,并且能达到这样高的艺术水准,和琵琶这种乐器源于西域不无关系。《隋书·音乐志》说:"今曲项琵琶、竖箜篌之徒,并出西域。"汉代刘熙在《释名》中曾记述其来源:"枇杷本出于胡中,马上所鼓也。推手前曰枇,引手却曰杷,象其鼓时,因以为名也。"这乐器既出于西域,其名称也应为西域少数民族语言的音译。根据语言学家岑麒祥先生的研究,汉语"琵琶"是古代库车语"Vipanki"(读如"比般咯")的音译。

琵琶最初传入时用拨子弹奏,只有四弦四柱,后来吸收其他乐器多柱多品的优点,发展为十四柱或更多。自唐以后,琵琶拨弹的方法也逐渐被用手弹的方式替代,演进成现在的演奏方法,成为民族乐器中表现力最丰富的乐器之一。

在"昭武九姓"音乐家中,除了琵琶演奏家之外,还有筚篥演奏家安万善、史敬约等。"筚篥"在古代文献中又写作"必栗""悲篥"和"觱篥",即现在的管子。这种乐器也源于西域,唐段安节的《乐府杂录》中说:"觱篥者,本龟兹乐也,亦曰悲篥,有类于笳。"筚篥由西域传入中原后在流传过程中形制不断发展,至唐代它已是"九孔漏声五音足",音乐表现性能相当完善,并广泛应用于西凉乐、龟兹乐、疏勒乐、安国乐的演奏中。

图 2-47 演奏筚篥

历史记载,"昭武九姓"中的安国人,住在武威的很多,而且成为望族。如安真健,曾任后周大都督,其子安比失任隋上仪同平南将军。筚篥演奏家安万善可能也是住在武威的安国人,唐代诗人李颀听到他的演奏之后写过一首诗:

南山截竹为觱篥,
此乐本自龟兹出。
流传汉地曲转奇,
凉州胡人为我吹。
傍邻闻者多叹息,
远客思乡皆泪垂。
世人解听不解赏,

　　长飔风中自来往。
　　枯桑老柏寒飕飗，
　　九雏鸣凤乱啾啾。
　　龙吟虎啸一时发，
　　万籁百泉相与秋。
　　忽然更作渔阳惨，
　　黄云萧条白日暗。
　　变调如闻杨柳春，
　　上林繁花照眼新。
　　岁祖高堂列明烛，
　　美酒一杯声一曲。

　　安万善的演奏，能使诗人有如此感受，足见他技艺之高超。
　　"昭武九姓"人士中，还有许多著名的歌唱家，其中以米嘉荣和何满子最负盛名。
　　米嘉荣是米国人，从公元806年到842年，一直活跃在长安舞台上，并历任唐宪宗到穆宗前后三朝的供奉官，故人称"三朝供奉"。米嘉荣的演唱"声势出口心，慷慨吐清音"，世人称其歌声能"冲断行云直入天"。诗人刘禹锡是他的朋友，曾写过一首诗赠给他。诗中说：

　　唱得凉州意外声，
　　旧人唯数米嘉荣。
　　近来时世轻先辈，
　　好染髭须事后世。

　　何满子是何国人，开元初年，流落河北沧州一带。元稹在《何满子歌》一诗中说："何满能歌能宛转，天宝年中也称罕。"由此可知，他是当时屈指可数的歌唱家。据说他能在一首歌中来回转调四次，这是一般人望尘莫及的。
　　这位杰出的歌唱家，命运却很悲惨，白居易在《何满子》诗题注中说，何满子被官府判了死刑，临刑前创作了一首歌，进献给皇帝，希望用他的音乐赎罪，但没有被赦免。何满子虽含愤而死，但他临刑前创作的歌曲，

则以他的名字命名,广为流传,还被编成舞蹈表演。

除了上面提到的几位之外,著名的"昭武九姓"音乐家还有琵琶演奏家曹昭仪、曹供奉、曹昭夔、曹触新,歌唱家何堪、何懿,等等。隋唐音乐的高度成就是和他们的名字连在一起的。

图 2-48　唐代乐队

如今住在昭武地方的居民都是汉族,当地流行的民间音乐有小调(当地人叫"小曲子")、丝竹曲牌和唢呐牌子、河西秧歌和从陕西一带传来的秦腔、眉户等戏曲形式。在这些音乐中,即便有月氏音乐和昭武九姓国音乐的遗音,恐也已很难寻觅,因为月氏音乐和昭武九姓音乐在漫长的历史中,已和当地汉族音乐合为一体,水乳交融,很难辨认出哪些因素是属于古代少数民族的,哪些是属于古代汉族的。然而在河西,我们还能找到另一个古代少数民族民歌的遗风,这个少数民族便是敕勒族。

敕勒遗风

公元 546 年,东魏王朝的军事统帅高欢率军与西魏大战于玉壁(今山西稷山西南),东魏军遭到重大伤亡,七万将士战死沙场,兵败班师,高欢

因此愁愤成疾。这时敌军放出谣言说他中箭负伤,东魏军心震动,士卒恐惧,民心惶惶。高欢为稳定人心,乃召集将军大臣们聚会一堂,自己强作镇静,坐在席间,让敕勒族的大将军斛律金唱起了一首有名的民歌:

敕勒川,阴山下,
天似穹庐,笼盖四野。

天苍苍,野茫茫,
风吹草低见牛羊。

高欢亲自和声而唱,慷慨激越,哀伤感慨,涕泪俱下!

不久,高欢和斛律金这些叱咤风云的英雄人物都谢世了,东魏、北齐、北周等王朝也一个个地走完了自己的路程,退出了历史舞台。然而,这首气魄宏大、自然高古、堪称千古绝唱的《敕勒歌》却以它强大的艺术魅力流传了下来,在中国音乐史上占了一席光辉的地位。尤其难得的是,它是以少数民族民歌的身份而居于中华民族灿烂的乐坛诗林的。

《敕勒歌》是敕勒族的民歌。敕勒族的祖先是丁零,秦汉时,丁零居住在北海,即今贝加尔湖一带,是我国古代最北的一个游牧民族。魏晋南北朝时丁零被称为敕勒,因为他们造的车轮子高大,辐数至多,所以又被称为"高车"。当时,北方游牧民族大量南迁,很多敕勒人也迁到长城以北的漠南地区,"敕勒川"即指敕勒族活动的阴山下面的平川。这里草原辽阔,一望千里,天地相接,广袤无垠,《敕勒歌》正是这一带畜牧业生产兴旺发达的情景以及敕勒人民勤劳豪放性格的真实写照。

敕勒是一个庞大的部族。公元6世纪中叶,突厥兴起,敕勒族中的袁纥、仆固、同罗、拨野古等部落成立了以袁纥为中心的反抗突厥压迫的联盟,总号为"回纥"。公元744年,回纥推翻了突厥的统治,并在蒙古高原成立了汗国。公元840年,回纥汗国为黠戛斯所灭,回纥人乃分三支向西、南迁徙。西移的回纥人到了新疆,和当地居民融合后形成维吾尔族,南迁到河西走廊的一支,则和住在丝路上的汉族、蒙古族、藏族等民族融合,形成了今日的裕固族。

敕勒族是一个能歌善舞的民族。《北史·高车传》说:"其人好引声高歌","男女无大小,皆集会,平吉之人,则歌舞作乐"。他们在公元5世纪

中叶还召开过有数万人参加的祭天歌咏大会,"歌吟忻忻,其俗称自前世以来无盛于比"。裕固族不仅保持了敕勒人游牧的生产方式和许多古老的风俗习惯,而且继承了祖先能歌善舞的传统。裕固族民歌风格古朴,堪称敕勒遗风。

裕固族现有两万多人,住在祁连山北麓及绿洲丝绸之路经过的河西走廊中部,这里水草肥美,是发展畜牧业的良好基地。裕固族民歌丰富多彩,其内容多与牧业和本民族历史有关。

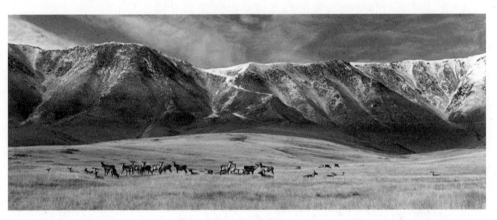

图 2-49 祁连山风光

如果你在春季来到裕固草原,便会听到一曲曲悠扬甜美的歌从各家各户的羊圈和牛棚里传来,那歌声像小溪的流水,在山谷中淙淙地流淌——这是裕固牧民在唱"奶幼畜歌",歌中唱道:

 我的母羊,快认羊羔,
 睁大眼睛,好好瞧瞧。

 为啥你连看也不看,难道你没长眼?
 为啥你睬也不睬,难道你的良心坏?

 亲生的羊羔你不认,难道还有这样的母亲?
 不给小羊羔喂奶,难道想把它饿坏?

 若是好好奶羊羔,等会儿给你吃好草。
 若是把羊羔喂喂好,你就是我的好母羊。

为什么要唱"奶幼畜歌"呢？据牧民们说，每当接羔育羔的时候，总有些母畜不认幼畜，不让幼畜吃奶，为了不使幼畜饿死，就将幼畜偎在母畜乳下唱奶幼畜歌。那些母畜好像能够体谅牧民的心情，也能理解歌曲的含义，不多时就会认幼畜，给幼畜哺奶。

"奶幼畜歌"根据所奶的幼畜不同，分为奶羊羔歌、奶牛犊歌、奶驼羔歌和奶马驹歌等几种，前两种最有代表性。奶羊羔歌节奏匀称，旋律柔和、优美，起伏不大，常以"托一"为衬词。奶牛犊歌则自由灵活，旋律起伏较大，用"谢谢"做衬词，牧民们在演唱时常即兴发挥。

谱例九

奶 羊 羔 歌

裕固族民歌

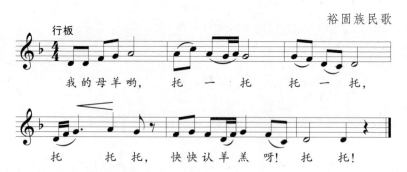

夏季的牧场，绿草如茵，百花盛开，从远处望去，羊群像一颗颗珍珠撒满了草原。天边，传来了牧歌的曲调，那高亢嘹亮又委婉动听的歌声打破了原野的沉寂，是一位牧羊姑娘在唱：

> 海子湖边，风光美好，
> 碧绿草滩，一望无边。
> 清澈湖水，微风荡漾，
> 牧歌声声，四处传扬。
> 骆驼放在，沙丘之上，
> 湖滩上面，撒满白羊。
> 裕固人民，勇敢勤劳，
> 幸福生活，赛过蜜糖。

第二章　从长安到阳关

图 2-50　裕固族歌手牙尔吉

牧歌在开始部分常出现一个呼唤式的高亢嘹亮的音调,既能抒发感情又有民族特色。牧歌的旋律悠扬开阔,热情奔放,音域较宽,节奏较为自由,但大体规整,用真嗓演唱。牧歌的内容多赞美草原的美丽风光及牛、羊、马、骆驼等牲畜的优美姿态,和《敕勒歌》异曲同工。

秋季的草原上,茂密的青草比人还高,牧民在草原上割下青草,扎成捆再垛起来。垛草时常由一人领唱,大家跟着齐唱起热烈红火的劳动号子《垛草歌》。除了《垛草歌》之外,裕固族的劳动号子还有擀毡时齐唱的《擀毡歌》。裕固族的劳动号子起统一指挥、鼓舞情绪的作用,它的旋律坚实有力,曲调短小,节奏鲜明,句式规整。

如果你在冬天来到牧民的毡房,好客的主人一定会请你喝上几盅,那热情、豪爽的敬酒歌会给你留下终生难忘的印象。在漫长的冬夜里,裕固族的青年们往往围坐在火塘旁边,听老年人给他们唱历史歌。由于裕固族没有本民族文字,本民族的历史都是靠历史歌世代相传的。历史歌中最著名的作品是《西志哈志》,是一个地名,由于不见于史册,所以究竟在哪里目前尚有争论。据说裕固族的先民就是从西志哈志迎着东方的朝阳走到甘肃河西走廊来的。歌中唱道:

　　　　提起西志哈志路途多么遥远,

那儿曾是我们祖先的家。

从西志哈志向东方走哟,
经过了千佛洞万佛峡。

迎着朝阳不停地走,
我们来到了酒泉城下。

传说在从西志哈志来的路上,遇到了许多困难,但裕固人在沙漠里靠公牛找到了水,按银翅鸟儿的飞踪找到了方向,最后找到了汉族地区。汉族人民热情地帮助裕固族人民,使他们在河西安居乐业。《西志哈志》不仅是有关本民族历史的一首史诗,也是歌颂丝路之上各民族友好相处、互相帮助的一支民族团结的颂歌。

谱例十

西 志 哈 志

裕固族民歌

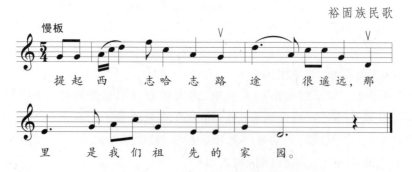

谱例十有两个乐句,其中第二个乐句是第一个乐句移低五度的重复,这种结构叫"五度结构"(the fifth construction),是我国北方民歌中一种十分普遍的结构形式。

除了"奶幼畜歌""牧歌""劳动号子"和"历史歌"之外,裕固族习俗歌中的"婚礼歌"也很有名,又分为"戴头面歌""告别歌"和"待客歌"三种。

头面是戴在胸前的一种饰物,长约三尺,宽约五寸,用珊瑚、海贝、珍珠、玛瑙等物镶绣而成。戴头面是裕固族妇女在婚前必经的仪式。所谓戴头面是指在结婚那天的清晨,把头面系在新娘的头发上,同时梳洗打

扮。其时由新娘的舅舅唱戴头面歌。

戴头面之后,新娘就到另立的一顶帐篷里,和舅舅对唱"告别歌"。新娘唱的词句大多为感谢父母养育之恩,诉说离别之情,也有些表达了反对包办婚姻的强烈情绪。舅舅唱的多是劝解或安慰的话。

待客歌是新郎新娘两家共请的歌手两人齐唱的歌。头天在新娘家唱,次日在新郎家唱,以招呼客人,照应各方。和"戴头面歌""告别歌"一样,歌词大多是惯用的套语。旋律则古朴苍劲,音区低,音域窄,结构也很短小。

图2-51 裕固族妇女

裕固族民歌常用前短后长的节奏型,曲调以五声音阶羽调式为主,并常常采用后乐句移低五度重复前乐句的"五度结构",也常用下四度跳进到主音的终止式。裕固族民歌的歌词一般多为二行或四行,四行的每行有七八个音节,二行的每行有十一二个音节。

裕固族民歌的音乐特点和同出一源的维吾尔族的民歌风格有较大的差别。奇怪的是,在遥远的东欧,有一个民族的民歌和裕固族民歌有相近的歌词结构、基本相同的音乐特点。甚至有一些曲调也几乎能"吻合"起来,像是一首歌曲的不同变奏。这个民族就是居住在多瑙河之畔的匈牙利族。

图2-52 裕固族舞蹈

图2-53 杜亚维在裕固族人家里做客

匈牙利语中有不少单词和裕固语相近,如"苹果"都叫"阿尔玛",胡子都叫"萨尔勒",等等。匈牙利古代摇篮曲专用衬词"beli"和裕固族催眠歌的专用衬词发音完全一样。

这是怎么回事呢?

匈奴于公元91年离开了北方草原,沿草原丝绸之路走上了西迁的漫长征途,他们最后到达了匈牙利,并在那里定居下来。

北匈奴在匈牙利中原建立帝国后的公元453年,国王阿提拉(Attila)暴卒,匈奴帝国也随着崩溃了。一部分匈奴人跑到伏尔加河流域,另一部分匈奴人就在匈牙利定居下来。

《魏书》卷一百三《高车传》说:敕勒"其先,匈奴之甥也",《新唐书》卷二百十七上《回纥传》说:"回纥,其先匈奴也。"这两种说法虽然不完全相同,但都说明裕固人的先民敕勒和回纥,与匈奴有密切的关系。《魏书》上还说,敕勒的语言"略与匈奴同,而时有小异"。所以,裕固族民歌和匈牙利民歌相似就一点也不令人奇怪了。

裕固族民歌和匈牙利民歌相类似的特点和相近似的曲调,是丁零民族和匈奴民歌的共同因素。这些因素一方面被匈奴人带到遥远的东欧保存了下来,另一方面被裕固人用代代传承的方式保存下来。因为匈奴人是公元91年西迁的,所以这些因素至迟是在那一年以前就形成的,裕固

族民歌真可谓是"敕勒遗风"了。

在记录斛律金唱的《敕勒歌》时没有记下曲谱,这是一件非常遗憾的事情。现在我们已经知道裕固族民歌是"敕勒遗风",让我们从裕固族民歌古朴苍劲、高亢激越的音调中推测《敕勒歌》旋律的风格吧!

石窟中的宝藏

在河西走廊上,除了《西凉乐》的故乡武威被称为"西凉"外,还在公元400年建立了一个"西凉国",这个政权的首都最初就设在位于河西走廊西部的敦煌。

敦煌在战国时代为瓜州地,汉代立郡时命名为敦煌。东汉应劭注译此名时说:"敦,磊也,煌,盛也。"唐代李吉甫的《元和郡县志》对此名也有过解释:"敦,大也,以其开广西域,故以盛名。"

在我国历史上,敦煌不仅是古代经营西域的根据地,而且是丝绸之路南北两道的分合点,东西方文明的荟萃之地,同时又是进行国内、国际商业贸易的大市场和佛教传入中国内地的一个前哨。

图 2-54 敦煌市中心的反弹琵琶塑像

汉魏之际,西域受印度佛教文化影响很深,丝绸之路南北两道的于阗和龟兹,佛教尤为兴盛。敦煌作为紧邻西域的中原门户,最先受到影响而成为我国早期的佛教中心之一。北魏初年,敦煌已布满了佛寺,唐代敦煌的佛教大寺院至少有16所。佛教徒不仅建寺院,还和西往东来的中外艺术家、工匠、官员、善男信女一起,挖洞窟、塑佛像、绘壁画,位于敦煌东南25千米处的莫高窟就是在这种历史背景下出现的。

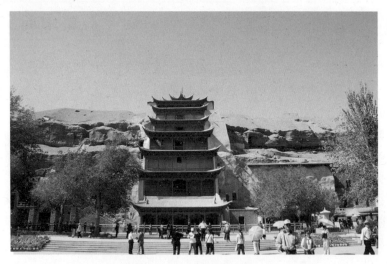

图 2-55　敦煌莫高窟

莫高窟的开凿,始于公元 366 年,经过前秦、北魏、西魏、北周、隋唐、五代、宋、西夏、元十代的不断修建,形成了长 1600 米,重重叠叠,栉比相连,规模宏伟的石窟群。现存有壁画或塑像的洞窟有 492 个,彩塑有 2000 多身,壁画有 4 万 5 千多平方米,还有唐、宋木建筑 5 座。如排列起来可布置成一个长达 25 千米的画廊,是世界艺术史上惊人的伟绩。

莫高窟的 492 个洞窟中,有乐器、乐队、乐舞壁画的有 150 多个。在这些洞窟的壁画上,除画有成千上万的乐舞图像外,还有乐队图像 246 组,其中有乐工 2270 余人和乐器 35 种。壁画中的乐舞千姿百态,乐队气势壮观,乐器形象优美,组成了一幅幅举世罕见的画面。

十六国石窟是开凿最早的石窟,由于年代久远,保留下来的不多。其中有乐舞壁画的只有两个。这时期壁画中出现的有天宫伎乐和飞天伎

乐,乐器有海螺、横笛、阮咸、五弦和琵琶等。"飞天"又叫"伎乐天",是幻想和现实相结合的产物,佛经上说她们是极乐世界中专司传播香气的神灵,敦煌壁画中的飞天往往是作为能奏乐、善舞蹈的音乐女神出现的,她们或手执乐器,情绪饱满,神气十足地演奏,或系着五彩缤纷的绸带,腾云驾雾,做出各种优美的舞蹈动作,形象生动活泼,给人以难以忘怀的印象。

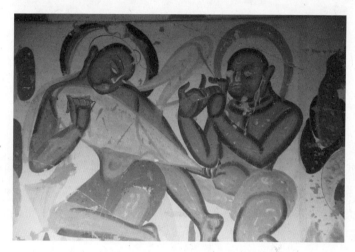

图 2-56 北朝壁画中的乐师

北魏和西魏时期的石窟壁画中出现了膜鸣乐器腰鼓、齐鼓和答腊鼓,气鸣乐器竖笛、筚篥、排箫、角、笙、埙和弦鸣乐器箜篌等。不仅乐器的种类增多了,而且出现了一组排列为月牙形的八人伎乐,这可能是当时甚为流行的乐队排列形式。除天宫和飞天两种伎乐外,还出现了化生和金刚力士伎乐。在第249窟的壁画中,几个可爱的童子自艳丽的莲花中化生而出,吹奏起舞,而手持乐器的金刚力士伎乐则以他们各具特点的演奏姿态引人注目。

北周时期的石窟壁画中出现了鼗鼓和筝,并出现了手持琵琶、守护佛国、高大健壮的天王位乐和菩萨伎乐。

隋代壁画中出现了方响、鸡娄鼓、拍板、毛员鼓、瑟等乐器,同时出现了供养人伎乐、羽人伎乐和反弹琵琶伎乐以及乐舞结合的表演场面。反弹琵琶伎乐舞姿优美,形象逼真,是乐舞结合的完美典型,曾给创作舞剧《丝路花雨》的舞蹈家们许多启示。

图 2-57 隋代壁画中的飞天

唐代不仅建窟最多,而且壁画中的伎乐也更加绚丽多彩。唐窟壁画中出现了揭鼓、手托鼓、都昙鼓和凤头一弦琴等乐器。壁画上的乐队也较以前庞大,有的乐队达 27 人,而且演奏员的肤色、发色不尽相同,说明乐队由各民族的乐师组成。唐窟壁画中的乐舞场面宏大,舞姿丰富优美,大多出现在洞窟南、北壁两侧的《西方净土变》《报恩经变》《药师经变》等巨幅经变故事壁画的中下部。虽然这些壁画是宗教内容的,但它是依据现实生活创作的,和唐代音乐有千丝万缕的联系。

五代到元代,莫高窟艺术走向下坡,乐舞壁画亦无创新,缺乏生气。在元代唯一有伎乐的洞窟中出现了四弦琴,属前所未见。

莫高窟中除有壁画、彩塑之外,原来在第 17 窟的藏经洞中还保存着三万多件价值连城的经卷、写本和其他珍贵文物。1900 年,云游至此的王圆箓道士发现该窟北壁有一用泥封闭的小门,他把门打开之后,只见有一间三平方米的小屋,但屋中堆积的物品有三米多高,其中包括敦煌曲子、琴谱、琵琶谱、舞谱、变文等和音乐有关的文物。此事传扬开之后,外国探险家闻风而至,买通王道士,钻进藏经洞,挑选其中最珍贵的文物,运往国外。清政府发现此事之后,1910 年将石窟中残存的文献运回北京,然而一路之上和运到之后还有失散。现琴谱下落不明,琵琶谱保存在巴黎,舞谱则分别藏在英国和法国。

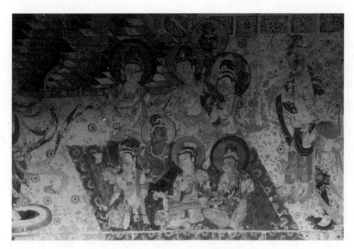
图 2-58　壁画中的唐代乐队

"曲子"是唐代流行的一种歌曲,它不是一般的民歌,而是在民歌的基础上经过提炼加工和规范化的艺术歌曲。曲子的创作是按照不同的曲调来填词的。曲子歌词结构多样,有七言、正言的,也有长短句的。长短句的曲子无疑是宋词的雏形。

曲子在隋唐时代的兴起和发展,是和当时经济的繁荣、都市的兴盛、市民阶层的形成以及中外大量的文化交流紧密相连的。从现存的敦煌曲子的内容来分,"曲子"的作者包括了各行各业的人士,正如王重民先生在《敦煌曲子词集用叙录》中说的那样,其中"有边客游子之呻吟、忠臣义士之壮语、隐君子之怡情悦志、少年学之热望与失望,以及佛子之赞颂、医士之歌诀,莫不入调"。曲子的题材之广泛,令人赞叹。

敦煌曲子有的写有曲调名称,有的没有,但无论有无曲调名称,都和音乐有密切的关系。任二北先生在《敦煌曲初探》中统计敦煌曲子中共有普通条曲 227 首,定格联章 298 首,大曲 20 首,总共 545 首。

在敦煌曲子中,和敦煌琵琶谱曲名相同的有 9 首,即《倾怀乐》《西江月》《心事子》《伊州》《水鼓子》《长沙女引》《撒金沙》《营富》和《急胡相同》。其中《西江月》一首,上海音乐学院叶栋先生曾把词配到他自己解译的《又慢曲子西江月》中去,进行了演唱。

河西走廊民歌丰富多彩,其中有许多民歌和敦煌曲子的曲牌名称相

同或近似,如《柳青娘》《拜新月》《杨柳枝》《五更转》《十二时》等。这些民歌会不会保留当年敦煌曲子的曲调,很值得探讨。

据音乐史料记载,隋唐时,说唱音乐得到了空前的发展,这是因为随着佛教在中国的传播和日益"中国化",中国老百姓所喜闻乐见的说唱音乐便自然地被宗教宣传所利用。敦煌藏经洞里保存的唐代变文,是现在所仅见的当时说唱的底本。

"变"的意思是改变模样,把佛经的内容改变成壁画即为"变","变文"则是把佛经的内容改变为俗讲说唱。但是敦煌变文并不都是关于佛教的内容,也有历史传说、民间故事,以及以现实生活为内容的作品,如《张议潮变文》《伍子胥变文》《王昭君变文》《孟姜女变文》等。这些具有世俗内容的变文,语言生动、纯朴,接近日常口语,而且有说有唱、有韵有白,融民间文学和民间音乐为一炉。唐代诗人韩愈形容当时长安城里"街东街西讲佛经,撞钟吹螺闹宫廷",可见丝绸之路上的说唱音乐,是如何盛极一时了。

图 2-59 敦煌琵琶谱

《敦煌琵琶谱》是后唐明宗长兴四年(933)的抄写本,共有 25 首曲谱,1907 年被法国人伯希和掠去巴黎,现存巴黎国立图书馆。这份乐谱系古工尺体系的"燕乐半字谱",谱字和姜白石所用的谱字相近似的有"一ㄣ厶"等几个。从时代上说,姜白石曲谱比敦煌琵琶谱晚,也许,姜白石曲谱是继承并发展了前代的乐谱。

《敦煌琵琶谱》是我国古代较早的乐谱之一,内容丰富,曲目繁多,包含着曲式结构、调式、调性、节拍、速度、音名、音量以及表情术语等,是一份研究唐代音乐和丝路古乐的重要资料。这份乐谱引起了许多中外学者的重视,从20世纪30年代开始,中日两国学者便致力于乐谱的解读工作,日本学者林谦三为这项研究工作奠定了基础,我国学者任二北和杨荫浏,也都为最终解读古谱做了大量的工作。20世纪70年代,上海音乐学院叶栋先生在《敦煌琵琶谱》的研究工作上取得了重大进展,他解译了这份乐谱,并将其发表、演奏。80年代,上海音乐学院陈应时先生又根据他的研究,重新解译这份乐谱,获得了重大成就。但是,对《敦煌琵琶谱》的研究还远不能就此终结,它还有很多问题尚待进一步研究考证,求得完整、准确、科学的结论。我们希望,经过我国年轻一代音乐学家们的努力求索,《敦煌琵琶谱》能有一天真实地再现在舞台上。

图 2-60 敦煌舞谱

在藏经洞发现的另一珍贵资料是《敦煌舞谱》,斯坦因掠走的编号为 S5643,题作《舞谱》,大约有 60 行;伯希和掠走的编号为 P3501,题作《大曲舞谱》,大约有 90 行。这两份舞谱,虽有残缺,但比《敦煌琵琶谱》多,无疑和敦煌壁画上的舞姿有内在联系,是非常重要的资料,同样引起了许多中外学者的重视。它的谱式是这样的:

凤归云拍常令据各三拍零送裹令接中心单送裹舞据头拍
令送 送令送 送令 送舞勺勺送接送 送接送 送接 送据 送据勺

其中"三拍""头拍"似与音乐有关，而"令送""凤归云"像是舞蹈动作的名称，然而时至今日，还无人能解读这两份舞谱，有待于舞蹈界和音乐界的专家们去探讨和研究。

离开莫高窟西行，不远就到了敦煌的南湖乡，越过南湖乡的古董滩，翻过十四道沙梁，便到了阳关。在这里，人们自然会想到一首古老的歌曲，歌中唱道：

渭城朝雨浥轻尘，
客舍青青柳色新。
劝君更尽一杯酒，
西出阳关无故人。

古人写阳关，大多"绝域阳光道，胡烟与塞尘。三春时有雁，万里少行人"之类的寂寞幽怨之作，有的把阳关作为遥远与荒凉的代名词。唯独根据唐代诗人王维《送元二使安西》诗所谱写的这首《阳关三叠》，使阳关增加了亲切的气氛，这首歌至今还不免使人心驰渭水，神往阳关。

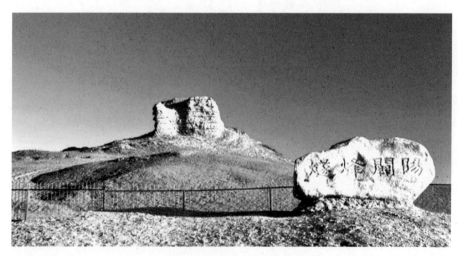

图2-61 古阳关遗址

然而，今天已不是"西出阳关无故人"的时代，让我们走出阳关，跨越高山和瀚海，去聆听西藏高原之上、塔里本盆地四周和天山南北各兄弟民族丰富多彩的传统音乐吧！

世界屋脊奇葩

汉文的天算，
经典三百卷，
还有指示善恶的宝鉴，
都陪嫁给美丽的女儿你。
善巧手艺精制的，
可心的殊胜装饰品，
与各种手工技艺整六十车，
全都陪送给美丽的女儿你。
能治四百零四种病的药材，
百种验方针灸医术和风水书，
四种制药方法等等都给你。
……

这是藏戏《文成公主》中唐太宗在与文成公主告别时的一段唱。文成公主入藏，建立了汉藏两族的友好、合作关系，把先进的农业生产技术、天文历算、文学艺术、医药卫生等带到西藏，对促进藏族社会的发展起了重大的推动作用。同时也开辟了从长安出发，取道兰州、西宁、格尔木和拉萨去印度的"丝路"。

除了文成公主走的这条路之外，历史上还有两条丝路穿过素有"世界屋脊"之称的青藏高原，即张骞通西域之前的丝路主道——吐谷浑道和经祁连山南麓的扁都口道。这两条道路都要通过土族聚居的地区。

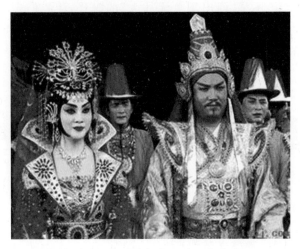

图2-62 藏戏《文成公主》演出场面

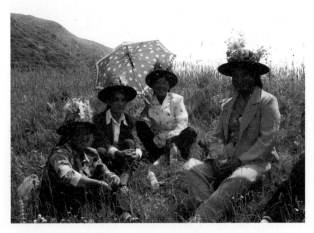

图2-63 土族歌手

土族人民能歌善舞。不论逢年过节还是举行婚礼及其他喜事,男女老少都要纵情歌唱,跳欢乐的舞蹈,以示庆贺和祝福。在平时,不论田间劳动、路上行走,还是山上放牧,人们都哼着山歌。每逢传统庙会,土族男女歌手,身穿节日服装,从百里之外赶来参加唱歌比赛,通宵达旦地对歌,场面盛大,热闹非常。

土族民歌包括"家曲"和"野曲"两大类。"家曲"是指在村里唱的歌曲,包括叙歌、赞歌、问答歌、舞蹈歌和婚礼歌等,"野曲"是指在山野间演唱的歌曲,主要是"少年"。

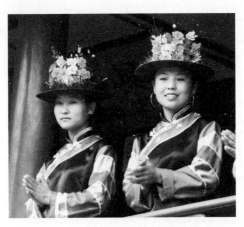

图 2-64　土族姑娘

赞歌是运用各种比喻和华丽词曲,并加以渲染和夸大来赞美人和事物的歌曲。词的格律和曲调都受到藏族民歌的影响。

问答歌的内容极为丰富,从天文、地理、生产、宗教到人物、礼俗,简直包罗万象。演唱问答歌时,一问一答,一答一问,不断连续下去。看一个歌手的水平,就看他能否当场答出对方提出的难题、怪题。问答歌中的《唱一支土族的歌》(唐德格玛)具有代表性,这首歌唱土族人的祖先,上天捉青龙,驾金犁,耕种失败了;上山捉野牛,驾银犁,耕种失败了;下滩捉黄牛,驾铁犁,耕种出像珍珠一样的青稞。反映了土族地区的自然环境,颂赞了劳动者的坚强意志,描绘了土族人民的生产状况和生活习惯。

谱例十一

唱一支土族的歌
(唐德格玛)

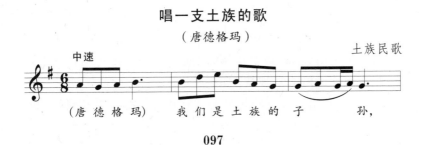

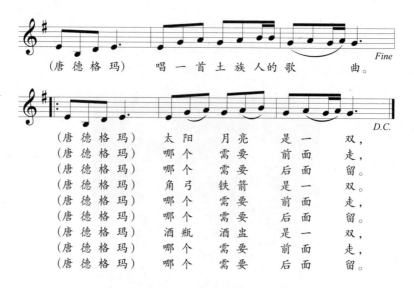

　　土族的舞蹈歌曲调高亢、节奏鲜明,大多用藏语演唱。内容主要是赞颂、祝福、祈求吉祥如意,如人口平安、六畜兴旺、五谷丰收等。

　　土族的婚礼非常热闹,每一个场面均有歌舞相伴。有用于婚礼开始的《纳信妥诺》,有在新娘改发和新娘上马时唱的《依姐》,有答谢媒人唱的《西买其日哇》,有宾主相互敬酒时唱的《的嘎选》等。

　　土族家曲的旋律多为抛物线型,强调 do、re、mi 三个音。在节拍、节奏方面多用三拍子并出现前短后长和前松后紧的节奏型,这些特点都和东北达斡尔族民歌相同。虽然土族家曲受藏族民歌的影响很大,但这些特点说明土族民歌中的确保存了其先民吐谷浑民歌的一些因素。

　　土族的野曲有用土族语演唱的和用汉语演唱的两种。前者大多已失传,后者流行很广,即为"少年"。其调式和其他民族的少年相同。特有的曲令有《好花儿令》《梁梁上浪来》《杨柳姐》《红花姐》《菊花开》《黄花姐》《土族令》等。

　　土族"少年"多落在 sol 上或 re 上。其特点是用五声音阶,并突出 do、re、mi 三个音,特别强调,do 常是第一乐句的终结音。旋律中常出现下行六度,特别是高音 mi 到中音 sol 之间的跳进和在句尾长音上出现的下滑音,使曲调的风格非常独特。

　　以往研究和介绍古代丝路乐舞的文章和著作都未提及藏族,其实,藏

族是活动在丝路上的一个很重要的民族。吐蕃的先民虽源于雅鲁藏布江南岸泽当一带的雅隆地区,但早在先秦时期就活动在甘肃、青海和塔里木盆地一带的羌人也是现代藏族的重要来源之一。更何况在唐代,吐蕃最盛时,藏族曾长期占据河西走廊和塔里木盆地。在敦煌藏经洞发现的许多藏文经卷证明,丝路古代文化包括藏族文化在内。公元821年,唐朝御史大夫刘元鼎出使吐蕃,在拉萨举行的欢迎宴会上,奏《秦王破阵乐》和"凉州胡渭录耍杂曲",说明中原音乐和丝路乐舞亦在藏族地区有广泛传播和深远影响。

图 2-65　藏族姑娘

藏族民间音乐包括民歌、歌舞、器乐、说唱和戏曲五种体裁,按藏语方言,分为三个风格区:安多、康藏和卫藏。扁都口道及吐谷浑道经过的地区为安多地区,这里的民间音乐粗犷豪放,受汉、土、羌等民族音乐的影响较多。康藏和卫藏的音乐则以细腻典雅著称。

藏族民歌在藏语中总称"鲁谐",并按歌词格律分为"鲁""谐"和"自由体"三种不同的形式。

"鲁"是多段回环对映体,一般每首歌有数段,以二、三、四段最为常见。每段至少两句,多则十几句,以三、四、五句的较为流行。同一首歌,每句音节数相等。段与段之间相应的句子在意思、用词、节奏、停顿上有

对称关系。如：

美丽的孔雀在飞翔，
找不到栖息的檀香，
它绝不落在杂树上。

梅花鹿在崖下辘转，
找不到清澈的泉水，
污水再多它也不尝。

少女心中充满爱情，
找不到称心的人儿，
她绝不会倾吐衷肠。

"鲁"多是徒歌，不伴以身体动作，因而节奏较自由，常用散板，音区较高，曲调华丽。"鲁"类的民歌包括"哩鲁""拉依"（山歌）、焦鲁（苦歌）、推鲁"（情歌）、"昌鲁""强勒"（酒歌）等，大多用于独唱和对唱。谱例十二《阳光映雪更美丽》是流行在青海的一首"哩鲁"。

谱例十二

阳光映雪更美丽

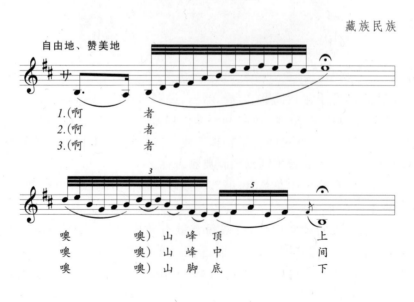

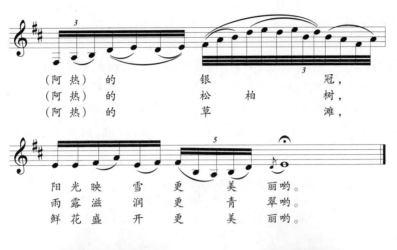

(阿热)的　　　　银松　柏　　　树，
(阿热)的　　　　草　　　　　滩，
阳光　映　雪　更　　美　丽哟。
雨露　滋　润　更更　青　翠哟。
鲜花　盛　开　更　美　丽哟。

图 2-66　演唱民歌

"谐"基本是六言四句，每句三顿，也有六句、八句的。如：

　　爱情挂在嘴上，
　　正如草上露珠；
　　爱情藏在心底，
　　好像石上花纹。

这种格式最初见于书面的是 17 世纪末达赖喇嘛六世仓央嘉措（1683—?）的《情歌集》。仓央嘉措是门巴族人，这种民歌格式和门巴族情

歌相同,它每句限定六字,似乎受到佛偈的影响。

"谐"类民歌包括"莱谐""果谐""昌谐""巴谐""囊玛"等,除"莱谐"外,大多为舞曲。"莱谐"是劳动号子的总称,常在打青稞、盖房、打墙时演唱,以统一动作,调剂情绪。"果谐"意为"圆圈歌舞",安多及康藏称为"果卓",有人译为"锅庄"。常在场院里或草原上燃起一堆篝火,众人围着篝火且歌且舞。完整的"果谐"由慢板和快板两段构成,快板通常是慢板的压缩。

图 2-67　藏族舞蹈

"昌谐"意为"酒歌",是敬酒、喝酒时唱的歌,它和"昌鲁"不同,常伴有简单的舞蹈动作。"巴谐",意为"巴塘地方的谐",有人译为"巴塘弦子",是在当地流行的"果尔谐"的基础上发展起来的,"巴谐"每支曲目都有前奏、间奏和尾声,领舞者拉奏牛角胡琴,边奏边歌边舞,男女列队跟随其后,水袖飞舞索回,队形进退穿插,情景十分动人。"堆"是藏语"上"的意思,"堆谐"是指在雅鲁藏布江上游拉孜、萨迦、昂仁、萨噶一带的"果谐"基础上发展起来的歌舞。"堆谐"一般包括慢板的"江谐"和快板的"觉谐"两部分,"江谐"歌唱性强、抒情悠扬,"觉谐"轻快活泼、气氛热烈。"堆谐"的曲式结构为前奏＋江谐＋间奏＋觉谐＋尾声,前奏、间奏、尾声是固定的,觉谐部分常为江谐部分的压缩变奏,和秦腔"慢板"与"二六板"的关系相似。"囊玛"是藏文"室内"的意思,因过去在布达拉宫的内室"囊玛康"中

演出而得名。由引子、歌曲和舞曲三部分组成,歌曲旋律典雅,节奏舒展,与急速而欢快的舞曲形成鲜明的对比。"堆谐"和"囊玛"和唐代西域大曲一样,都包括器乐演奏部分、歌曲部分和舞曲部分,虽然篇幅较短,但也可能受过西域乐舞的影响。

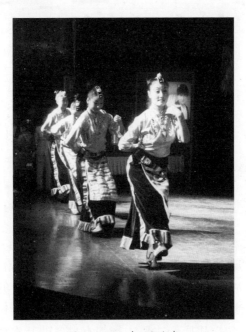

图 2-68　打酥油舞

"自由体"民歌不像"鲁"那么段落分明、对应工整;也不似"谐"那么简洁集中和必须是偶句。其形式自由,一般有十句至二十句。每句有六音节、七音节或九音节等。每句音节数大体相等。在敦煌藏经洞中发现的古藏文史料中已运用这种形式,由此可知,这是吐蕃时期民歌的一种形式。自由体诗歌主要是用来演唱民间叙事歌,这种叙事歌目前多流行在扁都口道和吐谷浑道经过的安多地区,其中最著名的作品是英雄史诗《格萨尔王传》。谱例十三是这部史诗中《霍岭大战》部分中黄帐王的一段唱段:

谱例十三

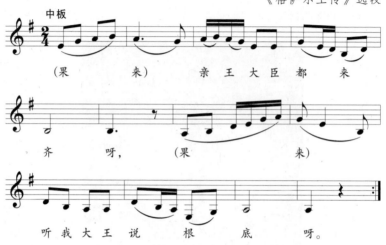

《格萨尔王传》约产生于 11 世纪前后,诗中塑造了一个爱护百姓、护卫家乡、扫平贪婪暴虐、建立和平统一的神话英雄——格萨尔王的动人形象。说唱《格萨尔王传》的艺人,藏语叫"仲克",演唱时头戴方帽,并手执乐器伴奏。其表演形式类似于汉族的评弹,有叙述有唱词,讲述故事用说白,人物的对话或独白用唱。主要人物都有自己的基本曲调,用以表现不同的性格。2009 年,英雄史诗《格萨尔王传》被联合国教科文组织批准列入人类非物质文化遗产代表作名录。

藏族的演唱曲种有"喇嘛玛尼""折嘎"两种,其中最值得我们注意的是第一种。

"喇嘛玛尼"流行在西藏拉萨、日喀则、山南一带。演唱者多为有家室、不常住寺庙的僧侣——色金喇嘛。演唱形式为张挂绘有故事情节的画轴,演唱者一边用细木棍指点画面,一边讲唱故事情节,曲目多为佛经故事和民间传说。

"喇嘛"意为"僧人","玛尼"意为念经,"喇嘛玛尼"传说是由于唐朝皇帝派高僧到西藏宣扬佛法,运用变相和变文的形式演唱佛经故事流传而来。从喇嘛玛尼的名称、演唱形式、韵白相间的底本及表演者的身份、演

唱内容来看，它和唐代的"转变"有明显的师承关系。

"折嘎"原意为"洁白的事实"，这种说唱形式分说、唱两部分。一般先说后唱并穿插一些简单的舞蹈。唱词即兴创作，大致包括述说折嘎形成的历史、山川寺庙的特色、各地风俗习惯，或对官吏、有钱人进行讽刺挖苦等。表演形式有单人、双人、三人三种。

藏族舞蹈分世俗和宗教两类。世俗的主要是各种拟兽舞，如狮子舞、牦牛舞、孔雀舞等。宗教舞叫"羌姆"，即跳神。表演时，舞者戴面具，分别执双面摇鼓和法铃等乐器起舞，有唢呐、长号和膜鸣、体鸣乐器组成的乐队伴奏。有护法神舞、凶神舞、骷髅舞、鹿神舞和牛神舞。

藏族乐器可按应用场合分宗教乐器和世俗乐器两类，宗教乐器有长号、唢呐、海螺、叫鬼号等，世俗乐器有根卡、扎木聂、二胡、扬琴、马串铃等。扎木聂是弦鸣弹奏乐器，又称六弦琴，单箱木制，蒙以羊皮或蟒皮，以琴杆为指板，无品，张六弦，两弦一组。演奏时斜挂腰间，用拨子弹奏。"根卡"源于中亚，和维吾尔族乐器艾捷克相似，是一种三根弦的弦鸣拉奏乐器，音箱球状，蒙以羊皮，演奏时琴身可随内外弦拉奏的不同角度左右转动。藏族民间器乐曲多由民歌的曲调发展变化而来。

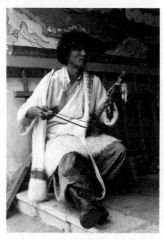

图 2-69　演奏弦子

藏戏是汉族人民对藏族传统戏曲的总称，据目前所掌握的材料，有卫藏藏戏、安多藏戏、德格藏戏、木雅藏戏、嘉戎藏戏五个剧种。2009 年，藏

戏被联合国教科文组织批准列入人类非物质文化遗产代表作名录。在五种藏戏中影响较大、流传范围较广的是卫藏藏戏和安多藏戏。

图2-70 藏戏演员

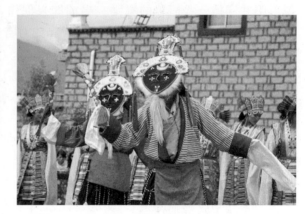
图2-71 演藏戏

卫藏藏戏源于8世纪,约在14世纪正式形成。演出分"顿""雄"和"扎西"三部分,"顿"是开场的祭神歌舞,介绍剧情;"雄"是正式戏文;"扎西"是正戏演完之后的祝福。卫藏藏戏的唱腔有达红、教鲁、达通、当罗等十多种,曲调高亢雄浑,每句唱腔都有帮腔。伴奏乐器只有一鼓一钹。演员表演时戴面具,其舞蹈和身段多从民间和宗教歌舞中吸收而来,动作幅度大,自然纯朴。

卫藏藏戏的产生和文成公主入藏有直接关系。文成公主带去的礼乐服饰,深得吐蕃王松赞干布的喜爱,并以唐代乐舞为基础,结合藏族民间舞蹈,专门训练了十六名美女进行歌舞表演。8世纪,藏王赤松德赞崇尚佛教,邀请印度高僧莲花生来西藏弘扬佛法,建立桑耶寺。在落成典礼时,莲花生把佛教教义和当地歌舞结合起来,这就是卫藏藏戏的起源。卫藏藏戏在藏语中称"阿吉拉姆",意为"仙女",这就显示了它最初源于一种专由女子表演的歌舞。

因为卫藏藏戏和文成公主入藏有关,因此它最著名的剧目便是《文成公主》,其他还有《白玛文巴》《诺桑王子》《朗萨姑娘》等。安多藏戏在藏语中叫"南本特尔",意为"故事"。这种戏曲演出不戴假面,音乐和当地"谐"类民歌有很深的联系,用竹笛、签、扬琴、三弦、四胡、云锣伴奏。剧目有《松赞干布》《文成公主》和大量根据《格萨尔王传》改编的作品。

第三章 横贯戈壁瀚海

戈壁瀚海

从"哪里来的骆驼客"说起

哪里来的骆驼客呀,
沙里洪巴嗨嗬嗨,
口里来的骆驼客呀,
沙里洪巴嗨嗬嗨。

骆驼驮的啥东西呀,
沙里洪巴嗨嗬嗨,
花椒胡椒姜皮子呀,
沙里洪巴嗨嗬海。

这首在清代就流传于哈密地区的用汉语演唱的维吾尔族民歌,使我们看到了绿洲丝路上独特的风韵:自古以来,被誉为"沙漠之舟"的骆驼便是商旅的主要乘骑。它用那坚实的脚步穿过茫茫戈壁瀚海,为绿洲人民带来了当地缺乏的生活必需品,又把绿洲的特产带到了异乡。驼队是绿洲与绿洲之间、新疆与其他各地区之间进行经济、文化交流的工具,也是象征。难怪《驼队之歌》《赶车人之歌》等以表现商旅生活为内容的民歌在维吾尔民歌中占有如此重的比例,也难怪深沉的驼铃声能够在维吾尔人的心扉中引起这么强烈的共鸣。

图3-1 骑在骆驼上的音乐家雕像

在漫长的商队路上,行进着各民族的商贾、僧众、使者、游民。这在维吾尔族民歌中也能见到反映:哈密是西出阳关之后的第一个大站,汉族商旅经常涉足,在当地的民歌中就出现了汉语唱词及"依昔克呀普门关上,契喇克央尕灯点上,克克斯沙浪毡铺上,呀弹杀嗡铺盖上"之类维语和汉语合璧的唱词。

图 3-2 行进着的驼队

民歌反映着民族所处的地理环境和长期形成的历史积淀,民歌更表现着本民族独有的精神。维吾尔人世代生活在被戈壁沙滩所环绕的绿洲上,他们一旦离开这生命的岛屿,就要饱尝烈日炙烤、风沙席卷、饥渴煎熬和脱离同类的孤寂之苦。唐代诗人岑参说:"十日过沙碛,终朝风不休。马走碎石中,四蹄皆血流。"(《初过陇山途中呈宇文判官》)在"沙则流漫,聚散随风,人行无迹,进多迷路。天远茫茫,莫知所指"之时,只有委婉、深情的音乐才能成为慰藉心灵的神丹妙药。这里的农业耕作比起水乡泽园来要艰难得多,在艰苦的环境中,绿洲人必须以苦中作乐的精神和不屈不挠的斗志作为支柱,必须付出巨大的代价才能换得丰收和成功。由于丰收和成功来之不易,绿洲人对此会感到分外的欣喜,甚至沉醉到如痴如狂的程度。乐观的精神、坚韧的抗争、成功的喜悦给绿洲人的音乐带来了高亢激昂、欢快热烈的特色。悲亦歌、喜亦歌,音乐成了绿洲人祖辈相传的表达感情最重要的手段。各种题材的民歌如《摇篮曲》《婚筵曲》《哀悼曲》

《乞丐歌》等生活习俗歌曲,《麦场歌》《收割歌》《赶车人之歌》《牧羊人之歌》等劳动歌曲,《搬迁歌》《筑城歌》等历史歌曲及数量众多的爱情歌曲,从各个不同的角度反映了维吾尔人的风俗习惯和精神面貌,渗透到了维吾尔人自生至死的整个生命历程之中。

图 3-3　唱维吾尔族民歌

维吾尔族民歌的唱词多为音节数大致相同的律诗,押尾韵。部分民歌唱词不固定。比、兴等手法的大量运用使其所表达的感情更为动人。如:

　　被苍鹰追逐的小灰兔,
　　在戈壁上还有它自己的窝。
　　看我这可怜的流浪儿,
　　在这世上有着什么?
　　只有更深的灾难在等待着我。

——英吉沙民歌《阿达尔古丽》

从形式上来说,维吾尔民歌可分为有乐器伴奏的"相和歌"与无乐器伴奏的"徒歌"两种。长期的定居生活和酷爱音乐的特性使绿洲人经常举行"喔朵鲁希"等伴有歌唱、跳舞的民间聚餐会。此时,民间歌手们使用各种乐器自弹自唱,将一些民歌组成松散的套曲(如伊犁地区的十二套《街

道歌》、库车地区的民歌套曲《乌鸦你飞向何方》、和田地区的民歌套曲《七变调》等)连续演唱。库车、阿图什等南疆和哈密等东疆地区的许多民歌,还因节奏鲜明、可舞性强而被用于为舞蹈伴奏,使我们难以将它们与民间歌舞音乐相区别。

图 3-4　维吾尔族姑娘

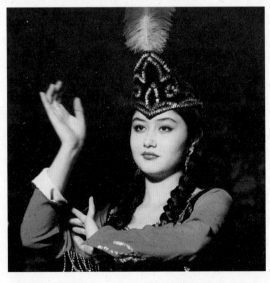

图 3-5　维吾尔族舞蹈

"徒歌"大部分是习俗歌曲及劳动歌曲,也有部分爱情歌曲。我们在各块绿洲的田野里、戈壁沙滩的旅程中,经常会被劳动者、行路人等普通维吾尔人唱出的婉转动听的歌声所吸引。它会使你忘却旅途的艰辛和疲劳。此时,你会对音乐有更深的认识,你会对音乐艺术产生更深的感情。

民歌因其篇幅短小、数量众多、题材丰富、生活气息浓郁、易学易唱而在维吾尔族民间流传最广,影响最大,也是其他各个种类维吾尔族传统音乐的基础和雏形。它们在音乐形态风格方面的特点对于整个维吾尔族传统音乐来说具有典型意义。

由于历史、地理和生产方式等的不同,各地区的维吾尔族民歌在风格上有着不小的差异:南疆地区因其与中亚地区接壤,距西亚及北印度较近,又较早地接受了伊斯兰教,因此这里的音乐文化较早、较多地与乌兹别克族、塔吉克族等民族以及印度、巴基斯坦乃至波斯、阿拉伯的音乐文化产生了互相的影响,比较接近。东疆地区因其与中原接壤,距漠北、漠南等我国古代各游牧民族的聚居地区较近,又较长时间保持了佛教信仰,因此这里的音乐文化较早、较多地与中原汉族、蒙古族、羌族、藏族等我国游牧民族的音乐文化产生了互相影响,比较接近。北疆地区(伊犁地区)的维吾尔族人大多数是公元18世纪才从南疆及东疆迁去的"塔兰其"(意为种地人,清政府移民的目的是为驻守边防的兵士供给粮食)。当时,伊犁又是驻疆最高官员——伊犁将军的驻地,各民族、各地区的文化都在此集中、汇合,形成了该地区包括音乐在内的文化艺术的繁荣发达。因此,当代北疆地区的音乐文化实际上是在汇合南疆、东疆音乐文化的基础上,与其他民族音乐文化进行交流而形成的。它带有"综合之综合"的特殊色彩。莎车、麦盖提、巴楚、阿瓦提、库尔勒等塔克拉玛干沙漠西缘及北缘的带状地区,居住着一部分自称为"刀朗人"的维吾尔族农牧民。他们的历史起源目前尚无定论。"刀朗人"在语言、习俗、音乐、舞蹈等各方面都有着独特的特点。此外,生活在昆仑山、阿尔金山腹地,自称为"塔合勒克"(意为"山民")和生活在罗布地区的自称为"喀拉勒克"(与古代史籍所记载的"噶罗禄"似为同一名词)的维吾尔族农牧民的音乐文化都与其他地区维吾尔族的传统音乐有着很大差异。这些区域地处偏远,交通闭塞,很可能成为保存古代音乐文化的"积淀区"。由于篇幅所限,我们只能择要

对维吾尔族民歌的形态、风格、特点做概括性介绍。

维吾尔族民歌的调式种类繁多且常有变化。do、re、mi、sol、la、si 六者都可以为乐调结音,调式音阶可由五个、六个、七个甚至八个以上乐音构成。半音、四分之一音(升或降一个全音的四分之一音程)、活音(在四分之一音或半音范围内做上下游移的音)等在调式音阶中的存在又是维吾尔族民歌——特别是南疆地区、刀朗地区及北疆部分维吾尔族民歌——的重要特征之一。如库车民歌《你的天上有没有月亮》采用了由 sol、↑la、si、do、↑re、mi、fa、sol 组成的音阶,其中的 la 和 re 升高四分之一音;喀什民歌《阿娜尔汗》采用的音阶由 sol、la、si、♭si、do、re、↑re、mi、fa、sol 组成,其中的 ↑re 升高四分之一音。

谱例一

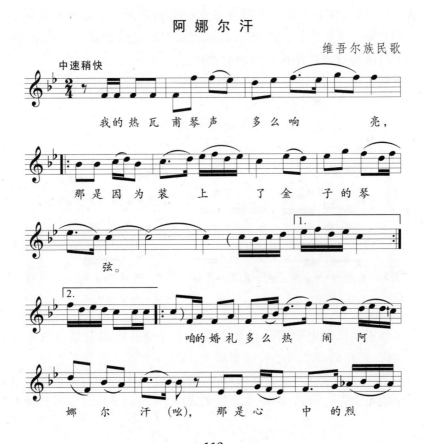

阿娜尔汗

维吾尔族民歌

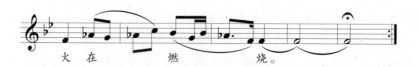

在篇幅不长的维吾尔族民歌里,巧妙而自然的调式变化常常使人们折服。如伊犁民歌《瓦黛里哈》由 mi、fa、#fa、sol、#sol、la、si、do、#do、re、#re、mi 构成,其中明显蕴藏着以 mi 为结音的调式和以 sol,甚至以 do 为结音的调式变化(前后几个结音的固定音高相同)。

也许,正是上述这些特点和常见的调式变化,才使西域乐舞传入隋唐宫廷时引起了乐工们"其声多变易"的惊叹,并引来了所谓"剑器入浑脱"式的"犯调"(即调的变化)吧!

部分东疆及北疆民歌的旋律是建立在与蒙古族及汉族民歌相同的五声调式之上的,其中又有一大部分采用与裕固族西部民歌相同的四—五度调式骨架。考虑到裕固族和维吾尔族同为回纥后裔这一历史事实,这些民歌可能是古代回纥民间音乐的遗风。

谱例二

新疆是个好地方

新疆民歌

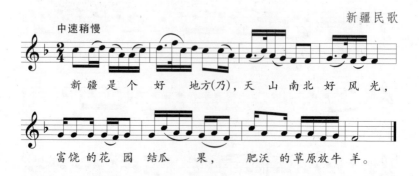

维吾尔族民歌中的四分音最常见之于与结音构成三度音程的乐音上。这样,它和结音之间的音程就近似于把一个五度音程平均地一分为二的所谓"中立三度"。这个现象与古代波斯音乐中的情况及被我国著名律学家缪天瑞先生命名为"中立音徵调式"的我国西北地区汉族传统音乐

中的情况十分相似。由此,我们似乎可以寻觅到丝绸之路在各国家、各地区、各民族音乐文化之间互相影响的蛛丝马迹。在一些维吾尔族民歌中,在与结音构成五度音程的位置上出现的升高四分之一音左右的"活音",又与我国东南沿海地区流行的潮洲音乐中"活五调"的情况相近。早在汉代,生活在新疆的人们就已经从内地学会了养蚕,维吾尔族民间流行着传丝公主的故事,古代壁画中还有传丝公主的画像。要知道这种相近的情况到底是沿着丝绸之路从内地传来的,还是以西域乐舞为源头的隋唐宫廷音乐与南传偏安在沿海的"客家人"所致,尚需我们做进一步的探究。

图3-6 新疆和田出土的传丝公主画像

因为维吾尔语无字调,所以民歌必然以唱词的节奏变化作为行腔的主要依据。而维吾尔语的单词重音又往往落在最后一个音节上,所以维吾尔族民歌及其他传统音乐的节奏必然以各种各样的切分为主要特点,致使乐节、乐句甚至乐段都采取抑扬格的形式,在小节中较弱的节奏位置上开始,由此保证了民歌演唱时的吐词清晰。

维吾尔族民歌的节拍节奏大致可分为散板和非固定节奏型及固定节奏型三类。散板民歌具有明显的牧歌性质,前紧后松的节奏形态既表现了维吾尔语的特点,又使旋律张弛有致。非固定节奏型的民歌,可能是由散板衍变而来。古代回纥西迁来疆后逐渐从牧业转向农业,牧歌从草原转向田间地头,然后又进入各种各样的音乐性聚会之中。由于持各种节

奏性极强的弹拨乐器自弹自唱,其节拍势必从散板被规范为四二、四三、八三等节拍,但每一乐句的结尾音并无固定长度,每位歌手和同一歌手的每次演唱都会有不同,这个长音实为自由延长音的变形。

采用非固定节奏型的维吾尔族民歌,重拍可能是明显的,也可能不鲜明。而且在旋律进行中,时常有节拍的盈增和亏减。有趣的是,这种盈亏还有可能被规范、固定成某种特殊的节奏型。

固定节奏型指的是贯穿于乐曲始终的基本不变的节奏样式,在歌舞性强的维吾尔族民歌中经常能听到。

维吾尔族民歌善于运用重复、变化、模仿呼应、对比等各种手法发展主题。这些手法的巧妙的配合运用,使维吾尔族民歌旋律风格鲜明,从头至尾既有主题贯穿又有发展变化,既统一又不单调,音乐层次分明,章法规整,脉络清晰。在一些维吾尔族民歌中可以见到阿尔泰语系诸民族传统音乐中常见的五度结构。谱例一《阿娜尔汗》的第四乐句就是第二乐句移低五度的反复,此时调式的五度音和终结音具有同等重要关系,相同调式的两个乐句,并置地建立在不同音高的两个调上。

维吾尔族民歌的旋律线条,有上升型、波浪型、下降型等多种,但其中最有特点的是上升用跳进,通过五度、六度、七度或八度的大跳使旋律一下就进入高音区,然后逐渐迂回地下降到低音区结束,形成总的趋势为下降、从局部看又具上升倾向的线条。

维吾尔族民歌的结构普遍具有对仗、方整性。值得注意的是"问、答、补"式三乐句乐段及"起、承、转、合、补"五乐句乐段中仍然具有对仗性。补句内部前后乐节的匀称性结构与前两乐句(或前四乐句)构成了长短不同的两次对仗,赢得了用不均匀的办法造成复杂式均匀的巧妙效果。

达斯坦与苛夏克、买达

在塔里木盆地诸绿洲上旅行时常能遇到说唱艺人在街头巷尾、田边地埂演唱委婉动听的达斯坦、诙谐风趣的苛夏克,或进行绘声绘色的买达表演。这些古老的说唱艺术深受维吾尔群众所欢迎,为绿洲人的生活增

添了色彩。

演唱达斯坦、苛夏克和买达的艺人,被称为"达斯坦其""苛夏克其"和"买达里克"。"达斯坦"原意为叙事长诗,也是一种弹唱形式的名称。其篇幅较为长大,往往有完整而曲折的故事情节和贯穿始终的中心人物,表演时说、唱及器乐过门交错穿插,曲调婉转起伏,音乐既有叙事性又有抒情性。

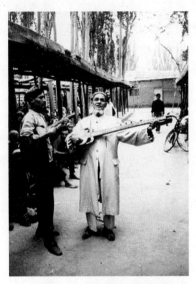

图 3-7　表演达斯坦

维吾尔族的达斯坦有着久远的历史。相传一千多年以前,维吾尔族民间就流传过一部名叫《阿里甫·埃尔吐额阿》的达斯坦,内容为歌颂一位名叫阿里甫·埃尔吐额阿(又名开合里艺·埃尔吐额阿,意为英勇的埃尔吐额阿)的英雄。此后,一部部达斯坦便在维吾尔族民间接踵而生并广泛流传。

迄今为止,在维吾尔族民间流传最广、影响最大的达斯坦首推《艾里甫与赛乃姆》,它叙述孤儿艾里甫与公主赛乃姆之间悲欢离合的爱情故事,从中世纪起就在维吾尔及中亚其他民族中口头流传。公元14世纪,生活在喀什地区的著名诗人毛拉·玉素甫·阿吉将这个故事整理、改编成了达斯坦,16世纪,又经维吾尔族人毛拉·夏克尔再次加工,这一描写正义战胜邪恶、爱情战胜阴谋的故事便以弹唱的形式在维吾尔族民间更

加广泛地流传开来,几乎达到了家喻户晓的程度。由于它的故事曲折,唱词优美,曲调动人,1936年又被改编成歌剧搬上舞台。至今几度修改加工,屡演不衰。除《艾里甫与赛乃姆》之外,维吾尔民间还流传着《帕尔哈特与西琳》《莱丽与麦吉依》《玉素甫与孜来哈》等许多以爱情故事为题材的达斯坦和《好汉斯衣提》《奴祖孔姆》等歌颂农民起义英雄的达斯坦。

达斯坦的唱词因大部分经过文人加工,故规格严谨,辞藻华丽。其结构大都为若干首多段体分节式律诗的组合。每部达斯坦包括几首、十几首甚至几十首唱词;每首唱词为几段至十几段不等;每段2句、4句或5句;每句7至16音节,以13至16音节者居多。其常用文体有以下几种:

穆斯塔扎特:每段两句,每句14至16音节。第一段上、下句押韵,第二段起上句不押韵,下句押韵。个别穆斯塔扎特上句和下句中都包括一长一短两个分句,长句14音节,短句6音节。上句的第一分句与下句的第一分句押韵,上句的第二分句与下句的第二分句押韵,即构成了"A、B、A、B"形式的腰、脚韵。

艾在尔:每段4句,每句7至13音节。第一段句句押韵,第二段起双句押韵,单句不韵。

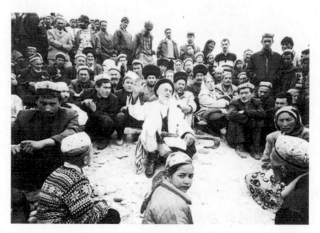

图3-8 听达斯坦

木拉巴:每段4句,每段前三句押韵,最后一句统一押另一韵,构成了"A、A、A、B,C、C、C、B,D、D、D、B……"的特殊韵脚。

莫亥买斯：每段 5 句，每句 14 至 16 音节。韵律格式与木拉巴相似，即"A、A、A、A、B、C、C、C、C、B、D、D、D、D、B………"。

鲁拜依：每段 4 句，一、二、四句同韵。

达斯坦唱本诗文深情饱满、感人肺腑，叙事与抒情融为一体。词中常见生动的比喻、深沉的抒怀并常引用古代故事、宗教经典、传说神话。例如《艾里甫与赛乃姆》中有一段描写艾里甫堕入相思情网的唱词：

> 离愁似火已把我烧成灰烬，
> 我向万能的真主陈述衷情，
> 帕尔哈德为爱情劈开比斯顿山，
> 我能否像他那样见到西琳？
>
> 我抬头仰望寂寞的长空，
> 离愁别恨顿时涌向心中。
> 皎洁的明月啊你在哪里？
> 我像只夜莺在深山悲恸。
>
> 悲愁如山压在我的头顶，
> 食如毒鸩、衣如铅重，
> 泉水映照我孤独的身影，
> 我像玉素甫被投入狱中。
>
> ——张世荣译

达斯坦中还有一种特有的文学表现手法：每段唱词的最后一句始终不变。这就能给听众留下更加深刻的印象。如：

> 哎，朋友们！告诉我，
> 为什么情人还不来临？
> 爱情的烈火在心中燃烧，
> 为什么情人还不来临？
>
> 我在守望她如花的身影，

我愿朝夕和美人相亲,
约会的时间已经过去,
为什么情人还不来临?

期待的时刻多么难忍,
望眼欲穿的我面对花径,
红润的双颊已经憔悴,
为什么情人还不来临?

——张世荣译

在音乐方面,达斯坦旋律起伏,音域宽广、舒展,高亢深沉。其形态特点在许多方面与上一节已经论述的维吾尔族民歌中的情况相同。因为许多达斯坦的唱段已被汇入了维吾尔族大型古典套曲《十二木卡姆》的达斯坦部分,所以可将其视作维吾尔族民歌和维吾尔族套曲木卡姆之间的一座桥梁。

达斯坦音乐中不仅有常见的四二、四三等节拍,还有富有特色的八五、八七和八九等复合节拍,并且常可见到由一个或几个小节构成的基本节奏型贯穿于乐曲始终。

在八五、八七和八九拍中,经常在三拍部分出现二连音,在乐曲的旋律中还可以出现变体——三拍四连音,使乐曲节奏更加富于变化且更具强烈鲜明的个性。这又是维吾尔族传统音乐在节拍、节奏方面的一个非常突出的特点。

达斯坦其常以二、三人或三、五人为组,用独它尔、弹拨尔、热瓦甫、小手鼓等乐器自弹自唱。其活动场合和地点以茶馆、饭馆和私人府第的各种音乐性集会为主。由此,我们可以领略到隋唐时代燕乐的残遗风韵。

与达斯坦相比,苛夏克具有更强的群众性。"苛夏克"一词的原意为"押韵短诗"。但在维吾尔族民间,这些短诗往往通过半专业化了的另一种弹唱艺人——俗称"苛夏克其",用热瓦甫或其他弹拨乐器自弹自唱的表演流传。因此,这里的苛夏克(或冠以"热瓦甫苛夏克")就成了维吾尔族民间另一种弹唱形式的专用词。它的篇幅较短小,不一定有贯穿全篇的中心人物和完整的故事情节,曲调质朴、单纯,音乐具有较强的说唱性,旋律风趣、活泼、诙谐。

第三章 横贯戈壁瀚海

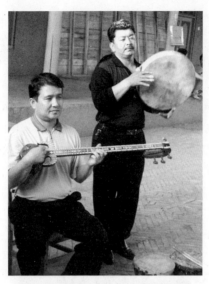

图3-9 说唱苛夏克

　　由于大部分是民间艺人的即兴创作,苛夏克见之于文字记载的极少。但是,公元11世纪维吾尔族著名作家买合木提·喀什噶尔在其巨著《突厥语大词典》中为我们留下大量描写自然风貌、男女情爱、战争故事、生活习俗的苛夏克,可见当时或在其之前维吾尔族民间就有数量众多的苛夏克流行。近代维吾尔族民间流传的苛夏克题材和内容十分广泛。有些是对男女真挚爱情的动人描绘,也有些是对地主和宗教上层的嘲讽,劝人止恶行善,带有浓厚宗教色彩。

　　苛夏克的唱词是单一的多段体分节歌式律诗。因其为流传于民间的口头文学,故无严谨的规格。大部分苛夏克为四句一段,每句7或5音节(有时一句中音节数亦有增减),头一段句句押韵或一、二、四句押韵,第二段起双句押韵单句不押韵。

　　苛夏克的文笔朴素,感情真挚,经常用景物来起兴、排比。就曲调而言,苛夏克接近于民歌,旋律线条单纯,音域一般都在一个八度之内。其词更加接近日常口语。

　　苛夏克其常常分散或以两三人结成小组在城镇集市、街头空地上活动,其时,苛夏克其往往与民间杂技艺人合作,交替演出弹唱和杂技节目。有的还夹有驯兽表演或木偶表演:艺人们在广场上树一数尺高的木桩,由

受驯山羊身披百色衣端立桩顶,随着艺人们的演唱表演各种动作;也有的艺人在自己面前置一小桌,桌上放有若干木偶小羊,操纵木羊的绳子拴在艺人右手的小拇指上。这样,随着艺人的弹奏,木羊就能做有规则地跳动,以招徕观众。

除半专业化的苛夏克其之外,生活在新疆南部偏远山区及远离交通干线,住在瀚海腹地的维吾尔族农牧民都有着自编自唱苛夏克的传统。他们或以此自娱,或以此交流情感,人人都会作诗,人人都能度曲。阿尔金、昆仑山腹地的牧民经常用一种被称作"牧羊人热瓦甫"的古老乐器为苛夏克伴奏。罗布洼地的农牧民则常用徒歌的形式进行苛夏克清唱。在这些地区,苛夏克在人民生活中的作用显得特别重要,伴随着劳动者度过整个人生。

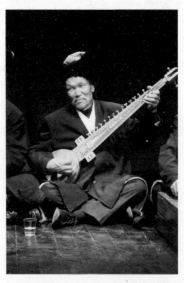

图 3-10 维吾尔族说唱艺人

苛夏克另有一种名曰"艾提西希"的变体形式。一般由单人或双人连说带唱加动作,表演一些情节简单的小故事。这种形式常不用乐器作旋律伴奏,仅由表演者手持手鼓、石片、沙巴衣等打击乐器甚至是套在指端的两个空核桃壳击节。说唱部分增强了,音乐更加简单,有时干脆成了只有节奏而没有曲调的快板。内容以嘲弄、讽刺、逗乐为主。表演者根据情

节的需要可做简单地化妆。这种在家庭宴会和群众性歌舞晚会麦西热甫上插科打诨的形式可以被视作与参军戏相近的我国戏曲艺术的雏形。

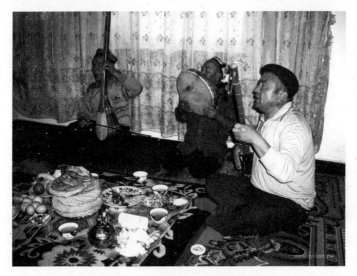

图 3-11　在家庭宴会上演唱

"买达"又叫"瓦依孜"。是一种与说书相类似的具有悠久历史的维吾尔族曲艺形式,可现在除喀什、莎车等个别地区外,在维吾尔族人聚居的绿洲上已经很少能见到这种独具风格的表演了。这种形式往往由两人或三人联合演出,主演者连说带做,表情生动,间或引吭高唱,其他的表演者混在观众之中帮腔喝彩,或在两段唱腔之间衬以悠长的呼啸便于主演者稍事休息。故事曲折离奇,音乐多用散板或类散板节奏,曲调简洁而又高亢,常用一个旋律作多次反复。

近代这种说书以讲述神话传说、因果报应故事为主。塔里木盆地曾经是发源于北印度的佛教东传中土的重要中转站。库车、和田、吐鲁番、喀什等地都经历过光辉灿烂的佛教文化时期,可以想象"梵唱""颂赞""变文"等利用文学和音乐为手段宣讲教义、弘扬佛法的艺术表演形式在各个绿洲城邦中也一定会广为流传。伊斯兰教是世界几大宗教中最年轻的一种信仰,在其教义中能看到许多从先前的其他宗教中吸收、改造而来的成分。以讲述神话传说、因果报应故事为主的说唱形式"买达",也很有可能是从和佛教有关的说唱形式演变而成的。

众多的乐器　动人的乐曲

唐代高僧玄奘在《大唐西域记》中说,今库车一带"管弦伎乐,特善诸国"。在描写和田一带的情况时,他又写下了"国尚乐音,人好歌舞"的词句,可见塔里木盆地南北两侧,在盛唐时代都已有了相当发达的音乐文化。

据有关史料及克孜尔、柏孜克里克等石窟壁画所示,《西域乐舞》鼎盛时期塔里木盆地诸绿洲居民使用筚篥、排箫、横笛、竖笛、唢呐、铜角、贝、陶埙、竖箜篌、凤首箜篌、曲颈琵琶、五弦、阮、铜钱、碰铃、磬、手鼓、腰鼓、揭鼓、鸡娄鼓、鼗鼓等种类繁多的乐器,基本可以分为吹管、弹拨、打击三大类。

漠北回纥西迁来新疆后,西域原有的大部分乐器和喜爱音乐的风俗被融合而成的西域文化所继承。这从公元981年出使高昌的宋王朝使者王廷德的记载中可以得到证明:"乐多琵琶、箜篌。国王拜受赐,旁有持磬者,王以节拜……遂张示宴饮为优戏至暮。明日,泛舟于池中,池四面作鼓乐……俗好音乐,行者必抱乐器。"

伊斯兰教取代其他宗教被维吾尔族广大群众广泛信仰之后,维吾尔族民间乐器经历了不少变化:一些旧乐器失传了,一些新乐器出现了,一些乐器的形式有了变异,一些乐器被冠以新的名称。时至今日,在维吾尔族人聚居的各绿洲上尚能觅见踪影的乐器的种类之多,在我国乃至全世界各民族传统音乐的实践中确实罕见,可分为气鸣、弦鸣、膜鸣、体鸣四类。

1. 气鸣类乐器

乃依,有横吹和竖吹两种,前者与汉族笛子相近,但无膜孔;后者与西亚、北非地区的奈依相同。通体木质,开音孔六个。竖吹者为开管,舌尖掩住部分上口作为吹孔,横吹者为闭管,另设吹孔一个。横吹乃依在新疆各个维吾尔族聚居地区皆可见到,常规音域为 $d^1—d^3$ 或 $a—a^2$,音色优美,依靠音孔的开闭(包括半孔开闭)及气息控制能奏出全部半音及四分音、活音。著名独奏曲有表现牧羊人生活的《牧羊曲》及表现驼队旅途艰辛的《卡尔之》等,并经常参加民族乐队为歌唱、舞蹈伴奏。竖吹乃依现已

极少见到。

苏呐依,与汉族唢呐相近,但通体以整块木料镟制而成(管下端不套铜制喇叭口)。开音孔八个(正面七个,反面一个),上端插苇片双簧哨头。常规音域为 $c^1—e^2$,发音洪亮,靠音孔开闭、手指在音孔上的揉动及哨头在嘴唇间的伸缩能奏出各种变化音并使旋律充满韵味及歌唱性,是欢乐的节日和婚礼喜庆时必不可少的乐器。新疆维吾尔族各聚居区皆常见,著名独奏曲有《夏地亚娜》(意为"欢庆",常用铁鼓伴奏)等。苏呐依是维吾尔族鼓吹乐队中的领奏乐器。

图3-12 巴拉曼

巴拉曼,又叫"皮皮",为通体以芦苇制作的竖吹管乐器。有的将上端压成扁平或插入双簧音哨,也有的在上端吹孔下方嵌以单簧哨片吹之发声。管身开音为八个,吹奏方法与苏呐依相近,常规音域为 $c^1—f^2$,音色浑厚、深情且偏于苍凉,是维吾尔族最有特色的吹管乐器。遗憾的是近年来继承此乐器者甚少,巴拉曼正面临失传的危险。

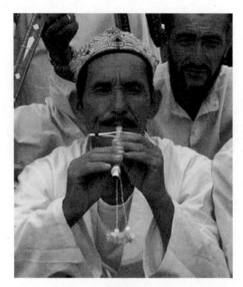

图3-13 吹奏巴拉曼

苛希乃依是巴拉曼的变体,由两支苇管并制而成,现在已极少见到。

卡呐依,又称"乃来",为一种钢制长号筒。因无音孔而只能吹出自然泛音,故仅用于节日、礼仪等群众性的热烈场面以渲染气氛。

雀拉,与陶埙相近,以泥土捏就烧制而成。形制为中空半蛋形,吹口旁有两只弯角用作装饰,前壁开倒"品"字音孔两个。以前在茫茫戈壁上放牧的孩童常吹奏之以驱散孤独寂寞,现在已极少见到。

色匹尔奴肉孜,即"贝"(海螺)。曾被宗教活动用作法器,现已极少见到。

2.弦鸣类乐器

独它尔,名称源于波斯语,为"二弦"之意。硕大的半瓢状音箱后壁以桑木薄条胶接而成,上蒙木质薄板。琴杆偏长,上以丝弦缠成品位17个。两个弦柱各位于琴杆正面及左侧面。琴码置于面板下部,上开圆形音孔若干。常规定弦有 gd^1(民间艺人谓"定小弦")及 ad^1(民间艺人谓"定大弦")两种,常规音域为 g(或 a)—a^2。演奏时以右手指拨丝弦发声,左手按品位改变音高。独它尔在维吾尔族民间分布很广,是城乡音乐生活中最常见的乐器,常用于自弹自唱,或参与乐队为歌舞伴奏。著名独奏曲有《夏地亚娜》《林派代》等。

第三章 横贯戈壁瀚海

图 3-14 制作独它尔

弹拨尔,是一种长颈拨弹乐器。共鸣箱为小瓢形,由整块柔木挖槽而成。上蒙薄平木质面板,下部置琴码,中部有新月眉状音孔一对。长颈上丝弦缠成品位 26 个,5 个弦柱置于琴柄正面和左侧面。有钢丝弦 5 根分为 3 组:右侧并列的两根是主奏弦,中间一根和左侧并列的两根是伴奏弦。常规定弦有 gd^1g 及 ge^1g 两种,常规音域为 $g—g^3$。演奏时右手执木制、牛角制拨片或一种绑在右手食指上的带尖特制钢丝拨弹弦发声,左手按品位改变音高,左右手都需要比较高超的技术。弹拨尔主要流行在北疆的伊犁及南疆的库尔勒、库车、阿克苏、喀什,东疆的吐鲁番等地区。常在独它尔的伴奏下独奏,也常用作木卡姆、达斯坦及其他歌、舞的伴奏和乐队合奏。著名独奏曲有《艾介姆》《你的天上有没有月亮》等。

热瓦甫,是一种横抱拨弹的弦鸣乐器。全疆各维吾尔族人聚居地都有流传但形制各异。喀什热瓦甫(或称"南疆热瓦甫""民间热瓦甫")主要流行于南疆喀什、阿图什地区。半球形共鸣箱由整块桑木挖槽而成,上蒙驴、羊或蟒皮。琴柄与音箱连接部位两侧有一对羊角形饰物,保留着游牧生活的痕迹。细长的琴柄上以丝弦缠品 20 余个,5 至 7 个琴柱分置于向

图 3-15 演奏热瓦甫

后弯曲的琴颈两侧。常规定弦为($^\#$FB)EAdgc1,常规音域为 g—d^3。演奏时右手执木质、牛角或塑料薄板制成的拨片弹拨发声,左手按品位改变音高,左右手都需要较高的技巧。喀什热瓦甫是伴奏苛夏克的主要乐器,也经常参加乐队为歌、舞伴奏及进行器乐演奏。著名独奏曲有《夏地亚娜》《亚鲁》等。北疆热瓦甫(又称"改良热瓦甫")是在喀什热瓦甫的基础上改良而成的,主要流行于北疆伊犁地区,并为全疆各地、县专业歌舞团体普遍使用。共鸣箱为稍大的半球形,后壁用薄木板粘拼而成,上蒙驴、羊或蟒皮。琴柄上镶金属条作饰品,五根钢丝质弦为三组,左侧一根一组,中间和右侧都以两根为一组。常规定弦为 dad^1 或 dgd^1,常规音域为 d—d^3。常参加乐队为歌、舞伴奏或表演器乐合奏。流行于刀朗地区的刀朗热瓦甫与流行于东疆哈密地区的哈密热瓦甫的形制基本相同,可以看作是维吾尔族各种热瓦甫的雏形。扁平的半瓢状共鸣箱由整板木料挖槽而成,上蒙羊或驴皮。上窄下宽的琴柄上无品位,三根钢丝主奏弦的弦柱分置于曲颈两侧,7 至 12 根钢丝共鸣弦的弦轴置于琴柄左侧。常规定弦共鸣弦为 agfedcG,主奏弦为 cdg,音域为 C—g^2。演奏时右手执木头或牛角制拨片弹弦发声,左手按弦改变音高。刀朗热瓦甫与哈密热瓦甫分别主要用于《刀郎木卡姆》《哈密木卡姆》及当地其他歌舞的伴奏。阿尔金山及

东部昆仑山腹地维吾尔族民间流行的牧羊人热瓦甫（或称"塔合其热瓦甫"，意为"山里人热瓦甫"）的形制与刀朗热瓦甫相仿，唯主奏弦以羊肠制作且没有共鸣弦，主要用作苛夏克及当地歌舞曲的伴奏。

图 3－16　维吾尔族老艺人弹卡龙

卡龙，为又一类型的拨弦乐器。通体用桑木制作，音箱呈半梯形，前宽后窄，左曲右直，左边装两层棱形弦柱。音箱面板左侧有一排琴枕，琴枕右边是一条固定琴码，两根一组的琴弦经过琴码到右边的弦柱。卡龙有 16 至 18 组钢丝琴弦，定弦以各种调式的自然音阶为主，具体随乐曲的乐调而定。演奏时右手执木头或牛角制拨片弹弦发声，左手执古希塔特（一种金属制的揉音器）在被奏弦上做吟、压、揉、滑等各种装饰。卡龙曾广泛流行于南疆喀什、和田及刀朗地区，主要用作大型古典套曲《十二木卡姆》及《刀朗木卡姆》的伴奏。近年因后继乏人而濒于失传。

洪卡，疑为箜篌的对音。现已失传，但在距伊宁市不远的哈萨克斯坦潘菲洛夫（原称叶尔肯特）维吾尔族地区清真大寺展览室中有实物陈列。该寺建于 1887 年，可见在一百多年前维吾尔族民间尚有此乐器流传，形制与古代弓形箜篌相近：两根木制琴杆约成 45 度锐角，之间挂数十根钢弦弹以发声。

萨它尔，是形制与弹拨尔相似的一种弓弦乐器。张钢丝主奏弦一根，

共鸣弦 8 至 12 根不等。萨它尔是《十二木卡姆》的主要伴奏乐器。主奏弦的常规定弦为 C^1，共鸣弦的定弦据不同的木卡姆而定。它音域宽广，具有很强的表现力，但因其音色特殊而很难参加乐队表演。

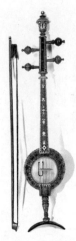

图 3-17 艾捷克

艾捷克，为近代维吾尔族使用最频的一种弓弦乐器，亦有多种不同形制。刀郎艾捷克是维吾尔族艾捷克的雏形。它主要流传于刀郎地区，为《刀郎木卡姆》与当地的其他歌舞伴奏。半球形的共鸣箱以整块红柳根挖就，上蒙马皮或驴皮，琴杆以苹果木制作，一般有主奏弦两条，在主奏弦的弦柱下另设有共鸣弦若干。演奏时右手执弓擦弦发音，左手按弦改变音高。由于只用一个把位，民间艺人常用"泛音超奏"的办法来扩展音域。现在维吾尔族专业或半专业民族乐队中使用的改良艾捷克以上述艾捷克为基础改良而成。共鸣箱仍为半球形，但后壁由薄板粘接，上蒙木质面板，共鸣箱内另张皮质共鸣膜，以长足琴码与共鸣箱面板、琴弦相连。指板上窄下宽，四根弦柱分置于琴颈两侧。四根金属弦的定弦为 g、d^1、a、e^2。音量和演奏技术都有了极大扩展。

只流行于东疆哈密地区的哈密艾捷克又称"哈密胡琴"，是一种带共鸣弦的二胡。筒状共鸣箱以金属制作，正面蒙驴皮或山羊皮，背面敞口。二根主奏弦的常规定弦为 d^1、a^1，六根共鸣弦分为三组，常规定弦分别为 d、g、a。艾捷克主要用来为《哈密木卡姆》及当地其他歌舞曲伴奏。

3.膜鸣类乐器

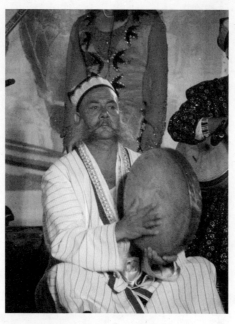

图3-18 打手鼓

达甫,汉语称"手鼓",是维吾尔族最重要的打击乐器。用桑木作框,蒙驴皮或山羊皮、蟒皮,框里边缘装小铁环若干。演奏时分别以左右手击鼓边及鼓中发出不同音高以表现节奏。有大、中、小三种不同形制。大手鼓为民间巫师"巴克希"做法时所用,音色沉闷;中手鼓为专业及半专业民族乐队所常用,可参加合奏及为歌舞伴奏;小手鼓又称"乃额曼其达甫",为南疆《十二木卡姆》《刀郎木卡姆》及各种歌舞曲必不可少的伴奏乐器。

纳格拉鼓,体大者又叫"冬巴克",俗称"铁鼓",因其桶状鼓身乃铸铁制就。上蒙驴皮或牛皮,常以不同大小的两只配对使用。以木棍击敲,借两只鼓音高的不同击出节奏。它音量宏大,常在欢乐的节日或喜庆婚礼之中与苏呐依合奏,或为盛大的群众性歌舞伴奏,时常以大小悬殊的七八只铁鼓为一组合作演奏。

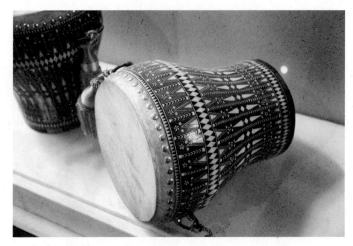

图 3-19 纳格拉鼓

4.体鸣类乐器

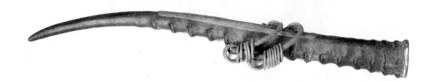

图 3-20 沙巴依

沙巴依,以野山羊角或并置的两根木棍为把,上饰大小铁环。演奏时手握木把的下部做有节奏的摇动,利用铁环与木把的碰击发音。常用作麦西热甫(一种歌舞曲)乐曲的伴奏,还是阿希克(伊斯兰教中的一种托钵僧)和巴克希们常用的乐器。也可用来为苛夏克及埃提西希伴奏。

塔希,汉语称作"石片",为两对坚硬的鹅卵石片或铁片。两手各握一对,用掌、指操纵碰击发声。

苛削克,汉语称作"木匙",为两只木制小匙。以右手握匙柄,同样以掌、指操纵碰击发声。

塔希和苛削克都常常被用于作为欢乐的《麦西热甫》歌舞曲及苛夏克、埃提西希的伴奏。

锵锵,即大锣。曾被用作宗教活动法器,现已极少见到。

阿合孜库布孜，即口弦。有铁制与木制两种，与其他民族的口弦相同。现在维吾尔族民间已非常罕见。

从上述介绍中可看出，维吾尔族乐器中以打击、弹拨两组乐器数量最多、分布最广、使用最频。这是由维吾尔族音乐艺术与舞蹈艺术不可分割这一特性所决定的。打击乐器、弹拨乐器最善于演奏不同舞蹈所需要的各种节奏型。吹奏乐器中以发音洪亮的苏呐依最为常用，这也是由群众性舞蹈场面需要而致。

除各种乐器的独奏外，维吾尔族乐器有着各种不同的组合方式，现择其要者介绍一二。

（1）维吾尔族鼓吹乐队。由一至二支苏呐依、一或几对纳格拉组成。规模庞大者常加用卡纳衣和冬巴克，这是维吾尔族民间最常见的一种乐队组成形式。在欢乐的节日、婚礼、朝拜圣裔"麻札"（即陵墓）的宗教活动、演出达瓦孜（维吾尔族民间杂技——走大绳）的广场都可见到其踪影。热烈红火的乐曲增加了欢乐和喜庆的气氛，把每个人的热情都点燃，从而情不自禁投入舞蹈的海洋。各地的鼓吹乐都有不同的套曲，其中以《伊犁鼓吹套曲》最为完整，共包括以下十二套鼓吹乐曲：赛乃姆，苟希赛乃姆，木夏乌热克，赛尔孕，于兰，古丽姆，鲁克沙尔，鲁克沙尔古丽，赛海力亚尔，夏地亚娜，库尔开姆，拉克。

每套鼓吹乐由三至六首乐曲组成，其结构为：引子－若干乐曲－结尾。引子由苏呐依独奏，音乐采用散板节奏。其后的每首乐曲都有基本节奏贯穿。纳格拉其即以这个节奏型来加花击敲。

（2）维吾尔族《木卡姆》乐队。主要以各种不同的组合来为不同的《木卡姆》伴奏：南疆、吐鲁番及伊犁地区等以沙塔尔、弹拨尔、锵锵、达甫等乐器的组合来伴奏《十二木卡姆》及《吐鲁番木姆》；刀郎地区以卡龙、刀郎热瓦甫、刀郎艾捷克、达甫等乐器的组合伴奏《刀郎木卡姆》；哈密地区以哈密艾捷克、哈密热瓦甫、锵锵、达甫等乐器的组合伴奏《哈密木卡姆》。

（3）维吾尔族麦西热甫乐队。主要为各种麦西热甫伴奏，也可见于婚礼庆典。各地的组合也有所不同。常用的乐器有弹拨尔、热瓦甫、艾捷克、达甫等。

（4）半专业化或专业化的维吾尔族小乐队。常由乃依、苏呐依、弹拨

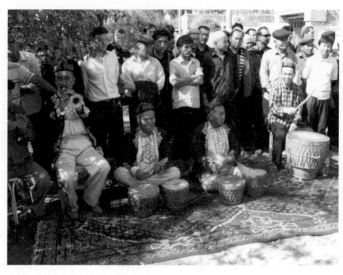

图 3-21　鼓吹乐队

尔、独它尔、热瓦甫、锵锵、艾捷克、达甫、纳格拉、沙巴依、塔希或其中的一部分乐器组成,可为歌唱与舞蹈伴奏,亦可演出传统的器乐小合奏曲目。其中著名的有历代民间音乐家所创作、后又继续发展而成的独立器乐曲,如《塔什瓦依》《夏地亚娜》,以及《十二木卡姆》中每个段落的间奏曲,如《且皮亚特太孜买尔胡勒》("买尔胡勒"即"间奏曲"之意)等。这些乐曲被搬上舞台后,不但受到了新疆和全国各民族观众、听众的热烈欢迎,而且名扬四海,为整个中华民族争得了荣誉。

形形色色的麦西热甫

新疆是举世闻名的"歌舞之乡",维吾尔族更是一个能歌善舞的民族。的确,乐舞并重、歌舞难分是维吾尔族传统音乐的一个重要特征。联系到史籍记载《浑脱》(即《苏幕遮》)《胡旋》《胡腾》《拓枝》《绿腰》《钵头》(又称《代面》)等西域著名乐舞都源于龟兹或是以龟兹为中介传入中原的事实,这种乐舞并重、歌舞难分的特点可能正是与古代西域乐舞一脉相承的遗传因素。

先让我们沿着历史长河的流向择要钩稽出与西域乐舞有关的史料和文人骚客的咏叹。

唐代段成式所撰《酉阳杂俎》云:"龟兹国,元日斗牛、马、驼,为戏七日,观胜负,以占一年羊、马减耗繁息也。婆罗遮,并服狗头猴面,男女无昼夜歌舞。八月十五日,行像及透索为戏。"

图 3-22 龟兹舍利盒

20世纪初日本大谷光瑞探险队在库车东北23千米处的苏巴什古寺(龟兹名寺昭怙厘佛寺遗址)掘得一个成物于公元7世纪的舍利盒,其四壁所绘的精美乐舞图像恰与上述记载相仿:乐舞图以一男一女手持舞旄为先导,向右依次为6个手牵手相连的舞蹈者,随之一位舞棍的独舞者。紧接着是一组乐队,最后又是一个持棍的独舞者,并有3位儿童围绕其身。舞蹈者均身着甲胄般彩色舞服,头戴各种面具。乐队中出现的乐器有大鼓、竖箜篌、凤首箜篌、排箫、鼗鼓、鸡娄鼓、铜角7件,可被视作上述记载的物证。

元太宗朝中书令耶律楚材曾亲临西域,撰写了大量与西域有关的诗文。其中《戏作二首》道:"歌姝窈窕髯遮口,舞妓轻盈眼放光。"

明大学士曾在其所作《陈员郎奉使西域周寺副席中》中写下"舞女争呈于阗妆,歌舞尽协龟兹谱"的诗句。

清代名才子纪晓岚曾谪戍乌鲁木齐两载,遗作《乌鲁木齐杂诗》多达

160首。在其"自序"中就发出了"古来声教不及者,今已为耕凿弦诵之乡,歌舞游冶之地"的感慨。清代另一位侍读学士、《西域图志》的承修者之一褚延璋也以诗文记录了当时维吾尔族仍保持着喜爱歌舞习俗的事实:"一片氍毹选舞场,娉婷儿女上双双。铜琶独怪关朝汉,能和娇娃白玉腔(自注:回俗无戏而有曲。古称西城喜歌舞而并善,今之盛行者回围浪,男女皆习之,视为正业……合卺之日,新郎新妇,有围浪之礼……每曲,男女各一,舞于氍毯之上。歌声节奏。身手相应。旁坐数人,调鼓板弦索以合之。粗莽硕大者流,手拨铜琶,亦能随声而和。王府暨伯克家,皆喜为之。部民男女拥集,为应差事。一曲方终,一双又上。有缓歌慢舞之致。调颇多,大都儿女之情,镠铆格磔,顾曲匪易)。"这里的"围浪"应是维吾尔语"玩吧"("跳吧")的音译。

　　这段记载和现代维吾尔民间流传的双人歌舞或邀舞的情况几乎完全一致。请看:乐手们坐在舞蹈中心场地的一旁,边奏乐边随舞者以一男一女为组轮流上场,在歌手的伴奏中缓慢舒展地起舞。一曲终了,另一对男女接踵而上。

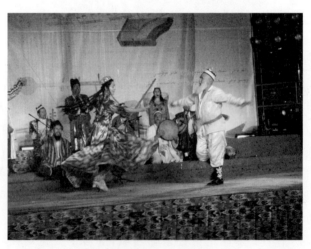

图3-23　双人歌舞

　　双人歌舞维吾尔语称作"来派尔"。其特点是表演者歌舞并举,并杂有插科打诨及各种形体动作。这是一种他娱性较强的歌舞形式,因此在民间并不常见,倒是在专业或半专业的歌舞晚会中时而能见到双人歌舞

或单人歌舞(亦称"来派尔")的保留节目。

邀舞与双人歌舞相反,歌者不舞,舞者不歌,这也是大部分维吾尔族歌舞艺术的特征。此时,奏乐和歌唱都由半专业化的艺人们——俗称"乃额曼其来尔"担任。大部分群众则在这歌乐声中轮流相邀起舞。这种歌舞形式具有强烈的自娱性,因而深受群众欢迎。

新疆各地维吾尔族聚居地区不同的赛乃姆和麦西热甫(在吐鲁番地区亦称"米力斯")都属于这一类为群众性邀舞伴奏的集体歌舞曲。它们统称为"埃尔乃额曼"(意为"民间较长大的歌舞曲")。

那孜尔孔和萨玛等是"埃尔乃额曼"中极有个性的歌舞曲,只在特定地区流传,那孜尔扎以吐鲁番地区为中心,向东延播至哈密,向西延播至库车,是一种为诙谐、风趣的表演伴奏的歌舞曲。"萨满"舞姿粗犷,可能是远古萨玛教艺术的遗存,乐曲节奏多用混合节拍,主要流行于新疆南部以喀什为中心的地区。库车地区流行的阿拉末台舞是一种表现以口叼花或叼帕的技巧舞,伊犁地区流行的汇别尔经与那孜尔孔类似,都能把群众性歌舞晚会的气氛推向高潮。

在南疆各地,还可见到面具舞和模拟动物舞的遗存。为其伴奏的乐曲都非常简单,有的甚至只是以极简单的打击乐器所奏基本节奏型的无数次反复。

舞蹈者的步伐与歌舞曲中贯穿的基本节奏型密切相关。维吾尔族歌舞音乐中的主要节奏型有来派尔、麦西热甫、阿图什、赛乃姆、大赛勒克、怕西露、太喀特、且克特曼、夏地亚娜、萨玛节、赛勒克、萨玛、那孜尔孔等。

这些节奏型有两个特点:(1)绝大部分节奏型的节奏强弱位置与节拍固有的强弱位置不同;(2)有不少节奏型不是以一小节而是以几个小节构成每一个单元。这些节奏既为我们研究维吾尔族传统音乐提供了依据,又在节拍、节奏方面为我们的音乐创作特别是舞蹈音乐创作提供了可借鉴的手段。

各维吾尔族聚居区都常见的(罗布洼地例外)麦西热甫晚会是熔上述各种民间歌舞于一炉的群众性娱乐形式。在没有其他娱乐活动的漫长历史岁月,麦西热甫即是庆贺成功、表达喜悦的最有效的活动形式。同时,很早就已经在塔里木盆地形成的聚居生活方式又使麦西热甫式群众歌舞

活动得以流传和发展。

维吾尔族民间有着名目繁多的麦西热甫,如丰收麦西热甫、节日麦西热甫、婚礼麦西热甫、迎宾麦西热甫、郊游麦西热甫(即赛依来麦西热甫)、迎春麦西热甫、青苗麦西热甫(即柯克麦西热甫)等。十分明显,这些名目都和人们所从事的生活劳动及加强人与人之间的团结、协作有关。

每一次正规的麦西热甫晚会都要推举一个"依给提比西"来主持,并有几个名誉上的"伯克"(旧时维吾尔族聚居地区的一种官职)、"衙役"负责裁决可能发生的纠纷和维持秩序,围成一圈的与会者俨然进入了一个小型的临时社会。

各地的麦西热甫几乎都以一个乃额曼其气息悠长的散板歌唱开始。这些散板可以是流传于各地不同木卡姆的散板序唱部分,也可以是与此类似的散板民歌。这种歌唱明显地起着召集群众、宣布晚会开始及要求参加者肃静的作用,之后,歌唱与器乐演奏相间的音乐由慢渐快展开。与会的男女老幼陆续进入圈中空地随着音乐的节奏婀娜起舞。舞者可一人独跳,亦可邀请合适的伴侣对跳。在哈密地区举行的麦西热甫上,入圈舞者要手持花朵,直到邀请他人入场时才将花朵递交给被邀者,这种形式和唐代流行的"花枝令"十分相近。

图 3-24 老人独舞

一轮舞毕,依给提比西便开始主持游戏,这正为乃额曼其来尔提供了稍事休息的机会。各地麦西热甫上举行的游戏稍有不同。一般的有敬茶、递鼓、打鞭、对诗、猜谜、模仿、讲故事、说笑话等,还可间有苛夏克演唱、埃提希西表演。敬茶、递鼓往往由一男一女进行,实由男女表达爱慕之情发展而来。打鞭又称"呆尔戏",人们把腰带拧成棒状,称为"呆尔",参加游戏的双方同时边转圈边用呆尔鞭打对方的后背,是一种敏捷比赛。模仿的对象可以是动物,也可以是阿凡提等传说中著名的幽默大师或人类的生理缺陷,人们被这些惟妙惟肖的模仿逗得开怀大笑,晚会气氛更加热烈。

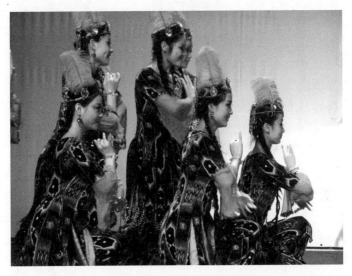

图 3-25 姑娘们的舞蹈

各种游戏既丰富了麦西热甫晚会的色彩,又为人们提供了难得的社交机会,还使参与者增长了知识。经过一段游戏之后,歌舞再次开始。如果发展循环,一般要持续四五个小时人们才依依不舍地离去。

整个麦西热甫的全过程中都有着严格的纪律。对于破坏秩序、扰乱会场者,名誉上的"伯克"都要绳之以法,由"衙役"押到场中受到审问和人们的嘲弄,情节严重的还要判处"劳役"——强迫进行拉磨、劈柴等体力劳动。从这个意义上说,麦西热甫活动又成了陶冶人们心灵的社会学校。

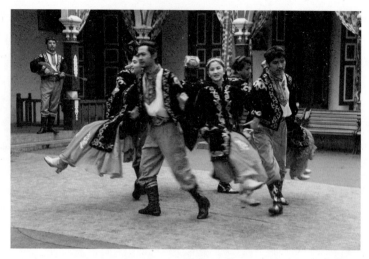

图 3-26 欢乐的青年

在麦西热甫晚会上演唱(奏)的歌(乐)曲比较纷杂。其中有的是各地不同木卡姆的片断,有的是每个地区特有的赛乃姆、米力斯或其他埃尔乃额曼乐曲,也有的是从其他地区传入甚至全疆都已经流行的维吾尔族歌舞曲。每一轮歌舞的乐曲都以从端庄、深情、委婉、优美到高亢、热烈、欢快的顺序组合。乐手们在演唱(奏)时全神贯注,如痴如狂,舞蹈的群众感情充沛,动作专心,甚至达到忘我的境界。正是这些绿洲上经常举行的各种"麦西热甫"才使长期生活在艰辛环境,经历过各种痛苦磨难的维吾尔人饱受创伤的心灵得到宽慰,使他们苦中有乐的精神能够有所寄托,难怪麦西热甫具有如此强大的生命力。

近几十年来,维吾尔族的各种歌舞形式都先后被搬上了专业化的文艺舞台,单人歌舞《美丽》,双人歌舞《达坂城》,集体歌舞《朱拉》《刀郎赛乃姆》《喀什赛乃姆》《伊犁赛乃姆》《丰收麦西热甫》等都已经为全疆甚至全国各族群众所熟悉。2010 年,麦西热甫被联合国教科文组织列入第五批人类非物质文化遗产代表作名录。

名扬四海的维吾尔族木卡姆

木卡姆是维吾尔族的一种综合艺术形式,它包含有器乐、歌舞、说唱等成分。"木卡姆"一词源于阿拉伯语。在阿拉伯音乐学界,对它有"乐音""位置""调式""套曲""即兴演奏的方法"等多种解释。"木卡姆"在维吾尔语中是一个多义词,也指"散板"和"调式"。

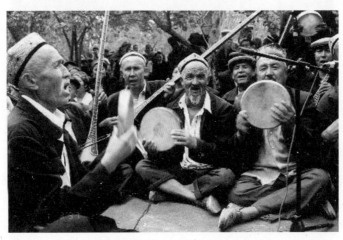

图 3-27 欢乐的木卡姆

木卡姆作为伊斯兰音乐的共同财富,分布的地区很广,种类也很多,阿拉伯、北非、土耳其、印度、塔吉克斯坦和乌兹别克斯坦等国家和地区的传统音乐中都有被称作"木卡姆"(或"玛卡姆""拉格""努巴""多尔")的套曲形式。木卡姆从塔里木盆地穿过中亚、西亚直至地中海南缘都有分布,所有这些地区的"木卡姆"都在丝绸之路经过或到达的地区,木卡姆的分布区也与绿洲分布区相一致。各国、各地区木卡姆在音乐风格上和结构上有很大区别,然而就"木卡姆"的种类和篇幅来说,以中国维吾尔族木卡姆数量最多、形式最完整。因此,维吾尔族木卡姆艺术在 2005 年被联合国教科文组织列入第三批人类口头和非物质文化遗产代表作名录。

作为一种音乐现象,木卡姆是在绿洲文化的背景上形成的。绿洲人

对音乐的特殊爱好,绿洲人长期以来的定居生活,各绿洲城邦国的早期形成及其商业、手工业的高度发达,绿洲在东西文化的对接、交流、融汇中所具有的特殊作用,等等,都为木卡姆套曲的形成创造了条件。

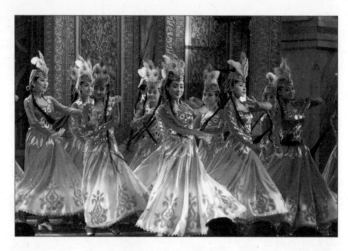

图 3-28　表演穹乃额曼

　　让我们以维吾尔族为例加以说明:出于举行"麦西热甫"等集体性歌舞的需要,各地的民歌被半专业化的歌手们组接成了松散的套曲,由于舞蹈动作和结构的关系,各地的歌舞曲往往都以由慢渐快、由抒情到热烈的组曲或套曲的形式存在。绿洲丝路为塔里木盆地带来了东、西、南、北方各种音乐文化的影响;高度发达的手工业为乐器的发展创造了条件;商业中转站的地位促进了各城邦国经济的发达;迎来送往的需要使民间乐人趋向半专业化、专业化并得到王公、贵胄、富豪、庄园主等一批"恩主"的支持或豢养。因此,早在隋唐时期,龟兹、疏勒、高昌等塔里木主要绿洲上就已经出现了包括歌曲、解曲、舞曲在内的大曲。当代维吾尔族民间流传的最主要的木卡姆——南疆《十二木卡姆》的第一部分"穹乃额曼"恰是"大曲"之意,它的结构又和史籍所载唐代"大曲"的结构基本相同,故可认为当代维吾尔族各种木卡姆是以塔里木绿洲文化和丝路文化为背景,继承"西域大曲"的遗韵发展、演变而来。

　　如果将南疆十二木卡姆的"穹乃额曼"部分与唐代大曲的结构进行比较,就不难发现它们有许多共同之处。如:都是从慢板开始,速度逐渐加快至极

快,然后又以慢板结束;都包含有器乐、歌唱、舞蹈等不同的成分等。

目前新疆各地主要流行下列四种不同的木卡姆:

(1)南疆喀什、和田、库车等大部分地区及北疆伊犁地区流传的《十二木卡姆》。包括《拉克》《且比亚特》《木夏乌热克》《恰尔采》《潘吉尕》《乌扎勒》《埃介姆》《乌夏克》《巴雅特》《纳瓦》《西尕》《依拉克》等十二套,另外还有一套包括叙诵歌曲、器乐间奏曲、歌舞曲的终结性的大型套曲《阿胡且西麦》。每套南疆木卡姆都包括"穹乃额曼""达斯坦"和"麦西热甫"三大部分。"穹乃额曼"由散序、若干首叙诵歌曲、器乐间奏曲及歌舞曲组成,按深沉-明快-热烈的情绪变化逐渐展开。达斯坦部分包括若干首叙事歌曲和器乐间奏曲。麦西热甫部分是若干首节奏不同的歌舞曲的连缀。

据《乐师史》等维吾尔古籍记载,生活在16世纪的叶尔羌汗国王后阿曼尼莎汗为当代《十二木卡姆》的最终形成付出了辛勤的劳动。这位出生在塔克拉玛干边缘的穷苦打柴人的女儿自幼就具有非凡的音乐天分。国王阿不都热西提汗在一次游猎中偶然和她相遇,便为她皎丽的容貌、聪慧的天资所倾倒,将其请入宫内。她和当时著名的乐师喀迪尔汗一起对流散于民间的木卡姆进行了大规模的搜集、整理和规范工作,以新形式组织成了包括穹乃额曼、达斯坦、麦西热甫这三大部分在内的木卡姆形式,这一形式一直留传至今。由此可见,维吾尔族的木卡姆特别是《十二木卡姆》是一种在民间音乐的基础上,经过宫廷乐师加工、整理后又重新"下沉"到民间的古典音乐。

《十二木卡姆》"穹乃额曼"部分叙诵歌曲填唱的大部分歌词出自公元15世纪中亚著名诗人艾里西尔·那瓦依及17世纪至19世纪维吾尔诗人穆罕买提·司的克、毛拉皮拉·宾尼、毛拉·玉素甫之手,许多段落富有哲理性:

> 爱的秘密,问那些离散而迢望的情人,
> 享受的技巧,问那些掌握命运的人。
>
> 爱情不贞,就是命运对我们的注定,
> 欺骗和背叛,问那些缺乏慈爱的人。

时间的辛劳使我们消瘦又倦老,
美丽和力量,问那些正拥有青春的男女。

孤独的滋味,富贵有权者不懂,
穷困的苦楚,流浪者了解得最深。
——《拉克木卡姆散序》中填唱的那瓦依的诗句

"穹乃额曼"部分的歌舞曲及"麦西热甫"部分填唱的大部分是民间歌谣。"达斯坦"部分的唱词则大部分是《艾里甫与赛乃姆》等达斯坦叙事长诗的片断,但每一首唱词之间前后内容并不连贯。

南疆《十二木卡姆》于19世纪传入伊犁,由于各种原因,现在伊犁地区流行的《十二木卡姆》只包括散序、达斯坦和麦西热甫部分,除"散序"外的"穹乃额曼"大部分乐曲全都散落,在个别的曲牌和整个演唱(奏)风格上,与南疆流传的版本相比也有了显著的变化。

南疆《十二木卡姆》被誉为维吾尔族传统音乐之大成,其音乐形态特点自然和本章所介绍的各种维吾尔族传统音乐相同,此处不再赘述。南疆《十二木卡姆》中的每一套在大多数情况下,以一种乐调为基础,亦可见到经过节拍节奏变化的音乐主题的贯穿,经常出现的调的变化及时时插入的新的音乐材料使曲调富于变化。这种重复与变化的巧妙结合保证了大曲结构的严谨。

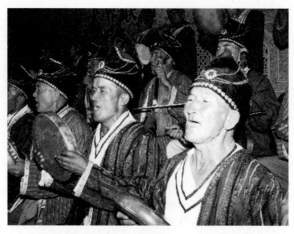

图3-29 刀郎木卡姆

第三章 横贯戈壁瀚海

(2)新疆南部的巴楚、麦盖提一带,居住着被称为"刀郎"的一个维吾尔族部落,这个部落的语言和生活习惯与其他地区维吾尔族有一些区别,他们流行一种《刀郎木卡姆》。

《刀郎木卡姆》又叫《刀郎赛乃姆》,据说原来也有12套,即《比亚宛》《崩比亚宛》《森比亚宛》《胡代克比亚宛》《孜尔比亚宛》《朱拉》《乌兹哈尔》《都朵麦特》《巴雅特》《恰尔伊》《木夏乌热克》《拉克》,现在仅能收集到除《比亚宛》《巴雅特》《恰尔伊》以外的9套。

每套《刀郎木卡姆》包括五个段落,第一段是音调高亢的"散板序唱",第二段是慢板的"且克特曼",第三段是中板的"赛乃姆",第四段是小快板"赛力克斯",最后是快板的"色利玛"。除"散板序唱"外,其余几个段落都属于歌舞曲体裁,建立在一个乐调之上并可见音乐主题贯穿。按慢—中—快的序列组合成套的做法,使我们联想到了南疆《十二木卡姆》中的穹乃额曼部分。

《刀郎木卡姆》中的歌词都是当地民谣,它的曲调高亢、粗犷、豪放,在一定程度上保留着牧猎民族的气息。它使用的音律非常复杂,有时竟出现了以中立音(四分音)作为乐曲终结音的现象。为歌唱伴奏的卡龙、刀郎热瓦甫、刀郎艾捷克无一跟腔,"各自为政"地演奏着能发挥本乐器特色的固定音型,但又和谐地融成了别具一格的复调整体,令人惊叹不已。从整个音乐风格来说,以《刀郎木卡姆》为代表的刀郎地区传统音乐在整个维吾尔族传统音乐中具有鲜明的个性。

(3)流传在东疆哈密地区的《哈密木卡姆》,实际上有19套,因维吾尔族人习惯以"12"为最完整的数字,所以又将它合并成了12套。

《哈密木卡姆》实际上是前面加有不长篇幅散板序唱的当地民间歌舞的连缀。篇幅比南疆流传的《十二木卡姆》要短小得多,歌词大部分是当地民谣。每部《哈密木卡姆》的曲调不一定建立在一种乐调上,也较少见到一个音乐主题贯穿于一部《哈密木卡姆》的始终。在乐调、节拍、节奏等音乐形态方面,其特点和当地各种传统音乐相同:可以较多地见到与我国北方游牧民族及部分汉族地区相同的五声调式,较少变化半音和四分音、活音。节拍、节奏比较简单,结构方整而偏短小,旋律质朴。

(4)流行于东疆的吐鲁番地区的《吐鲁番木卡姆》,原来可能也有12

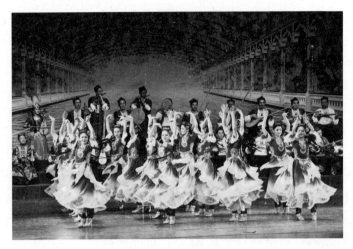

图 3-30 哈密木卡姆

套,目前收集到的只有 9 套:《拉克》《且比亚特》《木夏乌热克》《恰尔尕》《潘吉尕》《乌夏克》《巴雅特》《纳瓦》《萨巴》。其规范结构是:散板序唱(或称"艾再勒")→巴希且克特→亚朗且克特→苛希冬→朱罗→赛勒开。

除"散板序"唱外,其余各段均为蕴有基本节奏型的歌舞曲。每套《吐鲁番木卡姆》演唱完毕,歌手们又紧接着演唱本地零星民间歌舞曲的习惯,最后,又往往以诙谐、风趣的"那孜尔孔"把气氛推向高潮。

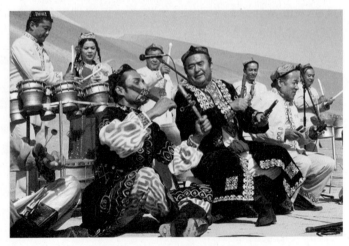

图 3-31 吐鲁番木卡姆

《吐鲁番木卡姆》的歌词大部分也是当地民谣,在结构或其他音乐形态方面,可以说处于南疆流传的《十二木卡姆》和《哈密木卡姆》之间。这当然与吐鲁番既和哈密同属东疆,又和南疆接壤的地理位置有关。

哈密和吐鲁番分别为唐代伊州及高昌故地,目前较为完整地保存着《吐鲁番木卡姆》的鄯善县鲁克沁乡又被历史学家们认为是汉代重镇柳中的所在地(有的学者甚至认为"鲁克沁"和"柳中"有着对音关系),元代以后,哈密和鲁克沁又都是王爷府的所在地。因此,对于《哈密木卡姆》和《吐鲁番木卡姆》的进一步收集、研究就具有特别重要的意义。

图 3-32　吐鲁番木卡姆中的面具舞

近年来,新疆维吾尔自治区已成立了专门的木卡姆表演团体和研究机构,而且建设了许多木卡姆传承中心。一大批年轻音乐家和舞蹈家为使这些具有悠久历史的古典套曲重放光华而刻苦地努力着,相信随着我国和世界各国、各民族文化交流的进一步发展,维吾尔族木卡姆将会赢得更多的观众,中华民族的这朵乐坛奇葩将在世界音乐之林中大放异彩。

第四章 越葱岭 跨河中

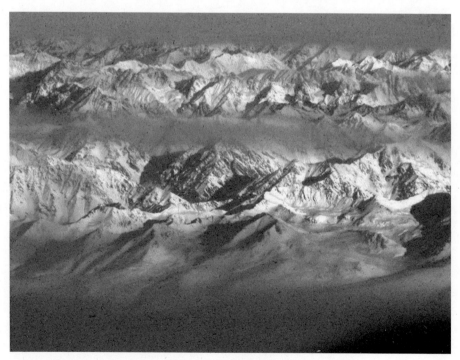

天 山

西部天山之声——柯尔克孜传统音乐

在唐代的敦煌壁画上,经常出现反弹琵琶的画像。看到这些画像,人们不禁会问:反弹琵琶是画家为了造型的需要而进行的虚构,还是当时一种真实的演奏技法?

我们觉得后者的可能性更大,即当时确实有这样一种弹奏的方法。有两个原因促使我们这样设想:一是因为琵琶源于西域,而今天柯尔克孜族的弹拨乐器库姆孜就是可以反弹的;二是据说在20世纪上半叶,著名民间艺人阿炳在卖艺时也曾反弹过琵琶,可见汉族民间过去也有过这种弹法。

库姆孜多变的节奏犹如骏马奔驰的步伐,韵味十足的曲调又似醇香醉人的奶酒。这种乐器的演奏技巧包括右手的扫、弹、勾、拨,左手的吟、揉、滑、颤,而且乐器可以忽而放在头上,忽而放在脚下;忽而放在胸前,忽而放在背后;忽而正弹,忽而反拨;忽而竖弹,忽而横奏。动作飞速变幻,音调奔放流畅,真使人心醉神迷,耳目一新。

图 4-1　反弹库姆孜

第四章 越葱岭 跨河中

柯尔克孜族居住在自古称"葱岭"的天山西部,这是一个跨界居住的民族,除我国外,在中亚吉尔吉斯斯坦、哈萨克斯坦、乌兹别克斯坦、塔吉克斯坦和阿富汗等国也有居住,在我国居住的称为"柯尔克孜族",为和在国外居住的同一民族相区别,汉文中将国外的柯尔克孜族译为"吉尔吉斯"。

柯尔克孜族的祖先被我国汉代的文献称作"坚昆",游牧于今叶尼赛河上游,汉初曾臣服匈奴。魏晋间称"结骨",唐称"黠戛斯",主要从事畜牧,兼营农业和狩猎。唐贞观二十二年(648)内附,唐以其地为坚昆都督府。约公元10至12世纪,大量黠戛斯人移至天山西部地区(即我国新疆克孜勒苏自治州的阿合奇乌恰、阿克陶各县和今天吉尔吉斯斯坦的伊塞克湖以南、以西至帕米尔一带),经过与当地土著居民的融合,形成了柯尔克孜族。

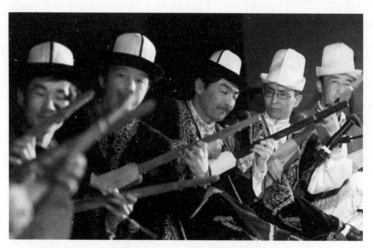

图4-2 库姆孜弹唱

中国的柯尔克孜族有14万1千多人,使用着属阿尔泰语系突厥语族的柯尔克孜语言和以阿拉伯字母为基础的本民族文字。中亚等国的吉尔吉斯人约有200万,语言与我国柯尔克孜语相同,文字已改为以斯拉夫字母为基础。柯尔克孜是以畜牧为主要生产方式的草原民族,普遍信仰伊斯兰教。

柯尔克孜住在大草原,
高山顶上美丽的大草原,
马奶当酒奶当茶,
牧放的羊群连着蓝天。

柯尔克孜是些好客的人,
对那远方来客最尊敬,
来吧尝尝羊羔肉,
马奶酒喝着能暖你的心。

——张纬译

这是一首柯尔克孜族民歌的歌词,它唱出了柯尔克孜人博大的胸怀、豪迈的性格和好客的风习。巍峨的天山和辽阔的草原造就了他们的性格,宽阔了他们的胸怀。好客的习俗与近千年来居住在丝绸之路关隘要冲的地理位置可能是很有关系的。

图 4-3　演唱民歌

乐观诙谐的性格使得柯尔克孜族传统音乐的旋律简洁、明快,节奏轻松、活泼。它们大都以自然七声音阶为基础,乐曲结音以 la、do、sol 三者居多,结束音为 re、si 的亦可见到。结音的下方五度音在旋律中起着与上方五度音同样重要的作用。部分歌(乐)曲音阶因变化音或四分音的出现

趋于复杂,向我们显示出古代民族融合给传统音乐带来的影响。如在柯尔克孜族民歌《戴起你的银镯子》中可以看到中立三度的因素,它的音阶为 la、do、re、mi、fa、la,其中的 do 是微升音。上面说过的民歌《柯尔克孜人住在大草原》所用的音阶更为复杂,有 mi、fa、#sol、la、si、do、#do、re、#re、mi,其中既有 do、re,又有升 do 和升 re,表现出波斯—阿拉伯音乐体系的强烈影响。

旋律向下属方向的运动使得乐曲中较为经常地出现降 si,这与中亚另一个主要草原民族——哈萨克族传统音乐中的情况很相似。

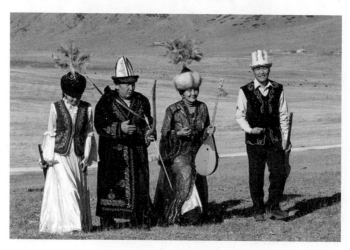

图 4-4　民间艺人

柯尔克孜族传统音乐的节拍变换比较自由。整首歌(乐)曲采用一种节拍从头至尾不变的情况极为少见,而是经常在四二拍与四三拍的旋律进行中,偶尔插入一至数小节其他节拍,或采用各种混合节拍。如民歌《我的驼羔哈拉古力》采用的就是由八七拍、八六拍、八五拍和四二拍组成的混合节拍。库姆孜独奏曲还可能因为独奏者的即兴创作构成更复杂的不规则节拍。这种即兴变化的不规则的节拍,似与草原辽阔、驰骋马上的生活习俗有关,也给柯尔克孜族传统音乐增添了许多色彩。

图4-5 弹起我的库姆孜

柯尔克孜族传统音乐分为民间音乐和宗教音乐两大类。其民间音乐又由民间歌曲、民间器乐曲及民间说唱音乐共同构成。

和其他民族一样,柯尔克孜族民间歌曲也有爱情歌、劳动歌、习俗歌、嘲讽歌、故事歌等各种题材。爱情歌在民歌中占有最多的数量。嫁女歌、婚礼歌、哭丧歌、摇篮曲等习俗歌则与柯尔克孜族人生活的各个侧面有着千丝万缕的联系。劳动歌大都与其所从事的主要生产方式——畜牧有关。如《白克白凯》就是守夜的牧羊人围着篝火唱的歌。嘲讽歌的对象可以是上层阶级,也可以是有着某种陋习的伙伴甚至亲人。这类歌曲的经常出现当然和柯尔克孜人风趣、诙谐的性格有关。故事歌唱的大都是民间流行的一些生动的传说。

柯尔克孜族有着说唱叙事诗(即达斯坦)和史诗的传统。著名的叙事诗有《库尔曼别克》《艾尔扎西吐克》《艾尔塔毕勒迪》等;规模宏大的史诗《玛纳斯》在全世界享有盛名。

《玛纳斯》是一部规模宏伟、色彩绚丽的民间英雄史诗。共有八部,长20多万行。它通过动人的情节和优美的语言,生动地描绘了玛纳斯一家八代英雄的生活业绩。主要反映了历史上柯尔克孜族人民反抗异族奴役

图 4-6　演唱史诗《玛纳斯》

的斗争,表现了他们争取自由、渴望幸福生活的理想和愿望。《玛纳斯》的歌词严谨,是一种格律诗,每段有四行的,也有多行的,每行 7 或 8 个音节,押脚韵,有一部分也押头韵、腰韵。专门演唱《玛纳斯》的民间艺人,柯尔克孜语叫"玛纳斯其",演唱时不用乐器伴奏。《玛纳斯》不仅是一部珍贵的民间音乐遗产,也是研究柯尔克孜族历史、民俗、语言、宗教和文学的重要材料。下面是史诗开头的部分:

谱例一

玛　纳　斯

柯尔克孜族史诗

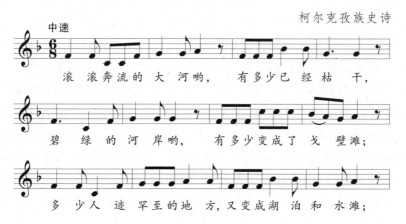

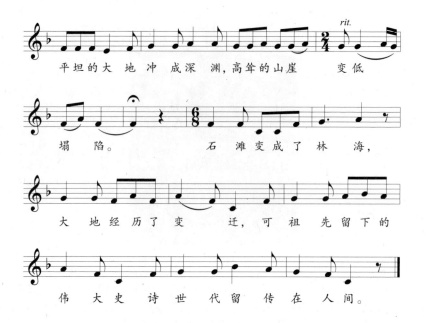

　　《玛纳斯》不仅是中国柯尔克孜族的,也是全人类的重要文化遗产,2009年,它被联合国教科文组织批准列入第四批人类非物质文化遗产代表作名录。

　　柯尔克孜族民间歌曲及民间说唱音乐的唱词大都为格律诗,每段多为4行,每行多为7或8个音节,押头韵和脚韵,少数的还要押中韵。这些特点都和11世纪诗人穆合默特·喀什噶尔所撰《突厥语大词典》中记录的突厥语诗歌相一致,说明现代柯尔克孜的诗歌和古代突厥语诗歌有着密切的联系。经常运用的生活比喻则使唱词具有更强的感染力。

　　柯尔克孜族民间乐器首推库姆孜。这是一种通体以木料制成的弹拨乐器。音箱由整块木料挖槽而成,呈切开的葫芦状,上蒙木质面板。琴杆为细长的指板,无品,三个琴柱置于一侧,张羊肠弦或丝弦三条,四度或五度定弦。常规定弦为 g、d^1、g 或 g、d^1、a,常规音或为 $g—c^2$,弹奏时左手指按弦,可奏出旋律及二、三、四、五、六度各种和音。右手拇指、食指弹拨琴弦发声,也可以食、中、无名、小四指轮奏或食指向内捻抹。双手都需要较高超的技巧,还可做类似于反弹琵琶的各种形态的演奏表演。库姆孜多用于自弹自唱,也有许多包括生动故事内容的标题性独奏或齐奏乐曲如

第四章　越葱岭　跨河中

《并肩的野马》等。

关于库姆孜的源出，民间有这样一个生动的传说：在那很久很久以前，有一位年轻的牧羊人只身在草原上放牧，饱尝孤独之苦。有一次雷电击中树木，引起了一场森林大火，许多野兽都被烧死。山火熄灭后，野兽的肠子挂在枯焦的树木上，徐风吹过，嗡嗡作响。被烧空的树干也随着呼啸的山风发出美妙的音乐。牧羊人见后受到启发，砍来树木，挖成中空的音箱，蒙上面板，张上羊肠弦弹出了悦耳的音乐。这便是世上第一把库姆孜。库姆孜为草原牧人解除孤独与烦闷，成了柯尔克孜人最好的伙伴。

库姆孜在汉文史籍中有过各种不同的译名，如"火不思""浑不似""胡拨四""虎拨思""琥珀词""好必斯"等。后汉刘熙《释名·释乐器》中记载："枇杷本出于胡中，马上所奏也。推手前曰枇，引手却曰杷，象其鼓时，因以为名也。"汉时所谓"胡"，是对古代漠北草原上各游牧民族的统称。由此可知，当时我国北方少数民族中，已存在着一种以手指上下弹拨的乐器。但"枇杷"一词，显然是汉族人据少数民族的名称及其演奏技法而取的称谓。至于宋俞琰《席上腐谈》所记"王昭君琵琶坏，使胡人重造，而其形小。昭君笑曰浑不似，今讹为胡拨四"，就绝对是后人望文生义编造之说了。

德国考古学家勒柯克 1905 年在新疆吐鲁番西交河古城曾挖得一幅绘有儿童手持火不思弹奏的图画，据考古鉴定，该画绘制年代不晚于公元 9 世纪初，说明这种乐器是由维吾尔族的先世回纥人传至吐鲁番盆地的。

柯尔克孜人的先世和回纥人都源于漠北，世居北方草原的蒙古人也有过使用火不思的历史。可见这是我国北方游牧民族共同使用的一种乐器。随着历史的变迁，各民族的乐器在形制上都有了一些变异，但库姆孜、冬不拉(哈萨克族弹拨乐器，详见下章介绍)应该说是同祖同族，都是适合于草原民族"马上所奏"的弹拨乐器。

另外，哈萨克人将一种拉弦乐器称作"库布孜"，柯尔克孜、维吾尔人将口弦称作"乌合孜库姆孜"，意为"以口吹奏的琴"，塔吉克人更直接地把口弦称作库姆孜，可见这一词汇原来是对能奏出音乐之器的泛指，亦可意译为"琴"，其后才逐渐成为特定的弹拨乐器的名称。

明沈宠绥《度曲须知》中有"北调"使用浑不似作为伴奏乐器的记载，

清初陆次云《园园记》又记述"西调"伴奏乐器中有"琥珀",说明明清时这种乐器还曾在汉族北方戏曲音乐中加以运用。

生活在我国云南丽江地区的纳西族弹拨乐器色古笃,构造与库姆孜极为相似(唯张四弦),相传乃元世宗忽必烈奉其兄长元宪宗蒙哥汗之命远征川滇回师时赠给当地首领本土司的乐器,现用于该族的白沙细乐和洞经古乐。

综上所述,库姆孜乃历代草原丝路沿线游牧民族创造和长期使用的乐器,后随维吾尔人、柯尔克孜人的西迁流布到吐鲁番盆地及西部天山,并通过蒙古人传至中原并远及云南。

却尔(或称"曲奥尔")是柯尔克孜族重要的吹奏乐器。除了用鹰和鹫的翅膀骨制成的、相仿于塔吉克族鹰笛的三或四孔竖吹骨笛外,尚有以下几种不同的形制:"却波却尔",意为"以陶土制作的却尔",原形与陶埙类似,现吉尔吉斯斯坦已改用木制,上开三至六孔,能奏出一个八度内完整的自然音阶,音色圆润;"欧斯柯勒克却尔",意为"带哨的却尔",木制成空管,上插带单簧哨片的特制哨头,管身开六至七孔,音量较前者宏大;"曲戈依诺却尔",意为"开管、直通的却尔",原来用一种名叫"巴尔透尔康"的草茎制成,上下直通,无哨片或"山口",以舌尖抵住部分上孔留出吹口,演奏时常带有自喉发出的延续长音,从形制到演奏方法都与西部蒙古族民间尚有流传的"摩登楚吾尔"、哈萨克族民间尚有流传的"斯布斯额"(意为"心灵的笛子")完全相同。

毫无疑问,维吾尔族的雀拉、楚吾尔和"却尔"都是由同一名词不同发音引出的不同音译。在突厥语中,"却尔"乃"鸣叫"或"喧闹"之意,引申为吹管乐器的名称似很自然。但是蒙古族乐器马头琴在民间也被称作"潮儿",说明这一词汇起初是我国北方各游牧民族对各种乐器的另一泛称,以后才在各不同民族的语言中有了各自不同的专指。

令人感兴趣的是,古代史籍中曾记载着汉族有过使用竖吹管乐器"篍"的历史。在开封大相国寺佛教音乐中,至今仍使用着一种称作"筹"(河南方言用去声读"出")的竖吹直通空管乐器。"篍"和河南方言"筹"的发音与上述"潮儿""楚吾尔""却尔"皆十分接近,只是词尾"尔"音已脱落。结合史籍中关于竖笛源于羌中的记载及在新疆巴楚县境曾出土过三孔骨

笛残段的事实,可否认为这种竖吹管乐器乃是我国古代西方、北方各游牧民族所共同使用的乐器呢?

图4-7 乐器合奏

克雅克是柯尔克孜民间流传的一种古老的弓弦乐器。形制和演奏方法都和哈萨克族乐器库布孜近似:琴身像一把大木勺,共鸣箱上半部无共鸣膜或板,下半部蒙上骆驼羔皮或羊皮,指板上没有品位,张两根或三根琴弦,定弦多为四度或五度。演奏时夹琴身于两腿之间,右手操马尾弓擦弦发音,左手按弦改变音高。经改良的克雅克的音箱有上述形制及类似库姆孜音箱的形制两种,分别张琴弦二根或四根,以二胡式或提琴式方法执弓,成为柯尔克孜民族乐队中主要的拉弦乐器。

柯尔克孜族的口弦(即"奥合孜库姆孜")为铁制、单簧,含在嘴里用手指拨奏,靠改变口腔的形状发出高低不同的音,音域为八度。

此外,柯尔克孜族民间尚有单面鼓等打击乐器及金属制长号筒流传。由于过去过着游牧生活,集体性的演奏机会较少,故民间未形成器乐合奏形式。经改良之后的柯尔克孜民族乐队由大、中、小库姆孜,两种不同的克雅克,横笛,口弦,各种不同的"却尔",号筒及各种打击乐器组成,具有相当的表现力。

生活在中亚的吉尔吉斯人,音乐和我国柯尔克孜人是一样的。中亚还有一个民族和我国一个民族的音乐几乎一模一样,那就是生活在吉尔

图 4-8 弹奏口弦

吉斯斯坦和哈萨克斯坦的东干人。东干人是 100 多年前从中国的陕西和甘肃沿着丝绸之路迁徙到那里的。1862 年，陕西和甘肃回族起义失败后，起义军的将士及其家属好几万人被迫背井离乡，移居中亚。这部分回族人被俄国人称为"东干人"，即"东方来的甘肃人"。

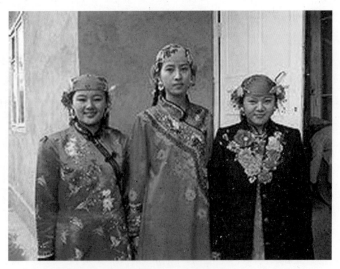

图 4-9 东干族妇女

东干人自称"回族",东干文用俄文字母拼写,不用汉字。东干话基本是汉语的陕甘方言,其中保留了许多古老的词汇,如把"警察"称为"衙役",把"乐队"叫"响器班子",同时也引进了许多俄语单词,如"汽车"叫"马谁那"等。

东干人在吉尔吉斯斯坦主要住在一个叫"米粮川"的地区。那里流行许多我国西北地区也流行的民歌。按东干人的观念,民歌(他们叫曲子)分家曲和野曲两类,家曲包括小调和宴席曲,而野曲就是"少年"。

东干人保留下来的小调,大部分是唱历史故事和爱情故事的,有《孟姜女》《兰桥担水》《方四娘》《四贝姐》《王哥放羊》《高大人走口外》等。移居哈萨克斯坦和吉尔吉斯斯坦后,他们也根据小调的曲调,填词创作了许多新歌,如《十月革命歌》《列宁的旗帜》等。

宴席曲是甘肃、青海的回族人结婚时演唱的一种传统仪式歌,其曲调优美婉转、节奏整齐,近似汉族的小调,大致可分为叙事曲、五更曲、打调、酒曲和散曲五个小类别。除打调外,一般都伴有舞蹈动作。这种民歌东干人也保存了不少。

"少年"是流行在中国甘、宁、青、新四省(区)的一种许多民族共有的、用汉语演唱的山歌。"少年"源于甘肃临夏一带,后逐步传播开来。"少年"在许多学术著作中被称为"河州花儿",亦有许多学者认为它是"花儿"的一个流派。从东干人不知道"花儿"这个词,说明"花儿"不是民间原生的概念,东干人唱的"少年"曲调,和《河州三令》(又叫《脚户令》)很接近,因此不难推断,这类曲调在100多年前便开始流传了。

东干族民歌主要采用五声音阶,以徵、商两个调式为主,也有不少七声音阶的作品,常为徵调式。其第三级和第七级音分别微降、微升,具有四分之三音的性质。把东干人的民歌和甘肃民歌进行比较,就会发现它们不仅调式、调性相同,节奏型和旋律进行也几乎一模一样。

东干人的民间器乐作品不多,都是从民歌演变来的或是根据民歌改编的。从总的方面来看,东干人音乐的根是甘肃和陕西的民歌,也是中亚音乐中最接近我国汉族和回族音乐风格的一种音乐。

帕米尔的颂歌——塔吉克传统音乐

> 帕米尔山峰多雄壮,
> 帕米尔空气多新鲜,
> 辽阔草原似地毯,
> 我们的家乡像花园。
>
> ——段炳译

这是我国塔吉克族民歌《帕米尔》的第一段歌词,它体现了世世代代居住在帕米尔高原的塔吉克人对家乡的热爱。

"塔吉克"是本民族的自称;据民间传说这一名称源于"塔吉"。公元11世纪,"塔吉"是突厥人对于中亚地区操伊朗语、信伊斯兰教的定居居民的统称。现代在中亚一带,塔吉克斯坦、阿富汗、伊朗等国内共有700多万塔吉克人。他们绝大部分分布在平原地区,在经济上很早就从事定居农业,有"平原塔吉克"之称。我国的塔吉克族因其世居在高原谷地,过着半游牧半定居的生活,而属"高山塔吉克"中特殊的一支。我国境内的塔吉克族共3万多人,分布在新疆维吾尔自治区的西南部。其中约有60%聚居在塔什库尔干塔吉克自治县,其余散居在该县以东的莎车、泽普、叶城和皮山等地。

塔什库尔干位于帕米尔高原东部。境内群山耸峙,南有海拔8600多米的世界第二高峰——乔戈里峰,北有海拔7500米的著名的冰山之父——慕士塔格峰。此外,还有许多高度在海拔5000米之上的山峰。诸山之间的谷地一般也高达海拔3000米左右,高山上终年积雪,冰川高悬,晶莹夺目,景色壮丽。源于喀喇昆仑山的叶尔羌河流经自治县的东部,由明铁蓄河(卡拉起可尔河)和塔格就巴什河汇合成的塔什库尔干河流经自治县西部和北部。在山谷中的河流两岸,有许多天然的牧场、草场和可耕地。以畜牧为主、兼营农业和狩猎的塔吉克人就在这些山谷里生活。

"塔什库尔干"一词语意为"石头堡",是汉唐西域名揭盘陀国的故地,有着久远的历史。《大唐西域记》卷第十二中记载着一段揭盘陀国的建国

第四章 越葱岭 跨河中

传说:"建国已来,多历年所,其自称云是至那提婆呾罗。(自注:唐言汉日天种。笔者注:意为'汉族与天神之种'。)此国之先,葱岭中荒川也。昔波利剌斯国(笔者注:即古波斯国)王娶妇汉土。迎归至此,时属兵乱,东西路绝,遂以王女置于孤峰,极危峻,梯崖而上,下设周卫,警昼巡夜。时经三月,寇贼方静,欲趣归路,女已有娠。使臣惶惧……讯问喧哗,莫究其实。时彼侍儿谓使臣曰:'勿相尤也,乃神会耳,每日正中,有一丈夫从日轮中乘马会此。'使臣曰:'若然者,何以雪罪?归必见诛,留亦来讨,进退若是,何所宜行?'佥曰:'斯事不细,谁就深诛?待罪境外,且推旦夕。'于是即石峰上筑宫起馆,周三百余步,环空筑城,立女为主,建官垂宪,至期产男,容貌妍丽。母摄政事,子称尊号,飞行虚空,控驭风云,威德遐被,声教远洽。邻域异国,莫不称臣。"

这个故事虽只是一个传说,却在一定程度上反映了塔什库尔干地区塔吉克人与内地汉族人之间源远流长的亲密友好关系,也说明了本地区自古以来就扼丝绸之路要冲,在东西方陆路交通线上具有重要的地位。现在塔什库尔干境内尚有古城堡遗迹,当地人称"克孜库尔干"(意为"公主堡"),或许与此传说有关。此外,据中外学者考证,"朅盘陀"一词为东伊朗语,意为"山路",更可证明此乃越葱岭的主要通道之一。

图4-10 美丽的公主堡

塔吉克族是我国少数民族中两个操印欧语的民族之一（另一个为俄罗斯族），语言属该语系的伊朗语族东部语支。就迄今已出土的古代文书来看，从公元3世纪至11世纪初，塔里木盆地南缘的和田、西缘的巴楚（很可能也包括喀什在内）一带居民使用属于印欧语系伊朗语族中的中古东支伊朗语的几种方言，与现在塔吉克族语中的舒格南语、瓦罕语属于同一系统。《新唐书》中也说，揭盘陀王室本来是疏勒（喀什）人。因此，现代生活在塔什库尔干的塔吉克人也许和古代塔里木盆地南缘的居民有着某种渊源关系；现代塔吉克族的传统音乐，也就可能在某种程度上，更多地保持着古代疏勒、于阗等地方音乐文化的遗韵，值得我们分外关注。

我国塔吉克族的传统音乐大致可分为民间歌曲、民间歌舞曲、民间器乐曲、民间弹唱音乐四类。宗教音乐因数量不大，暂按习俗性民歌归入民间歌曲之中。

塔吉克族民间歌曲中的大部分是情歌，称作"拜依特"或"阿尔卡提洛"，约占50％左右。此外，尚有"法拉克"（悲歌）、"塔尔肯"（哀悼歌）、"卡素依德"（宗教歌）、"塔勒金"（宗教赞颂歌）等习俗歌曲。

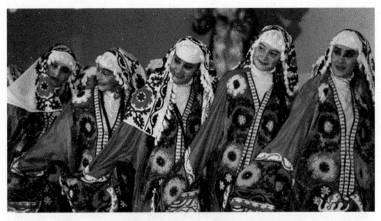

图 4-11 塔吉克族民间舞

塔吉克族人把民间歌舞曲称为"恰普素弦"。常用手鼓和鹰笛伴奏，多见于喜庆婚礼和古尔邦节、乞脱乞迪尔爱脱（意为"春节"，节期在公历3月间）等。常用一人领唱、众人相和的形式（一句一和或一段一和），音调高亢，情绪激越饱满。民间器乐曲有《腾巴克素弦》《威勒威勒柯克》《均

吉格尔》等,用于为叼羊等集体游戏及各种化妆表演舞伴奏。

被称作"玛依里斯"的叙事歌是塔吉克族民间弹唱音乐的重要组成部分。《雄鹰》《白鹰》与《罂粟花》《聪明的宝石》《各式各样的》和《利可司尔》(水鸟名)是塔吉克族著名的六首古代诗歌,都可以套上一定的曲调演唱。塔吉克族人将其称为"玛卡木",但实际上尚未成为大型套曲,故亦将其归入民间弹唱音乐。

图 4-12 塔吉克歌手

由于塔什库尔干地处偏远,能去实地考察采风的音乐家为数极少,片面的介绍使人们对塔吉克族音乐风格做出了"八七拍加带增二度的 Mi 调式"的公式性图解。其实这是很不准确的,亦不全面。

事实上塔吉克族传统音乐使用的节拍、节奏和调式、音阶都很丰富。

就节拍、节奏而言,习俗性民歌和部分情歌为气息悠长的散板或类似散板的变体。民间歌舞曲大都为欢腾、热烈的八七拍或八五拍或四二拍,在八七拍中,可见前三拍后四拍的结合,也可见前四拍后三拍的结合。在前三后四那种结合的前三拍中,有时能见到维吾尔族传统音乐中较为常见的三拍四连音乐出现,节拍大都以前三后二复合而成。

塔吉克族乐曲的结音以 la、re、mi、sol 四者居多,亦可见以 do 为结束音者。音域一般都不超过一个八度,有时甚至只有三度。所用音阶,有七

声自然音阶,也有与汉、回、藏等传统音乐相近的完全或不完全的五声音阶。如民歌《达乌玛靖》(意为"你是我的生命")由 re、sol、la、do 四个乐音构成,以 sol 为终止音,其旋法与黄土高原上流传的许多汉族、回族民歌接近。

附带有半音变化的七声调式音阶也常可在塔吉克族传统音乐中见到,这种变化大都为升高半音,其位置大都在结音的下方。如民歌《珍贵的金子》以 re 为结音,其下方音乐 do 升高半音增强了对终结音的倾向性。

也有升高半音出现在乐曲终结音上方三度的位置的情况。当乐曲结音为 mi,该音与处于乐曲结音上方二度地位的乐音 fa,构成增二度音程。

塔吉克族传统音乐中亦可见到四分音的踪影,它大部分处于乐曲结音上方三度音的位置,与乐曲结音构成中立三度的音程。和维吾尔族传统音乐中的情况一样,这个中立音大都做上、下游移,即以"活音"的面目出现。在个别乐曲中,竟以这种中三度音程的游动作为终止式,表现出独特的韵味。

塔吉克族传统音乐的旋律简单朴素,个性鲜明。一首民歌或民间歌舞曲多数只有上、下两句对答式的乐句构成乐曲。一人领唱,众人相和的形式又可能使乐曲扩大成三乐句或六乐句。在多段体说唱音乐中,往往也常只用一段乐曲做多次反复。下例是著名的塔吉克族民歌《古丽碧塔》,作曲家雷振邦曾以这首民歌为素材,将其改编成故事片《冰山上的来客》中的主题歌《花儿为什么这样红》。

谱例二

古 丽 碧 塔

塔吉克族民歌

1. 仙女 一样 的 迷 人的 古丽碧 塔,芬芳的
2. 不 论是 布嗒 拉还是 遥远的 喀 布 尔,漫长的

第四章 越葱岭 跨河中

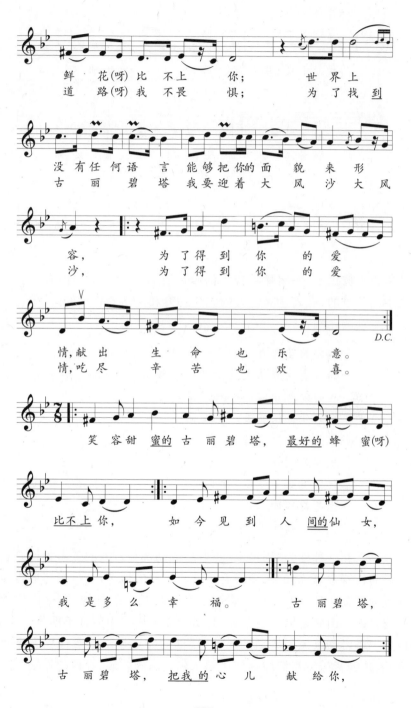

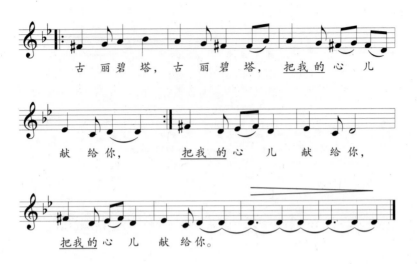

塔吉克族民歌、民间弹唱音乐的唱词有着极其丰富的内容。有诉说生活中的苦难的,有表达对情人的炽热的爱和深切的思念的,其中也可见到许多生动的比喻:

　　心爱的花开在云彩上,
　　你可看到我是大地上的一匹骏马。
　　我的爱就像雪山一样纯洁,
　　我的爱就像蓝天一样宽阔。
　　我的心中只有你,
　　我的天空任你飞翔。
　　啊！美丽的花,心爱的花,
　　你是飘荡的云,
　　我是追踪的马。

叙事歌和一种称为"玛卡木"的歌的歌词都是古老的叙事长诗。在这些古老的长诗中,矫健的山鹰占有特殊的重要的地位,这自然与塔吉克民族专有的审美心理有关。他们崇拜山鹰搏击长空的气魄,向往山鹰翱翔飞旋的自由。山鹰是英雄的象征,是塔吉克人心目中的神圣偶像。于是,鹰舞成了塔吉克族民间舞蹈的灵魂,矫健的舞姿显示着塔吉克人豪迈的性格,激越的音乐使我们体味到了帕米尔丛山的险峻、谷地的辽阔。

第四章 越葱岭 跨河中

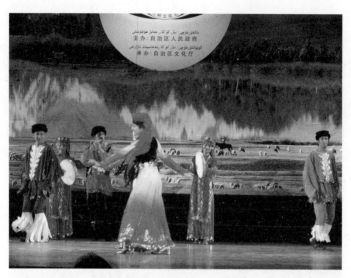

图 4-13 鹰 舞

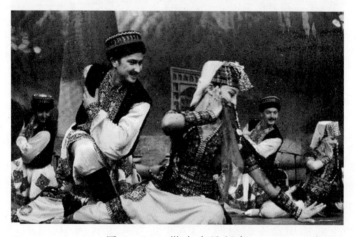

图 4-14 塔吉克民间舞

鹰笛和手鼓是塔吉克的代表乐器。鹰笛塔吉克人称为"那艺",因其管身用大鹰翅膀骨制成而得名。其长短、粗细、大小不一,一般最长 24～26 厘米,管径 1～2 厘米。骨管两端灼开口,管身下端开三个音孔。演奏时,双手拥管下端,口半含上端管口,以舌尖堵住管口的一部分,形成气口外向吹而发声,手指按音孔改变音高。结合平吹和超吹技法,可奏出音域

为九度的自然音阶。鹰笛的音色高亢明亮,与口哨音相近。常用倚音、回音等各种手法装饰以增加热情、欢腾的气氛。在塔吉克族的喜庆婚礼和盛大节日中,鹰笛和手鼓是歌舞、叼羊、赛马等群众活动必不可缺的伴奏乐器。

手鼓在塔吉克语中叫"达甫",其形制与演奏方法与维吾尔族手鼓相同。民间婚礼和节日上的鹰笛乐队常由两支鹰笛(轮奏各吹乐曲的上、下句或一人奏旋律另一人加花)及两个手鼓组成,手鼓多由妇女演奏。

图 4-15 打手鼓吹鹰笛

塔吉克民间还流传着几种鲜为人知的乐器,它们是:弹拨乐器热布卜、热布普恰、巴郎孜阔木、库木日依、赛依吐尔和库波兹;吹管乐器苏奈衣;拉弦乐器艾捷克;等等。热布卜、热布普恰、巴郎孜阔木和库木日依是同一系列的弹拨乐器,只在形制和规格上稍有区别。

热布卜通体用杏木挖空制作,大小不等。全长约70厘米,琴杆上窄下宽,前平,后面略有弧度,中空,下面与音箱相通,其上镂刻各种花饰。音箱呈扁半椭圆球形,蒙牦牛皮或驴皮。琴颈向后弯曲,琴头有槽,置琴轸五个,另在琴杆左侧置一高音琴轸。皮面上有码,张羊肠衣弦六根(现多改用丝弦)。用木质或牛角质拨片弹奏。演奏时倒抱于怀,右手执拨弹弦发音,左手按音位改变音高,外弦为主奏弦,其余为共鸣弦。常规定弦主奏弦为a,共鸣弦为c、e、e、a、e^1,主奏弦如果定为g、g,共鸣弦则为d、

d、a、d^1,左手一般只用一个把位,常用于伴奏。

热布普恰即高音热布卜,形体与热布卜相同但规格偏小,长约60厘米,定弦比热布卜高四度左右。常用于民歌伴奏。

巴郎孜阔木是塔吉克族民间主要用于为宗教赞颂调"塔勒金"伴奏的拨弦乐器,民间并不常用。通体用杏木制作,全长约80厘米,音箱形似被切开的半个葫芦。正面蒙羊皮或牦牛皮、驴皮。琴杆上端稍窄、下端异常宽大,与音箱连为一个整体。琴颈向前弯,左右两侧各有琴轸四至五个,琴颈内侧尚设琴轸一个。张羊肠衣弦或丝弦十根,外面两根为主奏弦。主奏弦一般定为 g、g,而共鸣弦则为 d、f、b、b、d^1。

库木日依为塔吉克族低音拨弦乐器,形制与热布卜相仿,弦数增多,全长可达90厘米以上,张七至十一根羊肠弦。十一弦式库木日依的主奏弦定弦为 d^1、d^1,共鸣弦为 C^1、G、G、c、c、e、e、a、a。这种乐器旧时为伊斯兰教阿訇所专用,于送葬时演奏"卡苏依德"(除萨里大勤部落外,本曲专用于葬礼)。

赛依吐尔意为"三弦",其形制近似维吾尔族民间乐器弹拨尔。用杏木制做,全长可达110厘米以上。音箱为较小的瓢形,面板以质地松软的柏木制作,长的琴杆上有丝弦缠就的13个品位。直颈,琴轸五个分置于琴颈正面和左侧面。定弦方法特殊,两根里弦与中弦构成五度,两根外弦与中弦构成小六度,定弦为 f^1、f^1、C^2、e^1、e^1 或 C^1、C^1、g^1、b、b。

外弦是主奏弦,里弦、中弦间或与其构成和音。右手以指尖弹拨琴弦发声,左手按品位改变音高。其独奏曲多由民间歌曲发展而来。

库波兹即金属口簧,形制与演奏方法与维吾尔族、柯尔克孜族的乌合孜库姆孜相同。

苏奈依为一种竖吹木笛。管身上粗下细,吹口处有一方孔,内装单簧木质哨片,有七至八个按孔(前七后一)。因音孔之间距离相同,故可以奏出带有中立三度音和中立六度音的音列,音色柔和、细腻,多用于独奏,善表现忧伤、哀怨等情绪。

塔吉克族艾捷克的形制与维吾尔族艾捷克的主要区别是它的音箱为长方盒形,且用铝、铁制作。音箱右侧开有圆形音窗。圆锥形琴杆上细下粗,琴颈两侧共置二至四个弦轴,琴码用胡桃木或枣木制作,呈月牙形。

张二至四根金属弦。常规定弦为 a、d^1 或 e、a、d^1。柳木或杨木杆,系马尾为弓,弓在弦外拉奏。

塔吉克族热布卜系列的弹拨乐器与维吾尔族牧羊人热瓦甫、刀郎热瓦甫及哈密热瓦甫在形制和演奏法上都有着许多相同之处,这是个十分值得注意的现象。

从名称上来说,"热布卜"和"热瓦甫"实为不同发音的同一词汇的不同音译。这个名词自阿拉伯传来,但在阿拉伯各国指的是一种类似于维吾尔族艾捷克的拉弦乐器,可见这个被借用来的名词只是保持了乐器这个较大范畴的概念而非专指某一种特定乐器。牧羊人热瓦甫与刀郎热瓦甫、哈密热瓦甫代表着维吾尔族热瓦甫的原始状态,流布于交通相对闭塞的偏远地区。联系到塔吉克族族源,似乎可以认为原始形态的热瓦甫早在公元11世纪以前就被塔里木盆地南缘丝路沿线古代居民所普遍使用。同时,克孜尔14窟、77窟等残存壁画中绘有一种形制与塔吉克族热布卜、维吾尔族各种原始状态热瓦甫基本相同的乐器。克孜尔石窟群属龟兹区,地处塔里木北缘丝路要冲。至此,我们又有理由将现在称为热瓦甫的这一类弹拨乐器视为产生于绿洲丝路各地的西域乐舞的遗器,并以此作为现代生活在丝路沿线的各民族传统音乐之中必然有着古代丝路音乐遗存的又一个证明。

塔吉克族的歌舞有踏歌和跳乐两种形式。踏歌多用民歌伴奏,跳乐则用独立的器乐曲伴奏。舞蹈动作多半是模仿雄鹰回旋和飞翔,刚劲矫健,很有民族特色。男子起舞时两臂一前一后,前臂较高,后臂较低,步法灵活。慢舞时,两肩微微上下弹动;急舞时,盘旋俯仰如鹰起隼落,刚劲有力。女子起舞时,双手在头上随节奏向里、向外旋转,动作较男子柔和,女子的舞步和男子相同,步子可根据音乐的节奏加以变化。最流行的民间歌舞有以双人对舞为主、带有竞技性的"恰甫苏孜"舞,采用八五拍踏歌形式的"麦依丽斯"舞及刀舞、马舞、木偶舞等。

第四章 越葱岭 跨河中

图4-16 民间艺人

丝路花朵——阿富汗传统音乐

　　今天的阿富汗就是我国古书上说的"大夏"。西汉初年,原来生活在河西走廊的月氏人迁到了这里,此事件引发了汉武帝派张骞出使西域。

　　公元前140年,汉武帝得知匈奴老上单于在河西打败了月氏,还将国王的头颅割下来做成酒器。经此大难,月氏被迫迁到西域重新建国,但他们不忘故土,很想与人合作击败匈奴报仇。两年后,汉武帝派张骞出使月氏,协商共击匈奴大事。张骞在中途被匈奴扣留了十多年,后终于逃离,越葱岭,过大宛、康居,抵达月氏人的驻地。然而,此时月氏已在当地安居乐业,无意东还。逗留了一年多,得不到结果,张骞只好返回。东归途中,又被匈奴拘禁。直到公元前126年,张骞乘匈奴内乱脱身逃回长安。这次历经13年的出使,虽未达到原来的目的,但详细地了解了西域的地理、物产、风俗习惯。公元前119年,张骞再次出使西域,开辟了"丝绸之路"。

　　地处连接东亚、西亚和南亚通道上的阿富汗,自古就是丝绸之路的交点,由于在历史上接受了来自许多不同地区、不同国家和不同民族音乐的

影响,其音乐风格异常纷繁。阿富汗西部的音乐受波斯和阿拉伯音乐的影响较大,南部的音乐和印度音乐风格相近,东部和北部的音乐则和其他中亚民族的音乐大同小异。

阿富汗是一个多民族的国家,其中普什图族占总人口的50%左右,塔吉克族占30%,此外还有乌孜别克族、土库曼族、柯尔克孜族、哈萨克族和莫高勒族等少数民族。阿富汗各民族的语言分属印欧和阿尔泰两个语系,普什图族和塔吉克族的语言属于印欧语系的伊朗语族,乌孜别克族、土库曼族、柯尔克孜族、哈萨克族等民族的语言属于阿尔泰语系突厥语族,莫高勒族的语言属于阿尔泰语系蒙古语族。

普什图族音乐一般按照流行的社会层面划分为民间音乐、艺术音乐和节庆音乐三个大的类别。

民间音乐称为"吉利瓦里"(kilivali),系指流行在农村的民歌和民间器乐曲。民歌的特点是音域窄,一般不超过五度,旋律也比较简单,一般只有一两个乐句。民间最常用的乐器有被称为"吉恰可"的胡琴、热瓦甫、弹拨尔、独它尔、口弦、手鼓等。

图4-17 吉恰可

"吉恰可"有两种形制,一种共鸣箱为方形,另一种则为圆形,都张两根弦,用马尾弓拉奏。阿富汗的热瓦甫为梨形,有五根主奏弦和十四根共

鸣弦,横置在膝盖上弹奏,无论是乐器的形制还是演奏的方法都和我国维吾尔族、乌孜别克族的热瓦甫不同,而有些像唐代的五弦琵琶。弹拨尔和北印度音乐中所用同名乐器形制相同,用来演奏固定音。独它尔、口弦和手鼓等乐器则与我国维吾尔族同名的乐器形制基本相同。

图 4-18 弹热瓦甫

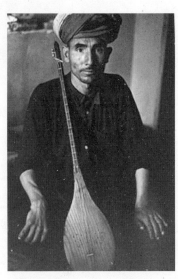
图 4-19 说唱艺人和他的独它尔琴

普什图民歌中最具特色的品种是叙事史诗,内容多反映部落间的战争和歌颂民族英雄,歌词一般由妇女创造,但由男人演唱,这种方式在全世界都非常罕见。史诗的歌词一般为一段两行,采用抑扬格的节奏形式。

艺术音乐称为"奥斯塔迪"(Ostadi),主要流行在喀布尔等大城市,由职业音乐家表演。

从公元 16 世纪到 18 世纪,阿富汗是莫卧儿帝国的一部分,莫卧儿帝国皇室和贵族所欣赏和推崇的北印度古典音乐,在阿富汗有着深远的影响。1747 年阿富汗建国后,历代国王都很喜欢北印度的古典音乐,1860 年,一些著名的印度音乐家应国王的邀请从拉合尔移居喀布尔,将北印度古典音乐带到了阿富汗。这些当年定居阿富汗的职业音乐家将他们带来的音乐技艺代代相传,并融入阿富汗民间音乐的因素,创造了普什图艺术音乐。

图 4-20　阿富汗民间艺人

普什图艺术音乐包括器乐、声乐和舞蹈,和北印度流行的印度斯坦音乐有明显的血缘关系。从事艺术音乐的音乐家们使用印度斯坦音乐理论和术语,采用印度唱名"沙、里、孕、马、怕、大、泥",调式的结构和印度的"拉格"相近,其节拍和节奏的形式也称为"塔拉"。但与印度斯坦音乐相比,阿富汗艺术音乐往往更专注于节奏,而且在使用乐器、节奏型和音阶等方面,又显示出伊斯兰音乐文化的特点,如用许多中亚穆斯林民族也采用的弹拨乐器热瓦甫、独它尔,打击乐器手鼓等,也常用中亚穆斯林民族特有的五拍子和七拍子和含有微分音和中立音程的音阶。阿富汗艺术音乐在20世纪的代表性人物是穆罕默德·侯赛因(1924—1983),他被认为是普什图艺术音乐之王,不仅在阿富汗,而且在南亚次大陆和世界乐坛上都有一定影响。

普什图艺术音乐有两个主要品种,一种是"喀布尔哈则尔",另一种叫"纳格玛—业—卡萨"。前者是由多人参与表演的声乐演唱形式,后者则主要是单独表演的器乐作品。

"哈则尔"(chazal)原是北印度音乐中由节拍不同的若干歌曲组成套曲的一种"轻古典音乐"形式。"喀布尔哈则尔"和印度古典音乐中的"哈则尔"曲式相同,但歌词采用波斯或普什图语的古典诗歌,其中大部分是

波斯诗人萨迪(Sadi,1184—1292)和哈费兹(Hafez,1320—1390)的作品。"喀布尔哈则尔"中的每首歌曲都包括"主歌"和"副歌"两个部分,前者在普什图语中称为"安塔拉"(antara),后者称为"阿什泰"(astai)。套曲中的每首歌从曲式上看都可以分为三个部分:首先是由副歌主题构成的散序;然后进入第二部分,在这个部分中,主歌和副歌的旋律轮流出现,速度越来越快;然后进入由器乐演奏的第三部分"度尼"(duni),全曲在这一部分中进入高潮后用慢板结束,然后再接下一首歌。

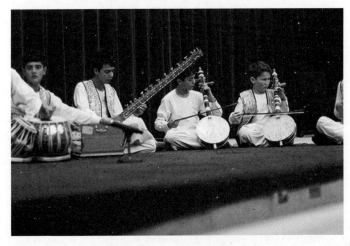

图 4-21　演奏艺术音乐

"纳格玛—业—卡萨"(naghma—ye—kashal)是"延伸了器乐曲"之意,一般由一位热瓦甫演奏家和一位塔布拉鼓手表演。每首乐曲由三个部分组成:首先是散板的序曲,全曲的"拉格"及其旋律的特征在这一部分充分地显示出来,鼓手不参与表演;第二部分称为"阿什泰"(astai),这一部分先呈示主题,然后进行若干次变奏,鼓手在这一部分中加入;最后进入称为"安塔拉"(antara)的尾声部分,这个部分包括几首小曲及其变奏。"纳格玛—业—卡萨"的节奏安排是"散板-慢板-中板-快板"。

节庆音乐叫"扫其"(sauqi),系指节日里或在家庭喜庆时表演的器乐曲,主要流行在小城镇的市民阶层中。有歌曲和器乐曲两种形式,常用的乐器有独它尔、笛子、唢呐和鼓。歌曲部分男、女不同,男人演唱的多为古典诗词,而妇女演唱的歌曲多与女性生活有关。器乐曲包括独奏和合奏

两种形式,演奏的乐曲多为不同曲牌的连缀。妇女可以参加节庆音乐的演奏,这使它和其他类别的音乐有所区别。妇女表演时都打手鼓或弹奏口弦,因此在阿富汗手鼓和口弦被称为"妇女们的乐器"。

图 4-22　阿富汗女歌唱家

图 4-23　欢乐的节日

塔吉克族和乌孜别克族是阿富汗少数民族中人口较多的两个民族,他们的音乐文化也有不少共同之处,如共同的音阶、调式,相似的节拍、节

奏,等等。这两个民族都喜欢弹冬不拉,都喜欢听游吟诗人的演唱,等等。有些走乡串户的流浪音乐家常在演唱一首歌曲时,交替使用塔吉克语和乌孜别克语,表现出文化混合的特点。

塔吉克族音乐由于地区的不同而风格各异,居住在兴都库什山一带的塔吉克族,其音乐有高原特色,主要的体裁是"菲拉克",包括歌曲和器乐曲两个部分,都是单声部的作品,其共同特点是用八七拍(4+3),音域窄,结束音往往拉得很长。住在阿富汗东北部的塔吉克族人,和外界来往很少,仍然在使用古老的塔吉克语,他们的音乐中则有不少多声部的民歌合唱和器乐曲。多声部民歌中以平行二度为主要音程,多声部器乐曲则常采用旋律和持续音结合的形式。

阿富汗的乌孜别克族音乐也主要有两种不同的风格,一种是古典风格,另一种则是民间风格。前者主要流行于生活在城镇的乌孜别克族人民中间,他们的先辈多是从中亚乌兹别克斯坦迁徙到阿富汗的,民族风格比较纯正;后者主要流行在农村,受其他民族音乐的影响较大。古典音乐中的作品主要是叙事诗,和乌兹别克斯坦撒马尔罕的木卡姆以及说唱音乐达斯坦有较多的联系。乡村中流行的民间音乐主要在茶馆中演出,由两位男歌手和一位弹冬不拉的音乐家组成班子表演。演唱的内容有当地民歌,还有即兴编唱的具有讽刺性的说唱段子。

图 4-24 欢乐的合奏

阿富汗的土库曼族、柯尔克孜族、哈萨克族等民族也有本民族的音乐，其风格和中亚其他国家这些民族的音乐相近。阿富汗人重视史诗，在这些说突厥语的民族中，同样有这个传统，善唱史诗的歌手被称为"巴合西"（意思是"老师"或"神汉"），冬季是演唱史诗的季节，"巴合西"们唱的史诗，伴随着人们度过漫漫的冬夜。

绿洲硕果——乌兹别克传统音乐

我国隋唐期间东传中原的《西域乐舞》，由龟兹、疏勒、高昌等葱岭以东各绿洲城邦国的音乐文化和石国、康国、安国等葱岭以西各绿洲城邦国的音乐文化共同组成。据史籍记载，《康国（今乌兹别克斯坦撒马尔罕一带）乐》《安国（今乌兹别克斯坦布哈拉一带）乐》都传到隋唐宫廷成为九部乐、十部乐的组成部分。"胡腾""拓支""胡旋"，等著名的健舞曲及在长安风行一时的"乞寒胡戏"——"苏幕遮"歌舞亦都源于中亚，以龟兹为中介传到内地。请看史籍和唐人诗词中的有关记述：

　　石国胡儿人见少，
　　蹲舞樽前急如鸟。
　　织成蕃帽虚顶尖，
　　细毡胡衫双袖小。
　　　　　　——刘言史《王中丞宅夜观舞胡腾》

著名诗人白居易所作《胡旋女》题下有自注曰："天宝末，康居国献之。"诗中亦有"胡旋女，出康居，徒劳东来万里余"之句，为我们指明了"胡旋"的出处。张说的《苏幕遮五首》中也提到"幕遮本出海西胡，琉璃宝服紫髯胡"。《文献通考》更是明确记载："乞寒本西国外蕃康国之乐。"此外，亦有云"代面""拨头"等舞乐亦出自西域，有待深入考证。

以上史料的记载和诗文告诉我们，和塔里木盆地各绿洲城邦国一样，被统称为"河中地"的中亚阿姆河、锡尔河流域早在公元6世纪就有了高度发达的音乐文化。

公元7世纪,伊斯兰教开始传入中亚,公元11世纪,中亚又进入了突厥化的时代。经过一系列的变迁、融合,乌兹别克人成了乌兹别克斯坦的主要居民。

现在乌兹别克斯坦等中亚国家里生活的乌兹别克人约有1250万,另约有200万居住在阿富汗等国。我国境内的乌孜别克族是陆续由中亚迁入的,人口约1万4千余人。为了把中亚的乌兹别克人和我国的乌孜别克族相区别,汉文中特别将"兹"字改为"孜"字。我国乌孜别克族的音乐和中亚乌兹别克斯坦的音乐没有多少区别。乌兹别克语属阿尔泰语系突厥语族,有文字,信仰伊斯兰教。

乌兹别克人所处的生态环境及从事的主要生产方式与维吾尔族相同,在历史渊源上两个民族亦很相近,又都同样生活在绿洲丝路沿线,因此,两个民族从生活习俗到传统文化都有许多相近或相似的因素,音乐文化当然也不例外。

和维吾尔族传统音乐一样,乌兹别克传统音乐也可分为民间音乐、古典音乐和宗教音乐三大部分。

乌兹别克民间音乐由民间歌曲、民间器乐曲、民间说唱音乐、民间歌舞音乐组成。

乌兹别克民歌根据其内容和形式的差异可分为三种。第一种民歌篇幅长大,一般有乐器伴奏,大部分以中亚著名古典诗人那瓦依、莫克米及我国乌孜别克族诗人费尔凯特等人的诗作为唱词,其内容或悲叹人生的苦难,或叙述失恋的痛苦,或劝人止恶行善。总的说来,这种民歌情绪比较低沉,曲调悠扬起伏,音域宽广,气息悠长。音乐的曲式结构多为多段式分节歌体,乌兹别克人称为"埃希来",可译称为"叙诵性民歌"。第二种民歌篇幅短小,节奏轻快活泼,也常有乐器伴奏,多以民间歌谣为唱词。它们的内容以表现男女情爱为主,乌兹别克人将其称为"苛夏克"或"叶来"。因其节奏鲜明,大部分适合于伴舞而可称为"歌舞性民歌"。第三种民歌以表现生活习俗为主要内容,如母亲们常唱的《摇篮曲》、送亲唱的《劝嫁歌》等。这些民歌篇幅不大,有的有乐器相和,有的是无乐器伴奏的徒歌,可称为"风俗性民歌"。这些民间歌曲数量甚多,流布甚广,是其他各类传统音乐的基础。

图 4-25 老歌手

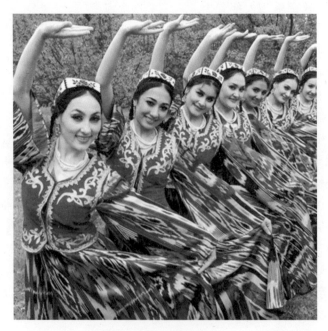

图 4-26 演唱民歌

我国许多优秀的乌孜别克族民歌流行全国，受到各族人民的喜爱。《掀起你的盖头来》是一首乌孜别克的"叶来"，原名为《亚里亚》（意为"情人"）；妇孺皆知的新疆民歌《半个月亮爬上来》也是根据乌孜别克族民歌《别哭呀，情人》改编的。20世纪五六十年代根据乌孜别克族歌曲改编的《新疆好》也受到全国各族人民的喜爱。

谱例三

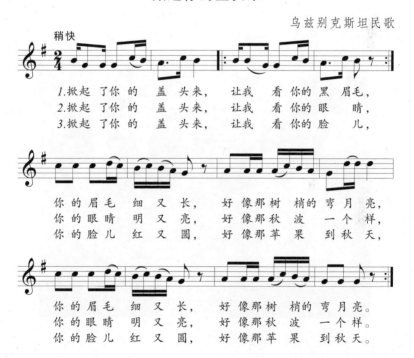

乌兹别克人常用的民间乐器和维吾尔族相近，有独它尔、弹拨尔、热瓦甫、扬琴、艾捷克、横笛、巴拉曼、唢呐、纳格拉、手鼓等。但是，他们使用的独它尔和弹拨尔在形制上都比维吾尔族使用的短小，热瓦甫分为单头热瓦甫和双头热瓦甫两种。单头热瓦甫的形制与维吾尔族改良热瓦甫相同，乌兹别克人将其称作"喀什噶尔热瓦甫"，可见它是由新疆西传而去的。双头热瓦甫被乌兹别克人称作"苟依热瓦甫"，相距不远的一大一小

两个音箱对接在一起,再连有琴杆、琴颈。发音偏低,音色柔和。乌兹别克巴拉曼管身用木头制成,上插双簧苇哨,形制与《清史稿》所载"巴拉满,木管,上敛下哆,饰以铜,形如头管而有底,开小孔以出音……管上设芦哨吹之"相近。音色较维吾尔族苇质巴拉曼圆润。乌兹别克和维吾尔族一样,有着由两根双簧或单簧巴拉曼并置而成的"苟希乃依",扬琴、艾捷克、横笛、唢呐、纳格拉、手鼓等的形制皆与维吾尔族同名乐器相近。由唢呐和纳格拉组成的鼓吹乐队也是乌兹别克民间常见的乐器组合形式。其他乐器可独奏,也可作不同组合的齐奏、合奏。广泛流传的乌兹别克民族器乐曲有独它尔独奏曲《巴雅特》、弹拨尔独奏曲《埃介姆》、热瓦甫独奏曲《拉海特》、器乐合奏曲《木那加特》《库尔特》等。

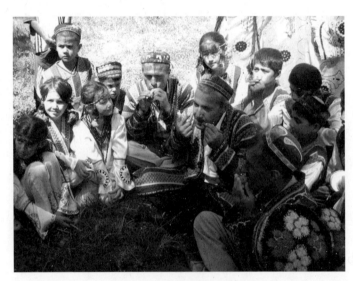

图 4-27　为孩子们演奏

乌兹别克民间说唱音乐亦十分丰富。用弹拨尔、独它尔、手鼓伴奏,时说时唱的达斯坦有《埃尔帕米希》《古鲁黑拉·苏里唐》等。它们往往有完整的情节和贯穿的人物。内容表现相爱男女的悲欢离合,或歌颂本民族历史上的英雄人物。用独它尔自弹自唱的苟夏克内容风趣,表演活泼,其代表作《再甫汗》等很受群众喜爱。介于说唱和歌舞之间的埃提西希是乌兹别克民间常见的一种音乐表演形式,往往由二人、四人或六人在乐器伴奏下边唱边表演,内容多数表现青年男女之间纯真的爱情。其中最著

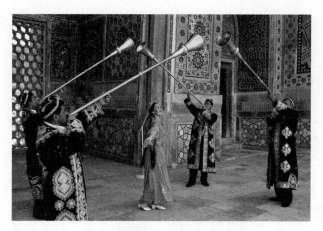

图4-28 欢乐的时刻

名的有《卡拉卡希勒克乌卡亚里亚》（意为"黑眉毛的情人"）、《苏波衣达》（意为"水渠边"，亦名《别来乌孜古》，意为"手镯"）等。

乌兹别克有着各种不同的舞蹈形式。单人或双人歌舞称作"来派尔""乌帕尔"等集体舞多见于婚礼庆典。专门为表演舞伴奏的乐曲称为"热克斯"，著名的有《坦那瓦尔尼》《迪里哈拉奇》等。这些乐曲节奏鲜明而富于变化，曲调轻快，情绪热烈。此外，由乌兹别克艺人手鼓演奏技巧之高度发达而形成的只由一人用手鼓伴奏的独舞形式——达甫乌苏尔（意为"手鼓舞"）已被维吾尔族等民族借鉴与吸收。

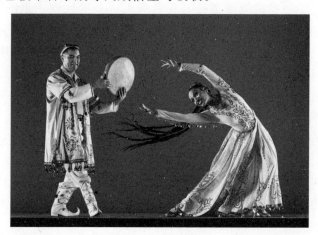

图4-29 手鼓舞

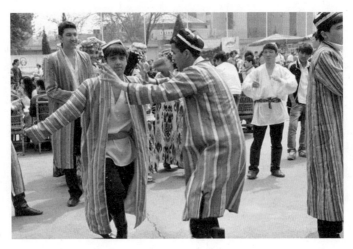

图 4-30 民间舞

乌兹别克古典音乐指在其民间流传的《莎什木卡姆》及《巴雅特》《乌夏克》《潘克伊》《恰尔尕》等古典套曲。《莎什木卡姆》我们将在下一节详细介绍,《巴雅特》等古典套曲,往往是几首主题相近的叙诵性民歌或歌舞性民歌加缀散板序唱的组合,各段之间有些还有器乐间奏。其速度一般由慢渐快,其情绪一般由深沉到热情。

乌兹别克各类民间音乐和古典音乐,在民间使用的场合各不相同。乌兹别克人非常喜爱集体活动,经常举行各种聚会,而音乐又是这些活动和聚会中必不可少的组成部分。在老年人居多的比较庄重的宴席上,叙诵性民歌和木卡姆等古典套曲是主要节目,被敬为上宾的阿皮孜(一种不持乐器的演唱艺人)或一人,或二三人手执茶盘,时而齐唱,时而分开领唱,情绪时而高亢,时而深沉;埃希来其(一种手持独它尔、弹拨尔自弹自唱的民间艺人)则往往一个接一个地为大家演唱叙诵性民歌或歌舞性民歌。在以年轻人为主的集会上,各种民间歌舞表演使得气氛更加热烈。在婚礼等喜庆的日子里,更是人人引吭高歌、载歌载舞。

在突厥语诸民族中,维吾尔族和乌兹别克的传统音乐从总的风格来说最为接近,同时,两者在音乐形态方面也有一些各不相同的特点。下文就乌兹别克传统音乐在曲式结构、节拍节奏、乐调旋法等方面的特点及其与维吾尔族传统音乐的异同做一些介绍。

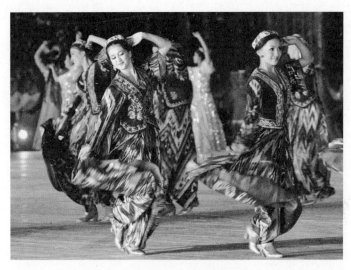

图 4-31　欢乐歌舞

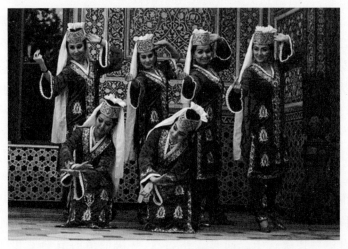

图 4-32　乌兹别克民间舞

与维吾尔族传统音乐比较,乌兹别克传统音乐的结构更具有方整性。以"起、承、转、合"型四乐句形成乐段者居大多数,但也有少数短小的"风俗性民歌"由"问、答"式两乐句构成。

许多叙诵性民歌,古典套曲中的一些段落和一些大型器乐曲的结构

相当庞大。每首乐曲由三乐段、四乐段甚至五乐段构成,乐段中常见音乐主题贯穿。开始的乐段被民间艺人们称作"合拉买特"(意为"开头"),以后的各乐段分别被称为"克其克埃乎居""喔尔打埃乎居"和"穿埃乎居"(分别意为小、中、大高潮),这些民间音乐的乐句冗长、音域宽广(甚至达两个八度以上)、旋律发展缓慢,逐步向全曲的高潮发展,最后往往回到第一乐段的第三、四乐句结束全曲。各乐段旋律关系紧密,层次繁多而又分明,篇幅长大,有时一首乐曲可长达十多分钟。

相对来说,说唱音乐、歌舞音乐、风俗性民歌和歌舞性民歌的结构紧凑而又精练。它们多为单乐段分节歌体(有时也有复乐段或多乐段者),乐句较为短小,是方整性(或对称性),更为热烈,音域比较狭窄,层次清晰。

乌兹别克传统音乐中填唱的歌词比维吾尔族传统音乐中的唱词规格更严,基本上见不到音节数不等的歌词。歌曲中常见以没有实意的衬词吟唱的拖腔,从而达到渲染和强化感情的效果。

四二拍、四三拍、四四拍和八六拍是乌兹别克传统音乐中最常用的几种节拍,四五拍、八七拍和八五拍等节拍也常能见到,不同于维吾尔族传统音乐的是,在乌兹别克传统音乐中还可以较多地见到八三拍及四三拍、四二拍及四四拍、四三拍及四四拍等两种不同节拍有规则地交替的情况。同样,除极少数者外,乌兹别克传统音乐中也内蕴着贯穿乐曲始终的各种基本节奏型。它们有的以一小节为单元,有的以两小节或更多的小节为单元。和维吾尔族传统音乐中常见的基本节奏型相比,这里的节奏型的轻重位置更加经常地与节拍原有的轻重位置不同。

与维吾尔族传统音乐中常用的基本节奏型相比,乌兹别克基本节奏型的"可舞性"要小得多,说明乌兹别克传统音乐中歌舞音乐的比例大大小于维吾尔族传统音乐。同时表达热烈、欢快情绪的节奏型和随之而来的节奏型更适合于表现庄重、深沉和内在的情感。

一种八六节拍的节奏型在乌兹别克传统音乐中极为常见,这种节奏型忽而以两个三拍、忽而以三个两拍的面貌出现,有时甚至歌唱的旋律是两个三拍,伴奏乐器却奏成三个两拍的复节拍,两者之间构成有趣的节奏对位。这种情况与维吾尔族传统音乐中的"夏提亚纳"节奏型相近,又与

京剧武场常奏的锣鼓牌子《马腿》中的情况相仿。这种复节拍的采用是偶然的巧合,还是丝绸之路所进行的各地区、各民族音乐对接、交流的结果?对于这个问题,还需要进行认真的比较研究才能得出结论。

乌兹别克传统音乐的旋律节奏也以各种各样的切分为主要特点。

乌兹别克传统音乐和维吾尔族传统音乐一样,有着丰富多彩的调式,所不同的是,以东疆地区为主的部分维吾尔族传统音乐中出现的以大二度与小三度的结合为特点的五声调式,在乌兹别克传统音乐中极少见到。也就是说,乌兹别克传统音乐各种不同的调式以七声音阶为主,乐曲终止音以 sol、mi、la、do 四者居多,re、si 次之,终止音相同者,又可以因其音阶结构的不同以及音阶各个音级功能的差异形成不同的变体调式。半音变化音在乌兹别克传统音乐中也较常见,它们有些标志着乐曲内含的调式、调性变化,有些则是旋律中的装饰因素。比起南疆维吾尔族传统音乐来,乌兹别克传统音乐中的四分音和中立音较为少见。其中的"活音"常见但游移幅度相对缩小,更多地显示为强调旋律进行的装饰因素而与音律无关。按照四分音及中立音源于波斯—阿拉伯的理论,上述现象很难得到解释:乌兹别克人世居的中亚与波斯毗邻,离阿拉伯比塔里木盆地也要近许多,为何南疆地区维吾尔族传统音乐中四分音、中立音出现得比乌兹别克传统音乐还要多呢?这是个尚待揭开的谜。

乌兹别克传统音乐中的调式、调性变化频繁,其常用手法与维吾尔族传统音乐一致:最常见的是同主音不同调式的变化(前后调式主音的绝对音高相同而调式音阶结构不同——相似于同名大小调),其次是同调式不同调号的变化(前后调式音阶结构相同,主音绝对音高不同——相隔四度或五度——而引起调号的不同),不同调或不同调性的变化(前两者手法的结合),同调号不同调式的变化(前后调式的调号相同,而主音位置不同——相似于同宫调或平行调)。

在旋法方面,乌兹别克传统音乐主要有以下几个特点:(1)旋律中的音程关系以大量的级进为主,跳进往往只用在不同乐句的衔接处或乐句之首;(2)旋律线条常做反复和波浪式起伏,使乐曲更加婉转、深情、缠绵;(3)同一乐段的各乐句之间,旋律承接关系十分紧密,不同乐段之间常有部分乐句做重复或变化重复,特别是乐段的落句经常完全相同,形成"同

尾变头"式的旋律框架,用回旋式的方法加深听众对音乐主题的印象;(4)古典套曲及叙诵性民歌等许多乌兹别克传统音乐中,回音、倚音、颤音、滑音等润腔手法被经常地使用,造成了音调的不稳定性,加强了旋律的动感。这一点在演唱、演奏风格上表现得特别明显。

当代乌兹别克传统音乐在多大范围内承继着古代中亚的音乐文化传统,上述乌兹别克传统音乐的概况和形态特点与古代中亚音乐有多大程度的联系,这些都是有待进一步探讨和研究的问题。根据古人类学的材料,乌兹别克人是由东来的蒙古族人和中亚的古代居民结合而成的。如果我们将乌兹别克传统音乐和蒙古族传统音乐作比较,就不难看出它们在体裁和音乐特色等各个方面都有着重大的区别。由此,我们不难得出当代乌兹别克传统音乐主要继承了蒙古人到来之前中亚地区音乐文化传统的结论。随之,可再用乌兹别克传统音乐与生活在中亚的各突厥语民族的传统音乐作比较,其结果又告诉我们:它与同样过着绿洲定居生活,以农耕为主要生产方式的维吾尔人的传统音乐文化接近甚多,而和哈萨克、柯尔克孜等依然与古代突厥语民族一样过着逐水草而居的生活、以游牧为主要生产方式的各民族传统音乐文化相差甚大。由此,我们又可得出这样的结论:维吾尔人和乌兹别克人的传统音乐文化主要是承继葱岭东西两方各绿洲古代居民的音乐文化传统而来,哈萨克人和柯尔克孜人的传统音乐文化与古代各突厥语民族的音乐文化传统的关系更为紧密。

在第三章中,我们讲了维吾尔族传统音乐在一定程度上与"龟兹乐""疏勒乐""高昌乐"等葱岭以东的"西城乐舞"有着传承的关系。同样,我们也认为,乌兹别克传统音乐源远流长,它的源头可以上溯到"康国乐""安国乐"等葱岭以西的"西域乐舞"乃至更为古远的本地区音乐文化。当然,我们不能简单地在维吾尔、乌兹别克传统音乐文化和绿洲丝路的催化下形成的"西域乐舞"之间画等号,必须通过更加广泛深入的比较,更加认真细致的考证才能从维吾尔、乌兹别克传统音乐中寻觅出古代"西域乐舞"的遗韵和踪影,从而将对古代丝绸之路音乐的研究推向一个新的阶段。

河中瑰宝——莎什木卡姆

在中世纪世界文明史上,河中地区曾升起过两颗灿烂的巨星,他们是出生于锡尔河流域法拉布地区瓦斯吉村的阿布·纳斯尔·穆罕默德·法拉比(Abu Naser Muhamet al Farabi,870—950)和出生于布哈拉附近阿夫申村的阿维森纳(Avicenna,980—1037,又名 Ibn Sina)。他们既是杰出的哲学家、文学家、医学家,又是杰出的音乐家和音乐学家。他们创作的大量音乐作品,撰写的大量音乐理论书籍对世界音乐后来的发展产生了重大的影响。这一时期,出现了一种称作"纳瓦巴"形式的歌曲,像是一套组曲。公元13世纪,出生在波斯的阿塞拜疆族音乐家苏菲·丁·乌尔玛维(Sasfi al Dinal Urmawi,1216—1294)在其著作中开始用"玛卡姆"(maqam)这一音乐术语,指各种不同的调式类型,后来被引申来称谓以某个调式为基础发展而成的套曲形式。

图4-33 法拉比

图4-34 阿维森纳

现居住在河中地区各绿洲上的乌兹别克人和平原塔吉克人中间流传的木卡姆名叫"莎什木卡姆"。"莎什"为塔吉克语中的数词"六",据此,"莎什木卡姆"即为"六套木卡姆"。"莎什木卡姆"在中亚传统音乐中占有

极为重要的地位,2003年,它被联合国教科文组织批准列入第二批人类非物质文化遗产代表作名录。

塔吉克人的莎什木卡姆是由统一调式结构联结起来的大型组曲或多段体音乐作品。六套木卡姆的名称分别是《布孜鲁克》《拉斯特》《纳瓦》《都尕》《西尕》《伊拉克》。每套木卡姆由三大部分组成:

第一部分:木什基洛特(意为"艰深")。是一系列弹拨尔独奏或民间乐器合奏的器乐曲,由塔斯尼夫(意为"旋律")、塔尔基(意"反复")、尕尔冬(意为"太空")、穆亥买斯(意为"五段")、萨基尔(意为"慢板段落")五组乐曲构成。

第二部分:第一组舒巴(意"支脉")。由萨拉赫巴尔(引子)、塔尔基(长篇独唱声乐曲)、即斯里(长篇独唱曲)、苏波里希·阿瓦林(不长的结尾)、乌法尔(短小的舞曲)、苏波里希·阿波林(结尾)六组带乐器伴奏的声乐段落构成。

第三部分:第二组舒巴。由萨乌加(组曲的基本形式)、塔尔肯恰(萨乌加的第一变体)、卡什卡尔恰(萨乌加的第二变体,按照喀什噶尔即喀什地区的音乐风格发展而来的乐曲)、索基诺玛(萨乌加的第三变体)、乌法尔(萨乌加的第四变体)五组带伴奏的声乐段落构成。

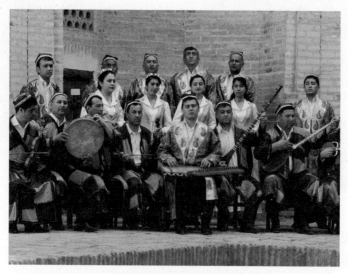

图 4-35　演奏莎什木卡姆

为各套莎什木卡姆伴奏时,弹拨尔的定弦各不相同,构成旋律的音阶调式也互有区别:《布孜鲁克》《都尕》《伊拉克》使用的定弦为 G、D、G,调式音阶为 G、A、B、C、d、e、f、g;《拉斯特》使用的定弦为 G、C、G,调式音阶为 G、A、B、c、d、e、f、g,《纳瓦》使用的定弦为 G、F、G,调式音阶为 G、A、B、c、d、e、f、g;《西尕》使用的定弦为 G、D、G,调式音阶为 G、A、B、c、d、e、f、g。

在各木卡姆的第二、三部分即两组舒巴中尚存在着与各木卡姆的调式相联系的十四种调式。它们是:《布孜鲁克木卡姆》舒巴中的乌佐尔调式;《拉斯特木卡姆》舒巴中的潘吉尕调式、乌夏克调式和萨巴调式;《纳瓦木卡姆》舒巴中的奥拉兹调式、巴雅特调式和胡塞尼调式;《都尕木卡姆》舒巴中的哈尔尕调式、奥拉基恰尔和胡塞尼调式;《西尕木卡姆》舒巴中的艾介姆调式、斯塔尼戈尔调式和霍罗调式;《伊拉克木卡姆》舒巴中的穆亥雅尔调式。

塔吉克莎什木卡姆中"木什基落特"部分除"尕尔冬"之外的器乐曲都存在着与回旋曲体相近的曲式。基本不变的主题称"包兹古伊",变化的旋律称"霍那"。"尕尔冬"是由若干不同的"霍那"连缀成的组曲。第一、二组"舒巴"是多段体的叙诵性声乐套曲,只有每组结尾处的"乌法尔"才是篇幅不大的歌舞曲。

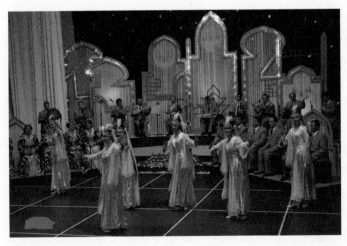

图 4-36 乌法尔

每首乐曲中都有贯穿始终、被称作"乌苏尔"的节奏型,这些乌苏尔有

的较为简单，有的复杂、长大，甚至以三二拍或六四拍构成一个节奏型单位。

乌兹别克莎什木卡姆流传在布哈拉、花剌子模等地区。不同地区流传的各部木卡姆名称虽相同（与上述塔吉克莎什木卡姆一致），每部木卡姆也都由器乐曲及叙诵歌曲这两大部分构成，但每部包含的乐曲有不小的差别。由于木卡姆音乐现象所具有的即兴演奏（唱）性质，每个艺人演奏（唱）都不相同，甚至同一个艺人每一次演奏（唱）时而也会出现某种程度的增删。布哈拉莎什木卡姆第一部分——器乐曲部分的结构与塔吉克莎什木卡姆基本相同，乐曲的名称也非常相近。

乌兹别克各木卡姆的乐曲名称中有不少明显和人的姓名有关，造成这种情况的原因目前尚不得而知。

与塔吉克莎什木卡姆一样，乌兹别克木卡姆乐曲中亦有着各种不同的节奏型贯穿。这些节奏型有的由一小节或二小节组成，结构较为简单、短小，有的则由几小节甚至十几小节共同组成，结构较为复杂、庞大。这种情况与阿拉伯音乐相类似。

乌兹别克莎什木卡姆中每部木卡姆的第一部分是纯器乐曲，除了花剌子模的《都尕》和《伊拉克》这两部木卡姆的第一部分尚包含有一首短小的乌法尔舞曲之外，其余乐曲都仅供欣赏、聆听。每部木卡姆的第二部分被乌兹别克人称作艾修来克斯米，意为"叙诵歌曲部分"，贯穿各乐曲的节奏型也表明这一部分主要由叙诵歌曲组成，只是最后的段落乌法尔才是歌舞曲。歌舞音乐在乌兹别克莎什木卡姆中只占极少的比例，这就和维吾尔族各类木卡姆形成了鲜明的对比。

此外，塔吉克、乌兹别克莎什木卡姆都没有蕴于维吾尔族《十二木卡姆》《刀郎木卡姆》之中的"散、慢、趋、乱"式固定章法。需要指出的是，维吾尔族木卡姆这种结构却与中原地区自汉朝"相和大曲"而始的各类大曲相一致，这不得不使我们想到新疆与内地自古以来就通过丝绸之路等各种渠道进行着的政治、经济、文化等各方面的频繁交流。

每部乌兹别克木卡姆的第一部分中音乐主题的贯穿比较明显，进入第一部分以后，往往是头、尾的几首乐曲有音乐主题贯穿，构成旋律的调式音阶也基本相近，中间插入的一些乐曲在调式、旋律风格等方面都和

头、尾的乐曲相差甚远。在花剌子模《布孜鲁克木卡姆》第二部分各乐曲的调式音阶如下：

①木卡米布孜鲁克：|C| D ♭E (E) F G A ♭B

②沙衣里古尔香塔罗那西：|C| D E F G A ♭B

③塔罗那Ⅱ：|A| B #C D E #F G

④塔罗那瓜Ⅲ：|#F| G A B C D E

⑤塔尔肯：|D| E #F G A̲ B #C

⑥那斯罗洛衣：|D| E #F G A B (C) #C

⑦苏伏拉：|A| B (C) #C D̲ E #F G

⑧乌法尔：|C| D ♭E(E) F G A ♭B

（上列音阶中外加方框的音乐为乐曲结音，下加横线的音为旋律中的重要骨干音）

在乌兹别克莎什木卡姆中还可见到一些特殊的调式音阶结构，例如，花剌子模《纳瓦木卡姆》第一部分的十一首器乐曲中可以比较明显地看到主题音乐的贯穿，各乐曲的调式音阶相近，为|D|、E、|F|、G、A、♭B、B、C。请注意著者为D、F这两个乐音加了方框，因为这两个乐音分别被七首乐曲和四首乐曲用作了结音。这种一种调式中出现两个结音的所谓"双结音"现象在维吾尔族《十二木卡姆》中也可见到。此外，这个木卡姆中器乐曲乌法尔的调式音阶为F、G、A、B、C、D、E，使我们看到了类似于古代欧洲"里底亚调式"及中国古音阶宫调式的罕见音阶结构。

维吾尔族《十二木卡姆》中出现的四分音及"八音调式"现象在乌兹别克莎什木卡姆中也能见到。请看布哈拉《布孜鲁克木卡姆》中塔斯尼菲布孜鲁克的调式音阶：

|D| E F #F G A (↑A) B C (↑C)

（↑为半升记号，表示此音是比原位音高但比升音低的四分音）

演奏乌兹别克莎什木卡姆时使用的乐器有弹拨尔、独它尔、改良热瓦甫、双头热瓦甫、扬琴、艾捷克、横笛、巴列曼、手鼓等。乐曲具有强烈的叙

诵及欣赏性，艺人们在演奏时非常注意乐曲的韵味和强弱变化，各种乐器领奏和全队齐奏的交替及抹、滑、颤、回音等装饰技法的使用，使整个乌兹别克莎什木卡姆表现出了典雅、细腻、古朴、深情的风格。和维吾尔族各类木卡姆特别是《刀郎木卡姆》纯真高亢、粗犷热情的风格形成了强烈的对比。

公元16世纪，中亚著名诗人、作曲家、器乐演奏家帕黑拉芒·尼牙孜·米尔咱巴希·卡米尔创造过一种"花剌子模弹拨乐谱"。这种乐谱由旋律线在十八条横线上的位置表示乐音的音高，用各种不同的点表示音乐的时值。

在五线谱和简谱出现之前，中国音乐史上早就出现过律吕乐谱、文字谱、减字谱、燕乐半字谱、工尺谱、二四谱等多种记录音乐的符号。它们是中华民族智慧的结晶，其中一部分之产生又得益于丝绸之路带来的文化对接与交流。据我国史籍记载，龟兹地区早在隋唐期间也有过乐谱。"花剌子模弹拨乐谱"也从乐谱学的角度为我们证明了中亚人民对世界音乐的贡献。

木卡姆是以绿洲农耕为主要生产方式的各定居民族所共有的音乐现象，分布在连接亚、欧、非三大洲的东起新疆，横贯中亚、西亚乃至北非的"链状绿洲带"，即古代绿洲丝路的沿线。共同的生态环境、生产方式及古而有之的文化交流使得各地区、各民族木卡姆有着许多共同类点：都保持着即兴演奏（唱）的习惯；都属于包含器乐曲、歌曲和歌舞曲的大型古典套曲范畴；都可见到音乐主题的贯穿；每部木卡姆基本上都以一个调式为基础，主要用节拍和节奏型的改变来对旋律进行变奏，使其发展成新的乐曲；等等。但是，乌兹别克和维吾尔族木卡姆在许多方面的不同又告诉我们，各地区、各民族的木卡姆都是在本民族、本地区传统音乐文化的基础上形成、发展起来的。尽管木卡姆这一总称及木卡姆各部分中的乐曲名称都源自波斯—阿拉伯，但它们的音乐实际上有着千差万别，绝非源于一地。

河中地区早在公元9世纪就有了木卡姆的雏形，其时离"康国乐""安国乐"的鼎盛期并不很久，古朴、深情的莎什木卡姆使我们听到了葱岭以西地区"西城乐舞"的遗韵，看到了由绿洲丝路催化而成的中亚古典音乐

明珠夺目的光辉。

天马故乡的歌——土库曼斯坦传统音乐

公元前112年秋,有人献给汉武帝一匹毛色光亮、皮肤又很薄的马,奔跑时可看到血管中流动着的血液,流出汗后,颜色显得更鲜艳。汉武帝得此马后欣喜若狂,称其为"天马"。并写了一首诗:

> 太一贡兮天马下,
> 沾赤汗兮沫流赭。
> 骋容与兮跇万里,
> 今安匹兮龙为友。

汉武帝所说的"天马"实际上是"汗血马",其学名是阿哈尔捷金马,原产大宛。汉武帝喜欢它,不仅因为这种马外表神武,体形优美,还因为它擅长奔跑,速度快、耐力好,适于长途行军,是理想的军马。

图 4-37 汗血马

为了得到更多的汗血宝马,壮大汉军以抗击匈奴,汉武帝派了一个百余人的使团,带着一匹用纯金制成的马前去大宛,希望换回一匹种马。使团跋涉千山万水到达后,国王不肯交换。归国途中,金马被劫,汉使被杀,武帝大怒,决定派兵去夺汗血宝马。首次出征,汉军战败而归;第二次大宛与汉军议和,允许汉军自行选马。引进这种马后,汉军的战斗力果然倍增。一次匈奴骑兵遇到汉军马队,甚至不战而退,一时传为佳话。后来的许多帝王也珍爱汗血马,唐太宗李世民曾封它为"千里马",元太祖成吉思汗也曾骑着汗血马,率领大军东征西讨,驰骋在欧亚大地上。

图 4-38 驯马人

大宛就是今天的土库曼斯坦,汗血马是土库曼的国宝,其形象绘制在国徽上。2014 年 5 月 12 日,土库曼斯坦总统别尔德穆哈梅多夫向习近平主席赠送了一匹汗血马,它成为中土睦邻友好关系的重要见证与标志。

位于中亚的西部土库曼斯坦有 300 多万人,其中三分之二是土库曼族。土库曼族源于古代的西突厥,土库曼(turkmen)这个词的意义便是"突厥人"。土库曼语是突厥语,和中国的维吾尔族、哈萨克族、柯尔克孜族、乌孜别克族、塔塔尔族、撒拉族、裕固族等民族的语言同属阿勒泰语系突厥语族。

和其他阿勒泰语系的民族一样,土库曼人在遥远的古代,信仰萨满教。在土库曼语中,萨满称为"巴合西"。据语言学家考证,"巴合西"源自古汉语,是"博士"一词的音变,因为萨满在古代被认为是博学多才的人。

 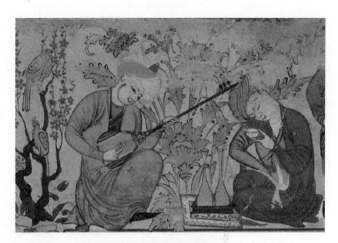

图 4-39 弹独它尔的巴合西　　图 4-40 古代壁画王子赏乐图

 土库曼人在 1000 多年前和其他中亚民族一起改信了伊斯兰教,但和萨满教有联系的民间音乐遗产并没有因此消失,而是通过"巴合西"们代代相传并不断丰富,一直传承至今。古代壁画"王子赏乐图"就描绘了一位"巴合西"为王子奏乐的情况。

 "巴合西"在现代土库曼语中是一个多义词,不仅指"萨满",也指"老师"和"民间艺人"。从这个词用法就不难看出,在遥远的古代,"萨满"还是"老师"和"民间艺人"。今天土库曼人把民间音乐家称为"巴合西",而土库曼的传统音乐,也多由"巴合西"们进行表演,因此"巴合西"在土库曼的传统音乐文化中占有极为重要的地位。"巴合西"在当代土库曼语中,不仅指民间歌手和器乐演奏家,也指民间诗人、说唱史诗的艺人。"巴合西"中有自学成才者,但大多数是经过向老民间艺人学习后才成为"巴合西"的。

 土库曼人的传统音乐很丰富,大致可以分为民歌、器乐、说唱、舞蹈等不同的体裁形式。

 土库曼的民歌从歌词方面来看包括在百姓日常生活中传唱的诗歌和古代诗人的作品两个大的类别。前者包括情歌、劳动歌、摇篮曲等,其中的摇篮曲称谓是"睡吧,我的孩子",土库曼语的发音为"allalar balam",和维吾尔族摇篮曲的称呼及发音完全一样;后者则以四行诗"高梳克"(土库曼语的发音为 goshuk)为主,其实"高梳克"就是维吾尔语中的"苛夏克"。

土库曼民族乐器众多,可分为弹奏、拉奏、吹奏和击奏等几个类别。弹奏乐器中以口弦、独它尔最常见,吹奏乐器中以竖笛和苇笛非常有特色,拉奏乐器主要是吉扎克,击奏乐器有手鼓和纳格拉鼓等。

口弦在土库曼语中被称为"高普思"(gopus),是妇女和小孩喜欢的乐器。其音域不宽,一般只有五度,可以用来模仿鸟鸣、马嘶等自然界的声音。

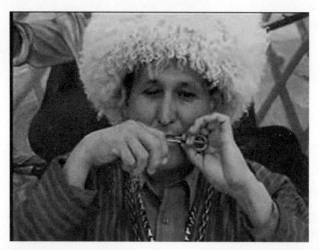

图 4-41 弹口弦

图 4-42 吹竖笛　　　　图 4-43 竖　笛

独它尔是一种两弦的弹拨乐器,和维吾尔族的独它尔形制相近,常用来伴奏民歌和说唱。

竖笛又称"姑娘笛",土库曼语为"克孜纳伊"(Kizney),是一种非常古老的吹奏乐器,它最初源于埃及,在亚历山大大帝东征时,被希腊军队带到了土库曼。这种乐器用芦苇制成,上端有吹口。有两种不同的形制,第一种长约78厘米,有6个指孔,第二种长约55厘米,只有5个指孔。它的形制虽然和哈萨克族的"斯布思额"以及蒙古族的"楚吾尔"近似,但不用喉音,没有持续音,只吹一个声部的旋律。

苇笛在土库曼语中叫"笛里—图伊独克"(dilli-tuyduk),是用约15厘米长的一根芦苇在上面割出簧片并凿出按音孔而制成的乐器,有开管和闭管两种形制,一般有三个或四个按音孔。苇笛的音域不宽,但音色甜美,常用来演奏民歌的旋律。

图4-44 苇笛

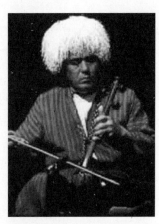

图4-45 演奏吉扎克

拉弦乐器吉扎克(gidzhak)和维吾尔族乐器艾捷克相仿,传统的吉扎克音箱为球形,有三根或四根弦,改革后的吉扎克音箱为梨形,音色接近小提琴。

土库曼的说唱音乐有大型和小型两种,大型的称为"德散"(dessan),有三个主要类型,第一类是古代流传至今的英雄史诗,其中最著名的作品是《乌古斯可汗的故事》,叙述了突厥民族早期的历史和神话,故事的梗概是:

图4-46 改良吉扎克

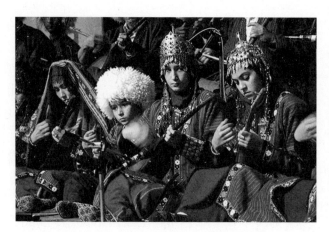
图4-47 小合奏

　　乌古斯一生下来就不同于凡人,仅四十天就长大成人。他为人民除害,在森林中杀死了吞噬人畜的独角兽。一天,他在膜拜上天时,从空中射下一道光,比日月还亮。光中有个姑娘,生得十分漂亮,她笑时,天也笑,她哭时,天也哭。乌古斯娶了她。生下三个儿子,分别起名叫太阳、月亮和星星。另一天,乌古斯又在一个树洞中看见另一位姑娘,她的"眼睛比蓝天还蓝,发辫像流水,牙齿像珍珠"。乌古斯又娶了她,生下三个儿子,分别叫作蓝天、高山和海洋。不久后,乌古斯做了可汗。在欢庆的宴会上,他对属下诸官和百姓宣称:

　　　　我是英雄乌古斯,
　　　　今后便是你们的可汗。
　　　　快拿起你的弓箭,
　　　　跟随我去征战。
　　　　太阳是我们的旗帜,
　　　　族徽为我们祝福。
　　　　蓝天是我们的帐房,
　　　　苍狼为我们引路。
　　　　江河在大地上流淌,
　　　　树林般密集的是我们的长枪。
　　　　是朋友,便早日归顺,

逆我者，我便帅军讨伐，定将他灭亡。

乌古斯可汗后来征服了许多国家和民族，史诗的末尾叙述了乌古斯可汗分封其领地给诸子的情况。

第二类是演唱土库曼各个部落历史的长篇历史歌。第三类是16世纪到18世纪中亚大诗人用突厥语或波斯语写的叙事长诗。小型的富于哲理性，称为"铁尔麦"。这些说唱艺术几乎都由"巴合西"演唱，因此土库曼的"巴合西"又相当于哈萨克语中的"阿肯"，和柯尔克孜语中的史诗演唱者"玛纳斯奇"也有些近似。

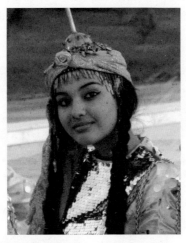

图4-48　土库曼歌手

"巴合西"大多在被称为"托一"（toy）的民俗活动中演唱，"托一"一般是在庆祝小孩诞生、给小孩剃头、举行婚礼以及为年满62岁的老人祝寿时举行。"巴合西"演唱的曲目主要有"德散"和"铁尔麦"，也唱民间歌曲、演奏民间乐曲。

"巴合西"的一次表演一般分为上、中、下三个部分，第一部分称为"雅坡比勒达克-阿伊地姆拉"（yapbyldak aydymlar），第二部分称为"欧他-阿伊地姆拉"（orta aydymlar），第三部分称为"其可姆里-阿伊地姆拉"（cekimli aydymlar）。第一部分音区较低，第二部分用中音区，第三部分用高音区。他们的表演总是从抒情委婉的低音歌曲、乐曲开始，音区逐渐升高，到激越动听的高音歌曲、乐曲结束。这三个部分所用的音区因人而

异,一般第一部分是从最低音 a 到 d^1,最高音则为 c^1 到 f^1,第二部分的最低音是 c^1 到 f^1,最高音是 e^1 到 a^1,第三部分的最低音是 e^1 到 a^1,最高音则没有限制,"巴合西"可以按照自己的嗓音条件和声乐技巧,自由地加以发挥。"巴合西"在演唱时,一般用独它尔自弹自唱,也有人加上吉扎克伴奏。土库曼的独它尔有 13 个品,一般用第一品到第五品伴奏第一部分,第二部分的音域比第一部分宽,一般用第一品到第十品,第三部分是高潮部分,则几乎所有的品都可能用到。

土库曼的民间舞蹈多种多样,其中最有名的是"则可尔-可汗加尔舞"(zekr khanjar)和"艾汉拜舞"(ekhembel)。前者是男子群舞,动作刚健有力,表现出勇敢和尚武的精神;后者为女子群舞,注重手和肩膀的动作,温柔优美。

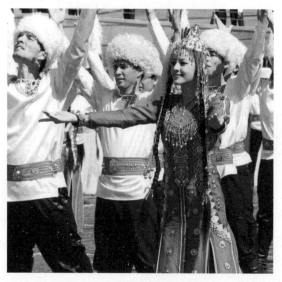

图 4-49 土库曼民间歌舞

20 世纪 20 年代,土库曼斯坦建立了苏维埃政权,成为苏联的一个加盟共和国。从那时起到 20 世纪 90 年代,俄罗斯音乐对土库曼有很大的影响,而土库曼传统音乐却没有得到应有的重视。20 世纪 90 年代以来,民间艺人"巴合西"受到政府的重视,他们所传承的土库曼传统音乐也得到发扬光大。

第五章　北渡茫茫草原

草原上的路

长调与短调的旋律

当代草原丝路东段的居民主要是蒙古人。

蒙古族有着悠久的历史,其先民公元7世纪之前在大兴安岭额尔古纳河上游一带的山林里过着狩猎的生活,唐代被称作"蒙兀室韦"。两宋、辽、金时,史籍上有"萌古""朦骨""蒙古里"等不同的记载,皆是蒙古族自称的不同音译。7至12世纪,蒙古部落沿克鲁伦河与斡雅河向西迁徙,逐渐发展到蒙古高原并分布到肯特山一带。1206年,成吉思汗统一了蒙古诸部,并经过东征西讨,建立了一个横跨欧亚大陆的蒙古帝国。其后,先后灭西夏、金和南宋,建立了统一中国的元王朝,"蒙古"作为民族名称在元代才固定下来。

迄明季,蒙古族以地理环境被分为三个主要部分,即漠南(蒙古高原中部沙漠以南地区)内蒙古、漠北外蒙古(又称喀尔喀蒙古)、漠西卫拉特(又称瓦剌、厄鲁特)蒙古。

我国境内共有蒙古族400多万人,主要居住在内蒙古自治区、东北三省和新疆、青海、甘肃等省区的各蒙古族自治州。居住在蒙古国境内的喀尔喀蒙古人现约有200余万,此外,尚有50多万布里亚特蒙古人、卡尔梅克蒙古人在俄罗斯境内居住。

蒙古语属阿尔泰语系蒙古语族。我国的蒙古族人使用着在古代回纥文字母的基础上创制的胡图蒙文和托忒蒙文。蒙古国和俄罗斯境内的蒙古人现已改用以斯拉夫字母为基础的文字。

蒙古族有着优秀的文化传统。传统音乐遗产十分丰富,大致可分为民间音乐、宫廷音乐和宗教音乐三大类。其中,民间音乐是后两类音乐的基础,又包括民间歌曲、民间器乐曲、民间说唱音乐、民间歌舞音乐四种,其中民间歌曲占有十分重要的地位。

蒙古族民歌分为长调和短调两类。蒙古民歌中的长调是民歌中著名的品种,2005年,经过中国和蒙古国联合申请,被联合国教科文组织列为人类口头和非物质遗产代表作。长调曲调悠长,节奏自由,大多采用散板,包括牧歌、思乡曲、赞歌、宴歌以及婚礼歌等题材。短调和长调不同,

都采用有板的各种节拍,其特点是曲调短小、节奏整齐、结构紧凑。

公元7世纪以前,蒙古人在额尔古纳流域的山林中过着狩猎生活。那个时代的音乐是和舞蹈相结合的,因而曲调短小、节奏鲜明的短调在音乐文化中占有主导地位。这个时期蒙古人的音乐风格在现代蒙古狩猎歌舞、英雄史诗和萨满教歌舞中尚有保留。

蒙古人的先民跨出额尔古纳河流域迁徙到蒙古高原以后,逐水草游牧成了他们主要的生活方式,一望无垠的大草原给蒙古族音乐注入了气息悠长、节奏自由、曲调高亢辽阔的特色,大量反映游牧生活的长调歌曲应运而生。时至今日,每一位听到蒙古民间歌手唱出的地道长调民歌的人都仍会有身临草原之感。当代蒙古民歌中的牧歌、思念曲、赞歌、宴歌、婚礼歌和一部分叙事歌,仍然采用着这一极富民族特性的长调体裁。

图 5-1 长调歌手

近百年来,内蒙古南部地区从游牧封建制下的领主所有制向农民阶级土地所有制过渡,大批牧民转入农业生产,过上了定居的生活。其他各地也有一部分蒙古人走上了半农半牧的道路,还有许多蒙古人进入了城市。一批现代叙事民歌随着生活方式和生产方式的改变在蒙古人中间形成。它们的特点是曲调短小、结构严整、音调简洁、节奏明快。这便是现

代蒙古族民间的短调歌曲。大部分叙事歌和一部分带舞蹈性的宴歌、情歌、婚礼歌属于这种体裁。

蒙古民歌体裁上短-长-短的流变过程充分证明了生态环境和生产方式能对一个民族的传统音乐产生制约性影响。出于同理,现代生活在内蒙古自治区的大兴安岭和阴山山脉以北及新疆阿尔泰、天山山谷的蒙古人,因他们依旧从事着传统的畜牧业劳动,还过着流动的游牧生活而在其民歌中仍然保留着最多、最典型的长调歌曲;现代生活在阴山和兴安岭以南的哲里木、伊克昭等农业地区的蒙古人则以大量典型的短调民歌作为其民间歌曲的主要组成部分。

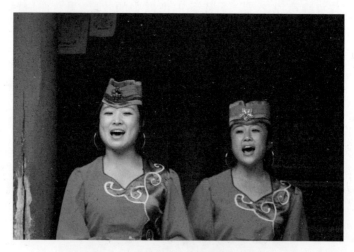

图 5-2 唱民歌

蒙古族长调民歌是草原游牧生活的产物,又是全人类重要的非物质文化遗产,它继承了古代我国北方诸游牧民族草原牧歌的优秀传统。因此,分析蒙古长调民歌的音乐特点,对于我们探索古代草原丝路的音乐文化具有重要的意义。

气息悠长、节拍自由、节奏徐缓是蒙古长调民歌的第一个音乐特点。这是由草原的辽阔及游牧生活的高度个体自由所致。同时,草原上生机盎然的美好景象给牧人带来的喜悦又使许多长调民歌在旋律节奏方面出现疏密交替的情况,特殊颤音"脑格拉"大量运用也使音乐充满了生气。

第五章 北渡茫茫草原

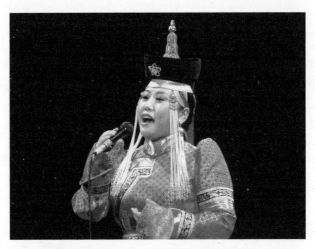

图 5-3 蒙古族歌手

　　音调高亢、旋律跌宕起伏是蒙古长调民歌的第二个音乐特点。蒙古长调民歌的音域都在一个半八度左右，有的甚至宽到两个八度，以至在演唱时要运用真假嗓音结合的方法。大部分蒙古长调民歌有四度至八度上行的呼唤性曲首。它们有的是直接的跳进，有的附加有与本乐曲调式音阶结构相符的经过音和其他装饰因素。在蒙古短调民歌和另一个重要的草原民族——哈萨克族的传统音乐中也都可听到这种呼唤性曲首的原型或变形，说明这是草原歌手们引起听者注意、唤起感情交流的一种重要手段。从每首长调民歌的整体曲调来看，跳进特别是六、七、八乃至十二度的音程上下跳进使旋律形成跌宕和大幅度起伏，表现出蒙古人民强烈的民族性格特征。

　　调式结构以小三度与大二度相结合的五声音阶为主，经常可见旋律向下属方向移动的所谓五度结构是蒙古长调民歌的第三个音乐特点。蒙古族调式音阶中常用的音乐与我国古代乐论中所谓的宫、商、角、徵、羽"五正声"即 do、re、mi、sol、la 完全吻合。操阿尔泰语系蒙古语族、满族—通古斯语族语言的大部分民族和一部分操突厥族语言民族的传统音乐也经常使用这种调式音阶，可见这也是我国北方各古代民族传统音乐所共有的一个特点。旋律内蕴的向上方五度（属方向）或下方五度（下属方向）的调转换，加入一至两个被称为"变声"的音，可能使调式音阶增加到六声

或者七声。谱例一《牧歌》的曲调,第一乐句用了羽、宫、商、角(la、do、re、mi)四个音,而第二句则用了宫、清角、徵、羽、商(do、fa、sol、la、re)五个音,就是这种情况。而且其第二乐句基本上是第一乐句移低五度的重复,这种结构形式在音乐学上称为"五度结构"(the fifth construction)。

谱例一

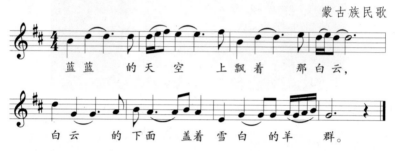

在卫拉特蒙古的一部分长调民歌中出现的不带有调性转换色彩的七声性调式音阶结构及半音甚至是四分音变化,可能是其地处西陲,较多地与维吾尔族等民族产生过音乐文化的相互交流而带来的结果。就乐曲终结音而言,生活在偏远山区、仍然保持着游牧生产方式的蒙古人的长调民歌之终结音以 sol、do 两音为主,比较接近于草原牧歌古朴苍劲、粗犷豪放的特点。生活在平原地区的蒙古人的长调民歌之终结音以 la 为主,音乐风格逐渐趋向委婉含蓄、华彩绚丽。

"五度结构"这一概念最早是由匈牙利著名音乐学家柯达伊(Kodaly Zoltan)分析了匈牙利民歌中最常见调性变换手法后提出的。我国许多音乐学家近年来的研究成果表明,在蒙古族、达斡尔族、锡伯族、哈萨克族、塔塔尔族、柯尔克孜族、维吾尔族、乌孜别克族等许多阿尔泰语系民族的传统音乐中实际都存在着这种现象。由此我们既认识到这种结构是阿尔泰语系诸民族早期民歌中的共有形式,又对柯达伊有关匈牙利民间音乐历史渊源的判断有了新的认识。

非方整性但又有序、前后呼应的结构是蒙古长调民歌第四个音乐特点。非方整性与演唱的即兴性有必然的联系,但这种即兴变化又要遵循"总框架不变"的规则。乐句与乐句、乐段与乐段之间的巧妙呼应加强了

音调发展的内在联系,使曲式富有逻辑,既有变化又有和谐统一。

抛物线性的旋律线条的倚音式、回音式、甩音式装饰手法的大量运用是蒙古长调的第五个音乐特点。抛物线的高点往往在乐句或乐汇的中间部分。旋律进入高点用跳进,退出高点使用级进;反之,旋律进入高点用级进,退出高点使用跳进。这种现象和高山牧场的地貌特点完全一致:一面是峭壁,一面为缓坡。可用同音做某一个乐音的倚音式装饰音(其时,必须运用"嗽音"或抖动下颚的方法来达到),也可用二、三度的级进装饰音;可以是单倚音,也可以是双倚音;可见到位于主干音前面的倚音,也可见到位于主干音后面的倚音。回音是倚音的一种变化,它使装饰部分趋向丰富、复杂。所谓甩音是处在节拍或节奏弱位,游离于旋律进行总趋势的个别音。它一般向上级进或跳进,和基本旋律线构成反向或斜向关系。

长调又分为单声部长调和带有持续低音的长调。单声部长调,在我国主要流行在锡林郭勒盟北部,呼伦贝尔盟南部,伊克昭盟中部和巴彦淖尔、乌兰察布盟北部的牧区。由于流行地区的不同,又分为察哈尔长调、呼伦贝尔长调、哲里木长调、鄂尔多斯长调等。《辽阔的草原》是一首呼伦贝尔长调,反映一个青年虽然已经有了爱人,但爱人的心思像随时可以遇到泥潭的草原一样难以捉摸。这首歌表现了年轻人对爱情生活的追求,曲调具有浓郁的草原气息。

谱例二

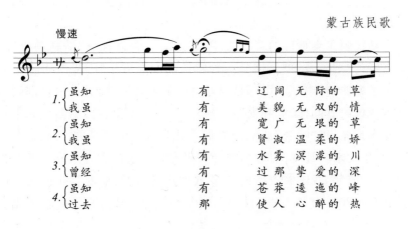

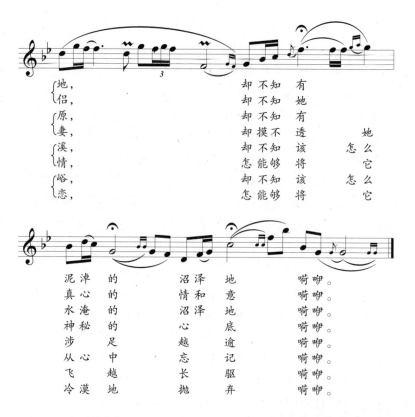

察哈尔一带的蒙古民间还流行着一种带有持续低音的长调,蒙古语称为"潮尔音道",多用于宴会。演唱时,上声部由一人独唱,另有若干人以持续低音伴唱。持续低音多为调式主音,它的出现为乐曲营造浑厚、浓重的效果。

在新疆阿尔泰地区的蒙古人中,保留着一种被称为"浩林潮尔"的古老而奇特的"潮尔音道"。这是一种特殊的发声方法"呼麦",由一个人唱出两声部歌曲,其中一个声部是以基音构成的持续音,另一个声部则是由泛音构成的美妙旋律。"呼麦"在国外主要流传于蒙古国的西部和俄罗斯的图瓦等地区,用"呼麦"演唱的歌曲多用以表现自然界的壮观景色。20世纪70年代末,"呼麦"引起国内外许多专家的关注和音乐爱好者的极大兴趣,从那时起,我国蒙古族的许多歌手开始学习"呼麦",并将它在我国普及开来。2009年9月30日,联合国教科文组织保护非物质文化遗产

政府间委员会第四次会议在阿布扎比审议并批准将我国申请的蒙古族"呼麦"唱法列入人类非物质文化遗产代表作名录。

长调民歌对于整个蒙古音乐有着典型的代表意义，所以上述特点除结构和节拍、节奏外大部分适合于各种体裁的蒙古传统音乐。

短调的特点是曲调短小、节奏整齐、结构紧凑。我国蒙古族短调根据流行的地区不同，大致可分为察哈尔、科尔沁、鄂尔多斯和卫拉特四种风格。在我国蒙古族的短调民歌中，鄂尔多斯短调很有特点。

九曲黄河环绕着的鄂尔多斯地处内蒙古西部，"鄂尔多斯"是蒙古语"宫殿众多"的意思。在绿草丛生、溪水环绕、牛羊遍布的草原上高高耸立着一座别致的宫殿，从数十里之外，就可以遥见它那雄伟的身姿、闪烁的光辉。这里是著名的成吉思汗陵——蒙古民族英雄、一代天骄成吉思汗安息的地方。

鄂尔多斯素有"高原歌海"之称，生活在这里的蒙古族人民酷爱歌唱，这里的民歌有不同于其他地区蒙古族民歌的特点，主要表现在节奏和音调两个方面。从节奏上看，鄂尔多斯民歌特别强调切分节奏的使用，这种节奏给鄂尔多斯民歌增加了活力。从音调上看，鄂尔多斯民歌常常采用六度以上的大跳，八、九、十甚至十一度音程的大跳也不罕见，这些音程的频繁使用，使旋律具有一种起伏波动的效果。鄂尔多斯民歌在结构上的特点，是在短调歌曲中常出现问答式的上下句结构，微升宫音和变徵音、清角音、变宫音的出现，也为鄂尔多斯民歌的调式增加了特殊的色彩。

《诗经·大序》中说："言之不足，故嗟叹之，嗟叹之不足，故咏歌之。"语言不足以表达情感便发展为歌唱，语言的节奏是音乐节奏的基础，切分节奏一般在突厥语民族（如维吾尔族、哈萨克族）民歌中比较常见，因为这种节奏型容易配合突厥语单词重音后置的特点，得到很好的效果。蒙古语单词重音和突厥语相反，总是落在第一个音节上。但鄂尔多斯民歌常把单调的最后一个音节用切分音加以强调，这使人想起突厥语民歌的节奏特点。鄂尔多斯短调《沙拉塔拉》和匈牙利民歌《孔雀之歌》极为相似，它可能原是一首匈奴民歌。鄂尔多斯短调民歌中出现的五度结构和由上、下两个乐句构成的单乐段，亦可能源于匈奴民歌。这些现象都说明鄂尔多斯民歌在发展过程中吸收过操突厥语的民族（匈奴、敕勒）民歌的成

分,从而使它具有不同于其他地区蒙古族民歌的特点。

谱例三

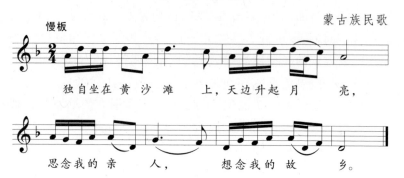

鄂尔多斯蒙古族民歌是蒙古古代音乐文化和古代其他少数民族民歌交融、汇流后发展的产物。近代,它又在和汉族音乐文化的交融中,产生出新的歌种——蒙汉调。

清末,有大批汉族人迁徙到鄂尔多斯和内蒙古西部地区,由于蒙、汉两族人民长期友好相处,音乐文化互相影响,便出现了一种既不同于汉族民歌,又不同于蒙古族民歌,同时兼有两个民族民歌特色的"蒙汉调"。

蒙汉调也叫"漫瀚调",主要流行在鄂尔多斯和河套平原,蒙汉调的曲调大致可以分成两类:第一类叫山曲类,是鄂尔多斯民歌与汉族爬山调的融合,为上、下句结构,以羽调式和宫调式最为多见;第二类是小调类,节奏性强,旋律中多用大音程跳动,音乐粗犷有力。蒙汉调的歌词以汉语为主,并掺杂着蒙古语单词和句子。如:

 大河畔上栽柳树。
 (令令仓,哥哥的小妹子)
 再看上毛阿肯妹妹扭上这几步。
 (赛拜奴,哥哥的小妹子)。

词中"毛阿肯"是蒙古人的名字,"赛拜奴"则为蒙古语"你好"。

第五章　北渡茫茫草原

图 5-4　唱蒙汉调

蒙古民歌表现着广泛的题材和内容,主要有劳动歌曲(牧歌和狩猎歌)、爱情歌曲、思念歌曲(思念家乡或亲友)、赞颂歌曲(赞颂本民族历史上的英雄或名山大川、湖泊温泉、古刹寺庙等)、民俗歌曲(包括《婚礼歌》《敬酒歌》《筵宴歌》等)、儿童歌曲、叙事歌曲等。用歌曲记载历史是蒙古人的优良传统。例如,在经过举世闻名的长途跋涉才回归中国的土尔扈特部落,流传着许多表现伏尔加河畔的游牧生活、回归途中的千难万险、返回故土时的喜悦心情等内容的长篇叙事民歌。这类民歌的代代相传无疑对传承民族文化、弘扬民族精神起着很重要的作用。

蒙古民歌的唱词质朴生动,经常运用排比手法,与柯尔克孜族、古代维吾尔族民歌中的情况相近。如新疆蒙古族民歌《想念母亲》:

在那悬崖上,
矫健的雄鹰在翱翔,
遥望着可爱的家乡,
思念我慈祥的亲娘。

在那高山上,
成群的雪鸡在徜徉,
远望着富饶的家乡,
思念我敬爱的亲娘。

在那原野上,
快乐的百灵在鸣啭,
遥望着美丽的家乡,
想念我善良的亲娘。

在那大树上,
报喜的喜鹊在欢唱,
眼望着遥远的家乡,
思念我淳厚的亲娘。

——关巴、任国勇译

蒙古民间说唱音乐和歌舞音乐在形态特点上与短调民歌相似。它们的结构都比较短小,音域相对偏窄,旋律流畅上口。蒙古说唱音乐有好力宝和乌力格尔两种。好力宝是蒙古语"联韵"的意思。单人演唱时由演唱者手执四胡,自拉自唱。唱词由演唱者触景生情,即兴编唱。双人好力宝由两人以同一曲调进行对口演唱,分问答式与辩论式两种类型。乌利格尔又称"蒙古说书",有着悠久的历史。主要曲目有被称为世界三大英雄史诗之一的《江格尔》、蒙古族与藏族共有的史诗《格萨尔王传》等。说唱音乐的曲调简单通俗,具有较强的叙述性。

图5-5 说唱艺人

图 5-6 对口好力宝

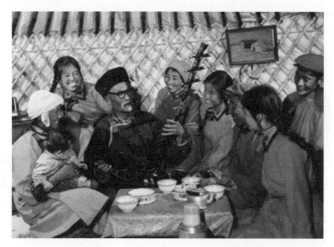

图 5-7 听老艺人说唱乌力格尔

蒙古民间歌舞音乐包括歌舞曲和纯器乐舞曲两类,前者如各地的"婚礼歌舞曲",后者如内蒙古地区流行的"盅碗舞曲""筷子舞曲"以及新疆地区流行的用托布秀尔演奏的舞曲"沙吾尔登"等。

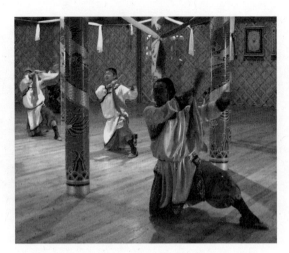

图 5-8 筷子舞

图 5-9 盅碗舞

在蒙古王公贵族的特权统治被推翻之前,差不多每个卫府都养有专门的乐工和歌舞艺人供贵族享用。艺人的专业化使民间音乐得到了整理和修饰、规范,从而形成蒙古宫廷音乐典雅、华丽的风格。蒙古宫廷音乐主要包括宫廷歌舞音乐和宫廷器乐曲。前者包括小型表现性歌舞和礼仪性歌舞,多用于王公贵族的喜筵场面,后者如合奏曲《八音》《美德利》等。

潮尔、叶克勒、楚吾尔和托布秀尔

提起蒙古族乐器,人们首先想到的当然是马头琴。这种乐器以其宽广的音域、高超的技巧、丰富的表现力和独特的音色在国内外享有盛誉。而且在2003年,马头琴由蒙古国提出申请,被联合国教科文组织批准列入第二批人类非物质文化遗产代表作名录。

但是,很多人可能并不知道"马头琴"这个名称是清朝末年才开始用的,其琴杆顶端原来的装饰物也并不是马头。

蒙古人将古代民间流传的拉弦乐器称为"潮尔"(有时写成"抄儿")。它用硬杂木制作,音箱呈上阔下窄的梯形、瓢形或勺形,一面或双面蒙羊皮或马皮,箱后面中部开有圆形音孔。琴头两边有琴轸两个,张两束马尾琴弦。偶有将蒙古刀插于弦下,调节音色音量的。琴头雕有螭(古代传说中一种没有角的龙)、螭首、马头等多种装饰,亦有无头饰者,木杆拴马尾为弓。上述形制,实与《清史稿》所载"胡琴,刳桐为质,二弦,龙首,方柄。槽椭而大锐,冒以革。槽外设木如簪头以扣弦,龙首下为山口,凿空纳弦,绣以两轴,左右各一,以木系马尾八十一茎轧之"相同。

在新疆阿勒泰山中的哈纳斯湖畔,流行着一种蒙古族拉弦乐器,当地人称其为"叶克勒"。其通常多用当地盛产的沙古都力(夏尔朗)或红松等轻质木料制作。半椭圆球形音箱以整块木料挖成,上蒙山羊羔皮、马驹后腿根内侧及母马胸乳部等薄质皮料或哈纳斯湖特产的大红鱼皮。琴柄与共鸣箱连为一体,下部稍宽,无品位。直颈,琴头为背面空洞的长方形。左右各有琴轸一根,上拴粗细不同的马尾弦两束。木质桥形琴码置于共鸣箱膜面下方约三分之一处,其上方常搁置一块石片或金属块以改善音色。弓杆用柳木或苇秆制作,上挂松软马尾弓毛。琴身通体除在头部绘有本部落、苏木(蒙古族古老的组织形式,相当于"乡")的徽号外,无任何装饰,也不涂任何涂料,因为多由牧民自己制作,其形制多有变异,规格亦大小不一。

这三个不同名称的乐器,一个流行于蒙古国、内蒙古自治区东部的兴安、哲里木、昭乌达盟和西北部的巴彦淖尔盟、阿拉善盟等地;一个见之于

史料的记载并曾用于明清两代宫廷乐队;一个流行于新疆维吾尔自治区阿勒泰地区的布尔津、青河、富蕴等县蒙恰克、乌梁海部落及塔城地区乌苏市扎克沁部落(现在的流行范围已缩小到交通不便的偏远地区)。它们实际上是一种乐器,演奏方法也大致相同:奏者单腿跪地,琴身直置身前,右手执弓擦弦发声,左手各指按音位改变音高。两根弦以四度定弦,常规定弦为 a、d 或 d、g。内蒙古流行的"潮尔"的音域可达一个半八度,新疆流行的"叶克勒"右手只用一个把位以食指、无名指、小指分别在最外弦奏出音阶分别为 d、f、ḡ、a(b)、c1 或 d、(f)、ḡ、a、b 的五声性旋律(方框内的 g 音为乐曲结音,括号内的 b 音和 f 音为旋律装饰音)。

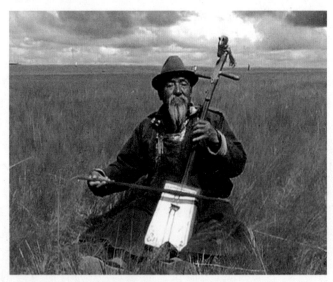

图 5-10　民间马头琴演奏家

我们把这种同一种乐器在不同地区有不同称谓的现象叫作"同器异名现象"。这种现象告诉我们,名称只是代表乐器的符号,对于同一种乐器,各地区、各民族人民可能冠以不同的名称,这就对我们单纯从名称出发来研究民族乐器的做法敲起了警钟。

蒙古族这一类拉弦乐器有悠久的历史。蒙文史籍《成吉思汗箴言》中有这样的词句:

您有神话般巧遇的，
聪慧而贤能的忽阑皇后，
您有胡兀尔、抄儿的美妙乐奏，
您有拥戴相继的九位英杰啊，
您是普天下的英主——
成吉思汗。

这首诗可证明至迟到公元 12、13 世纪蒙古民间已有"潮尔"流传。在新疆卫拉特蒙古各部广泛流传的英雄史诗《江格尔》中，也多次提到过"叶克勒"这一乐器的名字，为我们提供了这种乐器尚可能有着更加久远传统的信息。

哈纳斯湖区位于高山腹地，距最近的县城布尔津也有百余千米，崎岖的山路难以行车，再加高山寒冷，冰雪经常封山，故一年之中只有三个月能与外界联系。这里的民族自称"蒙恰克人"，世辈从事游牧。其生活方式、宗教信仰均与蒙古人相同，唯除蒙古语外，本部落内部尚流传着一种被语言学界称作"图瓦语"的属突厥语族的语言。因地理位置所限，他们与外界的经济、文化交流机会甚少，故在图瓦语中保留着许多古代突厥语的特点。其音乐中必然也保持着古代突厥语民族和古代蒙古语民族音乐的遗风。这种名叫"潮尔"或"叶克勒"的拉弦乐器，应被认为是包括蒙古语族和突厥语族在内的古代阿尔泰语系各游牧民族共有的乐器。

"潮尔"早期主要用于自拉自唱，是民间艺人演唱英雄传奇、民间故事及叙事长诗的主要伴奏乐器。近代常演奏传统民歌改编而成的独奏曲。传统乐曲有《嘎达梅林》《木其莱》等。另有一些深沉、哀伤的乐曲如《孤独的骆驼羔》《可怜的小马驹》等，表现出它与牧民的生产生活有密切的关系。在喜庆婚宴、那达慕、祭敖包等蒙古民族节日里，"潮尔"也经常被使用。

同样的乐器在新疆阿勒泰地区的功能却有所不同，为声乐伴奏的现象已极难见到。大部分叶克勒曲用以渲染感情或供他人欣赏，一部分"叶克勒"曲用以伴奏舞蹈。前者如《忧伤》《兴趣》《山雀》《额毕河之波》（"额毕"即"鄂毕"的异译，是蒙古人对"额尔齐斯河"的称谓，哈纳斯湖水经哈纳斯河汇入额尔齐斯，再与鄂毕河汇合后流入北冰洋）等，《白额鸭》《花马

驹》等乐曲还都表达了一则简短的故事;后者有《加沙里布尔》《加里木哈拉》等。无论是在热闹的婚礼上、亲朋的聚会中还是孤寂的放牧时,"叶克勒"总是牧民们忠实的伴侣,总能为牧民带来欢乐、享受和欣慰。

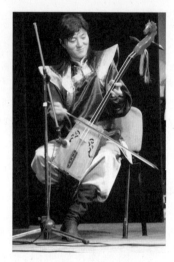

图 5-11 演奏马头琴

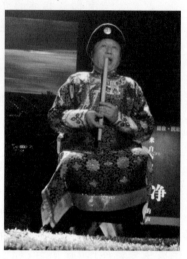

图 5-12 演奏楚吾尔

在阿勒泰山谷的牧区,还有一种名叫"楚吾尔"的吹管乐器流传。这种乐器在哈萨克族民间被称为"斯布斯额",在柯尔克孜族民间称作"却尔",其实,"楚吾尔""却尔"之名又都是"潮尔"("抄儿")这一词的不同音译。这里又出现了一种与"同器异名"现象相反的"同名异器"现象,即两种乐器名称相同,其所属种类、形制和演奏方法都完全不同(阿拉伯世界流行的热布卜为弓弦乐器,维吾尔族流行的热瓦甫为弹拨乐器,也是这种"同名异器"现象的另一例证),这种现象又从另一个侧面对我们单纯从名称出发来研究乐器的做法敲起了警钟。

楚吾尔也因其用红松、竹管或哈纳斯湖边特有的扎拉特草的茎干制作而被称作"摩登楚吾尔"(意为"木质楚吾尔")。其形制与吹奏法都和清代《钦定皇舆西域图志》所载相同。《钦定皇舆西域图志》将"淖尔"归为准噶尔部乐器。准噶尔本是卫拉特蒙古四部之一,清代一度强大,曾兼并卫拉特其余三部,准噶尔部由此成为新疆蒙古的总称。足见至迟在清代漠西蒙古民间已有楚吾尔流传。

第五章　北渡茫茫草原

这种管乐器的吹奏方法甚是特殊：演奏者竖执管身，右手在上、左手在下，以右手拇指和食指分别按管身反面的音孔和正面上方第一孔，以左手拇指、食指叉开成"八"字形按正面第二、第三孔。其余各指，起执擎管身的作用。管上端无哨片或山口吹孔。奏者将其置于门牙内侧顶住齿龈，与脸平面成锐角斜面。吹奏时，先从喉中呼出一气鼻长音，然后利用舌尖对风门的控制和音孔的开闭奏出旋律。粗犷的喉鼻音（多数是调式主音）持续乐句始终，和圆润的旋律音相结合，构成了楚吾尔的特殊音色。

利用音孔开闭、风门大小和气息控制，楚吾尔可吹出将近两个八度的以五声为骨干的自然音阶。

楚吾尔以吹奏悠长、抒情、深沉和悲哀的乐曲为主，在阿勒泰地区乌梁海、蒙恰克等部落的蒙古牧区，我们可以在节日里、婚礼上和放牧、祭敖包、祭水土等活动中听到楚吾尔的声音，也可见到民间音乐家以吹奏楚吾尔的方式对遭到困难以至生离死别的人们表示慰藉的情景。

楚吾尔乐曲的内容大致可分为三类：

第一类，与一定的民间传说、故事有关。这些故事中表现了蒙古牧民善良、勇敢且富于正义感、同情心的优良品德和热爱自然、依附自然、与自然和谐共生的质朴的人生态度。如楚吾尔曲《杭爱山中的乌雉》故事内容是这样的：

从前，有个孤儿靠每天套乌雉维持生活。久而久之，山林里的乌雉几乎被他和其他人捕捉完了。当他在某一天套住一窝乌雉逐一屠宰直到只剩下最后一只时，乌雉忽然开了口，用人类的语言乞求道："你是一个人类的孤儿，我也成了乌雉中一只孤乌，难道你就不能发发恻隐之心放我回山林里吗？"乌雉的苦苦哀求使小伙子产生了怜悯之情，遂将这只幸存的乌雉放回了山林。从此之后，为了使乌雉得到繁衍，蒙古牧民便养成了在其交尾期间不加捕杀的习惯，使得乌雉可以在百花盛开的春季纵情欢唱鸣啭。

乐曲《杭爱山中的乌雉》便是对这些优美鸣叫的模仿。这类乐曲还包括《白色的母驼》《乌则尼克》等，所表达的故事内容偏于悲哀者，其旋律也必然偏于深沉、忧伤。

第二类，对家乡美丽山水、丰富物产和人们欢乐生活的赞颂。由于乐

曲充分表达了牧民对家乡的热爱之情，曲调大都优美、豪放。这类乐曲数量较多，如《阿勒泰颂》《哈纳斯河之波浪》等。

第三类，与本民族、本部落的历史有关，这类乐曲较为少见。如《准噶尔的召唤》，相传这是准噶尔部落的蒙古勇士们备战、行军、冲锋陷阵和欢庆胜利时吹奏的乐曲。

除上述摩登楚吾尔乐曲外，阿勒泰地区极少数蒙古族民间艺人尚能用"呼麦"唱法"演奏"一批浩林潮尔乐曲。对演奏两字加用引号是因为其时艺人根本不使用任何乐器，而是利用嘴、舌、喉及声带发出一个低沉的持续长音（大都是乐曲调式主音），然后通过独特的方法从嗓子里发出一条清澈优美的高八度泛音旋律。一个人的嘴里发出两个声音，要不是亲自耳闻目睹，真让人难以置信！何况这个旋律是那样优美动听。

卫拉特蒙古民间流行最广的乐器是托布秀尔。它和哈萨克民间流行的冬不拉、柯尔克孜民间流行的库姆孜一样，都可被看作是我国北方古代游牧民族中所流传的短颈拨弦乐器的后裔。但在形制和演奏方法方面，它又都有着鲜明的个性和特点。

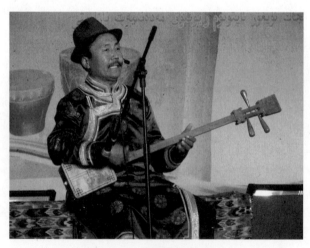

图 5-13　演奏托布秀尔

托布秀尔的琴身用樟木、榆木或沙枣木挖槽而成，上蒙木面板，面板中部掏有一个圆形共鸣孔或排成"品"字形的三个共鸣孔。琴杆上细下粗，无品位，琴首有两个琴轸分置两侧，杆身和琴身可以雕刻或绘制各种

精美图案。琴弦用秋季宰杀的山羊细肠制成。全琴长度70至80厘米不等。它造型美观而又制作简便,音色优美浑厚而便于携带,特别适于蒙古牧民的游牧生活,因此深受牧民喜爱,在新疆各地区、各部落蒙古牧民中流传十分广泛。

历史资料记载,元朝时从意大利经新疆去上都(故地在今内蒙古自治区正蓝旗)的旅行家马可·波罗曾在蒙古草原见到过两根弦的拨弦乐器。到清代,《钦定皇舆西域图志》在介绍准噶尔部乐器的部分载"舒尔即二弦也",描述的形制和演奏方法等均和现在的托布秀尔几乎完全相同。说明"舒尔"一词乃是托布秀尔这一称谓的节译。当时能有对"舒尔"的形制、演奏方法等各方面的详尽记载,可见这一乐器在西域(即当今新疆)是非常流行的。

托布秀尔的演奏技巧与其主要用于舞蹈伴奏的功能紧密相关。乐曲曲调都比较简单,每首乐曲基本由一两句乐句贯穿始终构成带有即兴变化的旋律。这些乐句有的和蒙古短调民歌的格调相近,有的只是由几个音符组合而成的某种歌舞的节奏型。

托布秀尔赤(意为"善弹托布秀尔者")主要担任拨弦任务的右手有比较复杂的技巧,如食指、拇指、无名指分别向下拨,同时向下拨、先后向下拨、四指同时向下扫,先后向下扫拇指上挑、食指上抹,用拇指指甲敲击面板,以手掌捂弦,手指轻拨、轻打或重打琴弦,等等。每首托布秀尔乐曲,采用一种或两种基本拨弦技巧(与旋律内含的贯穿乐句的主题数大致相等)。不同的技法演奏出不同的节奏型,舞者则根据乐曲中不同的节奏型跳出不同的舞蹈动作。托布秀尔乐曲多用二四拍,各种不同的节奏型又蕴有一个共同的特点——矫健有力。这正是新疆蒙古族民间舞蹈和舞曲的精华所在,恰与蒙古族牧民豪放的性格对扣合拍。

演奏托布秀尔时用以按弦的左手只使用一个把位,主要通过里外两个空弦音 a、d^1 和中指在里弦按出的 c^1,食指在外弦上按出的 e^1,无名指或小指在外弦上按出的 g^1 等五个音组成以三、四、五度跳进为主的轻快活泼的旋律。有经验的托布秀尔演奏家能用无名指或小指虚按 g^1 位或 f^1 位对 d^1、e^1 两音构成装饰,使旋律具有特殊的韵味。

在民间喜庆集会上,当乐手开始弹奏《沙吾尔登》时,帐篷内围成圆圈

的群众往往要随着乐曲的节奏拍手欢唱：

像水浪拍着河岸一样，
苗条的少女在起舞歌唱，
弹起沙吾尔登舞曲，
美丽的姑娘尽情跳吧！
嗨，噔噔！嗨，噔噔！

歌声中，人们逐一或三三两两进入人圈，随着乐曲的节奏做出摆手、晃肩、跺地等优美的舞蹈动作以及照镜、梳妆、挤奶、酿酒、弹羊毛、擀毡、拾粪等模拟牧民生活和劳动的动作。舞蹈娴熟的姑娘则手执筷碟、头顶水碗为大家表演"顶碗舞"。技法高超的托布秀尔手能将琴身置于胸前、背后、肩头、胯下等部位为大家边表演边弹奏。这些与柯尔克孜、哈萨克等民族拨弹乐器高手们相类似的演奏技法，为我国敦煌、库车等地佛窟壁画中常见的"反弹琵琶"等伎乐图提供了其在现代丝路沿线民族音乐中尚有遗存的现实依据。

除了伴奏舞蹈外，托布秀尔也可以演奏单独供欣赏的乐曲，还可用来为民歌和《江格尔》等说唱长诗伴奏。在漫长的历史长河中，托布秀尔和新疆蒙古牧民共同欢乐，弹奏托布秀尔成了新疆蒙古牧民最普遍、最重要的娱乐。

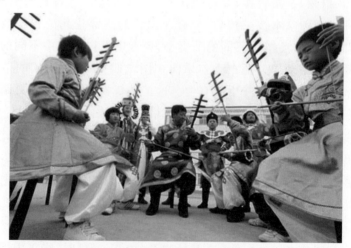

图 5-14 孩子们学习民族乐器

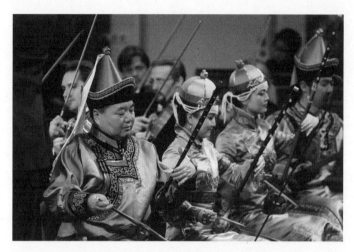
图 5-15 蒙古族乐器和交响乐队合奏

除了上面介绍的几种乐器外,蒙古族民间还使用着几种读者比较熟的乐器,那就是横笛、三弦、四胡、筝(蒙语谓"雅托噶")等。近年来根据文献研制的古老弹拨乐器火不思也正在推广,至于笙箫、唢呐、法螺、筒钦、锣、钹、单环鼓、建鼓等则是喇嘛教和萨满教活动中才使用的乐器,在蒙古族民间见之甚少。

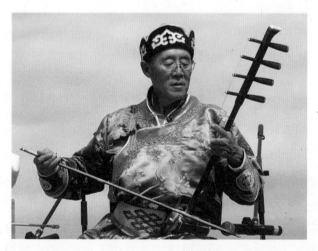
图 5-16 演奏四胡

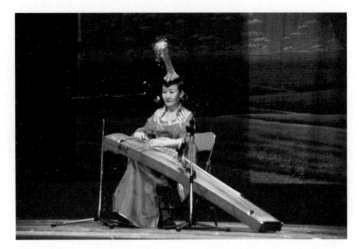

图 5-17　演奏蒙古筝

歌海中的人生

哈萨克族有句谚语："歌和马，是哈萨克人的两只翅膀。"哈萨克斯坦著名诗人阿拜依也曾写下这样的诗句：

当你降生的时候，
诗歌为你打开世界的门户；
当你死亡的时候，
诗歌又伴你走进坟墓。

如果你到过美丽、辽阔的哈萨克草原，有过和哈萨克人共同生活的经历，你就会感到这样的民谚和诗句并非言过其实。

哈萨克人的一生都伴随着歌声度过，婴儿降生时，亲朋们会来唱"东勒达哈那吾令"（祝贺诞生歌）；摇篮曲催着孩子长大；刚刚蹒跚迈步，又有逗孩子歌相伴玩耍；参加生产劳动时，各种各样的牧歌、狩猎歌、奶幼畜歌

第五章　北渡茫茫草原

图5-18　美丽的哈萨克草原

(哈萨克语称"铁洛")和颂赞歌就会在耳边此起彼伏;步入青春年华,表达爱慕之情、诉说离别痛苦、祝福情人平安等各种内容的爱情歌曲更是哈萨克人生活中不可缺少的一部分。爱情成熟,结出硕果举行婚礼时,也是草原歌声最为嘹亮的日子。姑娘出门唱《森丝玛》(哭嫁歌),迎新娘时唱《加尔加尔》(劝嫁歌);新娘到了婆家后要唱《揭面纱歌》《拜公婆姑嫂歌》,公婆姑嫂则要唱《嘱托歌》;逢年过节,老人们要向全部落的人唱《阿塔吾令》(宗谱歌);生病卧榻不起,会有人向其唱《安慰歌》;部落里有人去世,亲友们会从《报丧歌》的隐语中得到消息,妇女们唱的《悼念歌》既叙述了死者生前业绩及其人格、情操、地位,又祝福了亡人的灵魂安息,最后,《送葬歌》会伴每一个走完人生之路的哈萨克人去向另一个世界。

在哈萨克人的一生中,还会有无数次参加阿衣特斯(对唱)活动的经历,不管是在劳动之余还是喜庆的日子,每个阿吾勒(牧村)都经常举行对唱比赛。对唱的形式有姑娘和小伙子之间进行的"哈拉吾令"(民谣对唱,又称"萨勒特阿衣特斯"——习俗对唱),水平较高的半专业歌手之间进行的"阿肯阿衣特斯"(阿肯对唱,包括"托勒阿衣特斯"——短歌对唱、"苏列阿衣特斯"——长歌对唱、"哈特阿衣特斯"——简札对唱、"居木巴古阿衣特斯"——比较对唱、"阿曼达苏阿衣特斯"——说教对唱、"萨令那什阿衣特斯"——中评对唱、"阔什塔苏阿衣特斯"——告别对唱和"玛克塔吾阿

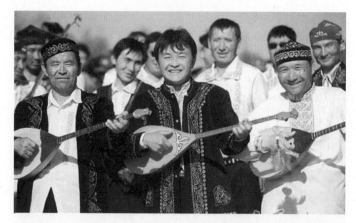

图 5-19　唱哈萨克民歌

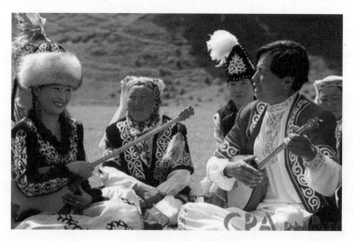

图 5-20　民歌对唱

衣特斯"——赞颂对唱。)等

　　哈萨克古称"奄蔡""可萨""阿萨""昌萨""葛萨",有源远流长的历史,它是由古代居住在中国西部地区的许多部落和部族,经过长期的历史发展过程逐步融合而成的。古代的塞种(释迦,亦称斯基泰)、月氏、乌孙、康居(康里)、阿兰(奄蔡)、咄陆(杜拉特)、突骑施(撒里乌孙)、葛逻禄、铁勒、钦察(克普恰克)、乃蛮、克烈、阿尔根、瓦克、弘吉剌、扎剌亦儿、阿里钦等是组成哈萨克族的主要部落和部族。

现在，有700多万哈萨克人主要生活在哈萨克斯坦等中亚国家和俄罗斯，中国哈萨克族有100多万人，分布在新疆维吾尔自治区的伊犁哈萨克自治州及巴里坤、木垒哈萨克自治县和甘肃省阿克塞哈萨克自治县，还有少数哈萨克人居住在蒙古国、阿富汗和土耳其。他们的语言属阿尔泰语系突厥语族，有自己的文字，信仰伊斯兰教，哈萨克族是草原丝路沿线最主要的民族之一。

关于"哈萨克"这个民族的称谓，有许多故事和传说。其一谓哈萨克人为英雄与由雌性白天鹅所变的美丽少女的后代。"哈萨克"一词乃"白天鹅"之意。其二谓"哈萨克"一词意为"勇敢的自由人"或"自由自在的人"，是英雄阿拉什所率三百个勇敢骑士的遗民。其三谓"哈萨克"乃"哈斯"和"塞克"两个词对接而成，含义为"真正的塞种"。大多数学者同意第二种解释："哈萨克"一词由"卡孜"和"阿克"两词连缀后演变而来，意为"大胆、勇敢的自由人"。同这个解释相吻合，哈萨克人世代过着逐水草而居的游牧生活，有着酷爱自由的天性和勤劳、勇敢的品德。

广阔的草原一望无际，白色的毡房星星点点地撒在草原之上。如画的景色为草原牧人的生活披上了浪漫的纱巾。在现实生活里，他们其实也经常体验到类似孤身行进在戈壁荒滩上的旅行者所领略的孤寂之苦。比起定居农业来，游牧生活要更多地受大自然的制约。正因如此，冬天和夏天他们要在不同的牧场上放牧。赶着牲畜，驮上帐篷，穿过山山水水，哈萨克人能更加充分地领略大自然的美景，也要为大自然所施加的暴虐、灾祸付出更多的代价。他们的生活有丰富的色彩，这些都成为民间歌曲所叙唱的内容。

> 广阔的原野好像那美丽的姑娘，
> 高高的天山啊闪耀银光，
> 茂密的森林沐浴着金色的朝阳，
> 蓝蓝的天空啊白云飘荡。
> 广阔的原野上鲜花怒放，
> 我们的歌声传向四方，
> 无边的松林迎着山风在歌唱，
> 白桦树迎着歌声轻轻摇晃。
>
> ——张世荣、艾提哈力译

从那黑山顶上搬下来，
有一峰骆驼羔没人带。
离开我的乡亲啊多么孤单，
眼睛里的泪珠掉下来，
我的乡亲，乡亲呵！

这样的年代是什么年代，
幸福全都从我们眼前逃开。
流浪的乡亲们扬起尘埃，
初春的风雪比严冬还要坏，
我的乡亲，乡亲呵！

——姚承勋译

的确，无论爱和恨，无论喜怒哀乐，哈萨克人都习惯于用歌声来表达感情，难怪他们的民歌要比青草还要多！

哈萨克人习惯于把本民族的民间歌曲分作"安""月伦""阿衣特斯"三类。"安"为哈萨克语"旋律"的意思，这一类民歌，多有固定的歌词和曲名，旋律优美，音域宽广，大部分是单乐段反复加副歌的单二部曲式结构，以四二、四三节拍为主，风格接近蒙古民歌中的短调。《羊群中躺着想念你的人》便是一首流行很广的"安"，驰名中外的《草原情歌》（又名《在那遥远的地方》）就是王洛宾先生根据这首哈萨克族民歌改编的。

谱例四

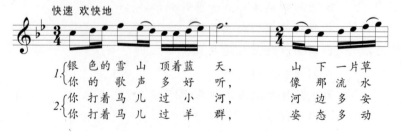

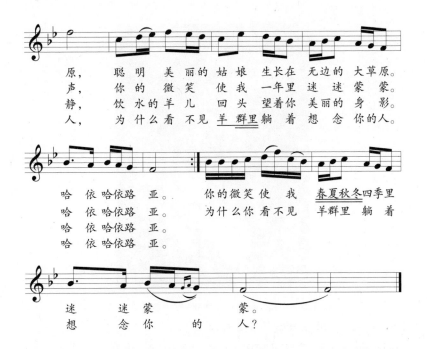

"月伦"意为"诗歌",这一类民歌无固定歌词,由歌手即兴编唱。曲式不像"安"那样严整,节拍、节奏复杂多变,旋律节奏疏密有致,松紧结合,风格更接近于蒙古民歌中的长调。用冬不拉为这种民歌伴奏时,过门的节奏紧凑,其中经常出现各种三连音。在歌手抒发感情的长拖腔内,冬不拉常作"紧拉慢唱"式伴奏。"阿衣特斯"指的是各种对唱。

除了民歌外,民间说唱音乐、民间器乐曲和民间舞曲也是哈萨克民间音乐的组成部分。

哈萨克民间说唱称为"达斯坦",意为"叙事诗",以题材可划分为"英雄长诗""爱情长诗"和"历史长诗"等类别。最著名的有《阿勒帕米斯》《英雄塔尔根》《骑黄马的猎手》《科孜库尔帕什与巴彦苏露》《季别克姑娘》《萨里哈与萨曼》等。英雄长诗的内容多为歌颂反对外来侵略、保卫家乡、反对奴役和掠夺、保卫人民的尊严的本民族英雄人物。它和历史长诗同是以音乐为载体记叙和传衍本民族历史的重要手段。爱情长诗大多通过爱情悲剧的描写,愤怒控诉古代哈萨克社会中盛行的不合理婚姻制度,同时也歌颂了主人公对爱情忠贞不渝的美德。例如长达三百行的爱情长诗

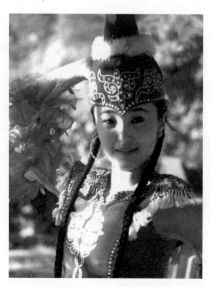

图 5-21　哈萨克少女

《科孜库尔帕什与巴彦苏露》的情节概括如下:

从前有两个巴依,一个叫哈拉巴依,一个叫撒里巴依。有一次,两人一起出外打猎,碰到一只怀孕的母鹿,但他们都不敢追捕,因为两人的妻子均已怀孕。言谈之中相互立约,如果两人的妻子都生男孩或都生女孩,就让他们长大后成为挚友;如果是一男一女,则成眷属。不久,撒里巴依病故,妻子生下男孩,起名"科孜"。哈拉巴依的妻子生一女孩,取名"巴彦"。

指腹为婚的科孜与巴彦,随着年龄的增长而日渐情笃爱深,但巴彦的父亲哈拉巴依爱富嫌贫,见科孜父亲死后家境渐趋贫穷,就违背诺言欲撕毁婚约。为了断绝科孜和巴彦间的来往,哈拉巴依带着女儿迁到了眼睛看不到、耳朵听不见的远方。

自幼与科孜相爱的巴彦深信情人会四处寻找她。为了给科孜指路,她每走一程便摘下帽子上的猫头鹰羽毛、手镯、戒指和耳环等饰物作为标记。科孜随着巴彦的指引,越过千山万水,饱受种种磨难,终于找到哈拉巴依的阿吾勒,得与巴彦秘密相会,饱尝爱河天水的甘甜。

巴彦姑娘因聪明美丽而名驰四方,90个巴依的90个儿子纷纷登门求婚。巴彦的心中只有科孜,她父亲却非让她嫁给蒙古部落的勇士呼达尔不可。呼达尔知道科孜与巴彦相会的隐情后,设法暗杀了科孜,巴彦万

分悲痛,遂用利剑刺死呼达尔后引颈自刎。

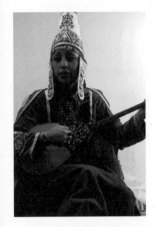

图5-22 演唱长诗的歌手

图5-23 欢乐的青年

爱情长诗《萨里哈与萨曼》也有动人的情节,这部长诗曾被改编成歌剧上演,受到了哈萨克族人民的热烈欢迎。

哈萨克族民间舞蹈主要以模拟动物的姿态和生产劳动的动作为内容,前者有《天鹅舞》《黑走马》《黑熊舞》等,后者有《劳动舞》,其中表现了挤奶、剪羊毛、擀毡等生产劳动的动作。为这些舞蹈伴奏的大都是单纯的器乐曲,它们构成了哈萨克民间艺术中舞时不歌、歌时不舞的特色。

图5-24 欢乐的舞蹈

哈萨克民间音乐在形态方面的特点表现在节拍节奏、曲式结构、调式、旋法等各个方面。

"安"类民歌多用二拍子或三拍子,然而多数民歌中节拍的规律常被打破,成为不规则的混合节拍。"月伦"类民歌可能是多种节拍的复杂结合,如著名民歌《阿尔达克》先由冬不拉奏出三、四、五、八、六等不同拍子依次结合而成的复杂节奏过门,歌唱旋律开始时用较为规整的节拍,其后出现节拍和各种三连音节奏,最后又依次运用五、二、三、一等不同的拍子唱出喧叙式的旋律。这种情况与柯尔克孜族库姆孜弹唱很相似,应该说是受长期自由放牧生活的影响而形成的。看来这一类歌曲的节拍节奏是"勇敢的自由人"精神的物化,最能代表草原民族的性格。

经常带有副歌是哈萨克民歌在曲式结构方面的主要特点,谱例四和谱例五都采用了这种曲式。在许多哈萨克民歌中,词曲起讫不一致的情况很常见,也就是说,一句歌词"跨"着两个乐句,一个乐句又"跨"着两句歌词,乐句和歌词句交错地进行。谱例五《黑云雀》的词曲的起讫点就不一致,第一句歌词在第一乐句没有结束时就结束了,而第二句歌词从第一乐句的最后两小节开始,在第二乐句中间结束,第二乐句的最后三个小节其实是用衬词结束的。哈萨克民歌唱词中大量运用语气性衬词,它们的位置大都在诗段或诗句的末尾或是呼唤性曲首之中。

哈萨克民间音乐采用七声和五声这两种不同的调式音阶。其多数七声音阶相近于欧洲的自然大调或小调,分别以 do 和 la 为乐曲结音。也可见到以 sol 和 re 乐曲结音的自然七声音阶(谱例四)。在以 do 为终结音的七声音阶的曲调中,♭si 的出现使旋律具有独特的风格。此音有时作为上助音装饰乐音 la,有时是曲调向下方五度(下属)方向发展有所离调的结果。

哈萨克民间乐曲中也有采用以小三度和大二度为主要音程关系的五声调式音阶的作品,它们的结音大多是 do 和 la。这些乐曲的风格与蒙古民间音乐相近,从而以音乐形态的特点为历史长河中阿尔泰语系中突厥语民族和蒙古语民族的互相影响和交融做了明证。

在哈萨克民歌《加依达尔曼》中,出现了五声音阶和七声音阶前后被采用的情况:其主歌部分旋律由五个乐音构成,在副歌中,由于加上了 fa

和 si 两个音而扩充成七声音阶。

哈萨克民间音乐中基本见不到除 ♭si 外的升高或降低半音的音以及四分音的踪影。内蕴的调的变化大都采用相似于平行大、小调的同调性以 do 为结音的乐调与以 la 为结音的乐调交替的手法。

和蒙古民歌中的情况相同，呼唤性曲首在哈萨克民间音乐中占有重要地位。这种曲首似与面对连绵起伏的山峦或辽阔无垠的草原，用向远方呼喊的手段来传递信息或抒发情感的习惯有关。哈萨克民间音乐中的曲首多为抑扬格，由相距四度或五度的两个乐音构成。如果这两个音之间的音程关系是四度，曲首冠音就是主音；音程关系是五度，曲首冠音就是属音。哈萨克民歌中的曲首，经常由 sol 到 do、do 到 sol、mi 到 la 或 la 到 mi 的进行构成，有时也会用 re 到 sol 的进行。它们也可以加上经过音的装饰变得旋律化，还可以通过加花扩展为一个乐句，如谱例五《黑云雀》就有曲首，而谱例四《羊群中躺着想念你的人》的第一个乐句就是由曲首音调 re 到 sol 的演变而成的。

曲首或曲首是音乐作品的核心音调。它也被进一步地用在作品的结构内部，特别是在一首民歌或乐曲内容转折处和形成句读的地方。谱例五《黑云雀》的第一乐句就是根据曲首的音调发展来的，第二乐句则是第一乐句衍生和发展出来的，副歌中再次出现了曲首的音调。

谱例五

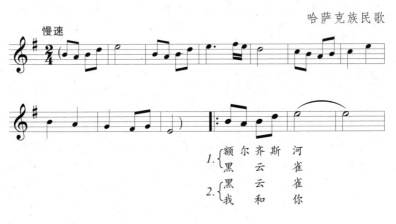

哈萨克民间音乐的曲调朴素而单纯,旋律运动的大起伏、旋律线条的急促起落表现出草原民族粗犷、豪放的性格。旋律常以四、五度的跳进和自然音阶级进相结合的方式进行,较少运用装饰和拖腔。乐思的发展常

通过对以曲首或曲首部所显示的主导动机做重复、模进、扩展、压缩来达到。因此，在一首乐曲中音乐材料显得比较集中。五度结构在哈萨克民间音乐中不常出现。

哈萨克民间音乐的上述形态特点有一些与本民族的渊源和历史条件有关：由于哈萨克的先民中既有印欧人种的成分（如塞种），又有蒙古人种的成分，在漫长的岁月里又通过草原丝路和东西方的各地区和民族产生过政治、经济、文化领域的相互影响，所以在他们的传统音乐中同时存在着与欧洲音乐及蒙古音乐乃至中国北方其他民族音乐相接近的成分。另有一些与本民族所处的生态环境与所从事的主要生产方式有关。如上文所论及的哈萨克传统音乐与柯尔克孜、蒙古等同属草原民族的传统音乐在许多方面有相近或相似点。这就是著者要强调的决定某一个民族传统音乐风格的两个最主要方面："地缘"与"血缘"。比起此二者来，语言、宗教信仰等因素的力量要显得纤弱得多。目前在音乐学界部分同仁对这一观点持有异议，但我们相信，通过深入的调查与细致的比较研究，形成各民族传统音乐风格的诸方面因素将会得到更深入的揭示，音乐学界的许多争论也有可能迎刃而解。

哈萨克族的乐器

哈萨克族有一句民间谚语："乐器虽然没有说话的喉舌，却能发出表达语言的声音。"

提起哈萨克民间乐器，读者们最熟悉的要数冬不拉。关于它的起源，有这样一个美丽的故事：在久远的年代里，哈萨克草原上有一位聪明、美丽的少女，她的名声传遍四方，各部落都有许多骑手前来求婚。少女指着一棵百年老树对求婚者们说："你们之中哪一位能够使老树开口来向我求婚，我就嫁给他。"骑手们冥思苦想，不得要领，只能相继离去。这时，草原上的一位牧羊人上前伐倒了这棵大树，用它的躯干制成了一把声音悦耳的乐器。牧羊人用它奏出了深情、委婉的乐曲，表达了自己对她的爱慕之情。少女被琴声所打动，遂与这位聪明的牧羊人结成了夫妻。这件乐器

就是世界上的第一把冬不拉。

图 5-25 冬不拉

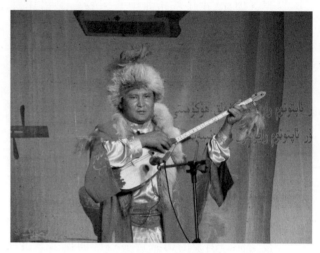

图 5-26 弹起冬不拉

从此以后,冬不拉便成了草原上世代生活的哈萨克人最亲密的伙伴,哈萨克人用它来自娱和慰藉他人,也用它来讲述欢乐和悲哀的故事。相传一代天骄成吉思汗的长子术赤到野外打猎,打伤了一匹野马的腿。术赤在追赶这匹瘸腿马时被人杀害。当时成吉思汗已预感到术赤遭了危难,又不愿听到长子死亡的噩耗,就下令说,谁要是给他报告关于术赤的坏消息,就把熔化的铅水灌进他的嘴里。深知成吉思汗残暴脾气的人们被这道命令吓得心惊胆战,没有谁敢在成吉思汗面前透露一点风声。这时,哈萨克族乃蛮部落一位著名的乐手凯尔布伊,创作了一部《瘸腿野马》冬不拉叙事曲到成吉思汗面前弹奏。乐曲生动表现了猎人们的出征、瘸腿野马的逃奔、术赤被害前后各种内心活动以及人们对成吉思汗暴虐的畏惧等复杂情节,用琴声向成吉思汗述说了术赤的遭遇。谙熟音律的成吉思汗听罢大怒,但只能下令将熔化的铅水灌进冬不拉的音箱里。就这样,这位哈萨克族冬不拉乐手的足智多谋使更多的人免遭于难。

直到如今,民间冬不拉演奏家们除这首《瘸腿野马》外,还都能演奏《灰白色的儿马》《云雀》《阿依拉吾克的悲曲》《四个步行者》《黑走马的遭遇》等 30 多首冬不拉叙事曲(亦称"冬不拉达斯坦")。他们在弹奏这一类乐曲之前,总要先说几句开场白,简单地介绍乐曲叙述的内容,然后说:

"诸位请听冬不拉是如何讲述这个故事的。"

冬不拉结构简单,音箱及琴杆用一块完整的松木或红柳树挖制,上蒙由松木或红柳木制做的薄质面板。音箱有瓢状、扁平状、圆底、平底、尖底等各种不同形制,面板上挖有若干音孔。琴杆细长,上有品位8至13个,琴颈或平直或稍向后侧,琴头右、左或后侧嵌有琴轸两个,上挂羊肠弦或丝弦两根。演奏时乐手斜抱琴体于怀,右手拨弦发声,左手按品改变音高。冬不拉音色明亮浑厚、音量较小,常规定弦为 c^1、g^1 或 d^1、g^1,常规音域为 c^1—f^3。

能用这样一件简单的民族乐器讲述出各种情节复杂的故事,表达惊涛骇浪、百鸟啾惆、暴风骤雨、万马奔腾的场景,栩栩如生的动物和人的形象以及各种人物细腻、深刻的内心活动,演奏家们当然非有高超绝伦的演奏技巧不可。每一位冬不拉高手的右手除具有食指弹、拨,四指扫、轮,拇指挑、抹,食指、拇指二指快速弹跳等弹奏弹拨乐器的常规技法外,还有食指急速来回弹拨、四指同时急速弹拨、敲击面板、中指抹弦、掌部置码后压揉琴弦等特殊技巧,并善于通过拨弦部位的变化取得音量大小的变化及改变音色。左手可以各手指单独在弦上按、捻、滑、揉,也可用拇指和食指或中指、无名指,食指和无名指分别按里、外弦奏出三、四、五、六、八度和音。

弹奏冬不拉和柯尔克孜的库姆孜一样,都有一些表演性演奏技巧,但相对来说,库姆孜手更注重于技巧的表演,冬不拉手则更注重于乐曲本身内容的表达。

冬不拉是哈萨克草原上最常见的乐器,几乎每一个哈萨克帐篷中都能见到。除了演奏乐曲外,它还常用来为歌曲和舞蹈伴奏。许多知名的阿肯同时也是弹拨冬不拉的高手,正因如此,冬不拉才成了哈萨克音乐的象征。

除冬不拉外,哈萨克族尚有切尔铁尔、萨孜、介特肯、阿德尔纳等拨弦乐器。

切尔铁尔亦称"无品冬不拉",其音箱由整块木料挖制而成,上蒙皮质膜面。琴颈上没有品位,琴头有琴轸两至三个,上挂马尾琴弦,演奏技法与冬不拉相近但较为简单。

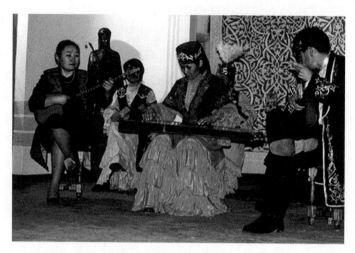

图 5-27　乐器合奏

介特肯是一种值得注意的乐器。它的通体用整块木头雕凿而成。音箱为木盆状,上挂马尾琴弦七根("介特肯"一词即为"七弦琴"之意),用羊、牛、马等牲畜的踝骨当琴码以调节弦高,演奏时两手皆用来弹拨琴弦。介特肯这种乐器虽与"七弦琴"同名,却无疑与汉族民间乐器古筝同类。我国史籍亦称古筝为"秦筝",意即其由秦地传来。而"秦地"狭义上单指当今陕、甘一带,广义上亦泛指中原以西包括陕、甘、新疆乃至中亚、西亚、东欧的广阔地域(古代和田自称"马秦",汉文史籍将古罗马称为"大秦"即是实例)。由此可知,筝乃是从西传来之物,筝类乐器到底是源于陕、甘一带而向东、西两方传播,庶或源于西域而通过丝绸之路东传中土,有待更多的文献和考古资料做出结论。

阿德尔纳是一种与古代西域广为流行的竖箜篌形制相近的乐器。笔者曾在哈萨克斯坦国家乐器博物馆见到的阿德尔纳的外形为开口锐角三角形,琴头雕有牛头作饰。三角形的上边是一根形如牛角的木棍,下边为一长方体的共鸣箱,上下之间挂有琴弦 13 根。据讲解员介绍,这件展品来自民间。另据苏联考古学家鲁金科在他的论文中介绍,在巴泽雷克的墓群中,曾发现过一个竖琴形制的多弦乐器和一面单面鼓,可见阿德尔纳原有悠久历史传统,唯到近代才渐趋失传。

哈萨克族民间还流行着用各种质料制作的口簧。主要的有阿合孜考

姆兹(金属口簧)、哈古斯斯尔那衣(竹质口簧)、米孜斯尔那衣(角质口簧)、苏也克斯尔那衣(骨质口簧)等。

哈萨克族拉弦乐器有各种库布孜(也称"克勒库布孜","克勒"即"拉奏"之意,"库布孜"一词的语意是"琴","克勒"与"库布孜"连缀成一个名词,即为"拉奏的琴")。它和柯尔克孜族民间拉弦乐器克雅克一样有两种不同的形制:一种音箱扁平,上蒙木质面板;另一种音箱为柄勺状,其下半部蒙有皮革。不长的琴颈呈弯月形,琴头两边共有琴轸两个,上挂两束马尾琴弦。应该说后一种是库布孜的原生形态、演奏时左手执弓擦弦发声,左手用指端与第一关节的部位向外顶弦改变音高。里外两根弦以四度或五度定音,音色浑厚、苍劲。在哈萨克民间较为广泛地流传的库布孜曲有《深渊》《金羚羊》《独腿天鹅》等。阿肯诵唱史诗和歌唱时,除冬不拉外,有时也用库布孜伴奏。

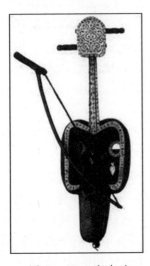

图5-28 库布孜

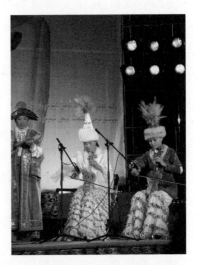

图5-29 演奏库布孜

"斯布斯额"意为"心灵的笛子",是哈萨克族古老的竖吹管乐器。它的形制、演奏方法都与蒙古族的摩登楚吾尔完全相同,甚至部分乐曲如《绑着腿的骝马》(又称《绊腿的金黄色马》《善走的黑熊》《额尔齐斯河的波浪》)等也在两族间同时流传。

图 5-30　哈萨克族学生学吹斯布斯额

柯尔那衣是哈萨克民间流行的一种三节铜号。上节中部弯曲,顶端为圆形吹口,下节尾端呈喇叭状,它的音量宏大,音色明亮,古时曾被作为鼓舞士气的号角,或向远方报警的工具,亦用于迎宾、集会及庆祝凯旋的仪式。

哈萨克民间还有过角质鹿笛流传。有趣的是,这种吹管乐器亦可称作"阿德尔纳",与上文提到的箜篌类的多弦弹拨乐器同名,是民间乐器中"异器同名"的又一实例。

陶埙在哈萨克民间被称为"它丝它乌克",其发音幽远而偏于悲凉。

哈萨克民族打击乐器品种也不少,有当哈拉(带响环的手鼓)、达吾勒帕孜(可以松紧鼓皮为手鼓定音的鼓)、省达吾勒(铜鼓)、达布勒(大鼓)、阿萨塔亚克(一种握在手中通过摇撼动作发声的乐器,原理与维吾尔萨巴依相似但制作较为复杂,原来通常由巫师用来请神)、马蹄音(角质或木质的一大一小两个马蹄型盅碗,由两手分执击桌或地面发声击出节奏)等。这些乐器最初均用于狩猎、战争和喜庆,以后逐渐演变加入乐队,也用于伴奏舞蹈。

除各种乐器的独奏外,哈萨克民间乐队在近期得到了很好的发展。其组合有仅由大、中、小各种冬不拉组成的冬不拉乐队和由斯布斯额、陶埙、口弦、介特肯、高音及中音冬不拉、两种库布孜及各种打击乐器组成的"哈萨克民族乐队"等多种形式。也出现了一批以民间音乐为素材加以改编或由专业音乐工作者创作的保留曲目。

第五章 北渡茫茫草原

图5-31 哈萨克族舞蹈

对于不填词歌唱的单纯器乐曲,哈萨克语和柯尔克孜语都称为"库依",这个词在突厥语的发音中与汉语"趋"字相近。据此,有学者认为汉唐大曲"散、艳、趋、乱"这个结构术语中的"趋",就是突厥语"库依"——"器乐曲"一词的音译。而"艳""乱"分别又是古突厥语"叶尔"(意为歌曲)和"月兰"(原为古突厥歌舞曲中最常用的衬词,由此特意指"歌舞曲")这两个词的音译。此说若能成立,可进一步说明通过绿洲丝路和草原丝路东传而来的我国北方和西北各民族的音乐文化对汉族传统音乐的发展起到过多么重大的作用。

当然,任何不同地区、不同民族之间的文化交流又都必然以双向流程的方式进行,单以哈萨克族为例,其先民在经济、文化等各方面受内地汉族人民的影响也不少。月氏、乌孙等部族都曾在河西走廊生活过,少不了与汉族人民接触交往。细君和解忧这两位"乌孙公主"更是历史上有名的人物,她们的远嫁对乌孙和汉王朝关系的加强起到了良好作用。细君公主曾作歌,其中"穹庐为室兮毡为墙,以肉为食兮酪为浆"的词句使我们看到了2000年以前乌孙部落的生活概况。汉嫁细君、解忧时都"赠送甚盛",史籍中还曾有"汉遣乌孙公主嫁昆弥,念其行道思慕,使工人知音者,裁琴、筝、筑、箜篌之属,作马上之乐"的记载。可见公主远嫁也带去了中原音乐。解忧公主还曾遣其女第史回长安学鼓琴,在其归途中,汉王朝曾

遣侍郎乐奉相送。后龟兹王绛宾与第史结为伉俪,汉王朝又赐以"车骑旗鼓、歌吹数十人"。乌孙与龟兹古有天山驿道相通,第史与绛宾成亲后两"国"统治者之间又有了翁婿关系,上述发生在龟兹王朝的现象也必然会对乌孙产生影响。

简言之,古代丝绸之路是其沿线各地区、各民族文化的对接之路、交流之路。对接、交流的各方是"互补"的关系,也因如此,丝绸之路才促进了沿线各地区、各民族文化的共同繁荣。

第六章　西接安息大秦

土耳其伊斯坦布尔的索非亚清真寺

天竺的拉格和塔拉

好一朵茉莉花，
好一朵茉莉花，
满园花开香也香不过它，
我有心采一朵戴，
又怕来年不发芽……

　　这是一首流行在全国各地的小调《茉莉花》。小小的茉莉花，没有牡丹的妖娆绰约，没有金桂的浓郁甜香，几片雪白的花瓣，几缕清淡的幽香，用它来比喻美丽的少女，象征纯真的爱情，真是再合适不过了。然而，人们在唱这首民歌时却很少想到"茉莉"是一个外来词，古代又写作"末利""末丽""末罗""末莉""抹利""抹厉""没利"或"摩利"，有人说它是梵语 mallikā 的译音，也有人认为它源自古叙利亚语 molo，总之，它是通过丝绸之路传到中国来的。有了茉莉花之后，才会有借花喻人的歌，加之《茉莉花》最早见于明代的记载，估计这首歌是在茉莉花传入中国以后很久才产生的，并不是伴随着这种花卉从印度或者波斯传来的。那么，印度和波斯的音乐是什么样的呢？

　　位于南亚次大陆上的印度，古称"天竺"，是通过丝绸之路和中国经常往来的邦国。印度音乐特色极为鲜明、十分吸引人，它那如怨如诉、绵延不断的旋律，波浪形曲线式甚至是螺旋式的曲调进行，对浓郁的带有鼻音色彩的暗淡音色的偏爱，以及呜咽的笛声、余音线绕、婉转曲折的西塔尔琴声，无穷无尽的各式各样的滑音、装饰音、装饰乐句，始终伴随着曲调的持续音，强烈多变的鼓声以及变化多端的即兴演奏……这些都构成了一幅幅美丽多彩的印度音乐画面。

图 6-1　印度泰姬陵

图 6-2　印度舞蹈

　　印度音乐按照流行地区不同而风格各异,如果在印度的两个大城市加尔各答和孟买之间划一条线,这条线以南便是南印度,而以北则是北印度。具有调式意义的曲调程式"拉格"和节拍节奏形式"塔拉"是印度音乐的两大基本要素,对"拉格"和"塔拉"的理解和使用,南、北两地亦有差别。

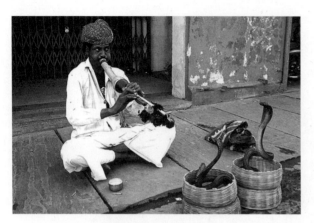

图6-3　玩蛇的印度民间音乐家　　　　　图6-4　用坦布拉奏"什鲁提"

无论是民间音乐还是古典音乐,印度音乐的织体都包括用管弦乐器奏出的旋律、用打击乐器奏出的节奏和持续音。持续音称为"什鲁提"(sruti),一般用坦布拉奏出,但也可以用特制的"什鲁提"音箱发出。"什鲁提"一般由调性的中心音和它的上方五度音组成,为演奏家和演唱家提供一个持续不断的音响背景。

印度传统音乐基本上是即兴演奏的,没有乐谱,然而即兴演奏所根据的则是印度传统音乐独特的理论体系,其中最重要的概念就是"拉格"和"塔拉"。

"拉格"源自梵语"ranj",其本意为"感染"(人的心灵),转义指"色彩"和"情绪",印度古代音乐理论著作《桑吉特达伯那》中指出"拉格是一种特殊组合的音响,它的音符和旋律运动像装饰品一样,使人为之陶醉"。从民族音乐学的角度来看,拉格是一种与音阶、调式有关的旋律程式,既包括调式功能,又包括旋律特点。从这一点来看,中国京剧中的"西皮"和"二黄"、秦腔中的"苦音"和"欢音"与印度音乐中的"拉格"很接近,是既包括基本音阶,又包括基本旋律结构的一种音阶式的旋律类型。为了弄清"拉格"的概念,首先应当了解印度音乐的一些基本理论。

印度音乐和欧洲音乐一样有七个音级,不过不是欧洲的"do、re、mi、fa、sol、la、si"而是"Sa、Ri、Ga、Ma、Pa、Dha、Ni"。"Sa、Ri、Ga、Ma、Pa、Dha、Ni"分别是梵文"sadija""rsabha""gandhara""madhyama""pancama""dhaivata""nisada"的缩写形式,我国古代曾根据它们的含义把这些阶名分别译为"具六"

"神仙调""持地调""中间""第五""未知"和"近闻"。为了便于理解,我们也可以将它们和中国音乐中的阶名宫、商、角、和、徵、羽、变以及欧洲的音名c、d、e、f、g、a、b相联系。当年沈行工先生为在中国推广简谱,建议将欧洲音级用上海话读成"独览梅花扫腊雪",以便记忆。我们可将印度的各音级读成"沙里尕马怕大泥",这样就容易记住了。古代中国人把宫、商、角、徵、羽五声和金、木、水、火、土五行相联系,印度人也把上述七个音级和月亮、水星、金星、太阳、火星、木星、土星相联系。

中国七个阶名之间的音程关系是固定的,如从"宫"到"商"是大二度,而从"宫"到"变宫"则为小二度。由于在"Sa、Ri、Ga、Ma、Pa、Dha、Ni"这七个音中,"Sa"和"Pa"音高相对不变,它们之间的音程关系永远是纯五度,"Ri、Ga、Ma、Dha、Ni"五个音级的音高则都可以改变,所以七个音级之间的音程关系也不是固定的。假设"Sa"为"C","Pa"为"G","Ri、Ga、Ma、Dha、Ni"五个音级音高变化的可能性如下所示:

Sa	Ri	Ga	Ma	Pa	Dha	Ni	Sa
		D					
	♯D	♯E	F		♯A	A	
	D	E			A	B	
C	♭D	♭E	♯F	G	♭A	♭B	C

欧洲音乐各音级间的音程有半音、全音两种,印度每个音级间的音程则用"斯鲁提"(sruti)来衡量。一个八度包括22个"斯鲁提",如果把1200音分除以22,则每个"斯鲁提"为54.5音分,大致相当于欧洲音乐中的四分之一全音。七个音级间的音程有的是两个"斯鲁提",有的是三个,还有的是四个。两个"斯鲁提"相当于半音,四个"斯鲁提"相当于全音,而三个"斯鲁提"则相当于四分之三全音。

印度音乐有两个基本音阶,即"沙"(Sa)音阶和"马"(Ma)音阶,其上行序列为:

沙音阶:	沙	里	尕	马	怕	大	泥	沙
斯鲁提数:		3	2	4	4	3	2	4
西方唱名:	re	↓mi	fa	sol	la	↓si	do	re

马音阶：	马	怕	大	泥	沙	里	尕	马
斯鲁提数：		3	4	2	4	3	2	4
西方唱名：	sol	↓la	si	do	re	↓mi	fa	sol

以沙音阶和马音阶中的各音做主音,可构成 14 种调式,就像中国的五声音阶由 do、re、mi、sol、la 各音做主音,可构成宫、商、角、徵、羽五种调式一样。但这 14 种调式中,常用的只有 7 种,即以沙音阶的沙、里、大、泥和马音阶中的尕、马、怕为主音。在这 7 种调式的基础上又形成了上百种不同的"拉格"。

图 6-5 用西塔尔琴演奏"拉格"

每一种"拉格"都有自己固定不变的音群,组成音群的音最少有 5 个,最多不超过 9 个,它们围绕着相距四度或五度的主音和属音运动,构成特定的旋律片段,表现一种特定的情绪。"拉格"所表现的情绪称为"拉丝",按传统的分类方法,拉丝可以分为 9 种,即爱情、幽默、悲悯、暴戾、英勇、恐怖、厌恶、惊奇和平静。按传统习惯,拉格的使用和不同的季节及不同的时辰相联系,如"拜拉夫"拉格在黎明时演奏,"加非"拉格在上午演奏,"马尔伐"拉格在下午演奏,而"菩尔维"拉格则在黄昏时演奏,等等。印度音乐中有好几百种不同的拉格,有传统的,也有新创造的。印度音乐有南北之分,以南印度的卡那迪可音乐和北印度的印度斯坦音乐为代表。南印度音乐中的常用的基本拉格有 12 种,北印度音乐中常用的拉格则有 10 种。

拉格不同于中国音乐中的音阶，中国音乐中的五声音阶和七声音阶上下行一般都是一样的，但拉格的上下行可能是不同的，拉格上行叫"阿咯哈那"(arohan)，而下行称为"阿瓦咯哈那"(avarohan)。

现以江浦里(jaunpuri)拉格为例，其上行用西洋唱名表示是"do,re,fa,sol,la,高音 do"，其下行则为"高音 do、si、la、sol、fa、mi、re、do"。

拉格除了上下行音阶不同之外，上下行的旋律型也不一致，如下例山卡拉布拉哈拉格如果仅从上下行音阶上看，和中国的下徵音阶是一样的，都是"do、re、mi、fa、sol、la、si"，但是它上下行的旋律型则完全不同。

谱例一

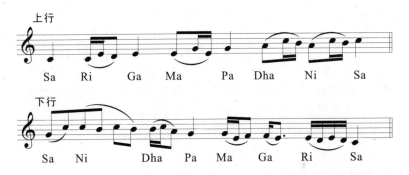

除了旋律型外，拉格还有不同的骨干音，如山卡拉布拉哈拉格以"Sa、Ri、Ga、Ma、Pa、Dha、Ni"七个音中的"Sa、Ga、Pa"三个音为骨干音。

综上，拉格不仅是一组音，也不仅是一个音阶，它还有特性音调、特别的装饰音和特性化的旋律等其他一些特点。我们可以给拉格一个定义，但印度音乐家从来不会从拉格的定义来理解拉格，也不会仅从书本上来了解一个特定的拉格，而是在音乐实践中逐渐地掌握一个拉格的。在印度，一个特定的拉格往往和某种具体的色彩、某位印度的神仙、一年中的某个季节、一天中的某个时辰相互联系，当然它更和某种或某几种特定的感情相联系。

"塔拉"是印度音乐中节拍、节奏体系，它和速度没有关系，只表示节拍的基本计数时间，通过分割产生的再分计数时间，才是曲调和鼓声节拍的标准时值。因此，有人将"塔拉"翻译成"节拍周期"。但塔拉的周期和西方音乐中节拍中的周期有很大的不同，西方音乐中节拍强拍出现的周

期总是均衡的,如四四拍、四三拍、八六拍等,塔拉的周期却不一定均匀,可以是4+4+4+4,但也可以是4+2+2或4+2+1。如"埃迪"(adi)塔拉每个周期为8拍,由4拍+2拍+2拍构成,可按下例所示把这个塔拉的拍子打出来。因为塔拉可以快也可以慢,所以我们也可以用快、慢两种办法来打这种塔拉的拍子。

1 2 3 4 | 5 6 | 7 8 |

在打拍子时,第一、五、七拍拍手,第六、八两拍右手向外挥手,第二拍用右手小指和拇指、第三拍用无名指和拇指、第四拍用中指和拇指和在一起打拍子。"埃迪"塔拉是印度南方古典音乐常用的塔拉之一,而印度北方音乐中的"特力"塔拉则和"埃迪"不同。

1 2 3 4 | 5 6 7 8 | 9 10 11 12 | 13 14 15 16 ‖
X 2 0 3

我们可以看出,"特力"塔拉由16个单位拍构成,分为两组(两个小节一组),"X"称为"撒姆",相当于强拍,各种乐器都需要强奏,标志着一个新的节奏循环的开始,"0"称为"克里",相当于弱拍,预示这一循环马上就要结束了。各种塔拉都有其基本的口诀,称为"鼓语",它是一种模拟鼓声的音节,类似中国音乐中的锣鼓经,如"埃迪"塔拉的前四拍可以用"ta、di、tom、nam"来表示,它们分别代表鼓的不同击法,但在实际演奏中,鼓手总是用各种方法加以变化,奏出许多不同的"花点",来丰富音乐的表现能力。

印度的音乐品种丰富多彩,但其中最重要的是古典音乐。南北流行的古典音乐有许多共同之处,如大多是由鼓伴奏的独奏形式,织体都由鼓敲出的节奏、主奏乐器演奏的旋律和伴奏乐器奏出的持续音三部分组成,但南方和北方的古典音乐也有许多不同之处。

印度北方在历史上受到来自中亚、波斯的影响较多,其音乐比较世俗化。南印度音乐则更多地保持了古代传统和印度音乐固有的特色,和宗教的联系也更密切。北方音乐的中心是加尔各答,以印度斯坦(hindustani)音乐为代表;南方音乐中心是马德拉斯,以卡那迪可(carnatic)音乐为代表。印度斯坦音乐的主奏乐器是西塔尔琴(sitar),用一对塔布拉鼓(tabla)伴奏,其中最重要的体裁形式是"德路帕得";卡那迪可音乐的主奏乐器一般是维那琴(vina),用一种叫"木里当干"的双面

鼓(mridangam)伴奏,其中最重要的体裁是"卡尔塔那"。这些体裁都是带有即兴演奏和演唱成分的大型套曲。每个套曲一般采用同一个"拉格",而套曲的各个部分则采用不同的"塔拉"。

图6-6 大师的风采

图6-7 表演北印度音乐

"德路帕得"以风格古朴、不尚雕琢而著称,被认为是表现"拉格"的"最纯净的形式"。演奏一部"德路帕得"往往需要几个小时,要用好几个不同的"塔拉"。

"德路帕得"包括"阿拉普"(alap)、"交德"(jod)、"构特"(got)、"贾哈拉"(jhala)和"塔拉诺"五个部分。"阿拉普"是整个套曲序曲,为散板,速度也很慢,用弹拨乐器"弹拨拉"演奏,不用鼓击节,整个套曲所用拉格的基本特征,在"阿拉普"中就已经表现出来。"交德"这个词的意义为"加入"或"参加",是有板独奏,和"阿拉普"一样不用鼓击节伴奏,旋律通常围绕拉格主音的下四度音展开。"构特"是整个套曲即兴演奏所依据的音乐主题,这个主题不长,从4到16小节不等,一般是中速,旋律中强调拉格主音的上四度音,鼓的伴奏从这个部分加入。如果是声乐曲,这一部分则称为"巴嗒-卡扬"(bada khayal)。"贾哈拉"是鼓和主奏乐器的竞奏部分,打击乐器和旋律乐器的对话,具有展开意义,其音域遍及整个音区。"塔拉诺"是整个乐曲的高潮部分,偶尔也引进快速的新曲调,其结尾部分加快,而且还可以再细分为几个节奏性的段落。

卡那迪可音乐是以古代流传至今的歌曲为主题即兴表演的套曲,套

曲的主题部分称为"克日提"(kriti),一般包括"帕拉维"(pallavi)、"阿努帕拉伟"(anupallavi)和"查拉那姆"(charanam)三个部分,套曲的其他部分都是根据"克日提"中的动机进行即兴演奏的,音乐家们都喜欢用18、19世纪创作的歌曲作为套曲的"克日提"。和北方的"德路帕得"一样,卡那迪可音乐也由五个部分构成,第一部分叫"阿拉帕那"(alapana),是根据"克日提"所用的拉格即兴演奏的散板序曲,没有鼓的伴奏。第二部分叫"塔那姆"(tanam),是根据"克日提"所用的拉格演奏的一个节奏鲜明的器乐演奏段落,但不出现"塔拉"循环,也不用鼓伴奏。第三部分是歌曲"克日提"。接下来的第四部分称为"卡尔帕那-斯瓦拉"(kalpana svara),是根据"克日提"中的若干动机即兴创作的声乐曲,这一部分没有歌词,而是用音级名"沙、里、尕、马、怕、大、泥"做虚词演唱。最后一部分称为"拉格姆-塔那姆-帕拉维"(ragam-tanam-pallavi),是根据"克日提"中的主题即兴演奏的器乐曲,也是全曲的高潮所在。音乐家们在表演这一部分时可以尽情发挥自己的才华和技巧,人们也从这一部分的表演中来判断音乐家水平的高低。

图6-8　演奏维那琴

图6-9　木里当干鼓

如果将南印度音乐和北印度音乐加以比较,不难发现它们之间还是有一些共同的音乐形态特点的,如德路帕得和卡那迪可音乐都包括五个部分,其速度的布局都是"散板—慢板—中板—中快—快板",它们都采用

一定的拉格和一定的塔拉,都强调打击乐器鼓的作用,等等。如果把印度音乐和中国的传统音乐放在一起进行比较,也能发现有不少共同点。如中国戏曲中的属于板腔体结构的唱腔都和一定的板式和声腔联系,就像印度古典音乐和"拉格""塔拉"联系一样。中国戏曲中成套唱腔的速度布局是"散板—慢板—中板—快板—散板",这和印度古典音乐的速度布局也非常相似。中印之间自古就频繁地进行音乐文化交流,中印音乐的关系也应当成为我们关注的一个课题。

安息的达斯特加赫和木卡姆

丝绸之路在穿过中亚的沙漠、绿洲和草原之后,便进入了地处西亚的伊朗。伊朗古称"安息"或"波斯",是通过丝绸之路经常与中国往来的邦国之一。汉、唐时代,伊朗人的足迹遍及我国西北,甚至到过四川、云南、广东和福建。汉武帝时,张骞派副使出访伊朗,伊朗帕提尔王朝的国王"令两万骑,迎于东界"。唐代,波斯王子泥涅师回国,大臣裴行检曾奉唐高宗之命,送至碎叶城。这样隆重的迎送礼节,说明当时中国和伊朗有多么密切的关系。

图6-10　沿着丝绸之路

伊朗和中国曾经进行过广泛的交流。伊朗的植桑、养蚕、缫丝、丝绸、造纸等技术是由中国传入的,伊朗还从中国引入了茶、杏、桃、甘蔗、肉桂等植物及黄连、大黄等中药。中国也从伊朗引进了苜蓿、乳香、无花果、小茴香、葡萄、巴旦杏等作物。中国民族乐器唢呐、箜篌、琵琶也是由伊朗辗转传入的。

据古希腊史学家希罗多德记载,波斯帝国(前550—前330)时期,波斯人在宗教仪式上咏唱赞美歌并使用多种弹拨乐器。希腊作家色芬劳提到波斯人在与亚述人战斗时唱战歌。

图 6-11　伊斯法罕桥

萨珊王朝(224—651)是古代波斯音乐文化的全盛时期,当时的音乐家巴尔巴德曾创造了一套与历法对应的音乐体系。公元 7 世纪,波斯被阿拉伯人征服,波斯音乐深受阿拉伯人的喜爱,从而对阿拉伯音乐的发展起了很大的促进作用。阿拉伯人引进了波斯的弹拨乐器巴尔巴特,并将其演变为阿拉伯的代表性乐器乌德,在阿拉伯音乐史上,许多波斯音乐家做出了巨大贡献。

图6-12 伊朗舞蹈

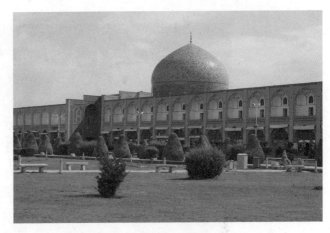
图6-13 伊朗首都德黑兰的大清真寺

正如我们已经说过的那样,公元10世纪以后,有三位音乐理论家对波斯音乐的发展起了决定性的作用,他们是诞生在今天哈萨克斯坦境内的法拉比、出生在乌兹别克斯坦布哈拉的阿维森那和出生在今天伊朗西部阿塞拜疆省的苏菲·丁·乌尔玛维。他们各自根据当时的音乐实践和前人的经验,总结了音阶、调式、节奏、作曲手法等方面的理论,改革了乐器,还创作了一些有深远影响的乐曲。

今天的伊朗是一个多民族的伊斯兰国家,有近8000万人口,其中波斯族人占66%,阿塞拜疆族占25%,另外还有阿拉伯、土库曼、库尔德等少数民族。丝绸之路在伊朗,首先经过波斯族居住的地区,然后经过阿塞拜疆族居住的地区并通过那里进入伊拉克。

波斯古典音乐多为幽雅古朴的室内乐,是独奏或独唱、独奏与鼓结合的表演。其中最有代表性的是"达斯特加赫"。"达斯特加赫"首先是调式概念,同时也是一种音乐体裁形式的名称。

波斯传统音乐使用12个调式,即12种"达斯特加赫",其中舒尔、玛胡尔、赫马云、谢尔亚赫、查哈尔拉克、纳瓦及拉斯特—潘基尔亚赫为正格调式,而达斯赫蒂、阿布阿特、巴雅特—托尔克、阿夫沙里和伊斯法罕则是副格调式,它们是由正格调式派生出来的,被称为"阿瓦兹"。伊朗人认为这些调式各自表现不同的情绪,如纳瓦调式为平安,谢尔亚赫调式表现出痛苦、悲伤,赫马云调式表现幸福,但同时又带有几分忧郁。

图 6-14 伊朗民间艺人

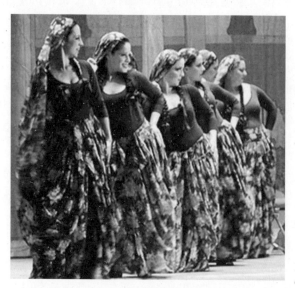

图 6-15 伊朗民间舞

波斯音乐中的一个八度中包括 24 个音,因此经常出现微分音程,这和维吾尔族音乐十分相近。

作为表演形式和音乐体裁的"达斯特加赫"也有12套。每套包括4部分,以散板序奏"达拉马德"开始,接下来依次为"阿斯勒阿瓦兹""塔拉尼夫",最后在"伦格"中结束。每套"达斯特加赫"的首尾使用同一种调式,这一调式名也就成为这套乐曲的标题,如"纳瓦达斯特加赫"等。各部分之间的连接部由各种程式化的曲调"古谢"构成,"古谢"可使用其他调式。演奏"古谢"需有熟练的技巧和创新的精神。

"达斯特加赫"的表演有很强的即兴性,演奏一套"达斯特加赫"可长达一小时,也可以简化到约十分钟。

图6-16 民间艺人

波斯的传统唱法较为特殊,演唱中常运用一种称为"塔赫里尔"的真假声交替唱法。自由节奏是波斯器乐曲演奏中的特点。伊朗常用的乐器有弹拨类的塔尔、塞塔尔、桑图尔、卡龙,拉弦类的凯曼恰,吹管类的纳依,打击乐器托姆巴克鼓、达依拉鼓,等等。许多伊朗乐器和维吾尔族乐器形制相近,如卡龙、凯曼恰和艾捷克,托姆巴克鼓和东巴鼓,达依拉鼓和手鼓等。除了乐器之外,波斯音乐在调式、音阶、乐曲结构和旋法等多方面和维吾尔、塔吉克、乌孜别克音乐也有一些相似之处。其中有的是古代波斯音乐和上述三个民族音乐相互交流、互相影响的结果,有的则可能是同源

异流现象。要指出每一个相似因素形成的原因,乃是异常繁难的课题,需要进一步深入研究。

阿塞拜疆讲突厥语,是伊朗的主要少数民族。因为阿塞拜疆人的祖先来自中亚,包括西迁的匈奴人、西徐亚人和乌古斯、拜谢捏等不同的讲突厥语的部落,所以阿塞拜疆人的语言、文化与中国突厥语民族有较多相似之处。如在维吾尔族中流传的故事和传说,许多在阿塞拜疆也流传,这两个民族也有不少相同的传统音乐体裁和乐器。阿塞拜疆传统音乐包括民歌、器乐、歌舞、说唱和木卡姆五类,其旋律既古朴,又优美动人,古朴动人的阿塞拜疆的传统音乐记录着这个民族的历史和心灵对生活的感知。

图 6-17 阿萨拜疆音乐家

和许多其他突厥语民族一样,阿塞拜疆人在古代多从事牧业和农业,并信仰过萨满教。从古代流传至今的民歌,多与农牧业生产及萨满教有关,分为劳动歌、礼仪歌、情歌、对唱、儿歌、史诗歌等不同的类别。劳动歌包括牧歌、挤奶歌、割草歌、打谷歌等品种,其中的牧歌一般采用散板,而其他的品种则用有板。婚礼歌、葬礼歌是礼仪歌中最重要的品种。情歌大多抒发对爱情的渴望和向往,因为多在山野间演唱,一般用描写山野风光句子起兴。对唱是阿塞拜疆民歌中一个特殊的体裁,一般在家庭晚会

上,宾客和主人互相逗趣、开玩笑时由男女对唱,主要采用三拍子。儿歌包括儿童游戏歌和摇篮曲。《小鸡》是一首十分流行的伊朗阿塞拜疆族儿歌。歌词反映了儿童的心理,曲调采用了类似西洋和声大调的一种调式,第六级降低半音,但导音并不降低,出现了非常有特色的增二度进行。

谱例二

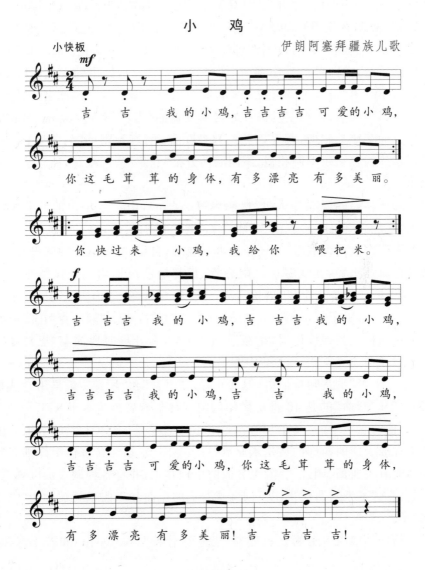

阿塞拜疆的史诗歌中有许多重要的作品,如《乌古斯传》《西林与买吉农》等,反映了古代中亚和阿塞拜疆的社会生活,是研究民俗学和民族史的重要材料。

阿塞拜疆有许多乐器和维吾尔族乐器相同,其中不少乐器名称也一样。如手鼓都称"达扑"(daff),笛子都叫"那依"(ney),唢呐都是"卒尔那"(zurna),一种由芦管制成的双簧吹管乐器都叫"巴拉曼"(balaman)。"巴拉"(bala)在维吾尔语和阿塞拜疆语里都是"小孩"的意思,这种乐器最早是孩子们吹着玩的,故名"巴拉曼"。由一大一小两个单面蒙皮的鼓组成的乐器,在两种语言中都叫"纳格拉"(nagara),其中的大鼓叫"琼纳格拉",小鼓叫"可及可纳格拉",发音和意思也完全一样。除同名乐器外,有些乐器不同名,但形制近似。如阿塞拜疆的"卡慢切"(kamanche)和维吾尔族的艾捷克相似,都是四弦的拉弦乐器;阿塞拜疆的"它尔"(tar)和维吾尔族的独它尔形制相似,不同的地方是"它尔"为三根弦,独它尔有两根弦。

阿塞拜疆的说唱音乐叫"达斯坦"(dastan),由走乡串户的专业民间艺人"阿舒克"(ashug)表演。"阿舒克"既是说唱艺人,也是民间诗人,他们除演唱古代传说故事外,还根据群众要求,自编一些作品。"阿舒克"还要举行对歌比赛,在比赛中,"阿舒克"们都用歌声提出问题试图难倒对方,又不能让对方占上风,唇枪舌剑,很受群众欢迎。"达斯坦"有60多个不同的曲牌,用于表达不同的情绪,叙述不同的故事。"阿舒克"在演唱时一般用一种三弦弹拨乐器"萨兹"(saz)伴奏,在开场时要演奏"巴拉曼",表演时还会加演舞蹈,以活跃气氛。

"木卡姆"虽是阿拉伯语,但其原意是"声音"和"乐音",最早用它认指"调式"和"套曲"的是13世纪伊朗的阿塞拜疆族音乐家苏菲·丁·乌尔玛维,他的名字中的"乌尔玛维"(Urmawi)意思是"乌尔米亚的",说明他出生在今天伊朗西部的乌尔米亚城(Urmia)。苏菲在其著作中详细介绍了当时有关曲调、调式、音阶等方面的乐理知识,并将各种调式加以规范,称它们为"木卡姆",后来用不同调式写成的套曲和组曲也就被称为"木卡姆"了。

阿塞拜疆的木卡姆是由序曲"巴尔达什特"(bardasht)和若干歌曲、

器乐曲构成的套曲,有拉斯特(rast)、伊拉克(iraq)、那吾如兹(novruz)、伊斯法罕(isfahanek)、黑萨(hissak)、乌夏克(ushak)、拉哈维(rahavi)、泽拉夫汗(zorafhan)八套。木卡姆的名称有的是地名,如"拉斯特""伊拉克""伊斯法罕",有的说明调式特有的情绪,如"乌夏克"的意思是"激情"。阿塞拜疆的木卡姆一般用手鼓、纳格拉鼓、卡慢切、它尔演奏。

由于苏菲·丁·乌尔玛维首次用"木卡姆"一词来认指由若干歌曲、器乐曲构成的套曲形式,阿塞拜疆木卡姆在世界音乐史上非常重要,2003年它被联合国教科文组织批准列入第二批人类非物质文化遗产代表作名录。

阿拉伯音乐和玛卡姆

阿拉伯在中国古代文献中被称为"大食"。汉代丝路开拓之后,大食商队便经常往返在这条国际商道上。隋唐时代,海路交通也逐渐发达起来,大食商船从广州或泉州出发,经印度洋把中国的丝绸和瓷器运往也门,卸下后用骆驼驮载,沿红海海岸运到地中海东岸,再运往西欧各地。公元651年,大食国的使节访问了长安,唐帝国和大食有了正式的外交关系。加之当时大食统治下的波斯和唐的边境城市疾陵城接壤,大食人来我国定居的也逐年增多,定居中国的大食人便是今日回族的重要族源之一。

阿拉伯音乐是指西亚、北非二十个阿拉伯国家的音乐。西亚和北非在古代曾有过阿拉伯半岛、两河流域和埃及三个音乐文化中心。

阿拉伯半岛最早有文献记载的音乐生活可上溯到公元6世纪,即伊斯兰教兴起以前的150年。阿拉伯历史上,称前伊斯兰时期为"蒙昧时期"。公元622年是伊斯兰纪元元年,这以后便是伊斯兰时期。

蒙昧时期的阿拉伯音乐是以闪族文化为基础的,主要是歌曲,从声乐艺术风格可分为城市居民的歌曲和游牧的贝都因人的歌曲。贝都因人的歌风格纯朴,旋律简单,分"胡达"和"纳斯卜"两种。"胡达"是牵骆驼人的歌,其悠长的节奏和骆驼平缓的步伐相合拍,"纳斯卜"是贝都因青年骑着

骆驼穿过沙漠时唱的歌,有时也用以表达妇女忧郁的哀诉。贝都因人的歌常用竖笛、唢呐、列巴卜和手鼓伴奏,这种传统一直保持至今,歌曲的风格亦无大的变化。

图6-18 贝都因音乐家

图6-19 阿拉伯女歌唱家纳瓦尔

城市居民的歌曲和贝都因人的歌曲风格极为不同,其风格细腻而优雅,旋律具有高度装饰性。城市居民的歌曲除一部分是由诗人兼作曲家自行演唱外,大部分由歌伎"卡伊纳"演唱。卡伊纳歌曲分"西纳德"和"哈扎杰"两类。西纳德内容严肃,表现对贵族的赞颂,具有骄矜和庄严的风格,由古典长诗构成。哈扎杰则相反,歌词短小,是只供消遣娱乐的作品。用来伴奏卡伊纳歌曲的乐器有乌德、横笛、手鼓和铃等。

第二个文化中心是两河流域,这一地区是人类文明最早的发源地之一,早在公元前4000年,苏米尔人便创造了楔形文字,两河流域各民族在天文、历法、数学、建筑等方面都有很高的成就。

从现在的雕刻作品和出土文物可知,早在公元前4500年,两河流域已流行"苏米尔里拉""竖琴"和多种多样的打击乐器。公元前13世纪,这里已有扬琴、羊角号和手鼓等乐器。

第三个文化中心是埃及。古代埃及的音乐文化十分发达,公元前3000年左右的法老时代,已有了木管乐器双管笛、苏拉曼、纳伊和弦乐器赛敏耶琴。公元前13世纪的新王国时期,埃及人又从两河流域引进了许

多新乐器,如里拉、竖琴和手鼓。

图 6-20　打手鼓

公元 7 世纪初,穆罕默德创建伊斯兰教,阿拉伯音乐进入伊斯兰时期。伊斯兰教建立初期,对音乐持否定态度。因此和伊斯兰教有关的音乐,只限于《古兰经》的吟唱和呼报祈祷时刻的招祷调。

阿拉伯人在伊斯兰教旗帜下迅速向外扩张,占领叙利亚、伊拉克、埃及和波斯之后,这些地区的古老而优美的音乐,对阿拉伯音乐的发展产生了极大的推动作用,其中又以波斯音乐的影响最为深远。在阿拉伯音乐的青春时期(公元 632 年—750 年),第一位伟大的音乐家、号称伊斯兰音乐之父的伊本·米斯贾便是波斯人,这一时期的著名音乐家还有突厥人伊本·赛拉吉和波斯人伊本·穆赫里兹。

阿巴斯王朝(750-847)是阿拉伯音乐的黄金时代。这时最著名的音乐家是纣皮斯贵族易卜拉欣·毛西利和伊斯哈格·毛西利父子两人。伊斯哈格写过近 40 部音乐论著,而且是杰出的歌唱家、作曲家和演奏家,同时是阿拉伯音乐调式理论的最早创立者。

从公元 9 世纪中叶开始,阿拉伯音乐进入停滞时期,但在西班牙,由于阿拉伯音乐和西班牙音乐结合,产生了阿拉伯音乐的重要分支——安达鲁西亚音乐。

公元1258年,蒙古人入侵巴格达,阿巴斯王朝覆灭,阿拉伯音乐陷于衰落和停滞状态。从1258年到19世纪下半叶的漫长时期,在阿拉伯音乐史上称为衰落期,此时的阿拉伯音乐,受到突厥音乐的影响。

公元19世纪初,阿拉伯音乐得到复苏,并形成了伊拉克、叙利亚、埃及、北非和阿拉伯半岛五种不同的风格。

"玛卡姆"在阿拉伯语中是一个多义词,在古代阿拉伯语中意为"声音",转义为"乐音"。因为古代阿拉伯人没有抽象的"乐音"概念,每一个具体的音都是和乌德琴上的指位相关联的,所以"玛卡姆"又转意为"位置",即乌德琴上的指位。调式即有机组织起来的一群音。由于阿拉伯人使用固定唱名法,这一群音中的每个音都有固定的指位,因此"玛卡姆"又转意为"调式"。在古代,阿拉伯人常把采用同一调式建立在不同节拍和固定节奏型上的若干声乐曲和器乐曲连缀起来组成套曲,所以"玛卡姆"又转义为对一种音乐体裁的统称。

阿拉伯音乐使用音体系,但这经历了漫长的历史过程。最初阿拉伯音乐采用用四度相生法产生的九律,即:

C D ♭E E F G ♭A A ♭B C

公元8世纪时,著名乌德演奏家扎尔扎尔把九律中的E、♭E和A、♭A四个音删去,代之以中立三度和中立六度音程,于是九律就变为七律,并产生了四分之三音:

C d ↓e f g ↓a b c

到了公元10世纪,出生在喀拉汗国境内的突厥族音乐家法拉比将律数增加为17,并区别为两类:按传统四度相生法所得算作正律;根据中立音程所得的音作变律。

十七律在实际使用中很不方便,1888年,音乐家米切尔·穆沙加建议改用二十四律,即将十二律中的各个半音再一分为二。这样,在阿拉伯音乐中,二度除了小二度(四分之二音,即半音)和大二度(四分之四音,即全音)之外,还有四分之一音、四分之三音(一般称为中二度)和四分之五音的音程。阿拉伯音乐的曲调以四音列为基础,各种不同的二度音程构成了多种类型的四音列。常用的四音列有10种。它们的名称和音程关

系如表 6-1 所示,表中的数字 2 为半音、4 为全音、6 为增二度、3 为中二度。

表 6-1　阿拉伯音乐四音列名称和音程关系

英文译名	中文译名	音程关系
rast	拉斯特	433
bayyat	巴雅特	334
saba	萨巴	332
ajam	阿吉姆	442
nahawand	纳哈万德	424
kurd	库尔德	244
hijaz	赫嘉兹	262
sika(augmented)	西尕(增)	344
huzam	胡赞姆	342
lraq	伊拉克	343

除了这十种四音列外,还有一个叫西尕(sika)的三音列和叫纳瓦(nawa)的五音列,它们的音程关系分别是 3、4 和 4、2、6、2。

用两个或两个以上的四音列、三音列、五音列互相叠置起来可以组合成一种叫"木卡姆"的调式,如拉斯特木卡姆就是由两个拉斯特四音列叠置而成的;巴雅特木卡姆则是由巴雅特四音列在下方,纳哈万德四音列在上方叠置而成的;胡赞姆木卡姆则是由西尕三音列在下方,胡赞姆在上方叠置而成的。由于四音列的种类繁多,阿拉伯音乐中有 100 多种不同的调式。

在 100 多种"木卡姆"中,最常用的有 12 种,即纳瓦、拉斯特、伊拉克、赫嘉兹、乌夏克、布西里克、依斯法罕、兹拉夫干、布祖尔克、赞祖、胡塞尼、拉哈维,其中纳瓦、拉斯特、伊拉克和赫嘉兹 4 种最常用。阿拉伯人认为不同的"木卡姆"能表现不同的情感。他们还认为不同的"木卡姆"和时间有联系,应当在不同的时间演奏不同的"木卡姆"。如在上午 9 点演奏伊拉克"木卡姆",日落时演奏乌夏克"木卡姆",等等。

以某一个调性为中心来组织一个套曲是一种非常普遍的想法,如欧洲的交响乐和协奏曲、奏鸣曲都是以某一调性为中心的,而且该调式往往成为作品标题的一部分,如"G大调交响乐""b小调协奏曲""D大调奏鸣曲"等。阿拉伯人也用某个调式为中心来组织一个套曲,也用调式名称呼这个作品,如"纳瓦木卡姆""乌夏克木卡姆"等。因此,切不可单从名称相同这一点就推论某一地区、某一民族的"木卡姆"源于何处,更不能据此推测其历史发展。

在西洋音乐中,套曲各个部分往往采用不同速度、不同节拍和节奏,阿拉伯"木卡姆"的各个部分也采用不同的速度、不同的节拍和节奏。

阿拉伯音乐的节拍和节奏是以阿拉伯诗歌音节的长短律为基础的。阿拉伯律诗的原理与汉族以平仄的组合、变换为基础的律诗有很多相似之处,不同的是汉文律诗的平仄以声调为基础,而阿拉伯诗歌则以长、短音节为基础。长、短音节的区别是阿拉伯语固有的特点。阿拉伯诗歌不仅要求每行诗中音节数相同,而且要求每行诗中依照一定规则结合起来的长、短音节数目也相同。若以"v"代表短音节,以"－"代表长音节,"木塔卡里卜"的格式为 v－－｜v－－｜v－－｜v－－‖,"哈扎吉"的格式为 v－－－｜v－－－｜v－－－｜v－－－‖,"拉姆乐"的格式为:－v－－｜－v－－｜－v－－｜－v－－‖。将这些长音节和短音节结合组成的律动用手鼓或其他打击乐器演奏出来,便形成了固定节奏型。公元9世纪时,阿拉伯音乐中的固定节奏型只有8种,现已增至100多种,其中最短的只有2拍,最长的可达176拍。节奏的轻重分别以敲击鼓心的"多姆"(读dumm,一般用D表示)和敲击鼓边的"达可"(读takk,一般用T表示)表示。每一种固定节奏型都有自己的名称,如"马可萨姆"(maqsum)节奏型的基本节奏是:

D T － T D － T －

如果把这个固定节奏型中的第一个T改成D,则成了"巴拉提"(bal-adi)节奏型(D D － T D － T －)。如果把"巴拉提"节奏型中的第一个T改成D,则成了"萨伊蒂"(sa'idi)节奏型(D D － D D － T －)。

为了感情表现的需要,可在基本节奏型的基础上加花点或休止而引起节奏变化,但基本节奏型是不变的。所加的花点一般是轻击鼓面或鼓边得出来的,读"卡"(ka),一般用 K 表示。如"萨伊蒂"(sa'idi)节奏型(D D - D D - T -)中的第一个 D 可以用 T̲ K̲ 来代替,而变为 T̲ K̲ (D - D D - T -)。

在不同固定节奏型的基础上,构成一定的乐曲,把它们按一定的调式结合起来,这种包括声乐曲和器乐曲的套曲,也叫"木卡姆"。阿拉伯各国都有被称为"木卡姆"的套曲,在各国传统音乐中占据着十分重要的位置。

作为音乐体裁的名称,"木卡姆"指由声乐和器乐曲组合而成的套曲。在阿拉伯国家中,北非马格里布各国和伊拉克、埃及、叙利亚的木卡姆比较有名且具有深远的影响。

图 6 - 21 演奏伊拉克玛卡姆

伊拉克玛卡姆又叫"法斯勒",被认为是阿拉伯玛卡姆中最完善和最高级的形式,2003 年它被联合国教科文组织批准列入第二批人类非物质文化遗产代表作名录。它的原生态表演形式是一人演唱,三人伴奏,伴奏乐器为桑图尔(扬琴)、贡扎(类似艾捷克的一种拉弦乐器)和东巴鼓。伊拉克有巴雅蒂、赫贾兹、拉斯特、纳瓦、胡塞尼五套玛卡姆。每套分三部分,第一部分由多个无歌词的声乐曲构成,是玛卡姆的核心部分,叫"塔赫

里尔";第二部分是歌手和演奏者交替的表演,从而实现玛卡姆的变化;第三部分叫"塔斯利姆",是乐曲的终曲和高潮,歌手常用击掌加强伴奏,形成独特风格。

伊拉克玛卡姆演唱的歌词中有许多突厥语诗歌,这表明在其形成的过程中受到过突厥音乐的影响。

叙利亚的套曲形式为"瓦斯拉",其表演程序是先演奏器乐曲萨马伊或巴什拉夫,然后演唱三至五首"穆瓦萨赫"。萨马伊和巴什拉夫是源于土耳其的两种器乐曲,可由乌德琴或卡龙独奏,也可由乐队合奏。"穆瓦莎赫"是阿拉伯古典音乐的一种声乐形式,一般由合唱表演,或以独唱、合唱交替表演。"穆瓦莎赫"由杜尔、哈纳和格夫策三部分构成,但这三个部分本身都是独立完整的,可任意分割,没有多少连贯性。穆瓦莎赫的伴奏乐器有乌德、卡龙和手鼓等。

图6-22　演唱穆瓦萨赫

图6-23　在歌声中陶醉

埃及的套曲形式叫"多尔",是公元19世纪才形成的。其表演形式为一人演唱、三至六人伴奏,伴奏乐器有乌德、竖笛、卡龙、手鼓、东巴鼓等。多尔主要是声乐曲,歌手先唱一段旋律,伴奏者重复合唱一次之后,再由歌手独唱这一旋律,但产生某种变化,然后再合唱。如此反复多次,便构成一首多尔。多尔的歌词为阿拉伯语或埃及土语。它是在阿拉伯音乐的影响下产生的,并非埃及所固有。

在突厥人归依伊斯兰教之后，有许多突厥族音乐家到阿拉伯国家工作，对阿拉伯音乐的发展做出了许多杰出的贡献，并产生了深远的影响。从13世纪到19世纪初，又有一些阿拉伯国家处在奥斯曼突厥的统治之下，突厥音乐又进一步影响到这些国家的音乐文化，对突厥人和突厥音乐对阿拉伯音乐文化的影响绝不能低估。

木卡姆和阿拉伯国家的玛卡姆大都以调式命名，如"纳瓦""乌夏克""西尕"等。但各民族名称相同的木卡姆结构、内容都不同，如新疆刀郎地区、南疆地区和哈密地区都有"恰尔尕木卡姆"，但三者之间几乎没有共同之处。另外还需注意到有时调式名称相同而音列和旋法也是不同的，如维吾尔音乐中的"纳瓦"和阿拉伯音乐的"纳瓦"。因此，切不可单从名称相同这一点就推论某一地区、某一民族的"木卡姆"或"玛卡姆"源于何处，更不能据此推测其历史发展。

巴勒斯坦和以色列的音乐文化

丝绸之路在经过了巴格达和大马士革两座城市后，便分成了南北两条。一条向南经过耶路撒冷到非洲，一条向北通过土耳其的伊斯坦布尔去欧洲。

耶路撒冷是地中海东岸的一座历史悠久的城市，位于犹地亚山顶，犹太教、基督教和伊斯兰教都奉该城为圣城。耶路撒冷的东部为穆斯林区，有著名的神庙区、阿克萨清真寺等名胜。西北部为基督教区，西南部为亚美尼亚区，南部为犹太教区。耶路撒冷城中的"哭墙"和城西南面的锡安山为犹太教的重要圣地，城东的橄榄山有基督教圣地。耶路撒冷及其附近地区的居民既有巴勒斯坦人也有犹太人。

巴勒斯坦人有800多万，除了耶路撒冷之外，主要住在约旦河西岸和加沙地区，讲阿拉伯语，大多数信仰伊斯兰教，也有一些人信仰基督教。巴勒斯坦人喜欢音乐，他们音乐文化遗产丰富，包括民间音乐、宗教音乐两大组成部分。

在1948年以前，巴勒斯坦人是这一地区的主要民族。那时，这里虽

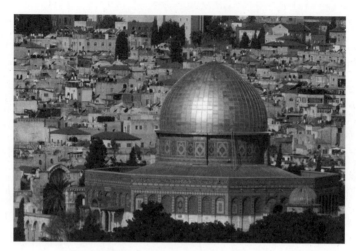

图 6-24 阿克萨清真寺

然已有了若干大、小城市,但大部分人都住在乡下,以农业、牧业或渔业为生。农民和渔民过着定居生活,大多数牧民还和古代的贝都因人一样,骑在骆驼上游牧。巴勒斯坦民间音乐便是在这种文化背景下产生的,包括民歌、舞蹈音乐和器乐音乐等体裁,其中最重要的体裁是民歌。

图 6-25 巴勒斯坦妇女唱民歌

谱例三

通　吧

巴勒斯坦民歌

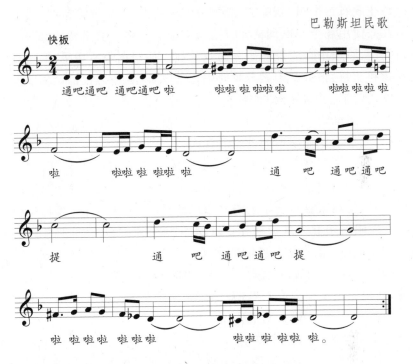

　　《通吧》是一首著名的巴勒斯坦民歌，通常在节日聚会时唱。全曲的歌词都是虚词，没有实际意义。

　　巴勒斯坦民歌多和农、牧业相联系，有劳动歌、放牧歌、捕鱼歌、叙事歌、习俗歌等不同的类别。包括榨橄榄油歌、庆祝丰收歌等不同品种的劳动歌，多与农业生产相配合，放牧歌和捕鱼歌则反映着牧民和渔民的生活。叙事歌是由一种称为"扎家林"（zajaleen）的民间艺人走乡串户演唱的，其主要内容是英雄史诗和古老的传说故事。习俗歌也有许多不同的品种，如待客歌、节日歌、婚礼歌等。

　　1948年后，许多巴勒斯坦人背井离乡，到他国谋生，留在当地的人也改变了固有的生活方式。随着人们生活的改变，巴勒斯坦民歌发生了很大的变化，许多反映农、牧、渔业生活的民歌消失了，民间艺人也不再走乡串户去演唱。目前巴勒斯坦民歌中保存最好的是习俗歌中的婚礼歌。

婚礼歌由一系列歌曲相互衔接而成,它们的曲调都非常优美,歌词则采用不同的格律配合着整个婚礼,使婚礼就像一场盛大的民歌演唱音乐会。婚礼歌有帮忙歌、新郎歌、新娘歌和宴会歌等不同的类别,其中的每一类又按使用场合和歌词格律分为若干小类。帮忙歌是亲戚、朋友、邻居到新郎、新娘家中帮着准备婚礼时唱的歌。他们在收拾房子、准备宴席上的食物和饮料、帮助新娘做嫁妆时唱这种歌,内容多为祝福。新郎歌是在结婚仪式前举行"新郎夜"时唱的。进行仪式前,亲友列队去新郎家,在门口便要唱"阿维哈"歌表示祝贺,它的歌词每段4行,每行7到17个音节。客人们进门后,新郎家请的歌手向客人们唱"阿塔拉"歌,对大家的光临表示谢意,接下来是宴会。宴会后大家唱歌跳舞,并高呼"给新郎刮脸",理发师在音乐声和欢呼声中为新郎刮完脸,新郎夜便告结束。在举行新郎夜的同时,新娘家要给新娘装扮并用凤仙花汁涂指甲,此时要由一位年长的妇女领唱新娘歌。这首歌分三段,歌词每节4行,每行9到12个音节。第一段是散板,第二段为抒情的慢板,第三段则为中板或快板。唱完歌后,大家在乐队的伴奏下跳舞。在举行婚礼时,更少不了歌唱跳舞,按照传统,新娘家负责请伴奏唱歌的乐队,而新郎家要请好几对即兴编词能力很强的民歌手,当众进行对歌为婚礼助兴。

民歌手所唱的歌曲主要是"马那"歌,歌词一节4行,每行10到15个音节,前三行押一个韵,第四行换韵。歌手即兴编词,内容多与祝贺、祝福、爱情及家庭生活有关。歌手在唱完每段词的第四行后,所有的来宾以齐唱的形式重复第四行,以增加婚礼的热烈气氛。巴勒斯坦的民间舞中,最流行的是"达步卡"舞,"达步卡"在阿拉伯语中是"踢踏"的意思,这种舞蹈注重脚的动作,人们手拉手一起跳,常在婚礼、节日喜庆时表演。

巴勒斯坦人喜欢的乐器有唢呐、竖笛、双管芦笛、手鼓、乌德、列巴卜等,其中的竖笛和双管芦笛最有特色。竖笛阿拉伯语叫"谢芭芭",用芦苇制成,无吹孔,演奏时用嘴吹管的上端发声,音量不大但音色优美,原来是牧民在放牧时吹奏的乐器。双管芦笛阿拉伯语叫"雅尔古利",是由长短不一的两根芦管绑在一起制成的单簧乐器。短管正面有六个、背面有一个按音孔,用于演奏旋律,长管无按音孔,演奏固定低音。双管芦笛常用于伴奏民歌的演唱。

第六章　西接安息大秦

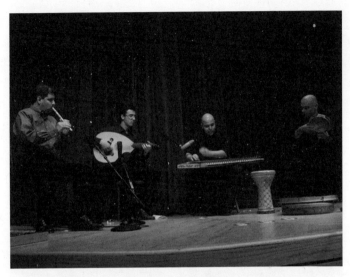

图6-26　巴勒斯坦小乐队

尽管巴勒斯坦的穆斯林在清真寺里也演唱歌曲,但伊斯兰教徒不认为在宗教仪式上唱的歌属于音乐的范畴。信仰基督教的巴勒斯坦人多属于东正教,其宗教礼仪带有浓厚的亚洲色彩。教会中演唱的圣歌和赞美诗是阿拉伯风格的,经常出现微分音程。其中有不少曲调源于巴勒斯坦民歌,在东正教音乐中独树一帜。

以耶路撒冷为首都的以色列国有646万人,其中81%是犹太人。犹太人大多是在1948年以色列国正式成立以后,从世界各地移居来的。分别来自五大洲的127个国家的犹太人,从非洲、欧洲和亚洲带来了他们的歌曲和音乐,并把它们移植到这块在2000多年前养育了犹太民族祖先的土地上。从这个意义上讲,以色列的传统音乐是全世界犹太人的心声。

塞法尔迪(Sephardic)犹太人主要来自地中海沿岸,包括北非的摩洛哥、小亚细亚和欧洲的巴尔干半岛。他们的祖先在公元1492年以前曾在西班牙和葡萄牙居住过,所以讲一种和西班牙语、葡萄牙语比较接近的拉地诺语(Ladino)。在以色列,用拉地诺语演唱的歌曲包括浪漫曲、仪式歌和抒情歌三类。浪漫曲是一种歌谣体的叙事歌,起源于中世纪的西班牙,其歌词为八个音节一行,每句押韵,一韵到底。浪漫曲的内容十分广泛,既有英雄传说,也有爱情故事,还有古代将士的战斗经历、水手在海外的

奇遇等,其曲调风格和西班牙、葡萄牙民歌近似。仪式歌包括婚礼歌、庆祝男孩诞生歌、丧葬歌和宗教节日歌等,其旋律古朴,和北非摩洛哥、阿尔及利亚等国民歌有相近之处。抒情歌大多产生在19世纪,内容主要是情歌,曲调有西班牙、希腊、土耳其等不同的风格。

图 6-27　犹太人唱民歌

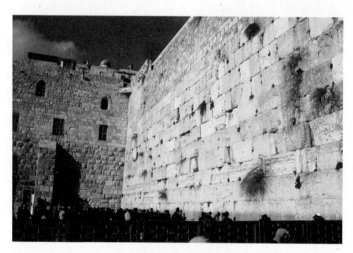

图 6-28　犹太圣地哭墙

阿什肯那兹(Ashikenazi)犹太人主要来自中欧和东欧,他们说一种

属于印欧语系日耳曼语族的依地语(Yiddish),这种语言在历史上受到斯拉夫语的影响,有10%的单词来自斯拉夫语。在以色列,用依地语演唱的歌曲多半具有斯拉夫民族的风味,有的歌曲更直接采用斯拉夫民族民歌和歌曲的旋律,谱例四是在以色列广泛流传的一首依地语歌曲,但其曲调源于一首俄罗斯民歌。

谱例四

唐巴拉来卡

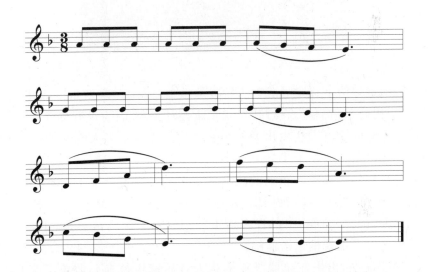

从亚洲国家移居来的犹太人也带来了他们各自的歌曲,其中以也门犹太人(Yemenite)的歌影响最大。也门犹太人在过去的2000年中一直集中居住,都喜欢唱歌,而且有全家在一起祷告和唱歌的习惯,音乐学家们相信他们的歌比来自其他犹太人的歌曲更多地保存了古代音乐的因素。也门犹太人的歌曲都是无伴奏的齐唱或独唱,内容包括宗教和世俗两方面。从目前搜集到的材料来看,他们唱的旋律的确非常古朴。

克勒日美尔乐队是以色列最有特色的犹太乐队,它不仅在庆祝重要节日时演出,更是婚礼过程中不可缺少的组成部分,还用于伴奏民间舞蹈。克勒日美尔乐队采用的乐器没有特殊的规定,可以用乌德、手鼓等亚洲乐器,也可以用吉他、提琴等欧洲乐器。这种乐队演奏的乐曲大都从犹

图 6-29 克勒日美尔乐队

太歌曲的旋律演变而来。犹太人特有的乐器是称为"哨发尔"(shofar)的号角,它用公羊角制成,在过新年和赎罪日时演奏,因为没有按音孔,所以只能凭不同的吹奏方法发出一两个音。圆圈舞是犹太人特有的舞蹈,它的动作和音乐与巴尔干半岛上许多民族中都流行的圆圈舞蹈十分相近,最初是被从那里移居以色列的犹太人带来的。犹太人都信仰犹太教,犹太教有两种很重要的宗教音乐,一种是演唱《圣经》的调子,另一种是"尼供"(Niggun)。《圣经》中的许多篇章都用希伯来语写成诗歌,不是诗歌的篇章也可以用希伯来语演唱。

20世纪初,出生在拉脱维亚的犹太音乐家伊德斯尔收集了来自13个不同国家犹太人用希伯来语演唱《圣经》中同一句歌词的曲调,发现它们有惊人的相似之处,都包括了由一个小二度、一个增二度和一个大二度构成的四音音列。伊德斯尔的发现说明犹太人演唱《圣经》的曲调在古代有共同渊源,由于时间久远,不同地区有不同的变化,但因为同源,才能保存一些共同因素。这种包括有增二度音程的四音音列,是中亚和西亚音乐的特点,说明犹太人音乐的根在亚洲西部。

"尼供"是一种无词的宗教歌,它使用简单上口的语音来演唱优美的曲调,演唱它的目的是直接与上帝进行交流。"尼供"产生在18世纪,曲调来源很多,后来许多"尼供"的曲调变成了民歌和民间舞曲。

第六章 西接安息大秦

图 6-30　犹太人的乐队

马格里布的努巴

　　在北非突尼斯共和国苏斯市的博物馆里，收藏着许多用五颜六色的小石子镶嵌而成的图画，这些镶嵌画是在苏斯附近的古罗马遗址中发掘出来的，距今已有 1700 年到 1800 年的历史了。画的内容包括人民的田园生活、古老的爱情故事和神话传说等。画中的人物、花草、鸟兽等形态逼真，色彩绚丽，线条明快，的确是举世罕见的艺术珍品。在这些彩色的镶嵌画中，有一幅《太极图》格外引起人们的关注，图旁的说明上写着："这幅镶嵌画的构图来源于东方，阴阳相互依存，象征着万物生机勃勃、永远昌盛。这幅画的图案看来是通过丝绸之路传入非洲的。"《太极图》说明早在汉代，中国人民就和北非人民有着友好的文化交往，沿着丝绸之路传到北非的不仅有美丽的丝绸，还有道家的富有辩证法因素的哲学思想。

　　突尼斯、阿尔及利亚、摩洛哥和利比亚四国通常被称为"马格里布"，阿拉伯语为"日落之地"的意思。马格里布是非洲的一个组成部分，地处地中海南岸，与欧洲的伊比利亚半岛相隔着直布罗陀海峡，最窄处只有 14 千米。马格里布又通过埃及和地中海，与亚洲有着密切的联系。因

图 6-31 苏斯博物馆中的太极图

此,在古代,马格里布一直是欧、亚、非人类交通的通道,是三大洲文化交流与文化汇合的一个地区。我们常说中国四大发明是通过阿拉伯人传播到欧洲的,而阿拉伯人主要通过马格里布这一最前沿的桥梁,把东方文明的伟大成果输往欧洲。

马格里布流行着一种叫"努巴"的音乐,它和木卡姆一样,也是一种大型的套曲。古典的努巴结构严谨、旋律优美、节奏鲜明、风格典雅,每套由数十首调式相同而节奏不同的歌曲组成,可演奏一小时左右。努巴在当地人民群众的音乐生活中占有很重要的地位,并在阿拉伯音乐史上产生过深远的影响。

"努巴"也叫"安达鲁西亚音乐",因为它产生在安达鲁西亚时期,即阿拉伯人统治西班牙的时代。

公元 712 年,阿拉伯人跨过直布罗陀海峡,占领了西班牙。在其后的几个世纪中,由于经济的发展和统治阶级的爱好、提倡,当地的音乐文化得到了很大的发展。公元 8 世纪,安达鲁西亚各王公贵族的大小宫殿里都组织了乐队和歌唱队,并出现了许多歌唱家、作曲家、诗人和演奏家,这些都为"努巴"的出现和形成准备了条件。

当时阿拉伯音乐文化的中心是巴格达,巴格达的音乐家中有一位叫

伊斯哈格·穆斯里的技艺超群,冠盖群芳,是乐坛上的泰斗。伊斯哈格·穆斯里的学生扎里亚布(Zeryab,789—857),聪明伶俐,刻苦好学,具有非凡的音乐造诣,很快地就跃入了音乐界名流之列。一次,他给赖希德·哈里发唱歌,获得了称赞,从此,哈里发非常赏识他,经常请他进宫唱歌。扎里亚布越来越显赫的名声引起了老师的妒忌,伊斯哈格·穆斯里担心扎里亚布胜过他,夺去他在乐坛上霸主的地位,于是就生了邪念,企图暗杀扎里亚布。扎里亚布闻讯后,于公元822年从巴格达逃到西班牙,受到国王阿卜杜勒·拉赫曼二世的赏识和宠爱,成为后伍麦叶王朝的宫廷音乐家。

图6-32 扎里亚布

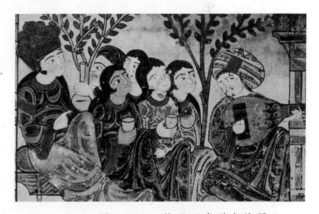

图6-33 扎里亚布弹乌德琴

扎里亚布在西班牙期间改革了民间乐器乌德琴,为其增加了一根弦,扩大了音域及表现能力。他还搜集、整理了几千首民歌,以阿拉伯古典诗词韵律为基础,确立了安达鲁西亚努巴的节奏,在民间音乐的基础上,编创了最初的努巴。

扎里亚布编制的努巴包括四个部分:序奏(散板)、巴西特(行板)、穆哈尔卡(快板)、阿赫扎吉(急板)。除序奏为器乐曲外,其他三部分都是歌曲,它们是根据歌词采用的格律命名的。"努巴"原意为"连续演奏",由于四个部分是连续演奏的,久而久之,人们也就用"努巴"来称呼这种乐曲了。

当初的"努巴"也叫"木卡姆",其结构很简单,每部分只用一个曲调,如果歌词只有三个诗节,就用同一曲调反复三次演唱。如果有五个以上

的诗节,第四节换一个曲调,这个曲调称为"塔拉",从第五节开始,又重复原来的曲调。

据说扎里亚布共整理、创作了 24 套努巴,每套可演唱一小时,正好演唱一天一夜,以便在不同的时间演唱不同的努巴供国王欣赏。如在清晨演奏《玛亚》,在中午十二点以后演奏《拉姆勒·玛亚》,等等。扎里亚布还创造了乐谱,制定了一套教授努巴的方法,使努巴能够代代相传。

扎里亚布死后,许多音乐家和民间艺人也依照扎里亚布的方法编制努巴。他们中较有名气的是马吉里提、伊本·库兹曼和库尔杜心等人。

图 6-34 民间音乐家

公元 15 世纪末,阿拉伯人在西班牙的统治彻底垮台,阿拉伯人纷纷东迁。这时,安达鲁西亚的努巴传到了北非,又经过近五百年的发展,逐渐演变为"马格里布的努巴"。

"努巴"包括声乐和器乐两部分,前者是其主体,有独唱和齐唱两种形式。歌词都是阿拉伯古典诗词,其题材内容有人生、爱情、自然、欢乐、悲伤等。器乐部分所占比重不大,所用乐器分拉弦、弹拨、吹管、打击四组。拉弦乐器以列巴卜为主,现多用小提琴、大提琴代替,和新疆民间一样,小提琴放在膝上竖拉,弹拨乐器有卡龙和乌德;吹管乐器主要是阿拉伯竖笛——纳依;打击乐器有手鼓、铃鼓和陶罐鼓。努巴的表演形式大多是乐队排成"一"字形,从左到右依次是吹、拉、弹、打四组。乐队后面是歌唱演

第六章 西接安息大秦

员,男演员一般站在左侧,女演员站在右侧。表演中不伴随任何动作,也没有舞蹈。表演努巴需要25人左右,乐队和歌队各占一半。

努巴用的调式,当地人称为"木卡姆"。可分为三类:第一类是五声调式,它源于阿拉伯人占领马格里布之前,是当地土著居民柏帕尔人音乐的遗传因素;第二类是阿拉伯调式,它是在公元7世纪后,阿拉伯人从中东一带传来的;最后一类是由前两类调式融合而产生的混合调式。依照当地人的习惯,各种调式都和一定的调高相联系,音列相同而调高不同就被认为是两种调式。如玛兹木姆调式和阿吉姆调式,在我们听来都是 do、re、mi、fa、sol、la、si,一个是 F 调,一个是 ♭B 调,但在当地人看来,它们是两个完全不同的调式。五声调式在马格里布音乐中只有一种,叫拉斯德(rasd)调式,以 G 为主音,和中国的五声徵调式音列相同,相当于中国的 G 徵调。阿拉伯调式有十几种,按结束音乐不同而分六类,结束在 do、re、♭mi、fa、sol 上的五类,可用于声乐曲,也可用于器乐曲。最后一类结束在 ♭si 上,只用于声乐曲。混合调式共有四种,分别结束在 do、re、sol 三个音上,它们的共同特点是在旋律进行中突出五声音阶中的 do、re、mi、sol、la 五个音,因而和阿拉伯调式风格不同。

在马格里布人看来,每一种调式都代表着一定的感情和气氛。如:拉斯特调式是明朗的、富有男子气的,哈辛调式则是柔和的、女性化的,玛兹木姆调式使人振奋、愉快,阿斯巴因调式令人想起广阔无垠的沙漠,西尕调式能激发爱怜之情,哈辛·沙巴调式善于表现悲痛、痛苦、思念的情绪,等等。民间艺人和音乐家在创作一首乐曲时,首先考虑采用何种调式,就像我国的戏曲演员在创腔时首先考虑采用"西皮""二黄"或"花音""苦音"一样。

马格里布民间音乐的节奏丰富多彩,其最重要的特征是使用固定节奏型。固定节奏型有一百多种,长的可达数十小节、一百多拍,短的只有一小节两拍。它不加变化或稍加变化地在乐曲中不断反复直至乐曲终了,一般用手鼓、铃鼓、纳格拉鼓和陶罐鼓演奏。

努巴中的每一个段落一般都采用同一种节拍和同一种节奏型,因此节奏型的名称便成为这一段落的名称。而每套努巴是根据它采用的调式命名的,一般每套努巴只采用一个调式,但有时为了表达内容的需要,这

种常规也会被打破。如摩洛哥的《拉姆勒·玛亚》努巴,就采用了"哈辛""哈姆旦"调式的乐曲。

马格里布努巴中的乐曲并不都是安达鲁西亚时期的作品,其中也夹杂了许多后来的民间音乐家、艺人的创作和民间音乐作品,随着时间的推移和历史变迁,一些作品失传了,又有一些作品产生了,内容和形式也发生了很大的变化。

目前流行在阿尔及利亚、摩洛哥、突尼斯和利比亚的木卡姆的风格各异,在结构方面也有很大的差别。

图6-35 演奏列巴卜的民间艺人

图6-36 民间音乐家和他的乌德琴

摩洛哥有11套努巴,其风格古朴,结构也比较简单,可能保留有较多的古代因素,被看作是安达鲁西亚音乐的真正代表。每套摩洛哥努巴包括六部分,即:散板的序曲"米沙勒盐"——中速、二四拍的合奏曲"杜亚西"——为采用"巴西特"韵律诗歌写的一组歌曲"穆瓦沙哈",稍快的中板——"卡伊穆·瓦努斯夫"——"布达伊赫"——"达尔吉"。后三部分都是为穆瓦沙哈诗歌谱写的歌曲,速度分别为中速、小快板和快板。

整个套曲由散板到慢板,然后逐渐加快,最后在快板上结束。除了序曲和终曲"达尔吉"之外,每部分最后一曲速度加快,以便和下一部分衔

接,加速的段落叫"穆沙拉夫",像是后一部分的前奏曲。

阿尔及利亚现有 15 套努巴,其中三套不完整,只保留了第五部分。阿尔及利亚的努巴有三个流派,即特拉姆森派、阿尔及尔派和康斯坦丁派。各派演唱(奏)的努巴结构有所不同,但都包括以下六个部分:四四拍中板的序曲"杜西亚"——一组为"穆瓦沙哈"谱写的独唱歌曲,"穆沙塔尔"一般为六八拍的慢板——四八拍中板的一组歌曲"布达伊赫"——慢板的一组歌曲"达尔吉"——中板的歌曲"伊斯拉夫",一般为五八拍。此部分之前常加有一个叫"杜西亚·伊斯拉夫"的独奏曲作为间奏以供演唱者休息——全曲的终曲"赫拉斯",六八拍,快板,结尾时速度放慢。有时这一部分采用"莫可劳斯"。

特拉姆森派有时会增加一个部分作为终曲,这部分称"国王的努巴"。阿尔及尔派有时在"杜西亚"之前加一个前奏,是慢板或散板。

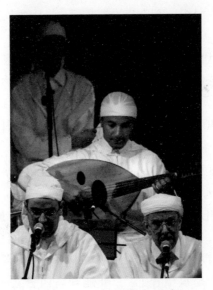

图 6-37 突尼斯音乐家

突尼斯现有 13 套努巴,它们是马格里布努巴中结构最复杂的。每套努巴包括以下九个部分:(1)伊斯蒂夫坦:乐队合奏的序曲,四二拍的慢板;(2)穆沙塔尔:一首包括四个段落的合奏,速度由慢逐渐加快;(3)阿布雅特:为双行诗谱写的独唱歌曲,有器乐合奏的前奏曲、间奏曲和尾声;

(4)布达伊赫:为穆瓦沙哈诗歌谱写的一组歌曲,数量可达十多首,连续演唱,结构和第三段相仿,用前奏曲引入,歌曲之间可加入间奏曲;(5)杜西亚:快板的器乐合奏曲,结构如下:引子(四二拍)—乌德或列巴卜演奏的即兴曲—合奏(四四拍)—乌德或列巴卜演奏的即兴曲,有时第二首即兴曲由歌手即兴唱一首歌来代替;(6)布鲁勒斯:为用"穆瓦沙哈"或"罕吉尔"诗歌谱写的歌曲,一般有七到九首,速度比第四部分快;(7)达尔吉:以达尔吉前奏曲开始,由几首"穆瓦沙哈"诗歌写的歌组成,为六四拍或八三拍,曲调轻快、活泼;(8)哈菲夫:以前奏曲开始,由几首采用拍的"穆瓦沙哈"歌曲组成;(9)卡特姆:用"穆瓦沙哈"诗歌写的几首歌,速度较快,是努巴的终曲。

利比亚有 11 套努巴,每套包括八个部分:第一穆沙塔尔、第二穆沙塔尔、第一木拉卡斯、第二木拉卡斯、第一巴鲁勒斯、第二巴鲁勒斯、哈菲夫、卡特姆。一般认为利比亚努巴中的器乐部分"杜西亚""米沙勒盐"和"伊蒂夫坦"失传了。

马格里布的努巴和维吾尔族南疆木卡姆都是由若干乐曲构成的套曲形式,都采用四分音体系,有不少相似之处。但两音之间也有许多不同的地方。

第一,努巴所用的乐器中手鼓和卡龙和木卡姆相同,但主奏乐器和其他伴奏乐器不同。

第二,努巴只有声乐和器乐两部分,木卡姆包括声乐、器乐和歌舞三部分。两者的表演形式亦不同。

第三,努巴所用的调式有三个和木卡姆名称相同,它们是"纳瓦"、"西尕"和"伊拉克"。但只要略加比较就可看出,在同样的调式名称下,其实质是完全不同的:木卡姆中的"纳瓦"第三级为#fa,第六级为 si,第二、五级都有两个音,一个是本位音,另一个是升高四分之一音的音,后者经常上下游移。努巴中的"纳瓦"第三级为 fa,第六级为↓si,是个四分之三音,二、五两级都只有一个音。

第四,努巴采用的固定节奏型和木卡姆不同,每个努巴由 6 到 9 个部分组成,其速度布局为中—慢—中—快—慢或散—慢—中—快,木卡姆由四部分构成,其速度布局原则是散—慢—中—快—散。

从努巴的历史来看,其结构形式源于东方,在它形成的过程中,一方面先后从安达鲁西亚和马格里布民间音乐中吸取了大量营养,另一方面又受到阿拉伯和波斯音乐的很强的影响。特别值得注意的是,土耳其人从 16 世纪到 19 世纪统治过马格里布,目前马格里布各国都有姓"突厥"的人,便是土耳其人的后裔。在马格里布努巴的声乐部分中经常出现突厥语词汇,如"Janem"——我的生命,Aman——平安等,这些歌词也影响到曲调和节拍。这些突厥语词汇提醒我们,由土耳其人从东方带来的突厥音乐,对努巴也曾产生过影响。

土耳其音乐和巴托克的发现

你的生命和我的生命,
结成了一条生命,
永爱的情人,
我的生命可以为你牺牲。

这首维吾尔族民歌叫《朱侬》(汉语"狂喜"之意),在新疆各地都很流行,人们用各种不同的曲调演唱它,表达深沉而又狂热的爱恋之情,在著名的伊犁十二套街道歌和刀郎木卡姆中都可听到这首歌。这首歌在土耳其也是最流行的民歌之一,从安纳托利亚高原到爱琴海滨,从偏远的乡村牧区到最大的城市、昔日的丝路重镇伊斯坦布尔都可找到它的踪迹。两个相隔万里的民族,竟有相同的民歌,这难道是偶然的吗?

答案是:并非偶然。土耳其人的祖先是中国各族人民的老邻居,土耳其人至今把中国称为"秦",而汉语"土耳其"一词实际上是"突厥"的不同音译。土耳其人的先民是生活在中亚的西突厥人。公元 8 至 11 世纪,他们沿着丝绸之路西迁到小亚细亚的安纳托利亚高原。这首叫《朱侬》的歌,也许在那个时候,就被西迁的突厥人带到了土耳其。

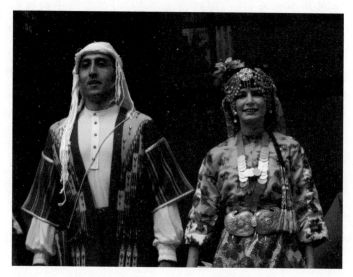

图 6-38　唱土耳其民歌

土耳其地处亚洲西南，面积为 77 万多平方千米，人口 7000 多万，其中 80% 以上是土耳其人，少数民族有库尔德人、阿拉伯人、希腊人、亚美尼亚人等。

土耳其语属阿尔泰语系突厥语族，由于这一语族各语言之间的内部一致性很强，所以，维吾尔族人讲话，土耳其人大致能听懂；土耳其人说话，维吾尔族人、哈萨克族人和柯尔克孜族人亦能懂得大意。

土耳其在突厥人来到之前曾是罗马帝国和拜占庭帝国的故地。突厥人迁来之后，先后在这里建立了塞尔柱帝国和奥斯曼帝国。后者版图曾一度包括了西亚、北非和东、南欧洲部分地区。土耳其先民从中亚带来的突厥音乐和小亚细亚土著民族——希腊人、阿拉伯人、亚美尼亚人的音乐相互融合，在后来的迁徙和扩张过程中，又受到波斯、拜占庭等音乐文化的影响，形成了土耳其音乐风格和形式的多样性。然而，土耳其音乐的最主要成分源自东方，这是没有疑问的。

和维吾尔族音乐一样，土耳其音乐包括民间音乐、古典音乐和宗教音乐三类。民族音乐主要有民歌、民间歌舞和民间器乐；古典音乐中最重要的体裁是法瑟尔，宗教音乐则主要包括被称为"代伊什"的祈祷歌。

土耳其民歌中有叙事歌、情歌、习俗歌、勇士歌等体裁，这些民歌不仅

继承了突厥音乐和古代安纳托利亚地区原住各民族音乐传统,也受到波斯音乐的影响。

土耳其分为七个大区,各区都有各自独特的舞蹈。其中最著名的是流行在小亚细亚半岛中部和南部的哈拉伊舞,流行在巴尔干半岛的卡什拉马舞,流行在首都安卡拉一带的塞曼舞和流行在安纳托利亚南部的卡什克舞。其中"塞曼"舞的动作和维吾尔族萨玛舞相似,很可能和古突厥人的萨满舞有关。在跳卡什克舞时,舞者手中都拿着木匙击节伴奏,而卡什克和维吾尔语中的木匙"苛削克"实为同一词汇。

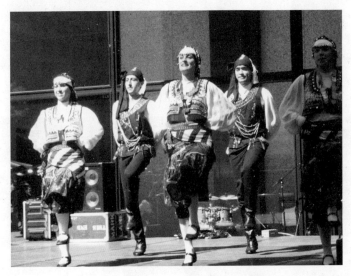

图 6-39 土耳其民间舞

土耳其还有一种舞蹈世界闻名,而且在 2005 年被联合国教科文组织批准列入第三批人类非物质文化遗产代表作名录,这种舞蹈就是被称为"苏菲"的一种托钵僧的旋转舞。

"苏菲"(Sufi)是伊斯兰教的一个教派,教徒相信进行忘我的旋转可以使自己的灵魂直接和伊斯兰教的上帝安拉沟通,达到天人合一的境界。苏菲旋转舞蹈是一种神秘的修炼方法,源于中亚,有点像佛教的修禅,与修禅不同的是,苏菲派相信通过身体旋转并进行深入内在的呼吸来感悟。教徒们会穿着一身白衣服,头戴红色高帽,数人围成一圈在祈祷歌和音乐的伴奏下旋转。

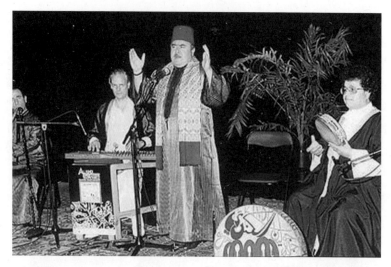

图 6-40 唱祈祷歌

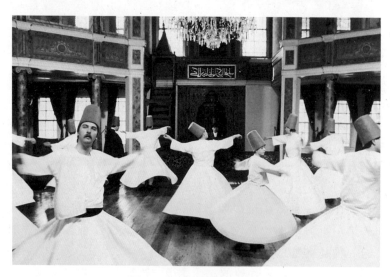

图 6-41 苏菲旋转舞

土耳其民间乐器种类很多。弦鸣乐器有萨兹、凯曼彻、乌德、弹拨尔、列巴卜;气鸣乐器有唢呐、卡瓦勒、笛里;膜鸣乐器有手鼓、大鼓和纳格拉鼓;体鸣乐器有木匙等。土耳其民族乐器有许多形制和维吾尔族乐器相似。

萨兹又叫巴格拉玛,有大、中、小三种,是一种三弦弹拨乐器,共鸣箱为梨形,琴杆上有品位,用拨子弹奏。弹拨尔和维吾尔族同名乐器相似,有八根弦,两根一组,常用于独奏和伴奏。乌德是一种曲项弹拨乐器,这种乐器在阿拉伯各国和北非也很流行。土耳其的列巴卜不同于中国新疆诸民族的热瓦甫,是一种拉弦乐器,共鸣箱为葫芦状,上张三弦,用马尾做弓,竖立在膝上演奏。气鸣乐器大多与中国新疆的乐器相似,唢呐和维吾尔族的几乎完全一样;卡瓦勒近似斯不斯额和楚吾尔,只是略短;笛里则接近巴拉曼。膜鸣乐器中的手鼓不同于维吾尔族的手鼓,这种鼓较小,周围镶有许多铜环片,敲击时哗哗作响,近似于铃鼓。

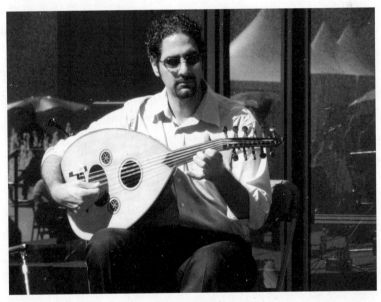

图 6-42　土耳其音乐家

土耳其民间器乐曲中最常见的形式是塔克西姆和佩什雷夫,前者是独奏,带有即兴性,后者为合奏,节拍固定。

土耳其的法瑟尔是一种包含有器乐曲和声乐曲在内的套曲形式,一套法瑟尔一般包括四部分。第一部分是独奏的器乐曲"塔克西姆",第二部分是器乐合奏"佩什莱夫",第三部分是一组歌曲,以男声齐唱为主,也有混声合唱的,第四部分是器乐曲"萨兹塞迈"。一套"法瑟尔"所使用的

乐曲和歌曲采用同一调式,这样可以保持乐曲的连贯性和一致性。

土耳其音乐中的音程计算以"库玛"为基本单位,一个"库玛"为22～23音分。常用的音程有5种,分别包含4、5、8、9、12个"库玛"。4个库玛为小半音,5个库玛为大半音,8个库玛为小全音,9个库玛为大全音,12个库玛接近西洋音乐中的增二度。

调式土耳其人称为"玛卡姆",土耳其音乐中的玛卡姆种类繁多,常用的有恰尔加赫、普塞利克、屈尔迪、拉斯特、乌夏克、许塞伊尼、纳瓦、希贾兹、赫马之、乌扎尔、曾居来、卡尔吉阿尔、苏济纳克13种。

从谱面上看,土耳其一些玛卡姆中的一些调式和欧洲调式相同,如恰尔加赫玛卡姆也记作 do、re、mi、fa、sol、la、si,但仔细计算其库玛数,便会发现实际上它和欧洲的自然大调式音程不完全相同。土耳其玛卡姆中包含许多微分音程,在这一点上是和维吾尔族调式相同的。

土耳其音乐的节奏,主要用鼓来演奏,同维吾尔音乐一样,土耳其音乐也采用固定节奏型。固定节奏型称为"乌苏尔",用 D、T 两种鼓点作各种不同组合而形成。短小的节奏型只有两拍,最长的可达八十多拍。一首乐曲一般只用一个节奏型,演奏时有所变化。

土耳其音乐注重旋律的表现意义,各种各样的装饰音在演奏中占很重要的地位,乐句和动机的反复也是非常普遍的。

有些音乐学家不了解土耳其的族源及历史,他们看到土耳其音乐和维吾尔族音乐的相似之处,便错误地认为维吾尔音乐和土耳其音乐都源自阿拉伯。其实,这种观点是经不起推敲的,土耳其音乐之源在东方,土耳其音乐和维吾尔族音乐之间的共同点更可能是古代中亚诸民族音乐的遗传因素,一方面它们被西迁的土耳其人带到小亚西细和巴尔干半岛保存,另一方面,它们在维吾尔族音乐中代代传承下来。

1936年,匈牙利著名音乐家巴托克·贝拉(Batok Bela,1881—1945)曾到土耳其的安纳托利亚采风,在7天里录下了90首民歌。巴托克发现这些民歌和匈牙利民歌风格非常接近,90首歌中有20首和匈牙利古代民歌的曲调有密切联系,其中有4首和匈牙利民歌几乎一模一样。巴托克认为这种共同的风格和音调必然有相同的来源,他指出这种风格"来源于古老的突厥音乐文化,而与阿拉伯无关"。同时指出"匈牙利古老的音

乐与土耳其安纳托利亚民间音乐的相似之处,恰好说明古老的匈牙利音乐风格是古老的突厥音乐的一部分。"(见《巴托克论文书信选》第121页,人民音乐出版社,1985年,北京)。巴托克这一基于历史事实、在扎实的现场调查和详细的比较研究基础上提出的观点,不仅为研究匈牙利民间音乐的渊源指明了方向,也强有力地批判了维吾尔族音乐来源自阿拉伯的学说。因为巴托克所说的"相似之处"不仅是匈牙利民歌与土耳其民歌的共同因素,也是匈牙利民歌和维吾尔、裕固等许多中国突厥语民族民歌的共同因素。

图 6-43　匈牙利音乐家巴托克

图 6-44　1936年巴托克在土耳其采风

匈牙利民歌的风格到底是什么样的呢?让我们一块来看下面这首歌吧!它是匈牙利妇孺皆知的一首民歌。

谱例五

风,来自多瑙河

匈牙利民歌

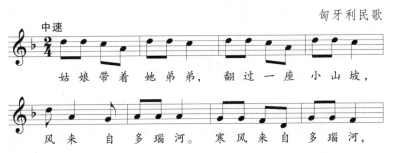

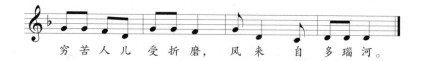

穷苦人儿受折磨,风来自多瑙河。

你不觉得它的旋律像中国民歌吗?这首歌是匈牙利民歌的代表作,而且它的确和中国民歌有许多相似之处。

匈牙利民歌和中国民歌接近的事实,早就被匈牙利音乐学家注意到了。20世纪最伟大的音乐教育家之一、匈牙利音乐家柯达伊(Kodaly Zoltan,1882—1967)1936年在其著作《论匈牙利民间音乐》一书中指出:匈牙利族"现在是那个几千年悠久而伟大的亚洲音乐文化最边缘的支流,这种音乐文化深深地根植在他们的心灵之中,在从中国经过中亚细亚直到居住在黑海的诸民族的心灵之中。"他还说:"时间虽然可以模糊匈牙利人在容貌上所具有的东方特征,但在音乐产生的泉源——心灵深处,却永远存在着一部分古老的东方因素,这使匈牙利民族和东方民族间有所联系。"如果你有机会欣赏匈牙利的民歌,那你一定能在那些古老的曲调中发现几首听上去似曾相识的旋律。这些旋律也采用中国民歌所普遍采用的五声音阶,所以中国人听来并不感到陌生。谱例六是流行在匈牙利南部巴拉尼亚洲的民歌《两只小鸟》。

谱例六

两 只 小 鸟

匈牙利民歌

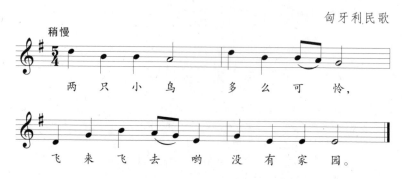

这首歌以非常经济的音乐素材和洗练的艺术手法,塑造了两只小鸟的形象。全曲只有四个小节,通过简朴而生动的歌词、级进下行的音调、

逐层下降的旋律发展手法，表现了人们对失去家园的小鸟无比同情的心情。它的旋律和河北民歌《小白菜》十分相近，如出一辙。

巴托克把匈牙利民歌按旋律结构分为三种类型，第一种是古代类型，第二种是新类型，第三种是混合类型。第一种类型的曲调，以羽调式为主，曲调常能分为两个部分，第二部分一般是第一部分移低纯五度音程的重复，即"五度结构"，谱例五《风，来自多瑙河》便采用了这种结构。采用五声音阶羽调式和五度结构是匈牙利民歌的最主要特点。

中国北方诸少数民族的民歌中也有不少曲调是羽调式的并采用五度结构，如蒙古族民歌《沙拉塔拉》《牧歌》，维吾尔族民歌《阿娜尔汗》和裕固族民歌《西志哈志》等。匈牙利音乐家柯达伊在把匈牙利民歌和一些东方民族的民歌加以比较后指出："这些在曲调结构、句法、节奏上具有本质上的显著的一致不可能只是偶然的，不可能是'基本思想的偶合'，这必然是有前提的：它们有所接触或有共同的泉源。我们一方面在匈牙利，一方面在如今仍然保留着东方诸民族的集体的部分中，都可以看到这样的因素。"

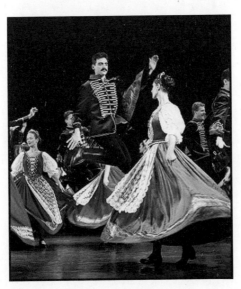

图 6-45 匈牙利民间舞

匈牙利人在欧洲是一个十分特殊的民族。他们的语言属于乌拉尔语

系芬—乌戈尔语族乌戈尔语支,和邻国的语言都没有亲属关系,而和流行在西西伯利亚的奥斯恰克语和沃古尔语有关;匈牙利有许多人是黑发黑眼睛,有明显的蒙古人种的特点;其民间音乐采用五声音阶、五度结构,并使用各种微分音;匈牙利人的名字也是姓在前,名在后,次序同中国人一样而和欧洲各国不同。这一切都显示出它是一个源于东方的民族。

匈牙利民歌为什么会有突出的东方风格?有历史学家认为"匈牙利"这个字和曾经生活在中国北方草原上的游牧民族西突厥人中的"十箭部"("奥奴古尔")有关,还有人认为匈牙利人的族源和公元93年离开中国北方西迁的匈奴人有关。公元374年,西迁的匈奴人到达了匈牙利平原,也许是他们把古老的东方因素带到了匈牙利。有人认为匈牙利人和一度称雄于大漠南北的柔然有关,也有人认为匈牙利人和维吾尔族的祖先回纥人有渊源关系,还有人根据匈牙利语的系属认为匈牙利人和芬兰、爱沙尼亚、马里等民族同源。

图 6-46　为纪念匈牙利人西迁到达欧洲千年而建的布达佩斯英雄广场

因为民间音乐有传承性,故可根据各民族现存民间音乐之间的比较研究逆向考察,对一个民族的祖源作出判断。柯达伊在其《论匈牙利民间音乐》一书中,以匈牙利民歌和俄国伏尔加河上游一些少数民族——楚瓦

什、巴什基尔、鞑靼和马里民歌相似为论据,得出匈牙利人最早的居地当在伏尔加河上游的论点。然而柯达伊的论据不足以证明其论点,因为楚瓦什、巴什基尔及鞑靼等民族都是突厥语民族,其族源分别与中国北方古代民族匈奴、突厥、鞑靼有关,他们都是后来西迁到伏尔加河上游的。因此,有关匈牙利民歌的渊源及与其有关的匈牙利族族源问题,现在仍在争论。这项研究不仅对搞清匈牙利和中国北方各民族早期的历史有所裨益,而且也是古代东西方文化交流史、丝路历史和民族迁徙史乃至人类文明史研究中的一个重大课题。要研究这一课题,首先要搜集、整理、熟悉和了解"丝路音乐"。

丰富多彩的"丝路音乐"不仅作为全人类音乐文化宝库中的珍贵遗产,供我们学习、演唱、演奏、欣赏,也是在许多学科的科学研究中不可或缺的重要资料。

后　　记

《丝绸之路的音乐文化》是我和周吉先生应敖云女士之邀合写的一本通俗读物。敖云是出生在新疆的蒙古族人，20世纪80年代末从新疆人民广播电台蒙语台音乐部调到北京民族出版社音像部工作，她认为《丝绸之路的音乐文化》是一个很好的选题。我是甘肃人，在河西走廊生活、工作过多年，对陕、甘一带的各民族传统音乐比较熟悉，又在欧洲工作过；而周吉在新疆工作多年，对新疆和中亚各民族音乐都很有研究，于是敖云女士便请我们合写此书。

接受任务后，我们拟定了写作大纲，由我写第一、二、六章，周吉写第三、四、五章。1988年初稿完成后，我统稿并做了修改，完成了全书。

本来这本书要配音像资料，因此拖了很长时间，但因经费不足，最后未能如愿。直到1997年，此书才由北京民族出版社出版。

2008年，我回到阔别30年的河西走廊，访问了嘉峪关和敦煌。当我在阳关遗址，看着西边一望无际的瀚海戈壁，联想到当年开辟丝路的先贤和后来走在这条路上的人们，明知"西出阳关无故人"，"十出九不回"，仍然万死不辞，义无反顾地踏上征程，我禁不住问自己：他们要有何等坚定的信念，多么坚强的信心和怎样虔诚的信仰，才能走出阳关，迈出这一步！

人们赞美长城，认为它是中华民族的骄傲和象征。我以为祖先们为寻求真理和友谊，为和其他民族交往、相互了解、共赢互惠开辟丝路的壮

后记

举,更值得我们学习和效法。丝路的开辟彰显了中华民族开阔的胸襟和包容世界的精神,也是中华儿女自强不息、不断进取的写照。感叹之余,我决定要修订这本书,以表达自己对先贤的敬仰。

后来,我把这个想法告诉了苏州大学出版社的洪少华先生,并把1997年出版的这本书寄给了他,得到了他的支持。

2014年6月22日,在卡塔尔首都多哈举行的第38届世界遗产大会上,中国、吉尔吉斯斯坦、哈萨克斯坦三国联合申请的"丝绸之路:起始段和天山廊道的路网"项目通过审议,正式列入"世界遗产名录",成为我国的第33项世界文化遗产。也正是在这一天,我开始修订本书,希望通过它表示我对丝路"申遗"成功的祝贺。

为帮助读者了解丝绸之路的音乐文化和风土人情,我在修订时加了一些照片,另对个别章节做了删节和增补。

周吉先生辞世已近十年了,但他为民族音乐学和新疆各民族音乐事业所做的贡献则永在人间。此书修订出版,也是对他的纪念。

杜亚雄

2014年7月31日于美国芝加哥